파도와 차고 세일
The Waves and a Garage Sale

서울시립미술관
04515 서울시 중구 덕수궁길 61
sema.seoul.go.kr

(주)문학과지성사
등록번호: 제1993-000098호
04034 서울시 마포구 잔다리로7길 18(서교동 377-20)
www.moonji.com
전화: (02) 338-7224
팩스: [편집] (02) 323-4180 [영업] (02) 338-7221
대표 메일: moonji@moonji.com
저작권 문의: copyright@moonji.com

값 29,000원
ISBN 978-89-320-4150-6 93600

Seoul Museum of Art
61, Deoksugung-gil, Jung-gu, Seoul 04515
sema.seoul.go.kr

Moonji Publishing Co., Ltd.
18, Jandari-ro 7-gil, Mapo-gu, Seoul 04034
+82 2-338-7224
moonji@moonji.com
www.moonji.com

KRW 29,000
ISBN 978-89-320-4150-6 93600

파도와 차고 세일
임흥순과 오메르 파스트의 예술 세계

The Waves and a Garage Sale
The World of IM Heung-soon
and Omer Fast

문학과지성사

임흥순

임흥순은 1969년 서울 출생으로, 현재 서울과 제주를 오가며 영상 설치 미술가이자 영화감독으로 활동하고 있다. 미술과 영화라는 장르를 해체하는 동시에 확장하는 작품을 선보이며, 현대 예술로서의 다큐멘터리 영화와 공공미술, 개별 작업과 공동 작업, 전시장과 극장 그리고 생활현장을 오가며 다양한 형태의 작품을 기획, 제작해 왔다.

　　1998년부터 작가로 활동을 시작해 총 15회의 개인전을 열었다. 대표 개인전으로 2015년 미국 뉴욕 MoMA PS1에서 열린 《환생》, 2017년 국립현대미술관 현대차 시리즈 작가로 선정되어 개최한 《우리를 갈라놓는 것들》, 2019년 더 페이지 갤러리에서 열린 《고스트 가이드》가 있다. 2002년과 2010년 광주비엔날레, 2015년 샤르자비엔날레와 베니스비엔날레, 2016년 타이베이비엔날레, 2018년 카네기인터내셔널 등 다수의 국제 미술행사와 영화제에 초대되었다.

　　첫 장편영화 〈비념〉(2012)을 시작으로 총 여덟 편의 장편영화를 연출했다. 〈위로공단〉(2014/2015)으로 2015년 베니스비엔날레 은사자상을, 〈려행〉(2016)으로 부천국제판타스틱영화제 코리안판타스틱관객상을 받았다.

　　국립현대미술관과 서울시립미술관 등 국내 주요 미술관을 비롯해 프랑스 파리 퐁피두센터, 미국 로스앤젤레스 카운티미술관, 아랍에미리트 샤르자 아트 파운데이션 등의 기관에서 작품을 소장하고 있다.

오메르 파스트

오메르 파스트는 1972년 예루살렘 출생으로, 이스라엘과 미국에서 성장기를 보냈다. 현재는 독일 베를린에 거주하며 영상 설치 미술가이자 영화감독으로 활동한다. 개인과 집단의 기억이 매개되고 변화하는 방식에 관심을 두고, 다큐멘터리, 극, 판타지의 경계를 넘나드는 다수의 작품을 제작해 왔다.

　　　2000년대 초에 작가로 활동을 시작했다. 독일 베를린 마르틴 그로피우스 바우(2016), 중국 광저우 시대미술관(2018), 독일 뮌헨 피나코텍 데어 모데르네(2020)를 포함한 다수의 기관에서 개인전을 열었고, 개인전 《Present Continuous》는 2015년 프랑스 파리 주드폼을 시작으로 2016년 영국 게이츠헤드 발틱 현대미술센터, 덴마크 올보르 쿤스텐 현대미술관을 순회했다. 2011년 베니스비엔날레, 2012년 도쿠멘타, 2014년과 2016년 베를린국제영화제 등 다수의 국제 미술행사와 영화제에 초대되었다.

　　　톰 매카시의 소설 『찌꺼기』(2005)를 원작으로 한 〈리메인더〉(2015)를 포함해 다수의 영화를 연출했다. 작품 〈캐스팅〉(2007)으로 2008년 휘트니비엔날레 벅스바움 어워드를 수상했으며, 2009년에는 독일 내셔널갤러리에서 수여하는 40세 이하의 젊은 예술상을 수상했다.

　　　미국 뉴욕 솔로몬 R. 구겐하임미술관, 뉴욕 휘트니미술관, 영국 런던 테이트모던, 프랑스 파리 퐁피두센터 등의 기관에서 작품을 소장하고 있다.

IM Heung-soon

IM Heung-soon was born in Seoul in 1969. Currently, IM is working between Seoul and Jeju as a visual artist and filmmaker. His works deconstruct and expand the genres of visual art and film. IM has been organizing and producing works in diverse forms, crossing the areas of documentary film as contemporary art and public art, individual and collaborative works, exhibition space and theater, and sites of everyday life.

IM started a career as an artist in 1998 and held a total of fifteen solo exhibitions. His major solo exhibitions include *Reincarnation* (MoMA PS1, 2015), *Things that Do Us Part* (MMCA Hyundai Motor Series, MMCA, 2017), and *Ghost Guide* (Page Gallery, 2019). IM has also been invited to a number of international exhibitions and film festivals, including the Gwangju Biennale in 2002 and 2010, the Sharjah Biennale and Venice Biennale in 2015, the Taipei Biennale in 2016, and Carnegie International in 2018.

As a filmmaker, IM directed eight feature films, starting with *Jeju Prayer* (2012). He received the Silver Lion Award at the 2015 Venice Biennale for *Factory Complex* (2014/2015) and the Audience Winner at the Bucheon International Fantastic Film Festival for *Ryeohaeng* (2016).

His works are in the collection of major Korean and international art museums such as the MMCA (National Museum of Modern and Contemporary Art) and the SeMA (Seoul Museum of Art) in Korea, the Centre Pompidou in Paris, LACMA (Los Angeles County Museum of Art) in Los Angeles, and the Sharjah Art Foundation in the United Arab Emirates.

Omer Fast

Omer Fast was born in Jerusalem in 1972 and grew up in Israel and the United States. Currently, Fast is living in Berlin and working as a visual artist and filmmaker. With an interest in how individual and collective memories are mediated and shifted, Fast has produced a number of works that cross the boundaries of documentary, fiction, and fantasy.

Fast started his career as an artist in the early 2000s. Since then, he has held solo exhibitions at a number of art institutions including the Gropius Bau in Berlin (2016), the Times Museum in Guangzhou (2018), and Pinakothek der Moderne in Munich (2020). In 2015, his solo exhibition *Present Continuous* opened at Jeu de Paume, Paris, and traveled to BALTIC Centre for Contemporary Art, Gateshead and Kunsten Museum of Modern Art, Aalborg. Fast has been invited to numerous international exhibitions and film festivals, including the Venice Biennale in 2011, dOCUMENTA (13) in 2012, and the Berlin International Film Festival in 2014 and 2016.

As a filmmaker, Fast has directed a number of films, including *Remainder* (2015), a feature film based on Tom McCarthy's 2005 novel of the same title. In 2008, he won the Whitney Biennial Bucksbaum Award for *The Casting* (2007). In 2009, he was awarded the National Gallery Prize for Young Art for Berlin-based artist under forty years old.

Fast's works are in the collection of the Solomon R. Guggenheim Museum and the Whitney Museum of American Art in New York, the Tate Modern in London, and the Centre Pompidou in Paris.

8

차례

8

Contents

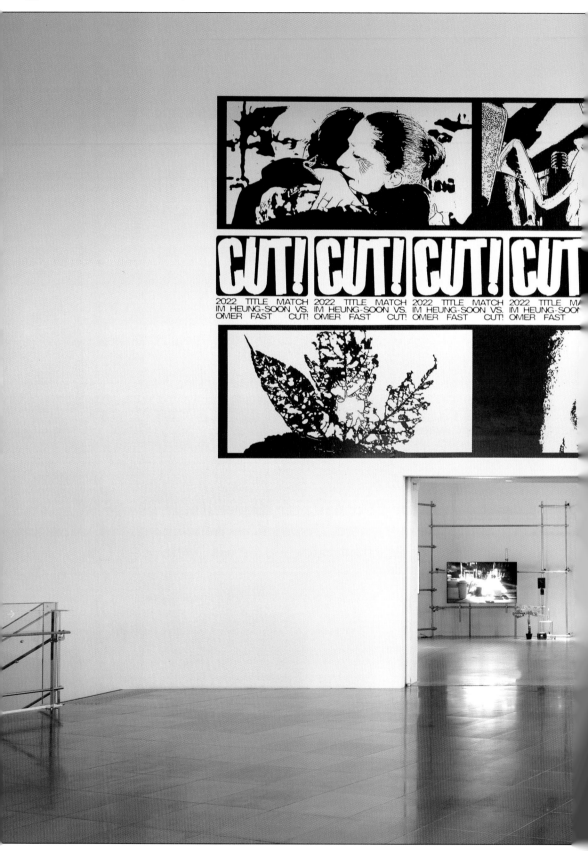

The Waves and a Garage Sale

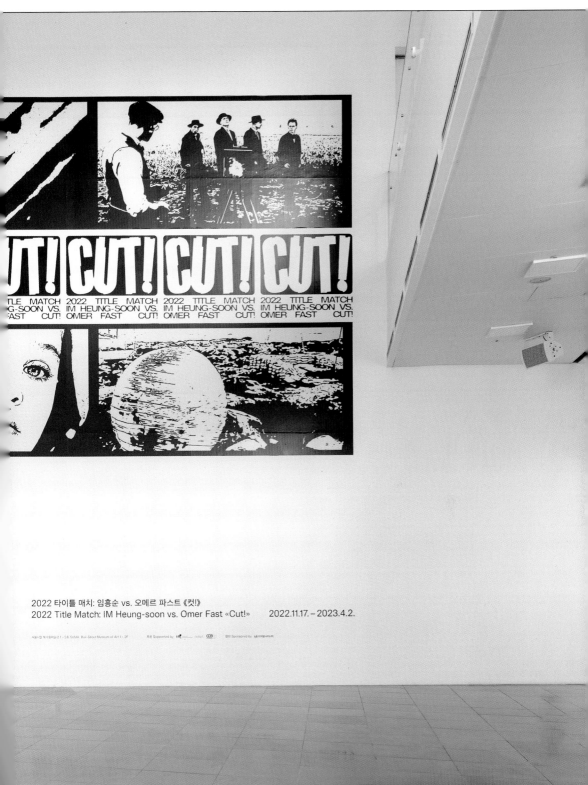

2022 타이틀 매치: 임흥순 vs. 오메르 파스트 《컷!》
2022 Title Match: IM Heung-soon vs. Omer Fast «Cut!» 2022.11.17. – 2023.4.2.

The Waves and a Garage Sale

파도와 차고 세일

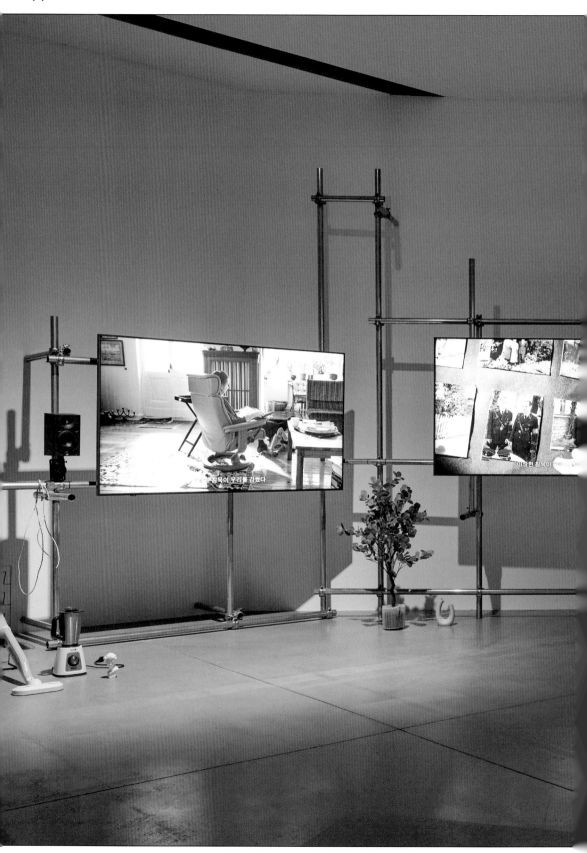

The Waves and a Garage Sale

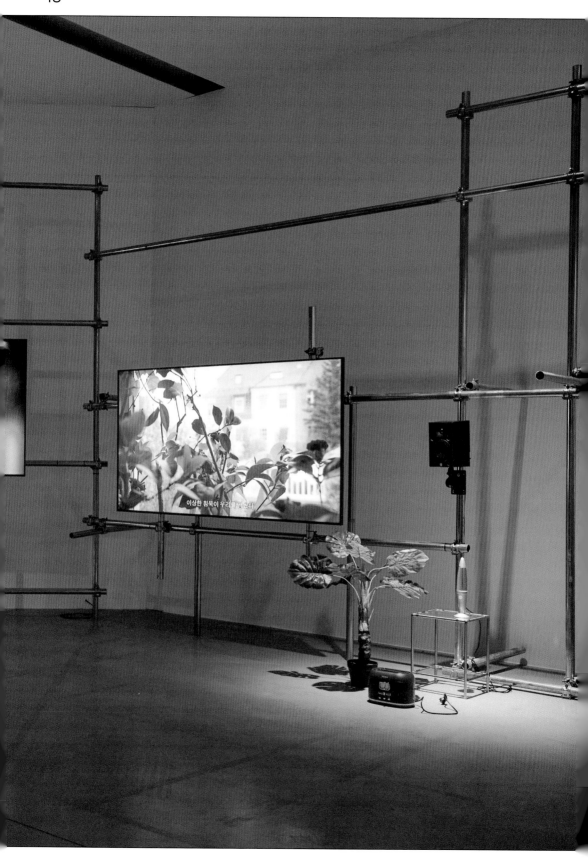

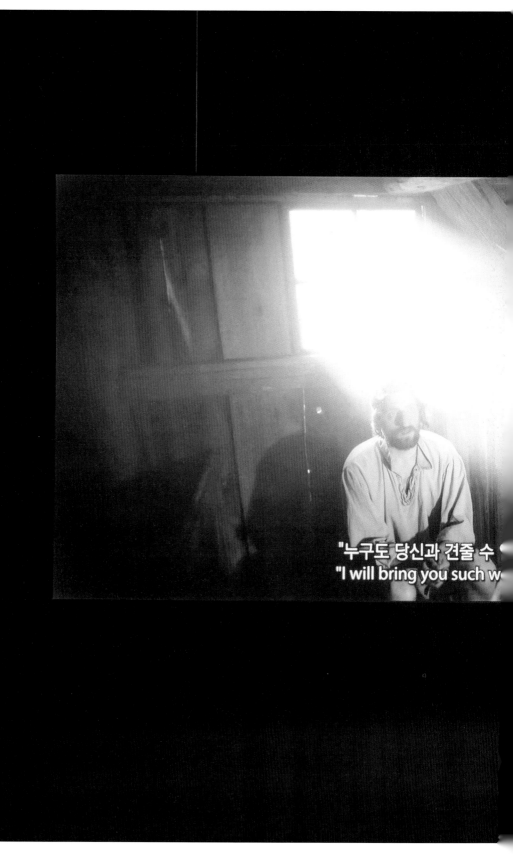

The Waves and a Garage Sale

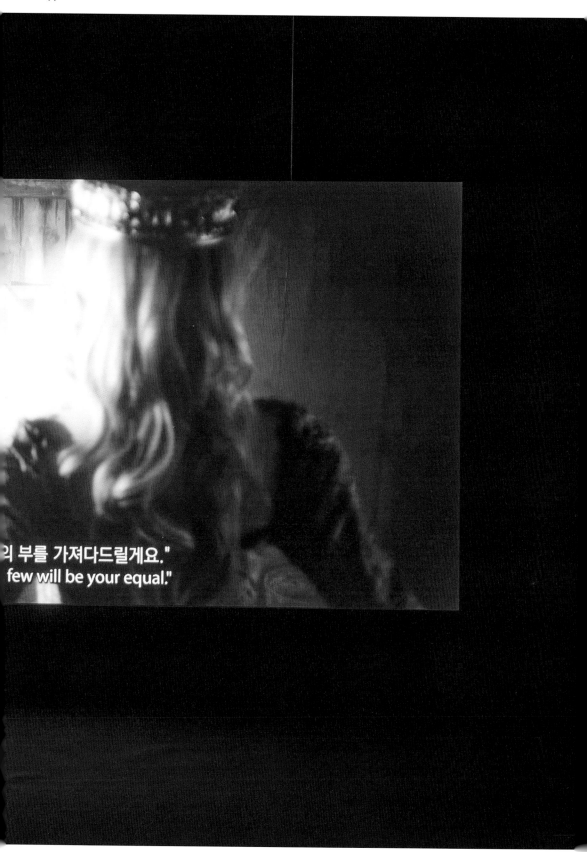

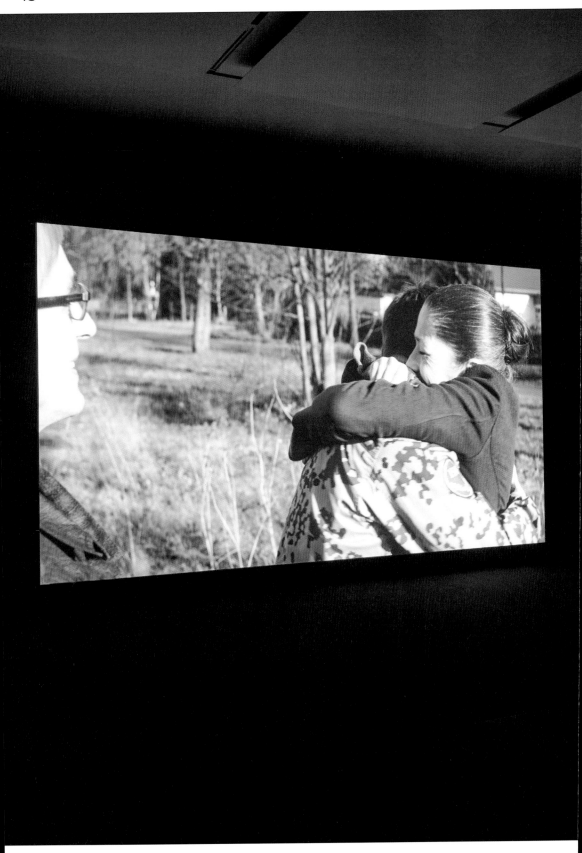

The Waves and a Garage Sale

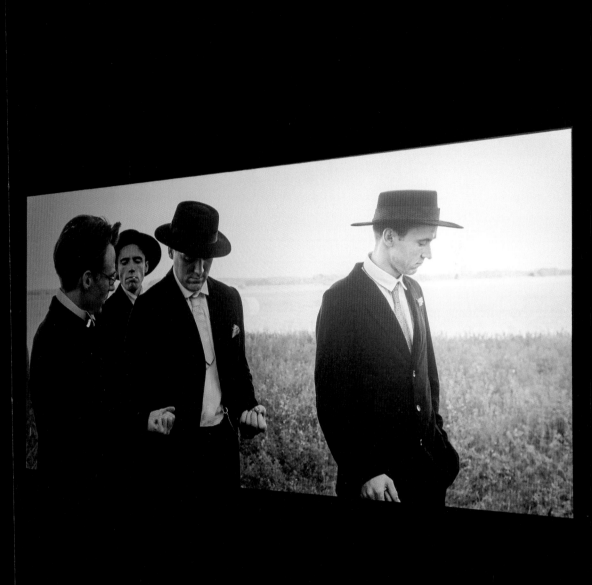

파도와 차고 세일

The Waves and a Garage Sale

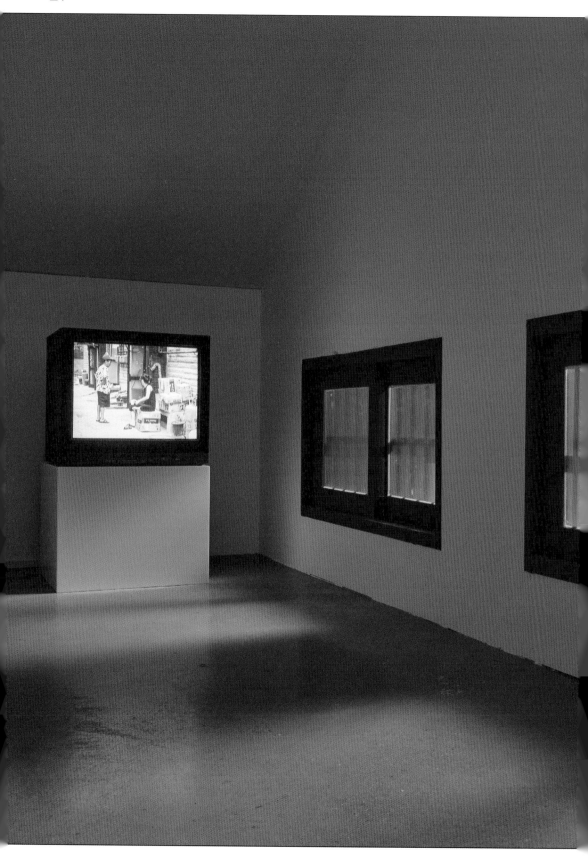

파도와 차고 세일

The Waves and a Garage Sale

파도와 차고 세일

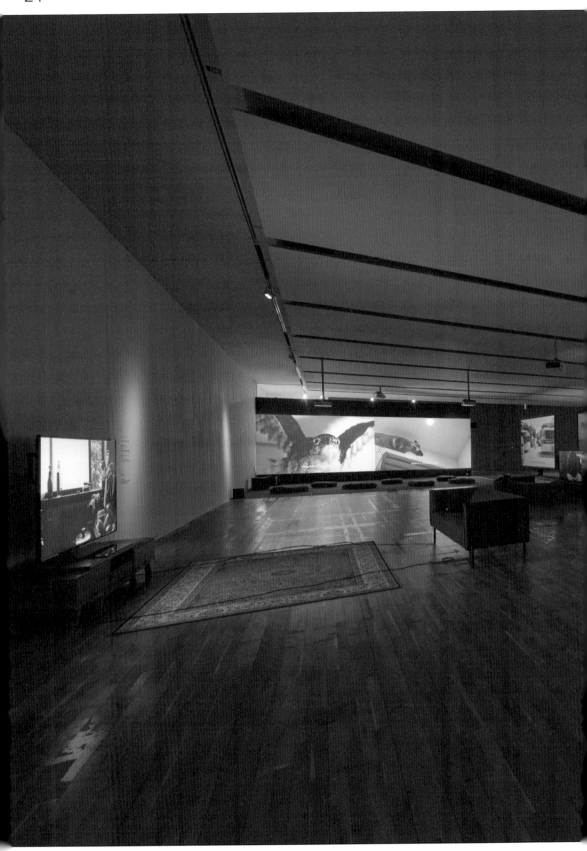

The Waves and a Garage Sale

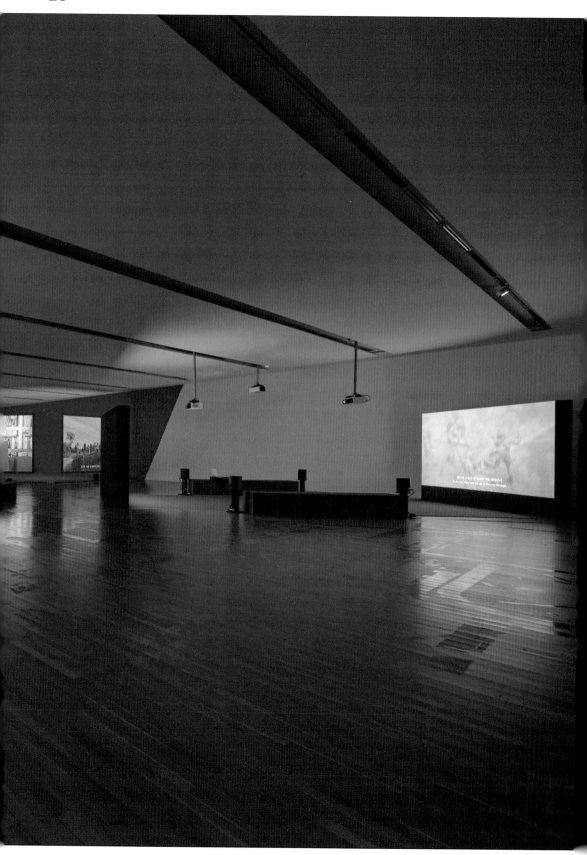

파도와 차고 세일

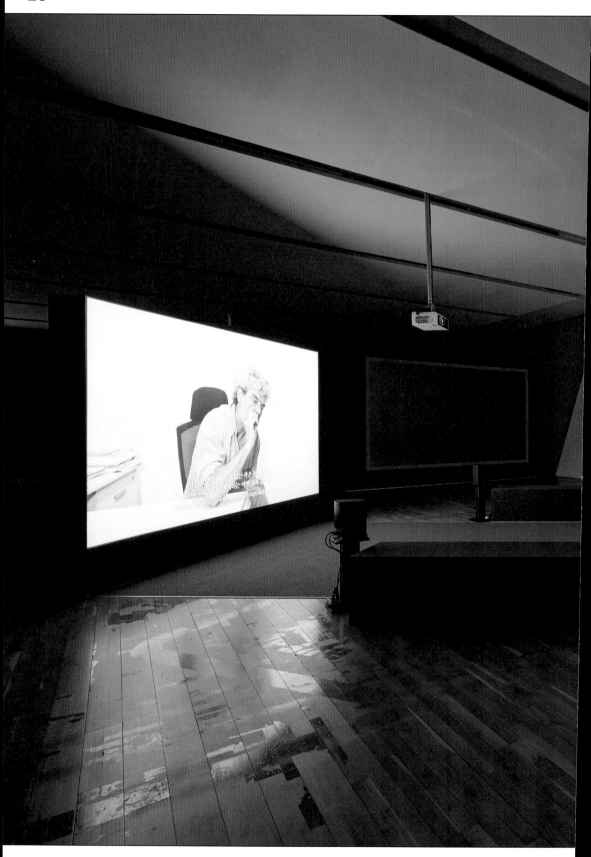

The Waves and a Garage Sale

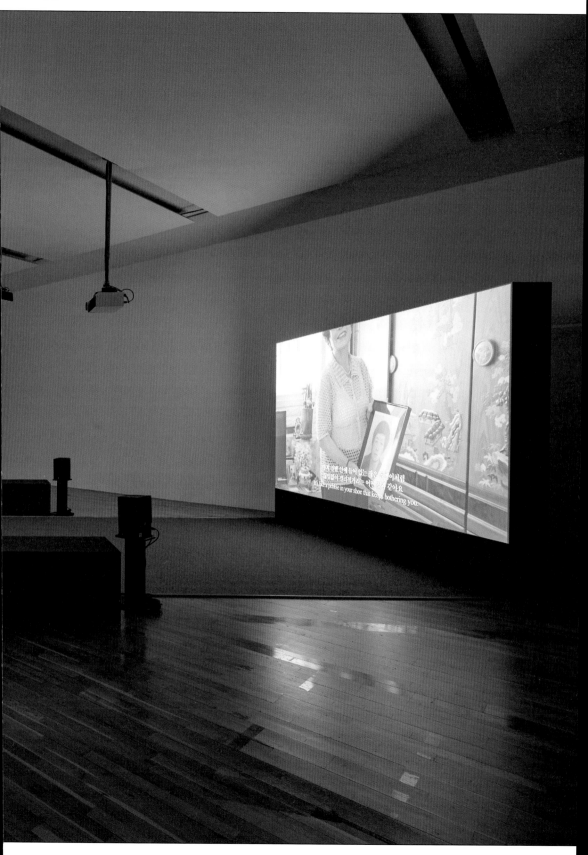

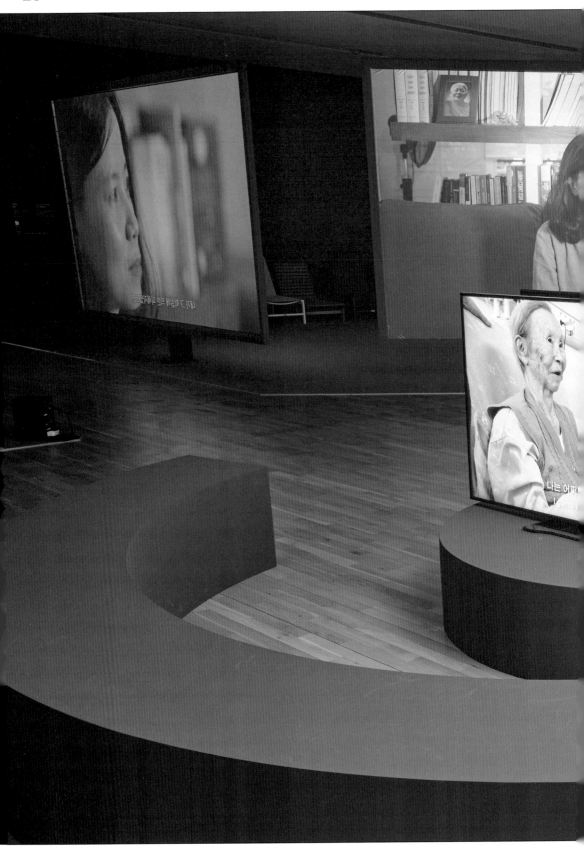

The Waves and a Garage Sale

파도와 차고 세일

비명을 지르고 막 했던

파도와 차고 세일

The Waves and a Garage Sale

파도와 차고 세일

The Waves and a Garage Sale

책머리에

이 책은 서울시립 북서울미술관의 기획 전시 2022 타이틀 매치: 임흥순 vs. 오메르 파스트 《컷!》과 연계하여 출판되었다. 임흥순과 오메르 파스트는 동시대 미술과 영화의 경계를 넘나들며 활발하게 활동하는 영상 설치 미술가이자 영화감독이다. 이들의 작품 세계를 조명하는 전시 《컷!》은 두 예술가가 구체적이고 개별적인 사건으로부터 역사, 기억, 상흔과 같이 삶을 관통하는 인류 보편의 주제를 서로 다른 형식으로 풀어내는 것을 보여 주고자 했다.

전시 기획팀은 전시가 단순히 두 예술가의 작품을 선보이는 자리가 되는 것을 넘어서, 작품을 둘러싼 담론과 매체 연구의 심화된 논의가 일어나는 장이 되기를 바랐다. 그 결과물로서 이 책은 두 예술가의 작품에서 시작하는 영상 매체와 장르에 관한 미학적 탐구이기를 자처한다. 이 책은 두 예술가의 작품을 영상 매체에 관한 기존의 틀에 한정하는 대신에, 확장된 매체로서 이들 작품의 특성을 논의한다. 매체가 주제를 반영하는 양상, 매체의 변화에 따른 수용자의 인지 공간 확대 등 두 예술가의 작품이 매체를 활용하는 방식을 살펴보며 매체와 장르의 상호작용에 기반한 영상 매체의 확장 가능성을 짚어 본다.

또한 이 책은 변화하는 매체 환경과 영상 및 영화의 예술적 특질에 대한 고찰의 결과물이기도 하다. 오늘날 스크린은 극장과 미술관에만 있는 것이 아니다. 미술관에 있는 영상 작품의 비교 대상이나 참조점이 단지 영화만은 아니다. 지금 우리는 텔레비전과 극장, 미술관을 넘어 스마트폰, 태블릿 장치, 컴퓨터 등 다양한 방식으로 이미지를 소비하고 있다. 모든 곳에 화면이 있는 상황에서 예술이 어떻게 우리 삶과 관계 맺는지, 예술이 관객과 소통하는 방식은 어디까지 유효한지에 대한 논의가 개진된다.

마지막으로 이 책은 임흥순과 오메르 파스트의 열세 작품을 통해 우리가 살아가는 세계를 들여다본다. 역사 속 이야기, 혹은 지구 반대편 이야기에 담긴 세계의 모습은 동떨어진 타인의 삶이 아닌 바로 지금, 너와 나의 이야기다. 다섯 명의 필자는 복잡다단한 양상으로 전개되는 삶의 단면들로부터 주제가 내포하는 시대의 모습을 분석하고, 예술이 현실과 연대하며 우리 삶을 표현하고 소통하는 이야기들을 다시 재구성하여 들려준다.

이러한 기획은 네 명의 이론가와 한 명의 소설가의 글로 구체화되었다. 곽영빈은 「눈먼 과거와 전 지구적 내전의 영원회귀: 오메르 파스트와 임흥순의 차이와 반복」에서 임흥순과 오메르 파스트의 작품이 지닌 개별 주제의 특수성과 지역성에도 불구하고 드러나는 구조적 유사성에 대해 논한다. 두 예술가의 작품은 5·18 민주화운동, 아프가니스탄 전쟁 등 국가와 권력에 의한 사건을 주로 다룬다. 곽영빈은 이들의 작품에서 이러한 역사적 외상으로서의 사건이 '반복'하여 등장함에 주목하며, 이들이 어떻게 기록과 기억, 사실과 허구를 넘나들며 이야기를 펼쳐 내는지 분석한다.

남수영은 「전시되는 풍경들의 빛과 공기 ⋯ 그리고 뒤따르는 현전의 인식들」에서 《컷!》에 전시된 임흥순의 작품을 중심으로 영화관을 벗어난 영상 작품의 감상 경험에 주목한다. 관람객이 전시장에서 영상 작품을 어떻게 경험하는지를 살펴보는 것에서 출발하여, 이러한 '미술관 영상' 또는 확장영화 안에서 임흥순의 작품이 지닌 독특성을 밝힌다.

특히 최근 영상 매체 담론에서 '풍경'에 관한 논의를 살펴보며, 임흥순의 작품에서 풍경이 전경과 후경의 구분을 해체하고, 나아가 영상 예술의 고유한 매체성을 드러낸다고 주장한다.

이나라는 「역사의 운율, 색채의 기미」에서 임흥순의 신작 〈파도〉를 분석한다. 〈파도〉는 베트남 전쟁, 여순항쟁, 세월호 참사라는 세 가지 역사적 사건을 중심으로 고통스러운 역사의 아픔을 잊지 않고 알리며 위로하는 사람들의 이야기를 담고 있다. 이나라는 이러한 주제가 어떠한 미학적 형식으로 표현되는지를 중점적으로 다루며, 〈파도〉의 세 화면이 가진 '파도와 같은 리듬'에 대한 형식 분석을 작품이 지닌 주제 분석으로 확장한다.

김지훈은 「오메르 파스트와 다큐멘터리 불확정성: 미디어, 재연, 디스포지티프」에서 오메르 파스트의 작품 세계 전반을 미디어, 재연, 디스포지티프라는 세 가지 키워드로 개괄한다. 이를 통해 파스트의 작품이 텔레비전에서부터 알고리즘 기반 플랫폼에 이르는 미디어의 변화에 긴밀히 개입해 왔고, 재연의 기법을 변주하고 심화하여 진실과 사실에 대한 구성주의적인 입장을 동시대 정치 및 미디어 문화에 대한 생산적인 논평으로 연장해 왔으며, 다큐멘터리 영화 장치를 확장된 디스포지티프의 방식으로 재창안해 왔음을 밝힌다. 이 세 키워드를 중심으로 파스트의 초기 작품은 물론 신작 〈차고 세일〉을 조명함으로써 그의 작품이 21세기 이후 동시대 미술의 중요한 경향인 '다큐멘터리 전환'의 풍부한 정치적, 미학적 가능성을 예시해 왔음을 주장한다.

소설가 톰 매카시는 「결혼의 신과 축혼가」에서 오메르 파스트의 신작 〈차고 세일〉을 분석한다. 얀 반 에이크의 회화 〈아르놀피니 부부의 초상〉에서 시작해 끝을 맺는 〈차고 세일〉은 화자의 이야기에 따라 다양한 이미지와 기억을 중첩한다. 톰 매카시는 신화와 문학의 오래된 소재로서 방해받은 결혼식, 결혼의 신 히메나이오스와 그로부터 유래된 처녀막(hymen)의 막과 스크린이라는 겹 등의 소재를 잇고 풀어내며 〈차고 세일〉의 이면을 펼쳐 낸다.

마지막으로 이 책에는 전시 기간 중 진행된 아티스트 토크의 녹취록이 실렸다. 임흥순과 오메르 파스트는 각각 이나라, 곽영빈과 작품 및 전시에 관한 심도 깊은 대화를 통해 작품으로부터 파생되는 다면적인 생각을 관객과 공유하는 시간을 가졌다. 두 예술가의 생생한 증언이 담긴 대화를 통해 이들 작품에 대한 이해가 한층 깊어질 것이다.

모든 전시가 그러하듯이, 이 책은 두 예술가의 작품 세계와 사유를 완결하는 장소가 아니다. 그보다 두 예술가의 작품이 열어 나가는 주제와 형식의 가능성, 치열하게 파고드는 삶의 작고 거대한 이야기들에 대한 논의를 여는 장소이고자 한다. 이 책이 단초가 되어 더 많은 논쟁과 사유가 일어나기를 바란다.

— 권정현, 송가현

Preface

This book is published in conjunction with Buk-Seoul Museum of Art's exhibition *2022 Title Match: IM Heung-soon vs. Omer Fast "Cut!"*. IM Heung-soon and Omer Fast are visual artists and filmmakers who are both known for oscillating between the boundaries of contemporary art and film. Shedding light on their artistic worlds, the exhibition *"Cut!"* presented the two artists' unveiling of some of life's universal themes—such as history and memory as well as scars from specific and individual events—in different forms.

Essentially, the curatorial team wanted the exhibition to be a venue for discourses about artworks and in-depth discussions of media research, going past simply presenting works by the two artists. As such, this book is an aesthetic exploration of the medium of video that starts from the works of the artists. Instead of limiting discussions of the works to the existing framework of the video medium, however, the book discusses the characteristics of these works as expanded media, examining the way in which the two artists utilize the medium, and how it reflects their themes and expands the audience's cognitive space.

In addition, this book is the result of considerations in connection to the changing media environment and the artistic characteristics of video and film. Today, screens are not only found in theaters and museums. Similarly, the comparison or reference point of video works in museums is not limited to film.

We now consume images in various ways, including through smartphones, tablet devices, and computers. This book deals with how art relates to our lives and how effective art is at communicating to audiences in a situation where screens are seemingly everywhere.

Finally, the book explores the world in which we live through the thirteen works of IM and Fast in the exhibition. These images of the world as part of a historical story, or as part of a story concerning the other side of the world, are not about someone else's life that may be irrelevant to us, but represent the story of you and me right now. The five contributors to this book, four theorists and a novelist, analyze the images of this current era as they are understood through the themes that stem from the slices of life that unfold in complicated patterns in these works. They also tell stories about how art expresses and communicates our lives.

In "The Blind Past and the Eternal Return of Global Civil War: Difference and Repetition in Omer Fast and IM Heung-soon," Kwak Yung Bin discusses the structural similarities that are revealed despite the specificity and locality of the individual themes of the two artists' works. These works mainly deal with important human-related events, including the May 18 Democratic Uprising, or the US War in Afghanistan, caused by a state or those in power. Kwak pays attention to the fact that events involving historical trauma appear repeatedly in their works, and analyzes how they reveal stories that vacillate between records and memories, as well as fact and fiction.

In "The Light and Air of Exhibited Landscapes ⋯ and Fragmentary Thoughts on the Form of Presence,"

NAM Soo-young examines how film and video works are experienced outside the movie theater, focusing on IM's works exhibited in "*Cut!*". Starting with a look at how the audience appreciates video works in the exhibition hall, Nam reveals the uniqueness of IM's works displayed in the museum to create an expanded cinema. In particular, by examining discussions on landscape in recent film media discourses, Nam argues that landscape deconstructs the distinction between the foreground and the background in IM's work, and reveals the unique mediality of film art.

In "Rhythms of History, Hints of Color," Lee Nara analyzes IM's new work, *The Waves*, which tells the story of people who do not forget, and instead spend time informing others and comforting people about the distressing pain of history, with a focus on three historical events: the Vietnam War, the Yeosun Uprising, and the Sewol Ferry Disaster. Lee focuses on the aesthetic forms in which these themes are expressed, and analyzes the wave-like rhythm playing out on the three screens that display *The Waves*.

In "Omer Fast and Documentary Uncertainty: Media, Reenactment, *Dispositif*," Kim Jihoon outlines Fast's works through three key terms: media, reenactment, and *dispositif*. He reveals that Fast's works have been closely involved in the transition from television to algorithm-based platforms; have varied and deepened reenactment techniques, which extend his constructivist stance on truth and facts to productive commentaries on contemporary politics and media culture; and have re-invented documentary film devices that he calls the "expanded *dispositif*." By focusing on the three key terms and shedding light on Fast's early works, as well as his new work, *Garage Sale*, Kim argues that Fast's oeuvre exemplifies the rich political and aesthetic potential of "Documentary Turn," an important trend in contemporary art since the beginning of the twenty-first century.

In "Hymen and Epithalamium," novelist Tom McCarthy analyzes *Garage Sale*, which begins with Jan van Eyck's painting *The Arnolfini Portrait*, and overlaps various images and memories. McCarthy tells the story behind *Garage Sale* by connecting myriad subjects, such as an interrupted wedding as an age-old subject of mythology and literature, as well as the Greek god of marriage Hymen, the word "hymen" (the membrane derived from the god's name), and film screens.

Finally, the book contains a transcript of the artist talk that took place during the exhibition. IM and Fast shared a number of multifaceted thoughts about their works with the audience through in-depth conversations with Lee Nara and Kwak Yung Bin, respectively. Through the two artists' vivid testimonies about their art, readers' understanding of their works will be further deepened.

This exhibition book does not attempt to give a complete overview of the worlds and thoughts of the two artists. Rather, it is a site to open up discussions about the themes and forms of their works, and both the small and grand stories of life into which they fiercely delve. It is our sincere hope that this book will serve as a starting point for further thought-provoking discussions.

— Kwon Junghyun, Song Kahyun

2022 타이틀 매치:
임흥순 vs. 오메르 파스트 《컷!》

송가현
서울시립미술관 학예연구사

타이틀 매치는 서울시립 북서울미술관의 대표적인 연례 전시다. 영상 설치 미술가이자 영화감독인 임흥순과 오메르 파스트를 초청한 이번 전시는 2022 타이틀 매치: 임흥순 vs. 오메르 파스트 《컷!》이라는 이름 아래, 다양한 주제와 형식의 영상을 바탕으로 창조된 두 세계의 정수를 선보인다.

　　《컷!》은 지난 8년간 타이틀 매치를 정의해 온 공통의 형식, 즉 '두 명의 작가를 초대하여 경쟁, 대화, 협업의 새로운 가능성을 모색하고, 2인전이라는 전시 형식을 다양하게 실험한다'는 구도를 계승하는 동시에 확장하고자 한다. 이 전시는 임흥순과 오메르 파스트를 참여 작가로 선정함으로써 두 가지 차원에서 전시의 외연을 넓히고 강화한다. 우선, 타이틀 매치 사상 처음으로 해외 작가를 초청하여 지속적으로 자신의 틀을 깨고 변화를 시도하는 타이틀 매치의 전통을 계승하고, 이웃과 국경의 의미를 재고하게 되는 팬데믹 시대의 새로운 환대를 실천한다. 또한, 영상 설치 미술가이자 영화감독인 두 작가의 작품을 통해 동시대 미술의 안과 밖에서 관객과 상호작용하는 영상의 매체성을 탐구한다. 영화관이나 온라인 플랫폼이 아닌 미술관에서 하나 혹은 다수의 스크린을 통해 경험하는 영상의 조형성과 물질성, 동선에 따른 작품의 맥락화, 작품과 작품 사이를 이동함으로써 시공간을 통과하는 몸의 경험 등 영상 매체의 고유한 특질이 지니는 사회문화적 의미를 관람객의 경험과 연결하여 살펴보는 기회로 삼는다.

　　한편, 《컷!》은 2인전이라는 단순한 형식을 기획의 전제조건으로 물려받으며, 전시를 둘러싼 이분법적 논리를 재고한다. 타이틀 매치는 신구(新舊)의 대결이라는 기획으로 출발하여 경쟁 혹은 협력, 조화 등 다채로운 관계의 이름 아래 '둘'이라는 개념에 대한 끊임없는 자기 인식과 반성에 근거한 미적 탐색을 지속해 왔다. 《컷!》은 주어진 전제조건을 전시 바깥으로 확장하여,

답을 찾으려 하기 전에 우선 문제의 수준에서 그것이 참된 것인지 살펴볼 것을
제안한다. 서구 형이상학이 이룩한 이원론은 현대적 사유 체계로 이행되는
과정에서 더욱 공고해졌으며, 자본주의의 확장 속에 다양성의 논리마저 흡수했다.
0과 1, 빛과 어둠, 물질과 정신, 선택과 통제/부재, 현실과 가상, 진실과 허구의
게임판 위에서 펼쳐지는 이진법의 논리로부터 벗어나는 것은 쉽지 않은 일이다.
그러므로 '완벽한 둘이란 무엇인가' 이전에 '둘이라는 조건에 내재한 우리의
관념과 인식의 틀을 인지하는 것'이 전시를 구성하는 출발점이다. 이 전시는
동시대의 삶을 규정하고 조건 짓는 대립의 사유가 단지 수사학에 지나지 않음을
언명함으로써, 주어진 조건에 근본적인 수정을 가한다. 세계를 지배하는 거대한
이원론이 사실 우리의 삶을 잠식하고 있는 인식의 이론적 기원에 불과하다는
일종의 인식론적 전환을 통해 《컷!》은 2인전이라는 전시 형식에 대한 또 다른
조망의 시선을 제시하고자 한다.

　　　　이를 위해 '타이틀 매치'라는 전통의 이름에 "컷!"이라는 외마디를 더한다.
영상 창작 과정에서 잘린 필름 이미지의 절단면은 또 다른 이미지가 결합되고
매끄럽게 봉합되는 지점이다. 이미지는 그 자체로 분리와 연결, 단절과 연속이
공존하는 장소가 된다. 다음으로 《컷!》은 2인전의 구도를 영상이라는 매체로
통합하고, 이를 다시 관객의 감상 경험을 참조하여 작품의 형식적 본질에 내재한
상상 가능한 범위까지 세분한다. 전시를 구성하는 두 작가의 작품은 무수한
파편으로 흩어지며, 자유롭게 조합 가능한 이미지–장면으로 제시된다.
이것은 임흥순과 오메르 파스트를 둘러싸고 생성되는 모든 '둘'의 개념으로부터
그 안에 내재하는 것들의 '중첩'을 모색하고, 서로 구분되는 것처럼 보이는 것들에
대한 구조적 식별 불가능성을 드러내는 작업이다. 이러한 시도는 임흥순과
오메르 파스트의 작품이 그려 내는 세계의 모습에서, 그리고 두 세계의 만남
가운데 구체화된다.

　　　　임흥순은 재난의 장면이나 집단 기억을 이야기로 옮기는 과정에서 말과
풍경이 교차되는 화면을 통해 이미 지나간 과거와 그로부터 결코 자유롭지 못한
현재를 엮는다. 주로 인터뷰에 기반한 스토리텔링 방식은 임흥순을 화자보다는
청자의 역할에 위치시킨다. 그의 작품은 상실의 슬픔과 그리움이 꿈으로 전환되는
경험, 개인의 역사와 시대의 기록이 맞물리는 공간, 국가 폭력이나 자본주의적
거대 권력 앞에 선 희생자의 현실을 조명하고 애도의 필연성과 불가능성을
이야기한다. 고통에 대한 공감은 임흥순의 작품에 공통적으로 녹아 있는 정서다.

작품의 주제뿐 아니라 주제를 전달하는 방식에 있어서도 연대는 임흥순에게 중요한 기제로 작용한다. 인터뷰 대상의 얼굴에 집중하는 극단적 클로즈업, 주변의 사물, 벌레나 작은 동식물, 도시와 건물의 미미한 요소들, 자연의 풍경이 재연과 퍼포먼스, 특유의 청각적 효과와 병치되며 인물의 감정과 정서를 전달한다. 그의 작품을 감싸는 시적 언어는 농도를 달리하며 개인과 시대의 역사에 남겨진 기억과 상흔을 거슬러 올라가 애도할 수 없는 나머지를 불러내고, 우리 삶을 위로하는 장소를 발견한다.

오메르 파스트는 상황의 반복을 통해 시간과 공간을 변화시키는 강력한 내러티브를 바탕으로 고유한 영화적 현실을 창조한다. 그는 경험이 기억으로 바뀌는 방식, 나아가 개인과 집단의 기억이 조정되고 변화하는 방식에 관심을 두고 역사적–현재적 기억이 허구와 공존하는 차원을 생성해 낸다. 오메르 파스트의 작품에서 돌이킬 수 없는 상실과 결핍은 세계를 재구성하고 존재의 조건을 탐색하는 동력이다. 주제적, 구조적 반복을 통해 순환하는 이야기는 시간이 지남에 따라 사후적으로 덧붙여지고 윤색되는 기억의 이미지와 현재로 소환되는 과거의 환영이 뒤엉켜 합성되고 변형된다. 실제와 환상, 진실과 허구의 경계가 흐려짐에 따라 재구성되는 초현실적 상황은 종종 인물의 정체성에 혼란을 가져오며 소통의 오류를 야기한다. 다큐멘터리, 극, 판타지의 경계를 넘나드는 오메르 파스트의 작품 속에서 세계를 인식하는 우리의 관념과 기준은 금세 무력해진다. 오메르 파스트의 작품에서 경계, 혹은 탈경계에 대해 논할 수 있다면, 그것은 경계 너머로 무한히 펼쳐지는 지평에 관계된 것이 아니라, 오히려 경계의 가장자리에서, 혹은 경계 위에서 발생하는 어떤 움직임이라는 것이다. 단순히 대상을 분리하는 구분의 선을 넘어, 경계란 "의미나 질료의 연속이 낯섦과 교차하면서 부러짐을 겪는 외변, 열림의 불연속화인 것이다."[1] '이미 항상 탈경계'로서의 경계를 드러내는 오메르 파스트의 작품에서 경계는 사유의 장소가 된다. 한편, 이미지와 텍스트의 결합을 이용한 실험적 요소가 강화되며 다양한 장르와 매체 방법론이 뒤섞인 다채널 구조의 작품은 다큐멘터리와 픽션의 결합이 최적화된 복합체를 지향하며, 오메르 파스트 작업의 중요한 축을 이룬다.

이 전시가 임흥순과 오메르 파스트의 만남에서 주목하는 것은 이들 작품이 그려 내는 세계의 모습이다. 기억, 과거, 역사가 시간 속에 지속되고, 복잡다단한 삶의 단면들이 스크린 위로 펼쳐질 때, 이들이 천착하는 것은 세계를 있는 그대로

1. 장-뤽 낭시, 『코르푸스—몸, 가장 멀리서 오는 지금 여기』, 김예령 옮김, 문학과지성사, 2012, 20-21쪽.

긍정하고 그 안에 살아가는 존재의 여정을 살피는 것이다. 또 다른 세계가 아닌 지금 이 세계에 대한 믿음에 '상실된 이후에도 여전히 도래할 것으로 남아 있는 세계'를 끊임없이 재구성해 나가는 창조 의지가 내재해 있다. 임흥순과 오메르 파스트가 인터뷰를 통해 사건과 사건 밖의 공백을 동시에 드러내는 방식은 이러한 믿음을 방증한다. 타자에게 의존할 수밖에 없는 인터뷰는 이미 언제나 실패의 가능성을 안고 출발한다. 예정된 대화의 실패, 사라지고 왜곡된 기억, 빗나간 촬영 분량, 어긋난 계획을 재료 삼아 이들이 작품의 뼈대를 세우는 과정은 각각의 고유한 스토리텔링으로 이어진다. 재연과 반복, 빈 공간을 감추는 동시에 드러내는 내러티브와 이미지가 그것이다. 이것은 이미 지나간 것, 눈에 보이지 않는 것, 잔혹한 현실을 이야기하는 방법이 되기도 한다. 임흥순은 사건을 구성하는 맥락을 풍경 이미지 속으로 끌어들여 관객의 상상에 맡긴다면, 오메르 파스트는 그것을 다른 현실로 위장하거나 대체하여 이중의 스토리 라인을 구축한다. 사건을 구성하는 간극에서 미끄러지는 의미는 관객의 몫이다. 임흥순과 오메르 파스트가 오해와 실패를 감내하는 태도는 역사적 외상이나 재난과 같은 사건의 재현 불가능성을 마주하여 반복적인 시도로 점철되는 주체의 완강한 고집으로 작품 속에 녹아 있다.

두 작가가 작품의 형식을 구성하고 매체를 해석하는 방식은 이러한 예술 의지와 결부되어 작품에 강력한 정치성을 부여한다. 임흥순은 정동의 장치로 기능하는 사운드를 통해 장면의 정서를 극대화하고, 관객의 움직임을 요청하는 화면 설치로 필연성과 불가능성을 동시에 표현하며, 공동 작업 안에서 정치적 공동체의 가능성을 타진한다. 이러한 일련의 시도 속에 그의 작품은 시대착오적이고 탈구된 장소로서 기능하며, 결국 타자의 윤리와 시적 환대를 역설한다. 또한 오메르 파스트의 작업에서 3D, 모션 캡처 등 다양한 매체와 기법의 활용은 주제를 드러내는 방식과 첨예하게 맞물리며 밀도 높은 영화적 공간을 창출한다. 그의 작품이 함의하는 미학적 정치성은 허구의 이야기를 통해 개념화할 수 없는 존재의 독특성을 드러내며, 우리가 과거와 맺고 있는 관계를 통해 현재를 이야기함으로써 현실을 통찰하는 데 있다. 임흥순과 오메르 파스트의 작품은 영상의 매체적 특질을 가로지르며 시대와 개인의 모습에서 윤리적 주체의 가능성을 탐색하는 방대한 미학적 기획을 실현한다.

임흥순과 오메르 파스트는 다양한 주제를 서로 다른 언어와 문법으로 풀어낸다. 이들의 화면은 때로 너무나 이질적이어서 경쟁이나 비교를 허락하지

않는다. 그러나 이들이 선택한 개별 주제는 구체성과 지역성에도 불구하고 세계와 존재를 구성하는 구조적 힘을 드러낸다는 유사성을 보인다. 5·18 민주화운동과 아프가니스탄 전쟁을 배경으로 둔 각각의 작품은 전쟁과 테러, 역사와 국가, 초월적 존재 등 다양한 형태로 등장하는 불가항력의 거대한 힘 앞에서 '그럼에도 불구하고' 개인은 무엇을 할 수 있는가에 대해 사유한다. 그렇게 아들의 시신을 묘사하는 어머니의 인터뷰(〈좋은 빛, 좋은 공기〉, 2018) 위에 의식을 치르듯 반복해서 아들을 맞이하는 어머니의 모습(〈연속성〉, 2012)이 겹쳐진다. 일견 명백해 보이는 두 작가의 차이를 나열할 때, 오히려 이들의 거리는 좁혀진다.

이 전시는 두 작가의 작품 세계를 구분 짓는 차이가 본래적인 것이 아닌, 정도의 차이라는 점에 주목한다. 미묘하거나 커다란 차이가 관점에 따라 하나의 개념으로 묶이거나, 반대로 하나의 색이 수많은 스펙트럼으로 분류되는 것처럼 차이는 상대적이다. 우리에게 내재된 것처럼 보이는 이원적 논리는 실상 무한히 겹쳐 있는 것들을 언어로 사고하고 기술하기 위해 임의적으로 한데 묶거나 나눈 것에 지나지 않는다. 그렇다면 이 전시에서 우리는 굳이 둘 혹은 두 개로 이루어진 구조의 차이를 보려고 할 필요는 없을 것이다. 다만 개별 작품이 천착하고 있는 존재와 세계의 모습을 바라보자. 다름을 긍정하고 나면, 장면(scene)이 모여 시간이 되고 시간은 성좌와 같은 이미지를 흩뿌린다. 전시는 열세 점의 작품으로, 또는 각 작품에 등장하는 시퀀스(sequence)로, 또는 작품의 러닝타임을 구성하는 수많은 단위 시간으로 세분화되어 파동처럼 떠다니다가 관객의 고유한 시간 속에서 응집되고, 그것은 다시 다른 장면과 만나 연결되거나 새로운 지평에 편입되며 변화와 확장을 거듭할 것이다. 처음부터 '둘'을 기획의 조건으로 삼아 출발한 전시의 모습은 수많은 장면과 이야기가 반복해서 전해지며 변형되고 순환하는 동안 끝없이 표류하는 하나의 땅이 된다.

열세 점의 출품작은 임흥순과 오메르 파스트가 창조하는 세계의 본질을 가장 잘 드러내는 최근작을 중심으로 구성된다. 임흥순의 경우, 〈숭시〉(2011)에서 〈고야〉(2021)에 이르기까지 이미지가 맥락을 대체하는 작가 특유의 어법이 구체화되기 시작한 시기의 작품에서, 주제와 형식의 조화와 균형이 가속화되고 나아가 작품 간의 상호텍스트성이 구축되며 맥락의 생성과 변형을 가져오는 과정을 포함하는 시기의 작품까지, 마치 하나의 거대한 다채널 작품처럼 재편된다. 오메르 파스트의 경우, 매체 고유의 양식이 극대화된 〈연속성〉에서 〈카를라〉(2020)까지, 완벽하게 구축된 내러티브의 영화적 세계는 물론,

다큐멘터리와 픽션의 경계를 오가는 동안 허구 속 현실의 왜곡과 변형이 더욱 리얼하게 현실을 반영하는 다성적 문법의 작품을 연속적으로 만나 볼 수 있다. 이러한 구성은 두 작가의 예술 세계를 구축해 온 고유 언어가 정점에 이르러 가장 빛을 발하는 순간들을 충분히 음미할 수 있는 기회를 제공할 것이다. 또한 임흥순과 오메르 파스트는 이번 전시에서 신작 〈파도〉(2022)와 〈차고 세일〉 (2022)을 각각 선보인다. 두 작품은 기획과 구성 방식, 내용, 서술 기법 등에서 내밀하고도 메타적인 요소들을 포함하며, 자신과 세계를 대상으로 근원을 탐색하는 개념적이고 복합적인 사유를 다채널 화면 위에 펼쳐낸다. 마지막으로 이 전시는 지금까지 임흥순과 오메르 파스트 작품의 근간을 이루는 주제적, 형식적 원형(原型)을 간직한 작품으로서 〈내 사랑 지하〉(2000)와 〈캐스팅〉(2007)을 소개한다. 물론 이러한 구분이 두 작가의 작품 세계를 조명하는 구조적 지표가 될 수는 없다. 그럼에도 불구하고 각 특징에 따라 분화하는 작품의 양상을 살펴보고, 그와 더불어 세계를 사유하는 작가의 내면을 어느 정도 유효하게 짐작해 볼 수는 있을 것이다. 그로부터 우리는 이들이 세상과 공유하려는 '다음의 것'을 새삼 기대하게 되는 것이다.

연례전의 형식을 고스란히 담은 긴 전시 제목의 끝에 새겨진 "컷!"은 영화감독의 이른바 '오케이 사인'을 상징하는 외침이며, 영상 매체의 고유한 특질에 해당하는 형식적 문법 원리이자 편집 기술을 은유하는 단어다. 한 세계를 창조하기 위해 수많은 촬영과 편집을 거듭하여 탄생하는 장면은 '잘린 이미지들의 연속'인 것이다. 《컷!》은 '타이틀 매치'라는 타이틀을 상속받는 동시에, 타이틀 매치라는 전통의 일부가 됨으로써 스스로를 유산으로 물려주는 이음매의 위치에 있다. 구분되는 동시에 연결하는 이미지로서 전시는 하나의 장면이 된다. 이 전시는 또한 두 작가의 작품이 그려 내는 세계의 모습과 화면 속 인물이 들려주는 이야기 속에서 관객이 스스로 장면을 채우는 이미지가 됨으로써, 시작과 끝을 알 수 없는 원환의 일부가 되는 구조를 상상해 본다. 서로 연결된 실타래처럼, 장면은 하나가 풀려 다른 하나에 감기는 이야기가 되어 우리에게 건너오고, 그것은 다시 우리 삶을 변화시키는 수많은 가능성이 되어 우리 내부로부터 화면 위로 전이된다. 2022 타이틀 매치: 임흥순 vs. 오메르 파스트 《컷!》은 주제, 관점, 언어의 차이 속에서 궁극적으로 같은 곳을 향하는 두 세계의 겹침이 만들어 내는 깊은 공명을 선사할 것이다.

2022 Title Match:
IM Heung-soon vs. Omer Fast
"Cut!"

Song Kahyun
Curator, Seoul Museum of Art

Title Match is a major annual program organized by the Buk-Seoul Museum of Art over the last eight years. Its recurring format is to invite two artists to explore new possibilities for competition, dialogue, and collaboration, and experiment with the format of the two-person presentation. *2022 Title Match: IM Heung-soon vs. Omer Fast "Cut!"* presents the essence of the artistic worlds of IM Heung-soon and Omer Fast, who are both visual artists and filmmakers. The exhibition continues, and at the same time attempts to expand, the format. By selecting IM and Fast as participating artists, the exhibition broadens and strengthens its scope in two different dimensions. Firstly, Fast's inclusion breaks the exhibition's own boundaries, since this is the first time an international artist has been selected for the program. This serves as an opportunity for the exhibition to extend a new form of hospitality in the era of the pandemic, inviting viewers to rethink the meaning of neighbors and borders. Secondly, *"Cut!"* explores the mediality of video that interacts with the audience, taking the opportunity to connect the sociocultural qualities of video with the audience experience. It examines the formative materiality of images, the works' relationship to the movements of viewers within the exhibition space, and the experience of the body passing through time and space when moving between works, which are experienced through one or more screens.

 Title Match was initiated as a project where two artists "compete," and it has continued its reflection on the concept of "two." *"Cut!,"* however, reconsiders the dichotomous logic

surrounding the format of a two-person exhibition. The idea of dualism, which was proposed by Western metaphysics, became solidified in the process of transition to a modern thinking system. With the expansion of capitalism, it even absorbed the logic of diversity. It is never easy, however, to escape from the binary logic that sees the world in terms of light and dark, matter and spirit, choice and control, reality and virtuality, or truth and fiction. Thus, the starting point of the exhibition is not the question: "What makes the perfect two?," but an awareness of the ideas and perceptions that are inherent to the condition of being two entities. Fundamentally revising the idea of opposition that defines our lives, "*Cut!*" proposes another perspective on the format of two-person exhibition through an epistemological shift, arguing that the grand dualism that seems to be inherent to humans stems from a mere theoretical construct that encroaches on our lives. It is nothing more than an arbitrary grouping or division that helps us to think about and describe through language what infinitely overlaps in reality.

The two artists approach diverse topics with different languages and grammars within the same genre and medium. The images they compose on their screens are often so disparate that no competition or comparison is possible. However, the specific subjects they choose often share similarities in that they reveal the structural forces that make up the world and our existence, despite their specificity and locality. Thus, rather than presenting the videos of each artist as clearly distinguishable bodies of work, "*Cut!*" focuses on creating an experience for the viewer where the works are presented as an overall image scene made up of countless fragments that can be freely combined. Rather than emphasizing differences, the exhibition seeks to locate the overlaps inherent in the concept of "two" that are generated and materialized in the encounter between the images of the world depicted by the artists.

While IM's works take events such as the May 18 Democratic Uprising as background, Fast's focus on the war in Afghanistan. Each reflects on what an individual can do in the face of a force majeure such as war and terrorism, history and the state. Once we acknowledge that the differences that distinguish the two

artists' oeuvres are only a matter of degree, each scene becomes condensed in the unique time of the audience and takes its place as a constellation of images. IM's interview with a mother who describes her dead son's body (*Good Light, Good Air,* 2018), for example, overlaps with Fasts' film of a mother who repeats the act of welcoming her son home from the war as if holding a ritual (*Continuity,* 2012). Together, the works of IM and Fast survey the characteristics of video and materialize a vast aesthetic project that explores the potential of an ethical subject from the ongoings of the times and individuals. This can be fragmented into thirteen works, or the numerous sequences that appear in each work, or into countless units of time that constitute the duration of the works. The fragments float like waves, then condense in the audience's experience, and will meet and reconnect with other fragments, becoming incorporated into a new horizon of thought, repeatedly changing and expanding as an endlessly drifting land, transformed and circulating through the repetition of countless stories.

The focus of the exhibition is the way in which the artists look at the world in which we live, and the way they affirm and present it from various viewpoints. When the complicated aspects of life are unfolded on the screen, memories, the past, and history continue in real time, and the journey of those living in it also unfolds. The ways in which both artists deal with events through interviews underscores their creative will to reconstruct that which has been lost. Interviews always begin with the possibility of failure, but both artists use this possibility as a frame on which to build their works. The failure of an anticipated conversation to unfold, disappearing and distorted memories, filming sessions that go astray, and unfulfilled plans all lead to their unique storytelling. Through reenactment and repetition, their narratives and images hide and reveal at the same time. This becomes a way to talk about what has already passed, what is invisible, and the cruelty of reality.

While IM leaves the context of an event to the imagination of the audience by replacing it with an image of an anonymous landscape, Fast disguises or replaces it with another reality to build a double storyline between the reality of the scene visible

on the screen and the reality that can be assumed to have actually occurred. The meaning that slips into the gaps between is decided by the audience. The artists' attitude of allowing misunderstandings and failures to be embedded in their works reveals the stubbornness of the different agents who encounter the impossibility of representation in the face of historical traumas or disasters but do not cease their repeated attempts to overcome this. Combined with their artistic will, the format of their work and interpretation of their medium endows it with a strong political character.

In the process of translating images of disasters and collective memories into narratives, IM weaves the past and the present through scenes where words and landscapes intersect. His storytelling method, which is mainly based on interviews, places him in the role of a listener rather than a narrator. He looks at the experience of sorrow and longing resulting from loss, the space where personal histories and records of the times intertwine, the reality of victims in the face of state violence or great capitalist power, illuminating the necessity and impossibility of mourning. Sympathy for the pain of others is an emotion that permeates his works. Solidarity is an important mechanism for him, not only as his subject but also in the way his work is produced, and experienced by viewers.

Extreme close-ups that focus on the face of the interviewee, objects, insects, small animals and plants in the surroundings, insignificant elements of cities and buildings, and natural landscapes are juxtaposed with reenactments, performances, and unique auditory effects to convey the emotions and sentiments of the characters as an affective device. IM installs his screens in such a way that viewers must move in the space, which means that the images can never be viewed at once, simultaneously generating a sense of inevitability and impossibility. In his collaborative work, he examines the possibilities of a political community. His work functions as an anachronistic and dislocated place, emphasizing the ethics of others and poetic hospitality. The poetic language encapsulating his works takes different levels of density, tracing the memories and scars left on the histories of individuals and eras to summon that which cannot be mourned and discover a place

that offers comfort.

Fast's works cross the boundaries of documentary, drama, and fantasy, so that our preconceived ideas and standards for perceiving the world soon become redundant. Through repetition, he creates a unique cinematic reality based on powerful narratives that shift time and space. He is interested in how experiences are transformed into memories, and the ways in which individual and collective memories are adjusted and changed, creating a dimension where the reality of historical memory coexists with fiction. Irreversible loss and lack are the driving force to explore the world and conditions of existence in his work. Stories that circulate through thematic and structural repetition are accumulated over time, and are synthesized and transformed through the intertwining of embellished memories of the past summoned to the present. The boundaries between reality and fantasy, truth and fiction blur, often confusing identities and causing errors in communication.

Boundaries are not just the lines that separate objects, but also apply to "a discontinuity of external appearance and openness that undergoes breakage as the continuity of meaning or matter intersects with unfamiliarity."[1] In Fast's works, the boundary becomes a place for thinking. What makes it possible to discuss boundaries or trans-boundaries in Fast's works is not the horizon that extends infinitely beyond the boundaries. Rather, it is an event, an action, or a certain movement that occurs at or on the edge of these boundaries. For example, in *Garage Sale (2022)*, the garage, which is located on the boundary between the inside and outside of the house, is the space where the story happens. This is also a boundary space between public and private. It is, in Fast's words, a "liminal space" where things from the past go to rest, things we no longer want await their fate in limbo, where the house's "memory" resides before being erased, thrown out, sold or repurposed.

Fast works with multi-channel structures blend various genres and media methodologies, emphasizing experimental elements by combining images and texts. Such works aim to become a complex of documentary and fiction, forming a

1. Jean Luc-Nancy, *Corpus*, trans. Richard A. Rand, New York: Fordham University Press, 2008.

significant axis in his practice. His use of various media and techniques, such as 3D and motion capture, acutely interlocks with how the subject is revealed, resulting in the creation of a dense cinematic space. Although Fast's works are fictional, they are strongly related to reality, revealing the uniqueness of beings who cannot be conceptualized. Reality is reflected by talking about the present through stories, and our relation with the past.

IM's works are organized as one big multi-channel work. They encompass videos from the period when his artistic language of using images to approach the context obliquely was taking shape, such as *Sung Si* (2011), as well as works from the period when the harmony and balance of the theme and form reach their peak, intertextuality between works is established, and the different contexts are generated and transformed accordingly, such as *Brothers Peak* (2018) and *Old Night* (2021). Fast's works in the exhibition range from *Continuity* and *Karla* (2020), which maximize the particular style of the medium in each work, whether the cinematic world of perfectly constructed narratives, or works with a polyphonic artistic grammar, in which the distortion and transformation of reality through fiction reflects a new reality.

In addition, IM and Fast premiere their new works in this exhibition, which are respectively titled *The Waves* and *Garage Sale*. These two new works incorporate intimate memories of individuals and history and complex elements in terms of framework, composition, content, and narrative technique. On the multi-channel screens, they unfold conceptual and complex thinking to explore the origin of the self and the world. The exhibition also presents IM's *Basement My Love* (2000) and Fast's *The Casting* (2007), which show the thematic and formal archetypes constituting the foundations of the two artists' practices.

The exclamation "Cut!" is a shout from the film director to signify that the filming of a scene is complete. It is also a term for the editing technique, which seamlessly combines images so that separation and connection, disconnection and continuity coexist. Film scenes, created through shooting and editing, are ultimately a series of cut images. Thus adding "Cut!" to the title of the exhibition functions as a seam connecting tradition and

legacy, difference and overlap in this ongoing annual exhibition. Viewers are invited to become part of the scenes depicted by the two artists and the stories told by the characters on the screen as part of a circular structure without beginning or end. Like woven threads, each scene in the exhibition is wound onto another. As a result, *2022 Title Match: IM Heung-soon vs. Omer Fast "Cut!"* generates a deep resonance through the overlapping of two worlds, which may differ in terms of subject, point of view, and language, but which ultimately describe the same place.

눈먼 과거와 전 지구적 내전의 영원회귀:
오메르 파스트와 임흥순의 차이와 반복

곽영빈

들어가며―두 개의 반복

2016년 뉴욕 제임스 코핸 갤러리에서 열린 오메르 파스트의 개인전에 대한
글에서 한 리뷰어는 "같은 장면들을 다른 배우들과 그의 캐릭터들이 경험하는
환상에 대한 변화하는 묘사들과 더불어 반복함으로써 파스트는 … 일종의
〈그라운드호그 데이〉를 만든다"고 쓴 바 있다.[1] 여기서 〈그라운드호그 데이〉란
1993년에 나온 대표적인 '타임루프'물을 가리킨다. 해럴드 래미스 감독이 만든
이 유명한 할리우드 영화의 주인공 필(빌 머레이)은 기상 캐스터로, 같은 상황이
끊임없이 반복되는 하루를 살게 된다.[2] 물론 이 영화는 로맨틱 코미디이고, 위에
인용한 문장은 파스트의 대표작이자 이번 전시에도 포함된 〈연속성〉(2012)에
대한 묘사라는 점에서 둘은 구분된다. 특히 후자는 해당 리뷰어가 덧붙였듯
"구더기 파스타"나 "아프가니스탄 가족 앞에서 소변을 보는 병사"와 같은,
"프로이트가 즐겨할 만한 섬뜩한 농담들로 가득"한 괴기스런 악몽에 가깝다.[3]
　　그럼에도 불구하고 할리우드의 한 코미디 영화에 대한 이 짧은 언급은
파스트의 작업 전반을 가로지르는 반복, 혹은―우리가 뒤에서 구체적으로
상술하게 될―프로이트적 '반복강박'의 위상을 적절히 환기해 준다. 예를 들어
〈캐스팅〉(2007), 〈5,000피트가 최적이다〉(2011), 〈연속성〉 등을 떠올려 보라.

1. Rachel Stevens, "Review of 'Omer Fast': James Cohan Gallery, New York, March 25–May 7, 2016," *Millennium Film Journal* no. 64, 2016, p. 15.
2. 한국에서 이 영화는 〈사랑의 블랙홀〉이라는 제목으로 개봉되었다.
3. 이는 위에 인용한 문장에서 내가 제외했던 요소들이다. 전체 문장은 다음과 같다. "By repeating the same scenes with different actors, and with changing depictions of the hallucinations experienced by his characters, Fast constructs a kind of *Groundhog Day* replete with macabre jokes that Freud would relish (maggoty pasta, a soldier peeing in front of an Afghan family, etc.)." Stevens, "Review of 'Omer Fast,'" p. 15.

각각의 배경이 되는 파병지는 이라크와 파키스탄, 아프가니스탄으로 다르지만, 이 세 작품은 동일하게 군인들의 '외상 후 스트레스 장애(PTSD)'를 다루며, 미묘한 차이들은 있어도 해당 인물을 연기하는 배우와의 인터뷰나 부모와 자식 간의 만남이라는 설정은 일관되게 반복된다.[4] 사실과 허구, 환상과 기억을 넘나들며 와전, 혹은 변형되는 '인터뷰' 형식 또한 〈스필버그 리스트〉(2003)나 〈토크 쇼〉(2009), 〈노스탤지어〉(2009)를 거쳐 〈카를라〉(2020)까지 꾸준히 변주되어 온 것이다. 〈보이지 않는 손〉(2018)과 〈세상은 골렘이다〉(2019)는 어떤가? 전자는 현대 중국의 한 가족에게 나타난 귀신을 둘러싸고 벌어지고, 후자는 오스트리아의 스키장을 찾은 50대 중반의 백인 여성을 중심으로 전개된다. 하지만 사실 이 두 작업은 사람에게 부를 주었다가 빼앗아 버리는 귀신이라는 신화적 형상에 대한 이디시어(Yiddish) 동화를 변주한 것이다. 신작인 〈차고 세일〉(2022)의 오래된 사진첩에 나치 군복을 입고 등장한 쌍둥이 형제는 〈아우구스트〉(2016)에 등장했던 쌍둥이 형제가 나이 든 것으로 보이며,[5] CNN 뉴스 앵커들의 문장을 단어와 음절 단위로 쪼개 전혀 다른 문장으로 이어 붙인 〈연쇄된 CNN〉(2002)의 시도는 〈잘 익은 장소〉(2020)가 세 개의 핸드폰 화면에 나누어 보여 주는, 한 단어가 서로 다른 이미지들로 분기하는 패턴으로 회귀한다.

다른 한편, 2018년에 출간된 임흥순의 작업 전반에 대한 비평 선집에 포함된 글에서 아티스트이자 큐레이터인 조지 클라크는 "임흥순은 왜 작품에서 결정적인 입장을 표명하지 않고 제주 4·3 사건으로 반복해서 돌아오는가?"라고 물은 바 있다.[6] 이 질문은 흥미롭다. 실제로 이번 전시에도 포함된 초기 작업 〈숭시〉(2011)뿐 아니라, 이후 〈파도〉(2022)와 그사이의 10년간 만들어진 〈긴 이별〉(2011)과 〈비념〉(2012), 〈다음 인생〉(2015)과 〈우리를 갈라놓는 것들〉(2019)에 이르는 일련의 작업이 이러한 반복의 증거이기 때문이다. 물론 그가 덧붙이듯이, 작가가 반복적으로 회귀하는 소재는 '제주 4·3'만은 아니다. 여기엔 "한반도 분단, 한국 사회에서 여성의 위치, 트랜스내셔널리즘, 미국 대외정책의 영향" 등이 포함된다. 물론 이 요소들의 폭이 넓고 각각의 차이도

4. 이들이 파병된 지역들은 모두 '테러와의 전쟁,' 즉 2001년 뉴욕의 쌍둥이 빌딩에 대한 자살 공격인 9·11에 대한 미국적 앙갚음의 산물이다. 뒤에서 더 자세히 이야기하겠지만, 〈스필버그 리스트〉나 〈토크 쇼〉, 〈노스탤지어〉는 물론 〈아우구스트〉에 이르기까지 적지 않은 파스트의 작업은 지속적으로 '전쟁'을 다뤄 왔다.

5. 후자가 독일 바이마르와 나치 시기 초상과 기록 사진으로 유명했던 사진가 아우구스트 잔더의 삶을 재구성한 것이라는 점에서, 〈차고 세일〉의 사진첩에 담긴 사진들은 잔더가 찍은 것일 수도 있다.

6. 조지 클라크, 「땅 아래」, 강수정 외, 『빨강, 파랑, 그리고 노랑』, 서울: 국립현대미술관, 현실문화연구, 2018, 101쪽.

있긴 하지만, 우리는 〈기념사진 1972–1992〉(2002), 〈이런 전쟁〉(2009), 〈위로공단〉(2014/2015), 〈다음 인생〉, 〈북한산〉(2015), 〈려행〉(2016), 〈형제봉 가는 길〉(2018), 〈우리를 갈라놓는 것들〉, 〈좋은 빛, 좋은 공기〉(2018), 〈고야〉 (2021) 같은 작업을 그 사례로 어렵지 않게 언급할 수 있다. 이는 임흥순이 거의 한 손에 꼽을 수 있는 주제를 20여 년 넘게 반복적으로 다뤄 왔다는 이야기가 된다.

두 작가가 이렇게 따로 또 같이 공유하는, 거의 강박적이라 할 수 있을 반복의 패턴은 놀라울 정도다. 이를 어떻게 설명할 수 있을까? 자신이 제기한 질문에 대해 클라크는 임흥순의 작업을 특징짓는 이러한 반복과 회귀가 "역사 관념을 기념비화하는 것을 피하고 지속적인 재협상에 뿌리박은 과거를 다루는 방식을 제시하기 위한 것"이라고 답한다.[7] 이렇게 적절한 자문자답에서 빠져 있는 것은 임흥순이 반복적으로 회귀한다고 나열한 소재들의 궁극적인 공통점이 무엇이냐는 질문, 그리고 이에 대한 답이다. 단도직입적으로 말해 그것은 전쟁, 아니 더 정확히 말해 '내전(civil war)'이다. 임흥순이 거의 강박적으로 천착해 온 일련의 주제, 즉 제주 4·3 사건(1947)과 여순항쟁(1948), 한국전쟁(1950–1953), 베트남 전쟁(1955–1975), 광주 5·18(1980)은 모두 일련의 '내전'이었다는 것이다.[8] 이번 전시에 포함된 거의 모든 작업이 웅변하듯, 그는 한국의 근대사 전반을 가로지른 일련의 '내전'과 그것이 남긴 역사적 외상을 둘러싼 기억의 문제를 지난 20여 년간 다뤄 왔다고 할 수 있다.[9] 이 글에서 주목하려는 것은 그가 이 문제를 밀도 있게 다룬 시기가 '전 지구적 내전(global civil war)'의 시기와 고스란히 겹친다는 것의 근본적인 함의다. 이는 파스트가 직간접적으로 다뤄 온 나치 독일의 전쟁 기억과 9·11 이후의 아프가니스탄 전쟁들 또한 '유럽의 내전' 또는 '전 지구적 내전'으로 간주된다는 사실을 동시에

7. 클라크, 「땅 아래」, 101쪽.
8. 양정심, 「제주 4·3과 그리스 내전 비교 연구—미국의 역할을 중심으로」, 『이화사학연구』 vol. 37, 2008, 233–259쪽; 박찬승, 『마을로 간 한국전쟁: 한국전쟁기 마을에서 벌어진 작은 전쟁들』, 서울: 돌베개, 2010, 28쪽; Marilyn B. Young, "The Vietnam War in American Memory," M. E. Gettleman, J. Franklin, M. B. Young & H. B. Franklin(eds.), *Vietnam and America: A Documented History*, New York: Grove, 1995, p. 516; 권헌익, 『학살, 그 이후: 1968년 베트남전 희생자들에 대한 추모의 인류학』, 유강은 옮김, 서울: 아카이브, 2012, 259쪽; 권헌익, 『베트남 전쟁의 유령들』, 박충환, 이창호, 홍석준 옮김, 서울: 산지니, 2016, 38–39쪽; Yung Bin Kwak, *The Origin of Korean Trauerspiel: Gwangju, Stasis, Justice*, University of Iowa, PhD Thesis (2012. 12); 김정한, 「광주 학살의 내재성—쿠데타, 베트남 전쟁, 내전」, 『역사비평』 131호 (2020. 9), 63–85쪽.
9. 〈교환일기〉와 〈파도〉가 부분적으로 다루는 '세월호'는 물론 내전이라고 할 수 없다. 이런 의미에서 흥미로운 건, 보수 세력과 '일베'로 대표되는 온라인의 대안 우파가 '세월호' 희생자에 대한 '정당한 애도'를 요구한 유가족들을 '좌파' 혹은 '빨갱이'로, 즉 '내전'과 '냉전'의 논리를 소환해 적대시했다는 사실이다. 뒤에서 다시 논의하겠지만, 이는 현대 정치 자체를 '내전'으로 규정했던 도덕철학자 매킨타이어의 논쟁적인 정의를 떠올려 준다. "현대 정치는 온전한 도덕적 합의의 문제가 될 수 없다. … 현대 정치는 다른 수단에 의해 수행되는 내전이다." 알래스데어 매킨타이어, 『덕의 상실』, 이진우 옮김, 서울: 문예출판사, 1997, 372쪽. 번역 수정. "[M]odern politics cannot be a matter of genuine moral consensus … Modern politics is civil war carried on by other means." Alasdair MacIntyre, *After Virtue: A Study in Moral Theory* (3rd ed.), Notredame, IN: University of Notre Dame Press, 2007, p. 253.

전경화한다.[10]

물론 이번 전시에 포함된 작업들이 웅변하듯, 이들의 모든 작업이 전쟁을
다루는 건 당연히 아니며, 이 글의 목적 역시 그들의 작업 전체를 전쟁으로
'환원'하려는 것과는 거리가 멀다. 오히려 이 글은 각자의 작업에 대한 그간의
비평적 논의에서 반복적으로 지적되어 온 특징들, 즉 과거와 현재, 기억과 기록,
현실과 환상, 개인적/역사적 외상과 허구 사이의 경계를 넘나드는 양상들이
어떻게 지속적으로 변주, 혹은 '반복'될 수 있었는가라는 보다 근원적인 질문을
제기한다. 이에 대한 대답은 무엇보다 두 작가의 작업이 놀라울 정도로 공유하는
일련의 독특한 키워드, 즉 기억과 허구, 꿈(Traum)과 외상(trauma), 동화와
신화 등이 이러한 전쟁의 계열체들과 내재적으로 어떻게 연동되는지를 파악할
때에만 가능하다. 이는 역사적 외상에 대한 재현이 논픽션보다는 픽션과 더
친연성을 갖는다는 역설과도 무관하지 않다.

이 인상적인 전시가 병치시킨 두 작가의 작업들을 매개로,[11] 우리는
2001년의 9·11을 기점으로 전면화된 전 지구적 내전이 어떻게 과거의 전쟁과
내전이 남긴 악몽과 같은 기억들을 다시 되살려 냈는지, 그리고 이 과정에서
위에서 언급한 것 외의 수많은 경계, 즉 과거와 현재, 일과 노동, 인간과 비인간,
일상과 비일상, 진실과 거짓 등이 어떻게 구분 불가능하게 됐는지를 보다 선명하게
가늠할 수 있게 될 것이다.

10. '유럽의 시민전쟁 1917–1945'이란 제목으로 한국어로도 번역된 그의 논쟁적인 대표작에서 독일의 역사가 에른스트 놀테는
'유럽 내전(Der europäische Bürgerkrieg)' 개념을 사용했다. Ernst Nolte, *Der europäische Bürgerkrieg 1917–1945:
Nationalsozialismus und Bolschewismus*, Frankfurt/Main: Propyläen Verlag, 1987(에른스트 놀테, 『유럽의 시민전쟁
1917–1945: 볼셰비즘과 민족사회주의』, 유은상 옮김, 서울: 대학촌, 1996); 에른스트 놀테, 『에른스트 놀테와의 대화―그의 전작을 통해 본
역사사상의 세계』, 유은상 옮김, 서울: 21세기북스, 2014; Enzo Traverso, *Fire and Blood: The European Civil War, 1914–1945*,
David Fernbach(trans.), New York: Verso, 2016; George Lichtheim, "The European Civil War," *The Concept of
Ideology and Other Essays*, New York: Random House, 1967, pp. 225-237. 물론 '유럽 내전'이란 개념을 처음 사용한 것은
놀테가 아니다. 지그문트 노이만이 그의 1942년 저서(*Permanent Revolution; The Total State in a World at War*, New York &
London: Harper & Brothers, 1942)에서 처음으로 썼다는 견해가 있다. Denis Trierweiler, "Retour sur Ernst Nolte," *Cités*
29 (2007. 1), p. 36.

11. 이러한 근원적 문제 제기의 '전 지구적' 지평은 이 두 작가를 전 세계에서 최초로 병치시킨 이번 전시가 제공한 것이다. 조심스럽긴
하지만, 이전과 이후 각자의 작업을 내재적으로 재독해하는 데 있어 이번 전시는, 앞으로 국내외의 비평가와 연구자들에게 결코 건너뛸 수
없는 획기적인 분수령으로 기억될 것이다.

전 지구적 내전

여기서 '전 지구적 내전'이란 2001년 9월 11일, 뉴욕의 쌍둥이 빌딩에 대한
자살 공격으로 촉발된 미국의 '테러와의 전쟁'을 지칭한다. 대개 '전쟁'이 서로
다른 국가 사이에서 벌어지는 것으로 간주되고, '내전'이 한 국가의 국경선 안에서
같은 공동체가 벌이는 전쟁을 가리킨다는 점을 고려할 때, '전 지구적 내전'이란
표현은 형용모순으로 보일지도 모른다. '포스트 9·11' 국면을 통해 말 그대로
급속도로 전 지구화되고 있던 정치적 좌표계의 격동 속에서 이 표현을 썼던 건
이탈리아의 철학자 조르조 아감벤이었다. 물론 그가 강조했듯이 이 개념을 그가
최초로 고안한 것은 아니다. 그것은 나치 독일 시기 가장 논쟁적이고 영향력 있는
법학자였던 카를 슈미트와 전후 미국에서 가장 중요한 철학자 중 하나로 부상한
해나 아렌트가 공교롭게도 같은 해인 1963년 사용한 것이었다.[12] 물론 슈미트는
이미 1930년대 중·후반부터 '국제적 내전'이라는 용어를 쓰고 있었고,[13] 더욱
정확히 말해 '전 지구적 내전'이라는 표현 역시 이 시기의 슈미트와 아렌트가
처음 쓴 것은 아니었다.[14] 그들 이후 이 표현을 전면화한 것 또한 아감벤이 처음은
아니다.[15]

　　우리의 논의와 관련해 강조해야 할 것은 '전 지구적 내전'이 교전국과의
전쟁이 아니라 법적으로 미국의 "치안 행위" 차원에서 수행되었다는 사실이 갖는
효과와 그 함의다.[16] "전 지구적 치안 행위로서의 전쟁"[17]이라는 이 기이한 모순은,
"전쟁이 아니라 오로지 '평화 유지'만 존재한다"[18]는 의미에서 평화와 전쟁이
사실상 구분 불가능해졌다는 것을 뜻한다.

　　"평화, 다시 말해 전쟁"[19]이라는 이 극단적인 아이러니가 임흥순뿐 아니라
파스트의 작업과 만드는 가장 근원적인 공명 중 하나는 '민간인과 군인의 구분
불가능성'이라 할 수 있다. 미국과 전 세계에 거주하는 무슬림이 국경선 내부의

12.　Giorgio Agamben, *State of Exception*, Kevin Attell(trans.), Chicago: University of Chicago Press, 2005, p. 3.

13.　Carl Schmitt, *Writings on War*, Timothy Nunan(trans. & ed.), London: Polity, 2011, p. 31.

14.　이미 1914년 9월, 이탈리아의 반파시스트 작가 가에타노 살베미니는 제1차 세계대전을 지칭하며 이 표현을 사용한 바 있다. David Armitage, *Civil War: A History in Ideas*, New Haven: Yale University Press, 2017, p. 227.

15.　『유럽의 시민전쟁 1917–1945』의 한국어판 서문에서 놀테는 '유럽 내전'을 '국제적인 내전(ein internationaler Bürgerkrieg)'으로 간주해 기술한다. 에른스트 놀테, 『유럽의 시민전쟁 1917–1945』, 4, 8쪽. 번역 수정.

16.　Michael Hardt & Antonio Negri, *Multitude: War and Democracy in the Age of Empire*, New York: Penguin, 2004, p. 4.

17.　Antje Ehmann & Harun Farocki, "Serious Games: An Introduction," *Serious Games: Krieg/Medien/Kunst/War/Media/Art*, Exhibition Catalogue, 2007, p. 26.

18.　"[W]ar no longer exists, only "peace-keeping."" William Rasch, "Carl Schmitt and the New World Order," *South Atlantic Quarterly* 104.2 (Spring 2005), p. 182.

19.　Eric Allez & Antonio Negri, "Peace and War," *Theory, Culture & Society* 20.2, 2003, pp. 109–118.

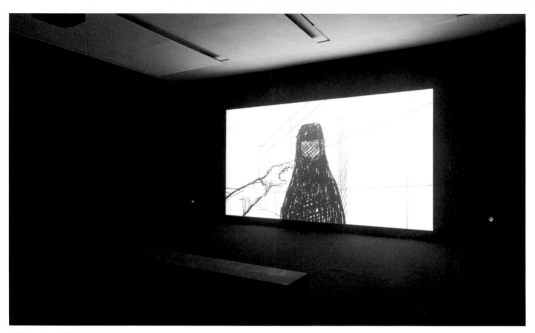

오메르 파스트, 〈연속성〉, 2012.

'잠재적 테러리스트'로 간주되기 시작하면서, 이 둘 사이의 경계는 극단적으로
모호해졌다. 예를 들어 오메르 파스트의 〈연속성〉에는 아프가니스탄에 파병된
군인이 여인이 쓴 검은색 베일을 벗기려 애쓰는 짧은 플립북 애니메이션 섹션이
나온다. 속도를 올리며 아무리 빨리 베일을 벗겨도 또 다른 베일로 뒤덮여 있을
뿐, 그녀의 얼굴은 드러나지 않는다. 마지막 장면에서 군인은 그녀의 몸에서
뿜어져 나오는 일종의 전기를 통해 감전되듯 까맣게 타버린다. 파스트의 다른
작업들이 그렇듯, 이것이 참전으로 인한 PTSD 증상인지 아닌지는 분명치 않다.
하지만 이는 그의 전작인 〈캐스팅〉이 인상적으로 다뤘던 민간인 학살 문제, 즉
'민간인과 자살특공대 사이의 구분 불가능성'이라는 문제를 변주한 것이다.
우리의 논의와 관련해 핵심적인 건 미국의 주도로 시작된 전 지구적 '테러와의
전쟁' 속에서 첨예하게 전경화된 이 구분 불가능성이, 위에서 환기한 내전의
핵심적 특징이라는 사실이다. 제주 4·3과 여순항쟁 그리고 6·25로 이어진 내전
속에서 상대방이 "빨갱이," 다시 말해 "모호한 적"으로 의심되었던 것처럼[20]
베트남 전쟁에서 모든 민간인들은 '잠재적인 베트콩'으로 의심되었다.

20. Taewoo Kim, "War Against an Ambiguous Enemy," *Critical Asian Studies* 44(2), 2012, pp. 205–226; 여순항쟁에서
 군경에게 죽임을 당했던 사람들은 "공산주의자라서 죽임을 당한 것이 아니라, 죽은 다음에 공산주의자가 **되었다**"는 한 연구자의 통렬한
 언급에 주목하라. 김득중, 『'빨갱이'의 탄생: 여순사건과 반공 국가의 형성』, 서울: 선인, 2009, 607쪽. 강조는 인용자.

모든 전쟁에서 그러하듯이, 군인들은 다른 군인들에게 배웠고 신화와
소문, 거듭 되풀이되는 이야기와 미신이 확고하게 지지받고 과학적으로
입증된 이치로 변신했다. 가장 흔한 믿음은 베트남 사람은 남녀노소를
막론하고 베트콩 첩자일지 모른다는 것이었다.[21]

'미라이 학살,' 즉 1968년 3월 16일 베트남 마을의 남녀노소 수백 명을
두 시간 만에 학살한 사건[22]에 가담한 찰리 중대의 한 병사가 되뇐 다음의 설명,
혹은 정당화는 아프가니스탄을 배경으로 〈연속성〉에 삽입된 문제의 애니메이션이
〈캐스팅〉의 병사가 저지른 민간인 학살의 연장선에 있다는 짐작을 그럴듯한
것으로 만든다.

누가 적일까? 민간인과 비민간인을 어떻게 구별할 수 있을까? …
좋은 놈일까 나쁜 놈일까? 그들은 모두 똑같이 생겼다.[23]

베트남 전쟁의 민간인 학살과 공명하는 이 '끝없는 베일'을 둘러싼
신경증은 놀랍지 않다. "모호함은 내전에 고질적이다"라고 단언하면서, 내전사
연구의 권위자인 칼리바스는 이러한 내전 속의 적, 혹은 민간인들의 "겉모습 아래
아마도 숨겨져 있을, 심원한 '진정한' 본성에 대한 탐구"가 "러시아 인형들을
벗겨내는 것과 유사"하다고 지적한 바 있기 때문이다.[24] 임흥순이 2009년
출간한 책 『이런 전쟁』에 포함되었던 작품 〈귀국박스〉(2008)에서 베트남전
참전 병사 중 하나는 "노근리 사건으로 가족을 잃었어. 노근리 굴다리에서 전부

21. James S. Olson & Randy Roberts, *My Lai: A Brief History with Documents*, Boston: Bedford, 1998, p. 16(권헌익,
『학살, 그 이후』, 98쪽에서 재인용).
22. 희생자의 수가 500명에 달한다는 주장이 있다. Christopher J. Levesque, "The Truth Behind My Lai," *New York Times*
2018. 3. 16. https://www.nytimes.com/2018/03/16/opinion/the-truth-behind-my-lai.html.
23. Olson & Roberts, *My Lai*, p. 16(권헌익, 『학살, 그 이후』, 98쪽에서 재인용).
24. Stathis N. Kalyvas, "The Ontology of 'Political Violence': Action and Identity in Civil Wars," *Perspectives on Politics* 1.3
(2003. 9), p. 476. 이번 전시 개막을 계기로 가진 인터뷰에서 파스트는 신작 〈차고 세일〉을 설명하면서 이와 비슷한 "박스 안의 박스"라는
비유를 든다. 즉 '적과 민간인의 구분 불가능성'은 '연옥,' 즉 '천국도 지옥도 아닌' 공간과 겹치고, 나아가 "신경증적인 증상처럼 다시
나타난다"고 할 수 있는 것이다. 다소 길긴 하지만, 이 의미심장한 지점은 전문을 음미할 필요가 있다. "〈차고 세일〉은 박스 안의 박스와 같은
작품이며 배경이 되는 차고 또한 하나의 박스라고 생각했다. 차고에 넣어 두는 물건들을 상기해 보면 어떤 운명에 처해질지, 어떤 사용 가치를
지녔는지 모르는 것들이다. 말하자면 딱히 원하진 않지만 그렇다고 버릴 순 없는 것들이 대부분이다. 그래서 이 차고는 일종의 연옥으로
존재한다. 연옥은 무척 흥미로운 상태라고 생각하는데 무언가가 살아 있을 수도, 죽어 있을 수도 있으며 생과 사가 공존할 수도
있는 일종의 불확정적인 상태이기 때문이다. 그 안의 물체들은 망각하고 싶지만 망각할 수 없고, 망각했다 하더라도 신경증적인 증상처럼
다시 나타난다. 이러한 구조에 관심이 많기 때문에 〈차고 세일〉을 통해 논해 보고 싶었다." [인터뷰] '2022 타이틀 매치: 임흥순 vs. 오메르
파스트 《컷!》' 작가 임흥순, 오메르 파스트를 만나다」, 『씨네21』 2022. 12. 8. http://cine21.com/news/view/?mag_id=101600

사형을 당했다는 거야. 8형제가 모두 흩어졌지"라고 술회한다.[25] 노근리 사건은
1950년 7월 25–29일 충청북도 노근리에서 미군에 의해 벌어진 양민학살
사례로, 이 경우 역시 '민간인 피란민 속에 북한군이 잠입했다'는 논리 속에서
백 명이 넘는 사람들이 학살당했다.[26] 보수 진영의 강력한 반발을 부른 당시의
언론 보도에서 주목할 지점 역시 학살에 대한 부인 자체가 아니라, 학살의
불가피함을 정당화하는 다음과 같은 방식, 즉 "미 지상군 작전 상황은 피란민으로
위장한 게릴라 침투 방지를 위한 전술적 대응이 불가피하지 않았겠느냐는
'잠정결론'을 내리고 있다"는 지점이다.[27]

 이렇듯 1940년대의 제주 4·3 사건에서 베트남 전쟁을 거쳐 21세기
'테러와의 전쟁'에 이르는 일련의 내전이 '양민학살'이라는 끔찍한 사례들을
공유하게 된 것은 지극히 '논리적'이다.[28] 하지만 이러한 논리는, 임흥순과 오메르
파스트가 비슷한 사례를 왜 그토록 오랜 시간 동안 반복적으로 다뤄 왔는지를
설명해 주지는 못한다. 한두 번이면 족하지 않았을까? 이들은 왜 비슷한 소재와
사례를 강박적으로 다뤄 온 것일까?

좀비 과거의 영원회귀

〈그라운드호그 데이〉 초반, 자신이 아침 6시 자명종에 맞춰 일어날 때마다 같은
날을 반복하게 되었다는 사실을 알게 된 기상 캐스터 필은 당황하고 분노한다.
자명종을 주먹으로 부숴 버리고, 평소라면 그냥 넘겼을 스몰토크에도 냉소적으로
반응한다. 하지만 이윽고 그는 이러한 반복의 상황에서 가능성들을 발견하기
시작한다. 물론 이 가능성들이란 로맨틱 코미디라는 장르의 틀 안에서의
가능성으로서, 자신이 사랑에 빠진 리타의 마음에 들 때까지 자신의 단점을
고치고 수정할 수 있게 되었다는 것을 뜻한다. 이를 통해 그녀의 마음을 얻은 그는
결국 반복의 수렁에서 벗어날 수 있게 된다.

25. 임흥순, 『이런 전쟁』, 서울: 아침미디어, 2009, 110쪽.
26. Tae-Ung Baik, "A War Crime against An Ally's Civilians: The No Gun Ri Massacre," *Notre Dame Journal of Law, Ethics and Public Policy* 15.2, pp. 455-506.
27. 「진실만 캐라, 진실만!」, 『한겨레21』 320호 (2000. 8. 10).
28. 이 점에 대해서는 내전 연구의 세계적 권위자인 칼리바스의 책이 가장 포괄적이고도 날카롭다. Stathis N. Kalyvas, *The Logic of Violence in Civil War*, Cambridge: Cambridge University Press, 2006.

하지만 우리에게 흥미로운 건, 그렇게 '탈출'에 성공하기 전에 그가 시도하는 것들이기도 하다. 콜레스테롤이 걱정되지 않느냐는 리타의 우려에도 설탕과 크림으로 범벅이 된 도너츠를 폭식하고, 마음에도 없는 할머니 웨이트리스에게 키스를 퍼붓는다. 그러다 급기야는 달리는 트럭에 뛰어들지만 어김없이 6시에 깨어난다. 칼에 찔리고 총에 맞고 욕조에서 스스로 전기 감전까지 시도해 죽지만, 결과는 똑같다. 이렇게 그는 자신이 "불멸"이라는 것을 깨닫는다. 이후 그는 영화 트레일러의 내레이션이 묘사하듯 말 그대로 "내일이 없는 것처럼 산다(Living life like there's no tomorrow)." 같은 날이 반복되는 그에게는 정말 "내일이 없기 때문이다."

〈그라운드호그 데이〉가 희극적으로 풀어낸 '영원회귀'라는 사고실험을[29] 아감벤은 물구나무 세운다. 일반적으로 '반복'으로서의 '영원회귀'는 니체가 '원한(ressentiment)'이라 부른 것의 안티테제로 간주된다. '원한을 갖는다'는 것은 노예의 도덕이다. 그에 반해 주인은 원한을 갖지 않는다. 그는 자신에게 일어난 모든 것을 원했다고 말할 수 있기 때문이다. 이것이 '운명애'로서의 '아모르 파티(amor fati)'이다.[30] 하지만 아감벤이 보기에 아우슈비츠는 이러한 독해를 끝장낸다. 절멸수용소의 수용자들이 거기에서 벌어진 모든 순간을 원했다고 얘기할 수는 없기 때문이다. 그러한 사고실험 자체가 끔찍한 것으로 기각될 것이다. 그럼에도 불구하고, 이러한 논의는 '반복으로서의 영원회귀' 자체를 폐기하지 않는다. 어떤 의미에서? 아우슈비츠로 대표되는 역사적 트라우마가 당사자들의 욕망이나 의지와 무관하게, 현실적 종결 이후에도 영원히 반복된다는 의미에서. 그가 환기하듯이, 프리모 레비와 같은 생존자들에게 이는 아우슈비츠 이후의 삶이 실은 "잠깐 동안의 중단, 감각의 속임수였다"는 '꿈속의 꿈'의 형태로 반복되었다.

나는 또다시 수용소에 있는 것이며, 수용소 밖에 있는 것은 모두 진짜가 아니었다. 휴식(가족, 꽃이 만발한 자연, 집)이란 잠깐 동안의 중단, 감각의 속임수였다. 이제 꿈속의 꿈, 이 평화의 꿈은 끝난다. 무자비하게 계속되는 꿈 밖의 꿈속에서는 내가 익히 알고 있는

29. 이 영화의 트레일러 내레이션은 "삶은 스스로를 반복하는 웃긴 방법을 가지고 있다(Life has a funny way of repeating itself)"라는 문장으로 마무리된다. https://www.youtube.com/watch?v=GncQtURdcE4.

30. Giorgio Agamben, *Remnants of Auschwitz: The Witness and the Archive*, Daniel Heller-Roazen(trans.), New York: Zone Books, 1999, p. 99(조르조 아감벤, 『아우슈비츠의 남은 자들: 문서고와 증인』, 정문영 옮김, 서울: 새물결, 149쪽).

목소리가 들린다. 한 단어로 된 소리, 구령이 아닌 짧고 나긋나긋한
한 단어의 음성 말이다. 새벽녘 아우슈비츠의 지시, 외국어 단어,
두려워하면서 예상하는 단어, '프스타바치(Wstawać, 기상)'!³¹

 종전을 통한 수용소에서의 해방과 이후의 역사적 현실 전체가 오히려
꿈으로 의심되는 이 기이한 상황 끝에서 — 다른 적지 않은 생존자들이
그랬듯 — 레비는 자살한다. 어떤 의미에서 레비 또한 〈그라운드호그 데이〉의
주인공 필처럼 "내일이 없는 것처럼 산" 생존자였다고 할 수 있을지 모른다.
물론 이 둘 사이의 차이는 결정적이지만 말이다. 이 지점에서 아감벤은 "우리는
아우슈비츠의 영원회귀를 바랄 수 없다"고 단언한다. "왜냐하면 그것은 사실
한 번도 중단된 적 없이 항상 일어나고 있는 일이며 항상 이미 반복되고 있기
때문이다."³²
 여기서 오해하지 말아야 할 것은 이 '반복'의 위상이다. 그것을 한마디로
요약한다면 아마도 '반복이 주체에 선행한다'일 것이다. 주체가 의지나 욕망을
가지고 반복하는 것이 아니다. 이를 키르케고르는 '상기(Erinnerung/
recollection)'와 '반복(Wiederholung/repetition)'으로 구분한 바 있다.
그에 따르면 우리가 반복한다고 여기는 것은 대개 주관적인 기억이나 회상의
대상이다. 이에 반해 반복은 우리의 의지와 독립적으로 일어난다. 그것은
일반적인 의미에서 우리의 욕망이나 의지의 대상이 아니다.³³ "억압하기 때문에
반복하는 것이 아니라 반복하기 때문에 억압한다(On ne répète pas parce
qu'on refoule, mais on refoule parce qu'on répète)"라는 들뢰즈의
간명한 문장이 가리키는 것이 바로 이것이다.³⁴ 서두에 제시한 가설을 덧붙이자면
이렇게 말할 수도 있을 것이다. 사람들이 전쟁을 기억하는 것이 아니라 전쟁의
기억이, 혹은 전쟁 자체가 반복된다고 말이다.
 실제로 파스트는 2019년 스위스 잘츠부르크 개인전의 큐레이터와 나눈

31. Primo Levi, "Ad ora incerta," *Opere* vol. 2, Turin: Einaudi, 1988, pp. 245–255. Agamben, *Remnants of Auschwitz*,
p. 101에서 재인용(아감벤, 『아우슈비츠의 남은 자들』, 152–153쪽에서 재인용).

32. Agamben, *Remnants of Auschwitz*, p. 101(아감벤, 『아우슈비츠의 남은 자들』, 152쪽).

33. Søren Kierkegaard, *Fear and Trembling/Repetition*, Howard V. Hong & Edna H. Hong(trans. & eds.), Princeton:
Princeton University Press, 1983, pp. 131–187.

34. "특수한 경우들의 사이비 반복"을 "심리학적 운동들"이라고 부르면서, 들뢰즈는 "니체와 키르케고르에서 이 운동들은 습관과 기억을
다 같이 배척하는 반복 앞에서 사라진다"고 강조한다. 그가 "반복[은] 미래의 사상"이라고 부르는 것은 이 때문이다. Gilles Deleuze,
Différence et Répétition, Paris: PUF, 1968, p. 15, 139[Gilles Deleuze, *Difference and Repetition*, Paul Patton(trans.),
New York: Columbia University Press, 1994, p. 7, 105; 질 들뢰즈, 『차이와 반복』, 김상환 옮김, 민음사, 2004, 39쪽].

짧은 대화에서 이와 같은 차원에서 반복의 문제를 고백한 바 있다. 지난 20여 년간의 작업 전반을 가로지르는 공통분모가 있느냐는 질문에 그는 "다른 것을 만들어 내려 아무리 노력해도, 계속해서 되돌아가는 두 개의 생각"이 있다고 토로한다. 그중 하나는 "과거"인데, 그것은 "규칙을 따르거나 과거에 머물러 있기를 거부"한다. 그것은 "아무도 반기지 않는 불청객처럼 언제나 잘못된 시간에 종종 공격적이고, 쉽사리 만족하지 않으며 휘청거리면서 현재에 계속해서 귀환하고 다시 나타난다." 이런 의미에서 그는 이를 "죽지 않은 과거" 또는 "좀비 과거"라고 부른다.[35] 다른 하나를 그는 "문턱/경계선의 형상들(liminal figures)"이라 부르는데, 이들은 국가나 지리적인 것은 물론 사회적인 터부를 포함하는 의미에서 "경계선을 넘는 인물들"이다. 다른 나라로 파병되었다 귀국한 〈캐스팅〉의 군인들을 사례로 들 수도 있겠지만, 동시에 〈연속성〉의 한 장면에서 근친상간을 시사하는 장면을 떠올릴 수도 있을 것이다. 온라인 콘텐츠를 검열하다 얻은 외상으로 현실이 악몽으로 가득 찬 〈카를라〉의 주인공을 들 수도 있을 것이고, 〈세상은 골렘이다〉나 〈아우구스트〉에서처럼 동화와 현실, 과거와 현재를 넘나드는 사례들도 떠오른다.

파스트의 언급이 흥미로운 건 그의 이 자의식적인 논의가 임흥순의 작업에도 거의 그대로 적용될 수 있기 때문이다. 임흥순 역시 현실과 꿈, 실재와 환상, 과거와 현재, 나라와 나라를 넘나들며 결코 죽지 않는 '좀비 과거'를 다뤄 오지 않았던가? 제주 4·3 사건의 외상을 간직한 채 〈비념〉에 등장했던 할머니가 치매로 시공간 개념을 잃어버리자, 임흥순은 〈다음 인생〉에서 그녀를 아예 환영의 세계로 들여보낸다. 〈좋은 빛, 좋은 공기〉는 한국의 1980년 5월 광주와 지구 반대편 아르헨티나의 부에노스아이레스를 넘나들며, 〈교환일기〉(2015–2018)에서는 한국과 일본, 남성과 여성의 자리를 끊임없이 바꾼다. 일본 작가인 모모세 아야와 일상에서 찍은 영상을 교환하고, 이를 자신의 방식으로 편집해 내레이션을 붙인 작업인 〈교환일기〉에서 임흥순은 주로 '세월호 참사'(2014) 이후 서울과 안산, 진도 등지에서 열린 일련의 시위와 공연의 영상을 담아 보낸다. 한 지점에서 그가 환기한 "살아 있지만 평생을 죽어 사는 사람들의 얼굴, 죽었지만 죽지 못한 얼굴 없는 사람들의 영혼"은 실질적인

35. "[A] past that refuses to play by the rules and stay in the past. Instead, it keeps returning and re-emerging in the present, like an uninvited and unwanted guest, always at the wrong time, often offensive, demanding and lurching. We can call this the undead past or the zombie past." Omer Fast, *Der Oylem iz a Goylem*, 26 July–6 October 2019. https://seamuskealycom.files.wordpress.com/2020/01/omer-fast_textbook.pdf.

책임자들의 처벌 없이 참사가 단순한 '교통사고'에 비유되던 상황 속의 생존자나
유가족은 물론, 참사의 희생자들을 함께 소환한다. 모모세 아야가 일본의 기차
안에서 찍어 보낸, 자신 앞에서 조는 젊은 남성의 이미지를 배경으로 그는 다음과
같이 묻는다. "꿈속에서 깨어나지 못하면 어떻게 될까?"[36]

 이 꿈은 그의 초기작인 〈꿈〉(2008)을 소환한다. 베트남 전쟁에서 한쪽
다리를 잃은 참전군인의 사연에 기반한 이 사진 연작 시리즈의 주인공 K는 귀국
후 자주 꿈을 꾼다. 꿈속에서는 두 다리로 뛰고 일도 할 수 있지만, 막상 아침에
일어나면 자신의 다리는 사라지고 없다. 임흥순에 의하면, 주인공 K에게 이 간극이
환기시키는 "현실 자체가 굉장히 악몽이었다"[37]고 곱씹었던 작가 자신이 그와
비슷한 악몽에 시달렸다는 사실은, 이러한 근원적 '이중구속(double-bind)'의
상황을 인상적으로 압축한다. 꿈은 단순한 꿈일 뿐이지만 깨어난 현실 자체도
"악몽"이고, 그것을 자신의 작업으로 다루는, 다시 말해 '당사자'가 아닌 작가조차
그러한 악몽에 사로잡히는 악무한의 곤궁. 이를 고려할 때 저임금 비정규
노동자들의 상황을 그린 〈꿈이 아니다〉(2010)는 명확한 '현실'로의 귀환을
뜻하는 것처럼 보인다. 하지만 임흥순은 이 작업이야말로 "현실보다는 꿈이나
무의식, 비가시적인 부분으로 눈을 돌리기 시작한 영상 작업"이라고 규정한다.[38]

 그의 이 역설적인 언급은 이번 전시에 포함된 〈좋은 빛, 좋은 공기〉에서
아르헨티나의 여성운동가가 자신이 꾼 꿈을 이야기하는 장면을 떠올리게 한다.
민주화운동을 펼치다 군부 독재 정권에 의해 '실종'된 자신의 아버지처럼, 무려
3만 명에 달하는 실종자들의 구명 운동을 펼치던 그녀는 얼마 전 꿈에서
아버지가 자신을 안아 주는 경험을 태어나서 처음으로 했다고 말하며 울먹인다.
드럼통에 사람을 넣고 시멘트를 부어 굳혀 죽이거나, 민주화운동을 벌인 자신의
아버지와 같은 이들의 자녀들을 정책적으로 고아원에 보내 버림으로써 가족의
미래와 과거 자체를 끊어 버린 아르헨티나 독재 정권의 '믿을 수 없는' 조치보다
자신의 꿈이 더 '믿을 만하다'는 듯이.[39]

 잘 알려진 것처럼 현실과 꿈, 또는 허구, 죽음과 삶, 과거와 현실의 경계선은

36. 이 부분에 병기된 영어 번역은 다음과 같다. "It is the face of people that live in death for their whole lives. It shows the souls of faceless people that are not dead after death. What if I could not wake up from a dream?"

37. 김희진, 「임흥순의 작업 감상 기록」, 강수정 외, 『빨강, 파랑, 그리고 노랑』, 295쪽에서 임흥순의 말을 재인용.

38. 김희진, 「임흥순의 작업 감상 기록」, 321쪽에서 임흥순의 말을 재인용.

39. 여기서 중요한 것은 꿈 자체가 아니라 꿈과 현실, 과거와 현재, 환상과 사실의 경계가 분별하기 어려워진다는 것의 함의다. 이는 꿈이 확대된 것이라기보다, 생존자들이 목도한 역사적 현실 자체가 '믿을 수 없는(unbelievable)' 것으로 변형된 결과에 가깝다. 이 점에 대해서는 뒤에서 더 자세히 논의할 것이다.

파스트에게도 구멍이 숭숭 뚫려 있다. 〈캐스팅〉이나 〈연속성〉과 같은 작업에서
위의 구분들은 뫼비우스의 띠처럼 뒤섞인다. 이러한 모호함은 아프가니스탄에
파병되었다가 귀국한 아들을 맞이하는 50대 초·중반의 독일인 부모를 보여 주는
〈연속성〉에서 다른 방식으로 변주된다. 방금 '아들'이라고 쓰긴 했지만, 사실
그가 이들의 아들인지, 아니 이들이 과연 그의 '부모'인지조차 알 수가 없다.
군복을 입고 귀환한 젊은 남성은 세 번이나 등장하는데 모두 전혀 다른 사람이고,
부모라 생각되는 이들은 세 번 모두 동일하지만 조금씩 다른 태도를 보인다. 특히
한 장면에서 속옷만 입고 잠을 청하던 남성의 방에 들어온 어머니, 혹은 나이 든
여성은 몸이 훤하게 드러난 속옷을 입고 들어와 그의 몸을 만지려다 결국 같은
이불에 들어간다. 이 장면이 주는 놀라움과 불편함은 그것이 '근친상간'으로
간주되기 때문이지만, 그것은 이 둘이 모자(母子) 관계라는 전제 위에서만 가능한
감정이다.[40] 이 작품에서 가장 잘 알려진 장면 중 하나에서는 난데없이 낙타가
나타나는데, 아들을 만나러 가던 1차선 도로에 홀연히 등장한 낙타는 전장인
아프가니스탄을 환기시키는 알레고리다. 이 동물을 따라나선 커플은 언덕 아래
펼쳐진 독일군의 시체와 유유히 그들의 무기를 탈취하는 탈레반 게릴라를
목도하지만, 별로 놀라지 않고 차로 되돌아간다. 이는 이들의 아들이 이미
아프가니스탄에서 전사했고, 그의 부재를 일련의 배우를 고용해 극복하려 했다는
시나리오를 가능하게 만든다. 하지만 동시에 우리는 이 작업에서 반복, 혹은
변주되는 세 번의 조우 모두가 〈캐스팅〉에서 모호하게 처리된 것처럼
부모의 투사나 환상일지 모른다는 또 다른 시나리오를 추출해 낼 수도 있다.

'믿을 수 없는' 외상으로서의 역사

하지만 이러한 독해는 보다 섬세한 접근을 요청한다. 그것이 '설명'과 '독해'를
가장한 기존의 그럴듯한 클리셰들과의 대면을 불가피한 것으로 만들기 때문이다.
가장 대표적인 것은 파스트의 작업이 '현실과 허구의 경계를 흐린다'는 식의

40. 이런 의미에서 이를 '가설적 감정(hypothetical emotion)'이라고 부를 수 있을지도 모르겠다. 하지만 이는 문제의 가설을 '사후적으로
취소'하면 이미 경험한 감정 역시 아무런 흔적 없이 취소될 수 있으리라는 환상을 전제한다. 뒤에서 다시 이야기하겠지만, 관객이 보고
들은 모든 정보가 허구적인 것일 수 있다고 작업의 끝에 가서야 시사하는 파스트의 신작 〈차고 세일〉은 이러한 설정을 가장 극단적으로
밀어붙인 사례다.

설명이다.

 앞에서 언급한 2022년 12월 초의 인터뷰에서 한국의 전통 있는
영화 잡지인 『씨네21』은 〈아우구스트〉나 〈세상은 골렘이다〉를 환기하며
파스트에게 "가상과 현실의 경계를 흐리려는 시도가 당신의 작품에서 여러 차례
발견된다"라고 단도직입적으로 물었다.[41] 이러한 독해는 오래된 것인데, 그 기본
틀은 대략 2009년 시점에 이미 완성된 것으로 보인다. 한 논문은 자크
랑시에르에 대한 느슨한 이해를 바탕으로 파스트의 작업을 '미학적 리얼리즘'이라
규정하면서, 그가 "허구와 현실 구분의 불가능성을 강조"한다고 주장했다.[42]
'이미지가 거짓말할 때 … 기록물의 허구성'이라는 도발적인 제목의 연장선에서
해당 글의 저자는 파스트 작업의 핵심을 "'진짜' 자료란 없다"라는
문장으로 — 뒤에서 다시 이야기하겠지만 매우 논쟁적으로 — 요약한다.

 이러한 방식의 독해는 파스트를 브리스 델스페르제르나 피에르 위그와
같은 작가들의 작업 범주로 통합시키려는 일반화의 유혹을 강화한다. 구글에
오메르 파스트의 이름을 검색하면 나오는 위키피디아 항목은 그를 "기존의
영화를 재상연(restage)하는 동시대 예술가 중 하나"로 규정하면서, "피에르
위그, 로버트 밀리, 모리무라 야스마사" 등과 엮어 놓는다. 그런데 이 규정은
2002년 뉴욕에서 열린 델스페르제르의 개인전에 대한 『뉴욕타임스』의 짧은
리뷰 가운데서 델스페르제르의 이름과 그의 작업을 특징짓는 드랙(drag)
요소만을 제거하고 거의 그대로 가져온 것이다.[43] 주지하듯이 델스페르제르는
남성과 여성의 명확한 성 정체성을 의문에 부치는 '드랙 퍼포먼스'를 매개로
영화감독 브라이언 드 팔마의 작업을 다시 쓰는 방식을 지속해 왔다. 스스로를
"히치콕의 진정한 적자"라 여긴 드 팔마는 평생 히치콕의 사이비 모방자로
평가절하되곤 했고, 그가 1984년에 만든 영화 제목이자 '대역'을 뜻하는 '보디
더블(Body Double)'을 델스페르제르가 자신을 대표하는 연작의 제목으로

41. 「[인터뷰] '2022 타이틀 매치: 임흥순 vs. 오메르 파스트 《컷!》' 작가 임흥순, 오메르 파스트를 만나다」, 『씨네21』 2022. 12. 8.
http://m.cine21.com/news/view/?mag_id=101600 이러한 독해에 대한 파스트의 답변에 대해서는 아래에서 다시 상술하겠다.

42. Maria Muhle, "Omer Fast: When Images Lie … About the Fictionality of Documents," *Afterall* no. 20 (Spring 2009), p. 44.

43. 다음의 두 문장을 비교해 보라. "Fast is one of several contemporary artists who restages existing films, including Pierre Huyghe, Robert Melee, and Yasumasa Morimura." https://en.wikipedia.org/wiki/Omer_Fast "Mr. Delsperger is one of several artists involved with restaging existing films, exploring issues of drag or both; others include Pierre Huyghe, Omer Fast, Robert Melee and Yasumasa Morimura." Roberta Smith, "ART IN REVIEW; Brice Delsperger," *New York Times* 2002. 3. 8. https://www.nytimes.com/2002/03/08/arts/art-in-review-brice-delsperger.html 2023년 3월 시점에서 위키피디아 '파스트' 항목은 수정되었고 문제의 구문도 삭제되었지만, 이들이 활용한 방식의 흥미로운 함의를 고려해 해당 문구들을 그대로 두었다.

취했다는 것은 의미심장하다.[44]

이러한 경향이 지난 20년, 혹자에게는 40년 넘는 시기의 동시대 미술 궤적에서 가장 주도적인 것 중 하나였다는 점을 부인할 필요는 없을 것이다. 저명한 큐레이터이자 미술이론가인 니콜라 부리오가 이를 '포스트 프로덕션'이라 부른 것은 잘 알려져 있다.[45] 데이비드 조슬릿과 같은 미술이론가는 위그가 "상이한 포맷을 가로지르는 역동적 사슬"이라고 부른 양태를 동시대 미술 전체의 중핵으로까지 간주한다.[46] 실제로 파스트는 "가상과 현실을 나누는 것 자체가 허구"라고 응수하며 "이 혼란스러운 세상과 그 속에서 발생한 사건에 질서를 부여하고, 하나의 정돈된 이야기로 이해하려는 것 자체가 픽션"이라고 일축한다.

이러한 방식의 이해, 혹은 오독과 우리의 독해가 갖는 차이는 무엇일까? 일단 지적할 수 있는 것은 파스트의 작업에서 '전 지구적 내전'이 갖는 위상이다. 그가 위그나 델스페르제르와 공유하는 것으로 보이는 '현실과 환상' 혹은 '가상'이나 '허구' 사이의 구분 불가능성은 바로 이 점에서 이들과 결을 달리한다. 하지만 무엇보다 결정적으로 강조해야 할 것은 파스트와 임흥순의 작업에서 역사적 외상의 희생자나 생존자의 경험이 단순히 '사실'에 부합한다기보다 '믿을 수 없다!(Unbelievable!)'는 말의 근원적인 의미에서 '픽션'과 구분 불가능하다는 사실의 함의다.

'역사적 외상은 믿을 수 없다'는 것은 대체 무슨 뜻일까? 이에 대한 적절한 사례는 클로드 란즈만의 〈명랑한 벼룩〉에서 찾을 수 있다.[47] 〈명랑한 벼룩〉은 2018년 란즈만이 세상을 떠나기 전 마지막으로 공개한 작업인 〈네 자매들〉(2017) 중 한 편으로, 절멸수용소 생존자인 아다 리히트만이 주인공이다. 1942년 여름 소비부르의 수용소에 수용된 그녀는 이듬해 10월 수용소 내의 폭동을 틈타 탈출했는데, 그때까지 거기에서 학살당한 희생자의 수는 25만 명에

44. "Mr. De Palma argues that Hitchcock's general influence is overstated and that he himself is the only true heir among later generations of American filmmakers." A. O. Scott, "Review: Brian De Palma Says He Is Hitchcock's True Heir," *New York Times* 2016. 6. 9. https://www.nytimes.com/2016/06/10/movies/review-de-palma-documentary.html.

45. 부리오는 이를 "더빙 대 재더빙(dubbing versus redubbing)"이라는 형태로 정식화한다. "[I]n both cases, individuals reappropriate their story and their work, and reality takes revenge on fiction. All of Huyghe's work, for that matter, resides in this interstice that separates reality from fiction and is sustained by its activism in favor of a democracy of social sound tracks: dubbing versus redubbing." Nicolas Bourriaud, *Post-Production*, New York: Lukas & Sternberg, 2002. https://iedimagen.files.wordpress.com/2012/01/bourriaud-nicholas_postproduction.pdf.

46. David Joselit, *After Art*, Princeton: Princeton University Press, 2013, p. 2, 99(데이비드 조슬릿, 『예술 이후』, 이진실 옮김, 서울: 현실문화A, 2022, 19, 45쪽).

47. 주지하듯이 란즈만은 나치의 유대인 대학살에 대한 오디오 비주얼 이미지의 계보들 가운데에서도 결정적인 분수령으로 간주되는 〈쇼아〉(1985)의 감독이다. 역사적 트라우마를 다루는 일련의 다큐멘터리 작업에서 여전히 남용되는 '재연(reenactment)'이나 아카이브 필름 사용을 금욕적으로 자제하고, 여섯 시간에 달하는 러닝타임을 생존자들과의 '인터뷰'로만 채운 것으로도 유명한 그는 이른바 '재현 불가능성(the unrepresentable)'을 둘러싼 본격적인 논쟁에 불을 지핀 장본인으로도 상징적인 인물이다.

달한다. 기적적으로 살아남은 50여 명 중 한 명인 그녀는 란즈만과의 인터뷰에서
자신과 같은 여자아이들이 수용소에서 가지고 놀던 인형에 대해 이야기한다.
알고 보니 그 인형들은 가스실에서 자신들보다 먼저 학살당한 아이들의
장난감이었다는 것이다. 아이들이 끊임없이 학살당하는 과정 속에서 마치
대물림되듯이 공유된 인형 이야기를 전하면서, 그녀는 "믿을 수가 없어요. 죽음의
수용소에서 인형의 옷을 갈아입히[며 놀]다니(It is unbelievable, dressing
dolls in a death camp)"라고 탄식한다. 그러고는 다시 "하지만 모든 게 믿을
수 없지요(But everything is unbelievable)"라고 덧붙인다.

그녀가 내뱉은 이 '믿을 수 없는' 지경은 레비가 『가라앉은 자와 구조된 자』의
첫머리에 인용했던 나치 친위대 장교의 다음과 같은 말을 환기시킨다.

> 전쟁이 어떻게 끝날지언정 너희들에 대한 전쟁에서 이긴 것은 우리다.
> 너희들 중 누구도 살아남아 증언하지 못할 것이다. 하지만 설령
> 누군가 살아남게 될지라도 세상이 그의 말을 믿지 않을 것이다.
> 아마도 의심과 토론, 역사가들의 조사가 있을 것이지만 확실한 증거는
> 아무것도 없을 것이다. 왜냐하면 우리는 너희들과 함께 증거들도
> 죄다 없애 버릴 것이기 때문이다.[48]

하지만 모든 증거를 없앨 수는 없지 않을까? 설혹 모든 증거가 사라진다
해도 증언은 가능하지 않은가? 이러한 반론들을 예상하기라도 한 것처럼,
문제의 장교는 덧붙인다.

> 설령 몇 가지 증거가 남고 또 너희들 중 일부가 살아남는다 해도
> 사람들은 너희가 묘사하는 사건들이 너무나도 무시무시해서
> 믿어지지 않는다고 말할 것이다.[49]

"수용소의 역사가 어떻게 쓰일지를 정하는 것은 우리가 될 것"이라고
문제의 장교가 덧붙였던 건 바로 이런 의미였을 것이다. 실지로 1980년대

48. Primo Levi, *The Drowned and the Saved*, Raymond Rosenthal(trans.), New York: Random House, 1989, pp. 11–12
(아감벤, 『아우슈비츠의 남은 자들』, 231–232쪽에서 재인용).
49. Levi, *The Drowned and the Saved*, pp. 11–12(아감벤, 『아우슈비츠의 남은 자들』, 232쪽에서 재인용).

독일과 프랑스를 기점으로 불길처럼 번진 이른바 '역사 수정주의'를 둘러싼 논쟁은 이러한 우려를 확인시켜 주었다. 하지만 문제는 '유대인들의 대학살'이 다소 과장되었다거나 전적으로 날조된 것이라는 견해가 친나치주의자나 극우파의 배타적인 태도에만 의존하는 것이 아니라는 데서 생긴다.

우리의 논의와 관련해 가장 흥미롭고도 도발적인 사례는 '가짜 회고록'이라 불릴 수 있는 작업들이다. 이 중 가장 유명한 건 스위스인인 빈야민 빌코미어스키가 쓴 『단편들: 전시 유년기의 기억들』(1996)이라는 책으로, 이 '회고록'은 출간과 동시에 엄청난 찬사를 받았고, 이후 미국의 전국 유대인 도서상 자서전 및 회고록 부문, 영국의 유대인 계간지 문학상, 프랑스의 쇼아의 기억상 등을 휩쓸었다. 그러나 얼마 후 이 책의 거의 모든 내용이 '기억회복요법'이라 불리는 심리치료를 매개로 날조된 '픽션'으로 밝혀지면서 파장은 걷잡을 수 없이 커졌다. 하지만 이는 극단적인 예외로 남지 않았다. 이후에도 비슷한 사건들이 이어졌던 것이다. 『나의 피는 나의 꿈속을 가로지르는 강물과 같다』(1999)를 포함하여 세 편의 회고록을 펴내 평단의 극찬을 받으며 수많은 상을 휩쓴 나스디지는 자신을 나바호 인디언으로 소개했지만 대부분 허구로 밝혀졌다. 마약 갱단에서 탈출한 경험을 기술했다던 마가렛 셀처의 『사랑과 결과들: 희망과 생존의 회고』(2008)도 다르지 않은 방식으로, 홀로코스트 회고록으로 홍보된 헤르만 로젠블라트의 『담장의 천사: 살아남은 사랑의 진짜 이야기』(2009) 역시 비슷한 전철을 밟으며 사람들을 충격에 빠뜨리고 만다.

이러한 사례 하나하나를 따로 떼어 저자들의 뒤를 캐거나, 도덕적으로 분노하고 단죄하는 것은 그리 어렵지 않다. 혹은 기억은 불완전할 수밖에 없다고 말할 수도 있으리라. 하지만 이보다 근원적인 문제는 다른 데 있다. 그것은 일반 독자가 아니라 비슷한 경험을 공유한 많은 생존자들, 나아가 해당 사안에 대해 폭넓은 연구와 경험으로 무장한 저명한 평론가들 및 전문가들이 왜, 그리고 어떻게 끊임없이 속을 수 있었는가라는 것이다. 그들은 왜 참과 거짓을 구분하지 못했을까? 이러한 혼동과 오해는 대체 어떻게 가능했을까? 그 (불)가능성의 조건은 무엇일까?

과거, 기억, 필터링

이쯤에서 짚어 볼 것이 있다. 그것은 파스트와 임흥순의 작업에는 차이가 있다는 지적이다. 예를 들어 임흥순은 "이야기를 완전히 재구성하"는 파스트에 비해, 자신은 당사자의 이야기에 귀를 기울이려는 경향을 보인다고 강조하기도 했다.[50] 이는 한편으로 그의 작업을 전통적인, 혹은 관습적인 다큐멘터리의 전통 속에 놓을 수 있게 만들고, 다른 한편으로 그의 작업에 어떤 절실함을 부여한다고 볼 수도 있을 것이다. 그렇다면, 파스트에게는 절실함이 없다는 것일까? 그는 당사자들에게 귀를 기울이지 않는다 할 수 있을까? 그는 자신이 다루는 소재를 가장 단순한 의미의 허구로, 즉 믿을 수 없는 유희로 간주한다는 것일까? 그렇게 말할 수는 없을 것이다.

다시 말하지만, 이 둘은 공히 쉽게 '믿을 수 없는 이야기'를 다룬다. 그들의 출발점이나 접근법이 다르다 할지라도, 이 놀라운 전시가 웅변하듯 그들은 조우하는 것이다. 우리가 앞에서 살펴본 '믿을 수 없는 회고록'들이 궁극적으로 증거하는 것은 조작으로 밝혀진 저자들 각각의 파렴치한 성격에 대한 병리학이 아니다.[51] 그것은 이른바 전문가조차 구분할 수 없을 정도로 붕괴된 경험의 좌표계 자체와 극단적인 경험들을 보증해 줄 기록들의 체계적인 파괴 및 부재를 가리킨다. 보다 근원적으로, 그들은 역사적 트라우마의 당사자야말로 자신이 경험한 것을 믿기 힘들어한다는 엄격한 역설을 증언한다. 자신이 경험한 것이 정확하게 무엇인지 기술하고 기억하기 힘들어한다는 의미에서 그들의 경험은 '믿을 수 없는' 것이기 때문이다. 〈우리를 갈라놓는 것들〉이나 〈고야〉에서처럼 임흥순이 등장인물의 입을 빌려 '신화'나 '동화'를 직접적으로 환기하거나, 파스트가 작업의 마지막에서 그전까지의 모든 서사를 취소하거나 무화시키는 듯한 태도를 반복하는 것은 바로 이 때문이다.

이를 가장 잘 보여 주는 것이 파스트의 신작 〈차고 세일〉이다. 30분 남짓한 이 작업의 마지막에서 화자는 우리가 그때까지 보고 들었던 모든 것이 전혀 벌어지지 않은 일일 수도 있다고 시사한다. 우리는 정말 아무것도 보거나 듣지 못한 것일까? 우리가 본 것은 대체 무엇인가? 이는 그 모든 것을 무위로

50.　「[인터뷰] '2022 타이틀 매치: 임흥순 vs. 오메르 파스트 《컷!》' 작가 임흥순, 오메르 파스트를 만나다」, 『씨네21』 2022. 12. 8.
51.　스스로를 피해자로 간주하려는 경향의 확산을 당대 사회의 권위 구조가 와해된 결과로 해석하는 독해로는 다음을 참조할 수 있다. Renata Salecl, "Why One Would Pretend to be a Victim of the Holocaust," *Other Voices* 2.1 (2000. 2). http://www.othervoices.org/2.1/salecl/wilkomirski.php.

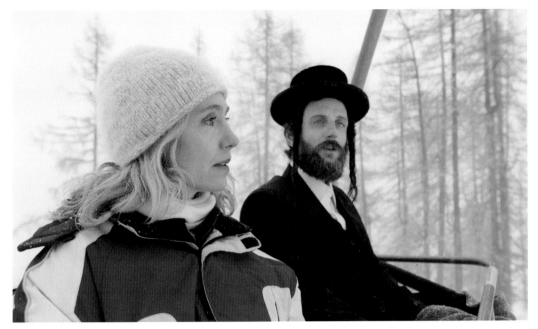
오메르 파스트, 〈세상은 골렘이다〉, 2019.

돌리거나, 모든 것이 거짓이라는 것을 뜻하는 것이 아니다.

2019년 발표한 〈세상은 골렘이다〉는 〈보이지 않는 손〉을 발표한 다음 해에 나온 작업으로, 앞에서 환기했듯이 이 두 작업은 같은 유대 설화에 바탕을 둔다. 〈세상은 골렘이다〉의 주인공은 독일 여성 배우다. 스키장 리프트에 앉아 고지대로 올라가고 있던 그의 옆자리에서 갑자기 한 남자가 "세상은 골렘이다"라고 중얼거린다. 그는 스키장과 어울리지 않는 정통 유대교도 복장을 하고 있다. 그가 전해 준 동화 속에서 금 세공사는 느닷없이 나타난 금발의 미녀 귀신과 정사를 갖는 조건으로 부를 얻는다. 하지만 아내에게 이 사실을 발각당한 그는 랍비에 의해 파문당하고 만다. 이 과정에서 추방된 여성 마귀는 분노에 가득 차고, 금 세공사에게서 자신이 제공한 모든 부를 빼앗아 버린다. 〈보이지 않는 손〉에 등장한 설화의 중국 귀신이 했던 것처럼 말이다. 파스트는 이를 과거가 현재에 행사하는 강력한 힘의 알레고리로 간주한다. 〈차고 세일〉이 웅변하듯이, 현재는 언제건 귀신과 같은 과거에 의해 취소될 수 있는 것에 불과한 것이다.[52]

〈세상은 골렘이다〉의 끝부분에서, 문제의 여성이 "모든 동화에서 죽은 자는 쉽게 살아날 수 있다"고, "질서 있는 세상은 다시 무질서해질 수 있"다고

52. Omer Fast, *Der oylem iz a goylem*, 26 July–6 October 2019. https://seamuskealycom.files.wordpress.com/2020/01/omer-fast_textbook.pdf.

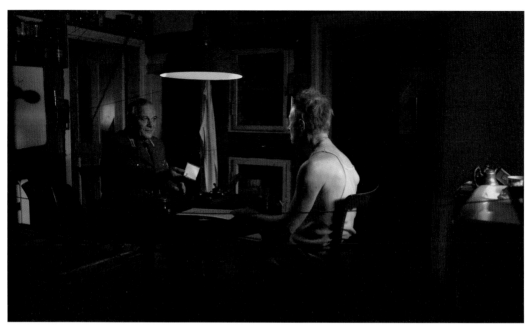

오메르 파스트, 〈아우구스트〉, 2016.

반복하는 것 역시 이런 맥락에서 이해될 수 있다. 이는 죽은 줄로만 알았던 과거의 귀환을 시사하는데, 이번 전시에 포함된 〈아우구스트〉의 초반, 침대 밑에서 마치 귀신처럼 등장하는 잔더 자신의 청년 시절 모습을 떠올릴 수도 있을 것이다. 같은 작업에서 청년 잔더는 이제 나이 들고 실질적으로 눈이 먼 노년의 잔더에게 실패와 같은 무엇인가를 건네는데, 우리는 그것이 100여 년 전 카메라와 피사체 사이의 적절한 거리를 재던 일종의 줄자(ruler)라는 걸 알게 된다. 이 거리는 적절한 것이었을까? 중립적인 것이었을까? 혹은 정치적인 것이었을까? 이러한 상징을 매개로 작업에서 그려지는 잔더의 형상으로부터 작가인 파스트 자신의 고민을 읽어 내는 건 억지스럽지 않다. 자신에게 담배를 권하며 자신의 작업을 좋아한다고 말하는, 나치 마크가 그려진 독일 군복을 입은 장교 건너편에 앉아 있던 잔더는 젊은 시절 탈정치적인 시각에서 중립적인 의미의 '기록 사진'을 찍었던 자신의 과거와 마주한다. 전자가 '부드러운 경험주의(tender empiricism)'라 부르는 찬사가 잔더에게는 저주처럼 울려 퍼지는 것이다.

 우리의 이러한 논의는 이 두 작가가 홀로코스트나 베트남 전쟁 같은 '역사적 트라우마'의 희생자나 생존자의 증언, 또한 이들의 기억을 그저 충실하게 전달하려 했다는 순진한 독해와 구분되어야만 한다. 그들의 기억 자체는 이미 고장 나 있기 때문이다. 〈캐스팅〉의 주인공은 PTSD를 앓고 있는데, 이는

파병되어 간 이라크에서 차에 탄 민간인 소년을 군인으로 오인해 사살한 결과로
보인다. 그는 독일에서 우연히 만난 젊은 백인 여성과의 데이트나 자동차
드라이브 중에도 외상적 경험을 반복하며, 특히 후자는 자신의 몸을 자해하는
것으로 묘사된다. 하지만 이러한 그의 기억이 사실인지 아니면 심리적 투사,
혹은 환상인지는 불분명하다. 영미권에서는 '차이니스 위스퍼(Chinese
whispers)'나 '텔레폰(telephone)'으로 불리는 귓속말 게임의 포맷을 따르는
실황 퍼포먼스인 〈토크 쇼〉가 웅변하듯, 처음의 경험은 시간이 지나면서
왜곡되거나 와전된다.

　　　보다 근원적인 차원에서 파스트의 작업은 '회상'과 '반복'의 메커니즘
자체를 다양한 방식으로 구현해 왔다고도 할 수 있다. 이번 전시에 포함된
〈카를라〉는 인터넷 콘텐츠를 검열하는 자가 트라우마에 빠지는 아이러니를
보여 주는데, 이 작업은 사실 이번 전시 직전의 전시에서는 〈잘 익은 장소〉와
짝을 이루었다. 이 둘은 '필터링' 메커니즘을 구현한다고 할 수 있는데, 후자에는
엄청난 기억력을 자랑하는 '초강력 인식자'가 나온다. 이들은 수백 명의
관객으로 가득 찬 극장의 무대에서 잠시 자리를 비운 사이 교체된 세 명이
누군지를 정확히 짚어 내는 사람들이다. 실제로 해당 남성은 컴퓨터와 경찰
인력을 총동원한다고 가정할 때 처리에만 12주가 걸릴 것으로 예상되었던
산더미 같은 CCTV 기록 속에서 단 2주 만에 범인을 찾아냈다. 이 작업은
CCTV의 보편화가 제기하는 감시의 문제를 공론화하는 것일 수도 있지만,
그 중심에 있는 문제는 모든 것을 기록하는 CCTV와 핸드폰의 방대한
아카이브에서 중요한 정보를 추출해 내는 방식에 대한 것이기도 하다. 즉 이
작업은 〈카를라〉와 함께 '필터링'과 '(비)인간적 기억의 문제'를 다루는 것이다.

　　　이는 〈아우구스트〉와 〈보이지 않는 손〉이 서로 다른 맥락에서 당한
'검열'로도 아이러니하게 변주된다. 중국의 커미션을 받아 만든 후자는 작업에
귀신이 나와서는 안 된다는 규정에 의해 공개되지 못했기 때문이다. 하지만
이 에피소드는 '패턴 인식'의 차원에서 읽을 수도 있다. '잘 익은 장소'라는 제목
자체가 환기하듯, 이 작업은 인터뷰이들이 말하는 내용을 인터넷 검색창에 넣을
때 나타나는 이미지들이 동음이의어처럼 다르게 나오는 것을 보여 준다. 문맥상
'법정'을 뜻하는 'court'라는 단어에 대해 '테니스 코트'의 이미지가 나오는
식이다. 〈아우구스트〉가 시사하듯이, 사진작가인 잔더는 나치를 극우파라는
정치적 '패턴 인식'을 넘어, '차별'하지 않고 자신의 피사체에 중립적으로

포함시켰다. 눈이 먼 잔더의 부엌에 군복을 입고 귀환한 독일군 장교는 그의
이러한 태도를 "부드러운 경험주의"라고 부르지만, 찬사에 기뻐할 수 없는
잔더는 자리를 떠 어두운 숲속으로 걸어 들어갈 수밖에 없는 것이다.

재현을 구부리는 역사적 외상의 힘

이러한 논의는 허구나 픽션이 반복과 맺는 내재적인 관계에 대한 설명을
요청한다. 이번 전시에 포함되지 않은 파스트의 〈5,000피트가 최적이다〉는
미국 서부의 라스베이거스에서 아프가니스탄 전쟁에 무려 6년간 원격으로
참여한 전직 드론 조종사와의 인터뷰를 재구성한 것이다. 목표물이 사람일 경우
그가 신고 있는 신발 색까지 구분할 수 있을 정도로 이상적인 드론 공격의 고도를
지칭하는 제목의 이 작업에서, 가족과 자동차로 주말 피크닉을 떠나는 것처럼
보이던 4인 가족은 무장한 군인들이 경계를 선 도심 속 체크 포인트를 지나
비포장도로에 들어선 뒤 갑자기 드론 공격을 받고 죽는다. 이들을 죽음에 이르게
한 것으로 보이는, PTSD를 앓는 전직 드론 조종사는 처음엔 아니었지만 몇 번의
드론 공격을 통해 사람들을 죽인 이후부터 꿈을 꾸기 시작했다고 말한다. 그의 이
말은 이 작업의 시작이나 4인 가족을 향한 드론 공격 직전도 아닌 마지막에
가서야 들리는데, 이는 그전까지 우리가 본 모든 장면이 그가 인터뷰에서
이야기하는 환상과 꿈 사이에서 진동하는 이야기의 파편임을 보고 난 후다. 이
작업은 전쟁이란 소재를 현실과 허구를 넘나들며 재구성한다는 점에서 자연스레
그의 대표작 중 하나인 〈캐스팅〉을 떠오르게도 한다. 하지만 스크린의 앞뒤를
활용하여 총 네 개의 채널로 영사해 '표면과 이면의 전략'을 활용했던 〈캐스팅〉에
비해, 〈5,000피트가 최적이다〉는 원격 드론 공격의 재현과 작동 방식 자체를
스스로에게 되먹임 한다는 점에서 구분된다. 이는 폐소 공포증을 일으킬 정도로
좁은 호텔방에서 이뤄져 드론 조종사의 신경질적 반응을 야기하던 인터뷰 장면이,
해당 호텔이 자리 잡은 라스베이거스의 화려한 야경을 마치 드론처럼 내려다보며
조망하는 장면으로 이어지는 후반에서 일종의 정점에 이른다. '사막'으로
대표되는, 자국 영토가 아닌 바깥 어딘가에서 벌어지는 전쟁 지역의 이미지 대신,
드론으로 공격하기 좋은 불야성의 미국 도시 야경이 드론의 잠재적인 공격

대상으로 환기되는 것이다. 재현의 형식 자체에 대한 명민한 자의식은 파스트의
작업 전반을 관류해 온 것이지만, 여기서 우리는 낮과 밤, 전쟁과 평화, 여기와
저기의 구분이 무분별해지는 전 지구적 내전의 기이한 작동 양식을 목도하게 된다.

형식에 대한 고민은 임흥순 역시 꾸준히 공유했던 것이다.[53] 〈형제봉 가는
길〉에 사용된 양면 스크린은 반대편에서 벌어지는 일을 듣되 보지 못하게
함으로써, '남과 북은 형제'라는 오래된 수사를 말 그대로 배신한다. 〈교환일기〉에
붙인 또 다른 내레이션에서 임흥순은 귀가 후 방 안에 누워 있는 자신의 부모가
살았는지 죽었는지 궁금해한 적이 있다고 말한다. "살아 계시는 걸까, 돌아가신
걸까. 무덤과 같은 깊이의 집이었기 때문에 그런 생각을 했던 것 같습니다."
이 수수께끼 같은 말은 이번 전시에서 가장 의아하다고도 할 수 있을 작업인
〈내 사랑 지하〉(2000)를 배경으로 삼는다. 거의 4반세기 전에 만들어진
이 작업은 그의 대표작이라고 하기 어렵다. '허름한 지하방에서 임대아파트로
이사하는 4인 가족의 모습을 캠코더로 담은 단편'이란 요약 이상도 이하도
아니고, 형식적으로도 특기할 만한 것이 없다. 우리가 환기한 '전쟁'과 관련된
실마리도 전혀 보이지 않는 것처럼 보인다. 하지만 그가 『씨네21』과의
인터뷰에서 환기했듯이, 이 작업은 힘없이 누워 있는 아버지가 환유하는 남성성과
그 옆에서 열심히 일하는 여성성의 원형을 이룬다.[54] 이들은 역사적인 것이지만,
해당 시점에 국한되지 않고 그 시간적 경계를 넘어선다는 근원적인 의미에서
신화적인 형상이기도 한 것이다.

작가가 두 눈으로 목도한, 멀쩡히 살아 있는 부모의 생사가 순간
모호해졌던 것은 사실 그 지하방으로 내려오는 계단의 가파른 경사가 떠오르게
한 돌아가신 할머니의 기억 때문이다. 일꾼들이 텅 빈 관을 가지고 내려올 때는
문제가 없었지만, 밖으로 나갈 때는 관을 거의 수직으로 세워야만 했기에,
시체가 들어선 관에서 할머니가 깨어날 것 같았다는 것이다. 물론 그런 일은
일어나지 않았다. 하지만 이 에피소드에 대한 임흥순의 회상은 같은 작업에서
모모세 아야가 떠올린 에드거 앨런 포의 「검은 고양이」 이야기와 슬프고도 우아한
대구를 만든다.

53. 2018년까지의 작품에 대한 연구에서 나는 임흥순 작품의 형식적 특성을 다음의 네 가지로 구분한 바 있다. 1) 2채널 영사를 통한
 시간 차의 강조 2) 필름/파일 거꾸로 돌리기 3) 이중인화(superimposition) 4) '대안적 재연'을 통한 인물과 '퍼포먼스'의 활용.
 이에 대한 자세한 논의로는 다음을 참조하라. 곽영빈, 「페르소나로서의 역사에 대한 반복강박: 임흥순과 오디오 비주얼 이미지」,
 『한국예술연구』 21호, 2018, 197–222쪽.
54. 「[인터뷰] '2022 타이틀 매치: 임흥순 vs. 오메르 파스트 《컷!》' 작가 임흥순, 오메르 파스트를 만나다」, 『씨네21』 2022. 12. 8.

임흥순, 〈파도〉, 2022.

에드거 앨런 포의 「검은 고양이」에서 벽 안에 발라 묻혀 있던 것은
아내의 시체였다. 하얀 회반죽의 벽. 영원히 이름이 새겨지지 않는 묘비.
왜 미술관 벽은 하얗게 다시 바르는 걸까? 사실 전시되어 있는 것은
벽 자체고, 그 벽이 이미 말 없는 의미로 가득 차 있기 때문이다.[55]

미술관이 '화이트 큐브'라 불린다는 것을 떠올릴 때, 이는 모든 미술관 벽이
죽음을 환기할 수 있다는 것을 뜻한다. 이를 통해 벽은 단단한 것이 아니라, 어떤
의미에서 투과 가능한 것이 된다. 죽은 자가 담겨 있다는 걸 알 수 없는 벽과 언제
되살아날지 모를 망자 사이의 릴레이.

역사적 외상이 재현의 형식에 가하는 압력이 임흥순에게서는 다른
방식으로 드러나는데, 그것은 '기록의 부재'라는 문제와 관련된다. 〈파도〉에
등장하는 역사학자 주철희는 기억이 믿을 만한 것이 아니라는 입장을 고수한다.
기억은 지극히 주관적이며, 정당화와 편견에 노출되어 있기 때문이다. 무엇보다
그는 '사실'이란, 영어의 'fact'가 아니라 문서로서의 '기록(record)'이라는 점을
강조한다. 하지만 기록이 남아 있지 않다면? 아니 사건 자체가 기록의 구성과
잔존 자체를 불가능하게 하는 것이라면 어쩔 것인가? 구술 기록의 문제는 단지
문맹 상황을 전제로 하는 것이 아니다. 역사학자 박찬승이 '내전으로서의
한국전쟁'에 대한 연구에서 적절히 지적했듯, 구술은 문서 기록이 남아서는
안 되는 정치적 상황의 산물일 수도 있기 때문이다. 설사 지금은 아닐지라도,
기록으로 남은 자신의 발언이 이후 자신과 주변 사람에게 언제든 보복으로
되돌아올 수 있다는 의심은 정치적 불안정성이 큰 사회일수록 강화된다.[56]

55. 해당 부분의 영어 자막은 다음과 같다. "In "The Black Cat" by Edgar Allan Poe, what has been walled up is the wife's dead body. A white plaster wall. A tomb with no name ever to be engraved. Why should a museum wall be always repainted white? What's on exhibit, in fact, maybe the wall itself, which is already loaded with various implications and meanings."

56. 박찬승, 『마을로 간 한국전쟁』, 57–61쪽.

　　이러한 기록의 부재 가능성은 임흥순의 작업에서 물과 바다의 이미지를 통해 매개되곤 한다. 방금 언급한 역사학자 주철희는 〈파도〉에서 여순항쟁의 많은 희생자가 반공주의의 이름 아래 바다에 수장되었다고 강조한다. 이로써 바다는 죽음이 가시화될 수 없는 공간으로 소환된다. 바다에서 여순항쟁의 희생자를 발견할 수는 없기 때문이다. 물론 이렇게 죽음의 기록이 부재하는 공간으로서의 바다가 이 작업에서 처음 등장한 것은 아니다. 임흥순의 중요한 전작 중 하나인 〈비념〉을 떠올려 보자. 한 지점에서 우리는 미군 기지가 들어선 구럼비에 해일이 자주 일고, 이 과정에서 사람이 많이 죽었다는 사실을 알게 된다. 하지만 이는 해일이나 파도의 직접적 타격 때문이 아니다. 오히려 죽음은 마을 전체를 깊이 채우던 물이 갑자기 빠짐으로써 생겨난다. 썰물에 쓸려 내려가는 과정에서 바위와 건물에 머리를 부딪혀 죽는다는 것이다.

　　이러한 비가시성은 공간적인 차원을 넘어 시간적인 차원에서도 강조된다. 방금 환기한 썰물에 대한 정보는 강정 주민인 75세 노인의 인터뷰를 통해 제공되는데, 임흥순은 그의 음성과 그에 상응하는 영문 자막 사이에 미묘한 시간 차를 둔다. 〈비념〉의 한 지점에서 우리는 "파도가 잔잔했는데 [배를 타고 나갔다가] 들어와 보니까 구럼비에 바윗돌이 하나도 없어요"라는 목소리를 듣는다. 하지만 곧이어 등장하는 이 음성에 해당하는 영문 자막("Over the calm surface, I found no rocks at the Gurumbi")은 "잔잔(calm)"하기는커녕 바위에 부딪혀 부서지는 육중한 파도 소리와 이미지 위에 놓인다. 또한 "어 구럼비 바위가 다 어디 갔나?"라는 음성 인터뷰에 해당하는 "Where have all the rocks gone?"이라는 영어 문장은 바위로 가득한 영상 위에 깔리며, "The water swelled up to the rice field" 즉 "바닷물이 벼 심는 데까지 꽉 차 있어요"라는 한국어 음성에 상응하는 영문 자막은 프레임 전체를 가득 메운 벼와 나무의 이미지 위에 덮이며 충돌한다.

　　이 중요한 시퀀스는 클로드 란즈만의 문제작 〈쇼아〉(1985)의 유명한 오프닝 시퀀스를 떠올려 준다. 평화로운 숲 사이에 흐르는 잔잔한 강에서 배를 타고 등장하는 주인공은 무려 40만 명이 학살당한 폴란드의 헤움노에서 기적적으로 살아남은 단 두 명의 생존자 중 하나인 스레브르니크이다. 그는 두 대의 '오븐'에 던져진 유대인들의 연기가 하늘로 치솟았다는 숲으로 들어서면서, "알아보긴 힘들지만, 여기"라고, "수많은 사람들이 여기서 타 죽었다"라고 증언한다. 이렇게 그의 끔찍한 증언이 이어지는 동안, 카메라는 화면 오른쪽을

"너는 어째 해필 그렇게 얼굴 한 짝을 잊어부렀나, 어쩌다 그랬나?" "너는 어째 해필 그렇게 얼굴 한 짝을 잊어부렀나, 어쩌다 그랬나?"
"What happened? What did they do to your face?" "What happened? What did they do to your face?"

임흥순, 〈좋은 빛, 좋은 공기〉, 2018.

바라보는 그를 프레임에 그대로 담는다. 이때 가장 일반적인 선택지는 '숏–반응 숏(shot/reverse shot) 패턴'이라 부르는 것이다. 즉 다음 장면으로 넘어가 그의 시선에 상응하거나 그의 대사/증언에 부응하는 이미지를 (이중인화나 재연을 통해) 보여 주는 것이다.[57] 실제로 카메라는 그의 시선이 머무르는 곳을 비추고, 패닝 숏으로 오른쪽에서 왼쪽으로 180도를 그린다. 하지만 거기에는 아무것도 없다. 물론 잔디와 숲이 있긴 하지만, 그것은 관객이 그의 증언에서 기대했던 것에 조응하지 않는다. 거기엔 "두 대의 오븐에 던져진 유대인들의 연기가 하늘로 치솟았다"는 이미지를 떠오르게 할 만한 것이 아무것도 없다.

 다시 강조하지만, 사실과 기록 사이, 혹은 증언과 가시적 이미지 사이의 이러한 괴리야말로 역사적 외상이 재현에 제기하는 근원적인 문제다. 예를 들어 〈비념〉과 〈파도〉가 따로 또 같이 제기하는 가시적 증거의 부재라는 문제는 〈좋은 빛, 좋은 공기〉와 〈교환일기〉가 구현하는 '시차적 편집'을 통해 나름의 응답을 얻는다. 이미지가 목소리를 배반하고, 사운드가 이미지에 반론을 제기하는 이러한 방식은 〈좋은 빛, 좋은 공기〉에서 인상적으로 변주된다.[58] 한쪽 스크린의 사운드가 반대쪽 스크린의 이미지를 설명하거나, 광주에 대한 설명이 아르헨티나의 사태에, 혹은 그 반대 방향으로 조응하는 것이다. 예를 들어 아르헨티나 군부 독재 세력이

57. 다큐멘터리에서 이러한 관습은 "증거 제시형 편집(evidentiary editing)"으로 불린다. 이는 대사나 내레이션을 통해 "말해진 것에 대응하는 것을 삽화로 보여 주거나, 조명하고, 환기"시키는 것으로, 관객은 이 과정에서 "이미지를 증거나 설명"으로 이해한다. Bill Nichols, *Introduction to Documentary*, Bloomington & Indianapolis: Indiana UP, 2001, p. 101.

58. 물론 사운드와 이미지가 시차를 달리하면서 교통하는 방식은 임흥순에게만 고유한 것은 아니다. 정연두는 최근작 〈소음 사중주〉(2019)에서 네 개의 카메라와 스크린을 가지고 광주와 대만, 홍콩과 일본의 사례를 인상적으로 교차시킨 바 있다.

반체제 인사들의 자녀들을 해외로 입양시킨 지점에 대한 생존자들의 언급은
한국의 청소년들이 등장하는 장면과 겹친다. 이렇게 한 나라를 넘어, 서로 다른
나라의 역사적 트라우마를 비교하고 뒤섞는 작업은 〈위로공단〉 이후 이번
전시에서 선보인 일련의 작업을 통해 지속되어 온 것이다. 각자 촬영한 이미지에
한국과 일본의 작가가 서로 다른 음성 코멘터리를 얹는 〈교환일기〉는 이러한
경향을 극단적으로 밀어붙인 인상적인 분수령이다. 하지만 임흥순의 작업
계보에서 전례가 없었던 것은 아니다. 〈위로공단〉의 후반에 핸드폰 카메라로 찍은
푸티지를 통해 등장하는, 캄보디아의 약진통상이라는 기업의 공장에서 벌어진
유혈사태는 1980년 5월 광주에서의 학살 장면을 즉자적으로 소환하기
때문이다. 〈교환일기〉는 이러한 비교의 레이어를 한국과 일본은 물론, 미국을
끌어들임으로써 더욱 두껍게 만들고, 〈좋은 빛, 좋은 공기〉는 광주의 1980년
5월과 아르헨티나의 5월 어머니회를 중첩시킨 것이다.

 파스트와 임흥순이 잘 알려진 미술이나 영화, 혹은 문화 산물을 참조하는
방식 또한 바로 이런 의미에서 근원적으로 재고될 필요가 있다. 임흥순의
〈위로공단〉과 같은 작업에서 르네 마그리트의 〈연인들〉을 직접적으로 환기하던
가면이나 손으로 가린 얼굴들이 대표적이다. 다른 곳에서 이미 상술했듯이,
이들은 한편으로 환풍 시설이 안 갖춰진 노동환경에서 "실밥이나 먼지를 많이
먹"은 자신의 어머니와 같은 여성 노동자들에게 "마스크를 씌워 주고 싶었"던
그의 염원을 구현하는 것이기도 하고, 마스크를 썼음에도 백혈병에 걸려 죽어나간
삼성 반도체 공장의 노동자들은 물론이고 온갖 성희롱과 모멸 속에서도 미소 띤
얼굴을 살아 있는 '가면'으로 써야만 했던 스튜어디스와 전화고객 서비스 센터
직원들을 환기하는 것이기도 했다.[59] 하지만 〈좋은 빛, 좋은 공기〉에서 이렇게
가려진 얼굴의 형상은, 공수부대의 대검에 절반이 잘려 나간 아들의 얼굴에 대한
어머니의 언급이나 부에노스아이레스의 한 건물 벽에 그려진 실종자 얼굴 절반이
구부러진 나무에 의해 가려지는 형태로, 다시 말해 '믿을 수 없는(unbelievable)'
역사적 외상을 환기하는 형태로 회귀하는 것이다.

 다른 한편 파스트의 〈연속성〉의 클라이맥스에 등장하는, 병사들의 절단된
팔과 다리 부위가 고어 영화처럼 처리된 장면은 저명한 사진작가 제프 월의 사진
작업인 〈죽은 병사들의 대화〉(1992)를 영상화한 것이다. 이는 전작인 〈캐스팅〉이
사진이 아님에도 불구하고 활인화(tableau vivant, 분장한 배우들이 하나의

59. 곽영빈, 「페르소나로서의 역사에 대한 반복강박」, 206쪽.

장면을 움직이지 않고 정지된 상태로 연출하는 작업)의 형태를 통해 사진과
영화의 경계를 구분 불가능한 것으로 만들었던 것의 연장선에 놓인다. 하지만
이러한 경계의 구분 불가능성은 단순히 형식적인 것이 아니라, 우리가 논의한 바와
같이 전 지구적 내전과의 공명 속에서 파악되어야 하는 것이다.

 한국에서의 전시 직전 파리에서 열린 흥미로운 전시에서 파스트는
〈카를라〉와 〈보이지 않는 손〉 외에 〈무제 M. B. (구름)〉(2020)라는 제목의
드로잉들을 선보인 바 있다. 드로잉의 수는 무려 60점이 넘었는데, 이들은
독일 표현주의 화가인 막스 베크만이 1917년에 그린 자화상을 파스트가 팬데믹
기간 매일 밤 반복적으로 그린 결과물이었다. 왜 하필 베크만이었을까? 여기서도
전쟁이 소환된다. 문제의 그림인 〈붉은 스카프를 맨 자화상〉은 1915년 7월 제1차
세계대전 참전 중 신경쇠약에 걸려 1917년 의병전역(依病轉役)한 베크만이 그린
것으로서, 이 그림을 기점으로 그의 그림은 특유의 뾰족한 예각들로 점철되기
시작한다. 해당 전시의 중핵에 놓인 베크만의 자화상과 자신의 드로잉들에 대한
파스트 자신의 다음과 같은 묘사는, 우리가 이 글에서 논의한 전쟁과 '좀비 과거,'
그리고 반복강박 사이의 공명을 더욱 선명하게 만든다.

> 그것은 연주자가 악보의 음 하나하나를 부지불식간에 따름으로써
> 작곡가를 해석(channel)하는 것과 거의 비슷하게,
> 그가 종이에 남긴 자국들을 반복함으로써 죽은 자와
> 소통하는 방식이었고, 말 그대로 막스 베크만과 영적으로
> 교감하는 것이면서 그의 유령의 숙주가 되는 것이었습니다.[60]

 다시 말해 이들은 관습적인 의미에서의 미술사적 참조나 자기 반영성이
아니라, 자신의 작업이 우리가 '믿을 수 없다'고 세공한 의미에서 '허구적'인 것에
근접한 결과인 것이다.

60. 파스트의 이러한 설명은 파리 에콜 데 보자르에서 열린 개인전에 대한 공식 웹사이트에 올라와 있다. *Omer Fast: Karla* (2022. 10.
17–23), Chapelle des Petits-Augustins at the Ecole des Beaux Arts de Paris.
https://parisplus.artbasel.com/catalog/artwork/168102/Omer-Fast-Karla?lang=en.

나가며

이번 전시가 병치한 두 작가의 작업에서 역사적 외상의 기억은 이렇듯 강박적으로 반복된다. 민간인과 군인이 구분 불가능해진 결과로 발생한 '양민학살'과 내전의 기억이 9·11이 촉발한 전 지구적 내전과 겹치는 과정은, 이후 전쟁이 직접적으로 다뤄지지 않는 경우에서조차 수많은 경계가 무화되는 결과를 낳은 것이다. 그렇게 이들의 작업에서 일과 노동, 과거와 현재, 인간과 비인간, 일상과 비일상, 현실과 꿈, 진실과 거짓은 서로 삼투하며 경계를 넘나든다. 하지만 이러한 특성들은 파스트와의 아티스트 토크에서 내가 제기했던 근원적이고 당대적인 질문으로 우리를 이끈다. 즉 이른바 '탈진실(post-truth)'의 시대에 '외상적인 것은 허구에 가깝다'는 이들의 메시지는 어떠한 위상을 갖는 것일까? 모든 허구적인 것이 사실이나 진리와 구분 불가능해 보이는 상황에서 이득을 보는 것은 누구일까? 우리는 결국 '사실'을 구분해 내야만 하는 게 아닐까? '팩트 체크'는 진정 효과적인 대응책일까? 이러한 질문은 상대적으로 사실적인 지평에서 작업하는 것으로 오인되곤 하는 임흥순의 작업에도 동일하게 제기될 수 있다. 그가 인터뷰하는 많은 이들의 이야기를 우리는 어떻게 믿을 수 있을까? 그들 스스로조차 '믿을 수 없는' 경험들을.

　　둘의 신작 〈차고 세일〉과 〈파도〉는 바로 이 지점에서 다시 곱씹을 필요가 있다. 〈차고 세일〉의 화자는 끊임없이 "자신의 실패한 기획"이라 명명한 에피소드를 이야기하다가 모든 것을 취소한다. 하지만 이는 파스트 자신이 몇 년 전 미국에서 겪은 곤혹스런 논란을 환기하기도 한다. 이번 전시에 포함된 〈아우구스트〉가 상영된 뉴욕의 갤러리 공간을 당시 파스트는 허름한 중국 가게와 대합실처럼 구성했는데, 문제는 이 '허름한' 중국 가게에 대한 묘사가 아시아계 소수 인종에 대한 일종의 스테레오타입으로 간주되면서 생겨났다. 중국인들은 물론 한국계 미국인을 포함하는 아시아계 시민단체들이 갤러리에 몰려와 피켓 시위를 벌였고, 작가는 이를 부인했지만 논란은 쉽게 수그러들지 않았다.[61] 이를 단순한 해프닝으로 치부하는 것은 어렵지 않다. 하지만 이는 허구적인 것이 현실적인 것에 영향을 미치고 변형시킨다는, 파스트 자신의 작업이 일관되게 천착해 온 것의 연장선에 있다. 이 곤궁은 〈파도〉에서 '증언'에만 의존해서는

61.　　"Artist Omer Fast's Take on Chinatown Angers Community Organizations," *Hyperallergic* 2017. 10. 11. https://hyperallergic.com/405024/artist-omer-fasts-take-on-chinatown-angers-community-organizations/.

'진실'에 다가갈 수 없다고 역설했던 역사학자 주철희가 맞이한 것과도 다르지 않다. 기록이 남아 있지 않은 외상적 경험이 있고, 그것이 다시금 반복될 때 우리는 무엇을 해야 하는가?

이 두 작가뿐 아니라 우리 모두에게 제기되는 이 질문에 대한 답은 어쩌면 중요하지 않을지도 모른다. 이 눈부신 전시가 만약 우리의 눈을 멀게 했다면, 우리는 안전한 집을 벗어나 어두운 숲 한가운데에서 길을 잃기로 결심한 눈먼 아우구스트와, 주검이 보이지 않는 바다 앞에서 사라진 자들을 애도하는 이들의 고통에 비로소 참여하기 시작한 것일 수도 있기 때문이다.

The Blind Past and the Eternal Return of Global Civil War: Difference and Repetition in Omer Fast and IM Heung-soon

Kwak Yung Bin

In a 2016 review of Omer Fast's solo exhibition at James Cohan Gallery in New York, one reviewer wrote, "By repeating the same scenes with different actors, and with changing depictions of the hallucinations experienced by his characters, Fast constructs a kind of *Groundhog Day*."[1] By "Groundhog Day," she is referring to the classic "time loop" film from 1993. In this famous Hollywood movie directed by Harold Ramis, the protagonist, Phil (Bill Murray), is a weatherman who lives a day in which the same situation is repeated over and over again.[2] To be sure, the movie is a romantic comedy, while the sentence quoted above is a description of Fast's arguably most well-known work, *Continuity* (2012), which is also included in the exhibition. The latter, in particular, is more of a grotesque nightmare, "replete with macabre jokes that Freud would relish," such as "maggot pasta" and "a soldier peeing in front of an Afghan family," as the reviewer adds.[3]

Nonetheless, this brief reference to a Hollywood comedy aptly evokes the repetition, or—as we will discuss in more detail shortly—the Freudian "repetition compulsion" which runs through Fast's entire oeuvre. Consider, for example, *The Casting* (2007), *5,000 Feet is the Best* (2011), and *Continuity*. Although each of these films is set in a different location—Iraq, Pakistan, or

1. Rachel Stevens, "Review of 'Omer Fast: James Cohan Gallery, New York, March 25-May 7, 2016,'" *Millennium Film Journal* no. 64, 2016, p. 15.
2. In Korea, the movie was released under the title *Black Hole of Love*.
3. These are the elements I left out of the sentence quoted above. The full sentence reads as follows: "By repeating the same scenes with different actors, and with changing depictions of the hallucinations experienced by his characters, Fast constructs a kind of *Groundhog Day* replete with macabre jokes that Freud would relish (maggoty pasta, a soldier peeing in front of an Afghan family, etc.)." Stevens, Ibid.

Afghanistan—they all deal with the same issue of post-traumatic stress disorder (PTSD) among soldiers. And despite their subtle differences, the setup is consistently repeated: an interview with the actor playing the character, or a meeting between a parent and child.[4] The "interview" format, which shifts and morphs between fact and fiction, fantasy and memory, has also been a constant component in Fast's work, from *Spielberg's List* (2003) and *Talk Show* (2009) to *Nostalgia* (2009) and *Karla* (2020). What about *The Invisible Hand* (2018) and *The World is a Golem* (2019)? While the former revolves around a ghostly apparition among a family in modern China, the latter recounts the story of a white woman in her mid-50s visiting a ski resort in Austria. As a matter of fact, however, both works are adaptations of a Yiddish fairy tale about a mythical figure of a ghost who gives people wealth and then takes it away. The twin brothers who appear in Nazi uniforms in an old photo album in the new work *Garage Sale* (2022) appear to have grown older than the twin brothers in *August* (2016).[5] *CNN Concatenated* (2002), in which the sentences of CNN news anchors are broken down into words and syllables and stitched together into different sentences, returns to the pattern of a single word branching into different images in *A Place Which Is Ripe* (2020), and which is shown on three cell phone screens.

On the other hand, in an essay included as part of a critical anthology on IM Heung-soon's work published in 2018, artist and curator George Clarke asks, "Why does IM return to the Jeju April 3 Incident repeatedly in his work without taking a resolute stance?"[6] This is an interesting question. Indeed, it is not only his earlier work, such as *Sung Si (Jeju Symptom and Sign)* (2011) and his most recent work to date, *The Waves* (2022), which are included in this exhibition, but also works made in the decade or so in between *Long Goodbye* (2011) and *Jeju Prayer* (2012), along with *Next Life* (2015) and *Things that Do Us Part* (2019), all of

4. The locations to which they are deployed are all products of the "war on terror," the American retaliation for 9/11, the suicide attacks on the twin towers in New York City in 2001. As I will discuss in more detail later, much of Fast's work, from Spielberg's List to Talk Show to Nostalgia to *August,* has consistently dealt with "war."

5. Given that the latter is a reconstruction of the life of photographer August Sander (1876–1964), who was famous for his portraits and archival photographs of Weimar and Nazi Germany, the photographs in the photo album in *Garage Sale* could have been taken by Sander.

6. George Clarke, "Under the Ground," in *Red, Blue, and Yellow*, Kang Soojung et al., Seoul: Hyunsilmunhwa, 2018, p. 101.

which testify to this peculiar repetition. Of course, as he adds, "the Jeju April 3 Incident is not the only subject the artist repeatedly returns to. These other subjects include the division of the Korean peninsula, the place of women in Korean society, transnationalism, and the impact of US foreign policy." Even though the range of these elements is wide and there are differences between them, we can easily mention works such as *Commemorative Photos 1972–1992* (2002), *This War* (2009), *Factory Complex* (2014/2015), *Next Life* (2015), *Bukhansan* (2015), *Ryeohaeng* (2016), *Brothers Peak* (2018), *Things That Do Us Part*, *Good Light, Good Air* (2018), and *Old Night* (2021) as relevant examples. This means that IM has been dealing with the same themes repeatedly for more than 20 years.

The almost obsessive pattern of repetition that both artists share, separately and together, is quite remarkable. How can we explain this? In response to the question he poses, Clarke suggests that the repetition and return that characterize IM's work are intended to "avoid monumentalizing notions of history and to suggest a way of dealing with the past that is rooted in constant renegotiation."[7] Sorely missing from this otherwise adequate self-help answer is the question as to what the materials IM allegedly returned to ultimately had in common, along with an answer. To put it bluntly, it is war. Or, more precisely, "civil war." It is to draw attention to the striking fact that the series of subjects IM has almost obsessively pursued, namely the Jeju April 3 Incident (1947), the Yeosun Uprising (1948), the Korean War (1950–1953), the Vietnam War (1955–1975), and the May 18 Democratic Uprising (1980), have all been a series of civil wars.[8] As almost all of the works included in this exhibition eloquently suggest, IM can be said to have spent the last two decades addressing the issue of memory surrounding the series of "civil wars" that spanned Korea's modern

7. Ibid, p. 101.
8. Yang Jeongsim, "A Comparative Study of the Jeju April 3 Incident and the Greek Civil War—Centering on the Role of the United States," *Journal of the History of Korean Studies*, Vol. 37 (2008), pp. 233–259; Park Chan-seung, *The Korean War in the Villages: Small Wars Fought in the Villages during the Korean War*, Seoul: Dolbegye, 2010, p. 28; Marilyn B. Young, "The Vietnam War in American Memory," in M. E. Gettleman, J. Franklin, M. B. Young and H. B. Franklin eds., *Vietnam and America: A Documented History*, New York: Grove, 1995, p. 516; Kwon Heon-Ik, *After the Massacre Commemoration and Consolation in Ha My and My Lai*, Berkeley, CA: U. of California Press, 2006, p. 159; Kwon Heon-Ik, *Ghosts of War in Vietnam*, New York: Cambridge UP, 2008, p.13; Kwak Yung Bin, *The Origin of Korean Trauerspiel: Gwangju, Stasis, Justice*, University of Iowa, Ph.D. Thesis (December 2012); Kim Jeong Jung, "Immanence of the Gwangju Massacre—Coup d'etat, Vietnam War, and Civil War," *Historical Criticism* 131 (September 2020), pp. 63–85.

history and the historical trauma they left behind.⁹ What I want to draw attention to in this article is the underlying implication that the period of his intense engagement with this issue coincides with a period of "global civil war." At the same time, this helps foreground the fact that the war memories of Nazi Germany and the wars in Afghanistan since 9/11, which Fast has dealt with directly or indirectly, are also considered "European civil wars" or "global civil wars."¹⁰

Of course, as eloquent as the works included in this exhibition are, not all of them deal with war. Nor is the purpose of this essay to "reduce" their work to war in their entirety. Rather, this essay raises the more fundamental question of how the features that have been repeatedly pointed out in critical discussions of their work—namely, the crossing of boundaries between past and present, memory and documentation, reality and fantasy, personal/historical trauma and fiction—have been able to be "repeated" at all, albeit with variations. This can only be answered by grasping how a set of distinctive keywords that both artists' works share strikingly, that is, memory and fiction, dream and trauma, fairy tale and myth, among others, are intrinsically intertwined with these families of war. This is not unrelated to the paradox that representations of historical trauma have more in common with fiction than nonfiction.

By means of the two artists' works this impressive exhibition juxtaposes,¹¹ we will be able to see more clearly how the global

9. The Sewol Ferry Disaster, which *Exchange Diary* and *The Waves* partly grapple with, is of course not a civil war. What is interesting to note in this regard is that the conservative forces and the online "alt-right" represented by "Ilbe" (Daily Best)—a Korean version of QAnon, if you will—antagonized the bereaved families who demanded "legitimate mourning" for the *Sewol* victims as "leftists" or "communists," invoking the very logic of "civil war" and "cold war." As we will discuss later, this recalls the controversial definition of moral philosopher McIntyre, who defined modern politics itself as a "civil war." "[M]odern politics cannot be a matter of genuine moral consensus...Modern politics is civil war carried on by other means." Alasdair MacIntyre, *After Virtue: A Study in Moral Theory* 3rd ed., Notredame, IN, Notredame University Press, 2007, p. 253.
10. In his polemical work, also translated into Korean, entitled *The Civil War in Europe 1917-1945*, German historian Ernst Nolte used the concept of "European Civil War (Der europäische Bürgerkrieg.)" Ernst Nolte, *Der europäische Bürgerkrieg 1917–1945: Nationalsozialismus und Bolschewismus*. Frankfurt/Main: Propyläen Verlag, 1987; Ernst Nolte, *Conversations with Ernst Nolte—The World of Historical Thought Through His Works*, trans. Yoo Eun-sang, Seoul: 21st Century Books, 2014; Enzo Traverso, *Fire and Blood: The European Civil War, 1914–1945*, trans. David Fernbach, New York: Verso, 2016; George Lichtheim, "The European Civil War," in *The Concept of Ideology and Other Essays*, New York: Random House, 1967, pp. 225–237. Of course, Nolte was not the first to use the term "European Civil War." It was Sigmund Neumann who coined the term in his 1942 book *Permanent Revolution. The Total State in a World at War*, New York, London: Harper & Brothers, 1942. Denis Trierweiler, "Retour sur Ernst Nolte", *Cités* n° 29 (January 2007), p. 36.
11. The "global" horizon of this fundamental questioning is provided by the juxtaposition of the two artists' works in this impressive exhibition, the first time they have been set in motion on a global scale. Although cautious, this exhibition will be remembered as a landmark watershed for critics and researchers at home and abroad in the years to come, in terms of an intrinsic re-reading of their respective works before and after.

civil war, which came to a head on September 11, 2001, has resurrected the nightmarish memories of past wars and civil wars, and how, in the process, many other boundaries have become indistinguishable: past and present, work and labor, human and non-human, everyday and extraordinary, true and false, to name just a few.

Global Civil War

The term "global civil war" refers to the United States' "war on terror," which was sparked by the suicide attacks on the Twin Towers in New York City on September 11, 2001. At first glance, the phrase "global civil war" seems to be a contradiction in terms, given that a "war" is usually considered to be fought between different nations, while a "civil war" refers to a war fought by the same community within the borders of a country. It was the Italian philosopher Giorgio Agamben who used the phrase in the midst of the turbulence of a political coordinate system, which was literally and rapidly becoming globalized in the "post-9/11" phase. To be sure, as he emphasized, Agamben was not the first to coin the concept; it was coined in 1963 by Carl Schmitt, one of the most controversial and influential jurists of Nazi Germany, and Hannah Arendt, who emerged as one of the most important philosophers in postwar America.[12] Schmitt, of course, had already been using the term "international civil war" since the mid-to-late 1930s,[13] and more precisely, Schmitt and Arendt were not the first to use the phrase "global civil war" either.[14] Nor was Agamben the first to capitalize on the phrase.[15]

What needs to be emphasized as to our discussion is the effect and implications of the fact that the "global civil war" was not a war against other belligerents or nation-states, but was

12. Giorgio Agamben, *State of Exception*. trans. Kevin Attell, Chicago: University of Chicago Press, 2005, p. 3.
13. See Carl Schmitt, *Writings on War*. trans. and ed. Timothy Nunan, London: Polity, 2011, p. 31.
14. As early as September 1914, the Italian anti-fascist writer Gaetano Salvemini had used it to refer to the First World War. David Armitage, *Civil War: A History in Ideas*. New Haven: Yale University Press, 2017, p. 227.
15. In the preface to the Korean edition of *The Civil War in Europe 1917-1945*, Nolte describes the "European Civil War" as "ein internationaler Bürgerkrieg" (an international civil war). Ernst Nolte, *The Civil War in Europe 1917–1945*, trans. Yoo Eun-sang, Seoul: University Village, 1996, pp. 4, 8. Translation modified.

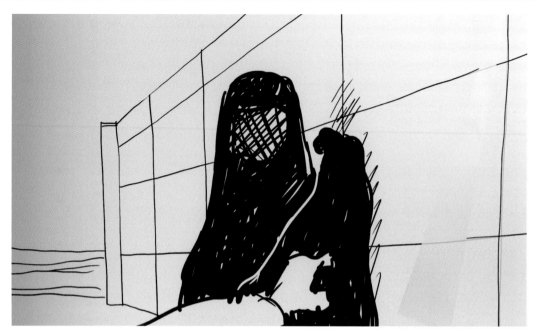

Omer Fast, *Continuity*, 2012.

legally conducted as a "police action" by the United States.[16] This
bizarre contradiction of "[w]ar as a global police action"[17] means
that that peace and war have become virtually indistinguishable in
the sense that "[w]ar no longer exists, only "peace-keeping.""[18]

One of the most fundamental resonances that this extreme
irony—"peace, in other words, war"[19]— makes with IM's work, as
well as Fast's, is the indistinguishability of civilians and soldiers.
As Muslims living in the United States and around the world have
come to be viewed as "potential terrorists" within its borders, the
line between the two has become extremely blurred. For example,
in Fast's *Continuity*, there is a short flipbook animation section in
which a soldier deployed in Afghanistan is at pains to remove a
woman's black veil. As he speeds up, no matter how quickly he
removes the veil, she appears to be covered by another veil so
that her face is not revealed. In the final scene, the soldier burns to
black as if electrocuted by some sort of electricity emanating from

16. Michael Hardt and Antonio Negri, *Multitude: War and Democracy in the Age of Empire*, New York: Penguin,
 2004, p, 4. "[W]ar as a global police action" in Antje Ehmann & Harun Farocki, "Serious Games: An
 Introduction," in *Serious Games: Krieg/Medien/Kunst/War/Media/Art*, Exhibition Catalogue, 2007, p. 26.
17. Antje Ehmann & Harun Farocki, "Serious Games: An Introduction," in *Serious Games: Krieg/Medien/Kunst/War/
 Media/Art*, Exhibition Catalogue, 2007, p. 26.
18. William Rasch, "Carl Schmitt and the New World Order," *South Atlantic Quarterly* 104.2 (Spring 2005), p. 182.
19. Eric Allez and Antonio Negri, "Peace and War," *Theory, Culture & Society* 20.2 (2003), pp. 109–118.

her body. As with much of Fast's work, it remains unclear whether this is a symptom of PTSD from his being in the Iraq War. Still, it is a variation on the issue of civilian slaughter that his previous work, *The Casting*, dealt with so powerfully: the indistinguishability between civilians and suicide commandos. Crucial to our discussion is that this indistinguishability which has come to the forefront in the U.S.-led global "war on terror," is arguably the key feature of the civil wars as we suggested earlier. Just as in the Jeju April 3 Incident and the Yeosun Uprising, and in the civil war leading up to June 25, opponents were suspected of being "communists," or "ambiguous enemies,"[20] in the Vietnam War, while all civilians were suspected of being "potential Viet Cong."

> As in all wars, soldiers learned from other soldiers, and myths, rumours, oft-repeated tales, and superstitions became firmly held and scientifically proven axioms. The most common belief was that any Vietnamese man, woman, or child might be a Vietcong operative.[21]

The following explanation, or justification, recited by a soldier from Charlie Company who participated in the My Lai Massacre, the March 16, 1968 slaughter of hundreds of men, women, and children in a Vietnamese village in two hours,[22] makes it plausible to assume that the animation in question, set in Afghanistan and inserted into *Continuity*, is an extension of the civilian massacre committed by the soldiers in *The Casting*.

> Who is the enemy? How can you distinguish between the civilians and the non-civilians? ··· The good or the bad? All of them look the same.[23]

20. Taewoo Kim, "War against an Ambiguous Enemy," *Critical Asian Studies* 44(02). (2012), pp. 205–226; Note the poignant comment of the following researcher that those killed by the military police in Yeosun "were not killed because they were communists, but *became* communists after they died." Kim Duk-geum, *The Birth of the "Reds": The Yeosun Uprising and the Formation of the Anti-Communist State*, Seoul: Sunin, 2009, p. 607. Emphasis added.

21. James S. Olson and Randy Roberts, *My Lai: A Brief History with Documents*, Boston: Bedford, 1998, p. 16. Quoted in Kwon, *After the Massacre*, p. 52.

22. There are claims that the number of victims is as high as 500. Christopher J. Levesque, "The Truth Behind My Lai," *New York Times*, Mar. 16, 2018.
https://www.nytimes.com/2018/03/16/opinion/the-truth-behind-my-lai.html.

23. Olson and Roberts, *My Lai*, p. 16; quoted in Kwon, supra note 53.

The neuroses surrounding this "endless veil" that resonate with the civilian slaughter of the Vietnam War are far from surprising. While asserting that "ambiguity is endemic to civil wars," Kalyvas, a renowned authority on the study of civil war history noted that the search for the "deeper, true nature, perhaps hidden beneath the facade," of the enemy or civilian population in such conflicts is "akin to unmasking Russian dolls."[24] In IM's *Homecoming Box* (2008), which was included in a booklet published in 2009 under the title *This War* (2009), one of the Vietnam War veterans laments, "I lost my family in the Nogeun-ri Incident. They were all executed on the Nogeun-ri cul-de-sac. My eight siblings were all scattered."[25] The Nogeun-ri Incident was a massacre committed by the U.S. military on July 25–29, 1950, in Nogeun-ri, Chungcheongbuk-do, North Chungcheong Province, in which more than 100 people were slaughtered under the rationale that North Korean soldiers had infiltrated groups of civilian refugees.[26] To be sure, it is not the denial of the massacre that is noteworthy in the media coverage of the time, which provoked a strong backlash from conservatives, but the way in which it was justified as follows: "The 'tentative conclusion' is that the circumstances of the U.S. ground forces' operations necessitated a tactical response to prevent the infiltration of guerrillas disguised as evacuees."[27]

It is only "logical" that a series of civil wars, from the Jeju April 3 Incident in the 1940s to the Vietnam War to the "war on terror" in the 21st century, all share the horrific connection of being examples

24. Stathis N. Kalyvas, "The Ontology of "Political Violence": Action and Identity in Civil Wars." *Perspectives on Politics* 1.3 (2003), p. 476. In an interview on the occasion of the exhibition's opening, Fast uses a similar "box within a box" metaphor to describe his new work *Garage Sale*, in which the "indistinguishability of enemy and civilian" is superimposed on a "purgatory," a space that is "neither heaven nor hell," and which "reappears like a neurotic symptom". It is a bit long, but this significant point deserves to be savored in full. "Garage Sale is a box within a box, and I thought the garage in the background was also a box. When I think about the things I put in my garage, I don't know what kind of fate they will have or what kind of use value they have. In other words, most of them are things that I don't really want, but I can't throw them away. So the garage exists as a kind of purgatory. I think purgatory is a very interesting state because it's a kind of indeterminate state where something can be alive or dead, where life and death can coexist. I may want to forget the objects in it, but they can't be forgotten, and even if they are forgotten, they reappear like neurotic symptoms. As I am very interested in these structures, I wanted to discuss them through *Garage Sale*." "[Interview] '2022 Title Match: IM Heung-soon vs. Omer Fast "Cut!"' Artist IM Heung-soon meets Omer Fast," *Cine21*, December 8, 2022. http://m.cine21.com/news/view/?mag_id=101600.
25. IM Heung-soon, *This War*, Seoul: Morning Media, 2009, p. 110.
26. "The 2004 and 2008 reviews recognized 226 victims (150 dead, 13 unaccounted for, 63 with sequelae). Victims and bereaved families claim that 'the actual number of victims is higher.'" 'Victims of No Gun Ri case haven't received a dollar in 72 years,' *Sisain* No. 776, August 2, 2022; Tae-Ung Baek, "A War Crime Against An Ally's Civilians: The No Gun Ri Massacre." *Notre Dame Journal of Law, Ethics and Public Policy* 15: Part 2, pp. 455–506.
27. "Dig the Truth Only, Only the Truth!", *Hankyoreh 21*, No. 320, August 10, 2000.

of "genocide."[28] This logic, however, does not explain why IM and Fast have been covering similar stories over and over again for so long. Wouldn't once or twice be enough? Why do they obsessively cover similar material and cases?

Eternal Return of the Zombie Past

Early in *Groundhog Day*, Phil the weatherman is baffled and enraged when he realizes he is stuck repeating the same day every time he wakes up to his 6 a.m. alarm clock. He smashes it with his fist and reacts cynically to small talk that he would normally ignore. But then he begins to see the possibilities in these repetitive situations. These possibilities, of course, are within the framework of the romantic comedy genre, which means that he is able to fix and modify his flaws until they become acceptable to Rita (Andy McDowell), the woman he has fallen in love with. In doing so, he wins her heart and is eventually able to escape the quagmire of repetition.

Still, what is interesting to us are the things he tries before he succeeds in "escaping." Despite Rita's concerns about his cholesterol, he binges on donuts covered in sugar and cream, and kisses an elderly waitress with no heart. In a fit of desperation, he jumps in front of a moving truck, only to wake up at 6 a.m. He is stabbed, shot, and even tries to electrocute himself in the bathtub—all with the same result. This is how he realizes that he is "immortal." He then literally "lives life like there's no tomorrow," as the narration in the movie trailer describes. For there really is "no tomorrow" for him, as the same day repeats itself again and again.

Agamben turns *Groundhog Day*'s comic take on the thought experiment of "eternal return" on its head.[29] Generally speaking, "eternal return" as "repetition" is seen as an antithesis of what Nietzsche called "ressentiment." It is the morality of the slave to

28. On this point, the following book by Kalyvas, a world authority on civil war studies, still remains the most comprehensive and incisive. Stathls Kalyvas, *The Logic of Violence in Civil War*, Cambridge: Cambridge University Press, 2006.

29. The movie's trailer narration concludes with the sentence, "Life has a funny way of repeating itself." https://www.youtube.com/watch?v=GncQtURdcE4

hold a grudge. The master, on the other hand, does not hold a grudge. He can say that he wanted everything that happened to him. This is *amor fati*, or "love of fate."[30] For Agamben, however, Auschwitz puts an end to this reading since it cannot be said that the inmates of the extermination camps wanted every moment that took place there. Such a thought experiment would itself be dismissed as horrendous. Nevertheless, this discussion does not discard "eternal return as repetition" itself. In what sense is this the case? In the sense that the historical trauma represented by Auschwitz repeats itself forever, even after its actual termination, regardless of the desire or will of the parties involved. For survivors like Primo Levi, this recurred in the form of 'dreams within dreams,' in which life after Auschwitz turned out to be "a brief interruption, a trick of the senses," as he recalls.

> I am once again in the camp, and nothing outside the camp was true. The rest—family, flowering nature, home—was a brief respite, a trick of the senses. Now this inner dream, this dream of peace, is over; and in the outer dream, which continues relentlessly, I hear the sound of a voice I know well: the sound of one word, not a command, but a brief, submissive word. It is the order at dawn in Auschwitz, a foreign word, a word that is feared and expected: "Get up," *Wstowac*.[31]

At the end of this bizarre situation, in which the entirety of the liberation from the camp and subsequent historical reality is suspected to be a dream, Levi commits suicide—as did a number of other survivors. In a sense, one might say that Levi, like Phil, the protagonist of *Groundhog Day*, was a survivor who "lived like there was no tomorrow." The difference between the two is crucial, however. For, as Agamben asserts at this precise juncture, "One cannot want Auschwitz to return for eternity." Why? "[S]ince in truth it has never ceased to take place; it is always already

30. Giorgio Agamben, *Remnants of Auschwitz: The Witness and the Archive*, trans. Daniel. Heller-Roazen, New York: Zone Books, 1999, p. 99.
31. Primo Levi, *Ad ora incerta*, in *Opere*, vol.2, Turin: Einaudi, 1988, pp. 245–255; Quoted in Agamben, *Remnants of Auschwitz*, ibid.

repeating itself."32

What should not be misunderstood here is the status of this "repetition." If we were to summarize it in one way, it would be "repetition precedes the subject." The subject does not repeat out of his will or desire. As to this, Kierkegaard distinguishes between "*Erinnerung*" (recollection) and "*Wiederholung*" (repetition). According to him, what we consider to be repetition is usually the subjective object of memory or recollection. Repetition, on the other hand, occurs independently of our will; it is not an object of our desire or will in the usual sense.33 This is what Deleuze means by his simple sentence, "We do not repeat because we repress, we repress because we repeat *(On ne répète pas parce qu'on refoule. mais on refoule parce qu'on répète)*."34 To add to the hypothesis presented in the introduction, one might venture to say the following: it is not that people remember the war, but that the memory of the war, or the war itself, is repeated.

In fact, in a brief conversation with the curator of his 2019 solo exhibition in Salzburg, Switzerland, Fast confessed to this peculiar dimension of repetition. When asked if there is a common denominator that runs through his work over the past two decades, he reveals that there are "a grand total of two ideas which I keep coming back to in every work I make, no matter how hard I try to cook up something different." One of them is "the past," which "refuses to play by the rules and stay in the past," he says. It "keeps returning and re-emerging in the present, like an uninvited and unwanted guest, always at the wrong time, often offensive, demanding and lurching." In this sense, he calls it the "undead past" or the "zombie past."35 The other is what he calls "liminal figures or persons who cross borders" in the sense that they include social as well as national or geographical borders. One might recall the soldiers in *The Casting* who return home after being deployed to another country, but we might also think of the

32. Agamben, ibid.
33. Søren Kierkegaard, *Fear and Trembling/Repetition*, trans. and eds. Howard V. Hong and Edna H. Hong, Princeton, NJ: Princeton University Press, 1983, pp. 131–187.
34. Calling the "pseudo-repetitions of special cases" "psychological movements," Deleuze emphasizes that "for both Nietzsche and Kierkegaard they fade away in the face of repetition proposed as the double condemnation of habit and memory." It is for this reason that he calls "repetition [the] thought of the future." Gilles Deleuze, *Différence et Répétition*, Paris: PUF, 1968, p. 15, 139; Gilles Deleuze, *Difference and Repetition*, trans. Paul Patton, New York: Columbia University Press, 1994, p. 7, 105.
35. *Omer Fast, Der Oylem iz a Goylem* (26 July–6 October 2019). https://seamuskealycom.files.wordpress.com/2020/01/omer-fast_textbook.pdf

IM Heung-soon, MOMOSE Aya, *Exchange Diary*, 2015–2018.

scene in *Continuity* that suggests incest. We can also think of the protagonist of *Karla*, whose reality is filled with nightmares due to the trauma of censoring online content, and we can also think of cases where fairy tales and reality, past and present, are blurred, as in *The World is a Golem* and *August*.

What is interesting about Fast's comment is that his self-conscious discussion is no less applicable to IM's work almost verbatim. For IM has also been dealing with a "zombie past" that never dies, straddling both reality and dream, reality and fantasy, past and present, as well as different countries. When the grandmother in *Jeju Prayer*, who carries the trauma of the Jeju April 3 Incident, loses her sense of time and space due to dementia, IM takes her into a world of illusion in *Next Life*. *Good Light, Good Air* moves between Gwangju, South Korea, in May 1980, and Buenos Aires, Argentina, on the other side of the world, while *Exchange Diary* (2015–2018) constantly switches places between Korea and Japan, male and female. In *Exchange Diary*, which involves exchanging videos of his daily life with Japanese artist MOMOSE Aya, and then editing and narrating them in his own way, IM captures footage of a series of protests and performances that took place in Seoul, Ansan, Jindo, and elsewhere after the Sewol Ferry Disaster (2014). "The faces of those who are alive but spend their lives dead," or "the souls of faceless people who died but never died" IM evokes at one point, summons the victims of the disaster, as well as the survivors and bereaved families, in a situation where the disaster was likened to a simple "traffic accident" with no punishment for those responsible. Against the backdrop of an image MOMOSE Aya took on a train in Japan of a young man sleeping in front of him, IM asks: "What

happens when you don't wake up from a dream?"[36]

 This dream recalls one of his earlier works, *Dream* (2008). Based on the story of a veteran who lost a leg in the Vietnam War, K, the protagonist of this photographic series, often has dreams after returning home. In his dreams, he is able to run and work on two legs, but when he wakes up in the morning, his leg is gone. According to IM, this gap reminds K that "reality itself was a nightmare."[37] But the fact that the artist also suffered from a similar nightmare effectively encapsulates a 'double-bind' situation. It is not simply that the dream is just a dream but the reality after waking up still remains a "nightmare" as well. Rather, it concerns the quagmire of vicious infinity in which the artist himself, who grapples with it in his work, is caught up in this nightmare. *It's not a Dream* (2010), which depicts the situation of low-wage irregular workers, seems to be a return to a clear "reality" in this context, as the title of the work eloquently suggests. Interestingly, however, IM characterizes it as "a video work that began to turn its attention to dreams, the unconscious, and the invisible, rather than to reality."[38]

 His paradoxical comment is reminiscent of a scene in *Good Light, Good Air*, included in the exhibition, in which an Argentine activist fighting for the cause of 30,000 people and who, like her own father, "disappeared" as a result of the military dictatorship's brutal campaign against their pro-democracy activism, and recounts a dream she had. Here, she cries as she tells us that in a recent dream she experienced her father hugging her for the first time in her whole life. It is as if her dream felt more "believable" than the "unbelievable" acts of the Argentine dictatorship, which killed the activists by placing them in drums and pouring cement over them to harden them, or sent their children to orphanages as a matter of policy in order to cut off their families' futures and pasts for good.[39]

 As many people know, the boundaries between reality and

36. The English translation accompanying this segment reads: "It is the face of people that died. It is the face of people that live in death for their whole lives. It shows the souls of faceless people that are not dead after death. What if I could not wake up from a dream?"

37. Quoted in Kim Hee-jin, "Notes on IM Heung-soon's Work," in *Red, Blue, and Yellow*, Kang Soojung et al., Seoul: MMCA; Hyunsil Munwha, 2018, p. 295.

38. IM Heung-soon quoted in Kim Hee-jin, p. 321.

39. It is not the dream itself that is important here, but the implication that the boundaries between dream and reality, past and present, fantasy and fact, become indistinguishable. This is less an amplification of the dream than it is a transformation of the historical reality witnessed by the survivors into something "unbelievable." I will discuss this point in more detail later.

dream or fiction, death and life, past and present, are rendered virtually porous in Fast's works. In works like *The Casting* and *Continuity*, these distinctions are blurred like Mobius's sash. This ambiguity takes a different turn in *Continuity*, which shows German parents in their early to mid-50s welcoming their son home from a deployment to Afghanistan. I just wrote "son," but it is unclear if he is actually their son, or if they are even his "parents." The young man returning from the army in his uniform appears three times, each time as a completely different person, and the supposed parents are the same all three times, but with slightly different attitudes. In one scene in particular, a mother or older woman enters the room of a man who is sleeping in his underwear and tries to touch his body (while wearing revealing underwear) before getting into the same bedding. The surprise and discomfort of this scene is born of the fact that it is considered "incestuous," but such emotions are possible only on the premise of a mother-child relationship.[40] In one of the work's most memorable scenes, a camel appears out of nowhere on a one-lane road as the mother is on the way to meet her son—an allegory that recalls Afghanistan as a battlefield. As the couple follows the animal, they bear witness to the corpses of German soldiers down the hill and Taliban guerrillas casually taking their weapons, but they are not taken aback and calmly return to their car. This allows for the scenario that their son has already been killed in Afghanistan and they have tried to cope with his absence by hiring a series of actors. At the same time, however, we can also extract another scenario from this work: that all three repeated, or variant encounters may be, a parental projection or fantasy, as ambiguously handled in *The Casting*.

History as the "Unbelievable" Trauma

Still, such a reading demands a more nuanced approach, as it forces us to confront the extant plausible clichés masqueraded

40. In this sense, we might call it a "hypothetical emotion." However, this presupposes the fantasy that if the hypothesis in question is "post hoc canceled", the emotion already experienced can also be canceled without any trace. As I'll discuss shortly, Fast's new work, *Garage Sale*, which only suggests toward the end that everything the audience has seen and heard may be fictional, is an example of pushing this setup to its most extreme.

as "explanations" and "readings." The most common of these is the explanation that Fast's work "blurs the line between reality and fiction."

In the aforementioned interview from early December 2022, *Cine21*, a long-established Korean film magazine, referenced *August* and *The World is a Golem*, and asked Fast pointedly, "There are many times in your work when you try to blur the line between fiction and reality."[41] These readings are old, and the framework seems to have been finalized as early as 2009. Based on a loose understanding of Jacques Rancière, one paper characterizes Fast's work in terms of "aesthetic realism," arguing that Fast "emphasizes the impossibility to distinguish between fiction and reality."[42] In line with the provocative title, "When Images Lie⋯ About the Fictionality of Documents," the author of the article summarizes the essence of Fast's work—utterly polemically, as I will return to later—in the sentence, "There is no 'real' document."

This type of reading reinforces the temptation to generalize, or to lump Fast into the category of the work of artists such as Brice Dellsperger (b. 1972) or Pierre Huyghe (b. 1962). The Wikipedia entry that comes up when you Google Omer Fast's name identifies him as "one of a group of contemporary artists who restage existing films," lumping him in with "Pierre Huyghe, Robert Melee, and Yasumasa Morimura." This identification, however, is taken almost verbatim from a short review in the *New York Times* of a 2002 solo exhibition of Delsperger's work in New York, with only the name of Delsperger and the drag that characterizes his work removed.[43] As is well known, Delsperger has continued his practice of rewriting the work of filmmaker Brian de Palma (b. 1940) through the medium of "drag performance," which calls into question the clear gender identities of male and female. Considering how de Palma, self-described as "Hitchcock's true heir," was often dismissed as a pseudo-copycat

41. "[Interview] '2022 Title Match: IM Heung-soon vs. Omer Fast "Cut!"' Artist IM Heung-soon meets Omer Fast," *Cine21*, December 8, 2022. http://m.cine21.com/news/view/?mag_id=101600 I will return to Fast's response to this reading below.

42. Maria Muhle, "Omer Fast: When Images Lie⋯About the Fictionality of Documents," *Afterall* no. 20 (Spring 2009), p. 44.

43. Compare these two sentences: "Mr. Fast is one of several contemporary artists who restages existing films, including Pierre Huyghe, Robert Melee, and Yasumasa Morimura." https://en.wikipedia.org/wiki/Omer_Fast Accessed on Feb.13, 2023. and "Mr. Delsperger is one of several artists involved with restaging existing films, exploring issues of drag or both; others include Pierre Huyghe, Omer Fast, Robert Melee and Yasumasa Morimura." Roberta Smith, "ART IN REVIEW; Brice Delsperger," *New York Times*, March 8, 2002. https://www.nytimes.com/2002/03/08/arts/art-in-review-brice-delsperger.html. While, in the meantime, Fast's Wikipedia entry has been revised and the phrases in question are removed, I retain them for the curious implications of the way they were used.

throughout his career, it is significant that Delsperger has taken the title of de Palma's 1984 film *Body Double*, which means "stand-in," as the title of his most representative work.[44] There is no denying that this trend has been one of the most dominant in the trajectory of contemporary art over the past two decades, and for some, over four decades.

There is no denying that this trend has been one of the most dominant in the trajectory of contemporary art over the past two decades, and for some, over four decades. That the renowned curator and art theorist Nicolas Bourriaud called it "post-production."[45] Art theorists such as David Joselit consider what Huyghe calls a "dynamic chain that passes through different formats" to be central to contemporary art as a whole.[46] Indeed, Fast responds that "the very idea of a division between the virtual and the real is fiction" and dismisses "the very idea of trying to give order to this chaotic world and the events that occur in it, of trying to make sense of it as a neat story, is fiction."

What is the difference between this way of understanding, or misreading, and our own reading? The first thing we can point out is the status of "global civil war" in Fast's work. It is precisely through this element that the indistinguishability between "reality" and "fantasy" or "virtuality" and "fiction," which he seems to share with Huyghe and Delsperger, is discerned. What must be decisively emphasized here is the implication of the fact that in the work of Fast and IM, the experiences of victims or survivors of historical trauma are indistinguishable from "fiction" in the fundamental sense of the word "unbelievable," rather than simply conforming to "facts."

What does it mean to say that "historical trauma is unbelievable"? A good example of this can be found in Claude

44. "Mr. De Palma argues that Hitchcock's general influence is overstated and that he himself is the only true heir among later generations of American filmmakers." A. O. Scott, "Review: Brian De Palma Says He Is Hitchcock's True Heir," *New York Times*, June 9, 2016. https://www.nytimes.com/2016/06/10/movies/review-de-palma-documentary.html

45. Bourriaud formalizes this in the form of "dubbing versus redubbing". "[I]n both cases, individuals reappropriate their story and their work, and reality takes revenge on fiction. All of Huyghe's work, for that matter, resides in this interstice that separates reality from fiction and is sustained by its activism in favor of a democracy of social sound tracks: dubbing versus redubbing." Nicolas Bourriaud, *Post-Production*, New York: Lukas & Sternberg, 2002. https://iedimagen.files.wordpress.com/2012/01/bourriaud-nicholas_postproduction.pdf.

46. David Joselit, *After Art*, Princeton: Princeton University Press, 2013, p. 2, 99.

Lanzmann's *The Merry Flea*.[47] Flea is one of Lanzmann's last films to be released before his death in 2018, *Four Sisters* (2017), which centers on extermination camp survivor Ada Lichtman. Interned at Sobibor in the summer of 1942, she escaped during a riot at the camp in October of that year, by which time the number of victims murdered there had reached 250,000. One of the 50 or so who miraculously survived, she tells Lanzmann about the dolls she and other girls like her used to play with in the camp. It turns out that the dolls belonged to children who had been exterminated in the gas chambers before them. "It is unbelievable, dressing dolls in a death camp," she laments as she tells the story of the dolls, which were shared as if they were handed down as children were constantly being slaughtered. She then adds, "But everything is unbelievable."

This "unbelievable" state of mind echoes the words of the SS officer Levi quotes at the beginning of *The Drowned and the Saved*:

> However the war may end, we have won the war against you; none of you will be left to bear witness, but even if some were to survive, the world will not believe him. There will perhaps be suspicions, discussions, research by historians, but there will be no certainties, because we will destroy the evidence together with you.[48]

But can we not get rid of all the evidence? Even if all the evidence were to disappear, wouldn't it still be possible to testify? As if anticipating these objections, the officer in question adds:

> And even if some proof should remain and some of you survive, people will say that the events you describe are too monstrous to be believed.[49]

47. As is well known to many people, Lanzmann is the director of *Shoah* (1985), widely considered a defining watershed in the lineage of audiovisual images of the Nazi genocide of the Jews. Famous for his stoic refrain from using "reenactment" or archival footage, which is still overused in a series of documentaries and works dealing with historical trauma, and notably for filling the film's six-hour running time with only "interviews" with survivors, he is also iconic for sparking a full-blown debate over the so-called "unrepresentable."
48. Primo Levi, *The Drowned and the Saved*, trans. Raymond Rosenthal, New York: Random House, 1989, pp. 11-12. Quoted in Agamben, *The Remnants of Auschwitz*, p. 157.
49. Levi, Ibid; Agamben, ibid.

This is probably what the officer meant when he added, "We will be the ones to dictate the history of the Lagers."[50] Indeed, the controversy surrounding so-called "historical revisionism," which spread like wildfire in Germany and France in the 1980s, confirmed these fears. The problem, however, is that the view that the Holocaust was somewhat exaggerated or entirely fabricated is not the exclusive preserve of neo-Nazis or the far right.

The most intriguing and provocative examples relevant to our discussion are works that could be called "fake memoirs." The most (in)famous of these is the Swiss Binjamin Wirkomirski's *Fragments: Memories of a Wartime Childhood* (1996). The "memoir" was met with tremendous acclaim upon its publication in 1996, and went on to win the National Jewish Book Award for Autobiography and Memoir in the United States, the Jewish Quarterly Literary Award in the United Kingdom, and the Prix de la Rémembrance du Shoah in France. The book's impact was short-lived, however, as almost all of its contents were later revealed to be "fiction" fabricated in the name of a psychotherapy called Recovered Memory Therapy (RMT). But this was far from an extreme exception as similar incidents followed. After publishing three critically acclaimed memoirs, including *The Blood Runs Like a River Through My Dreams* (1999), which won numerous awards, Nasdijj presented himself as a Navajo Indian, but much of what he wrote turned out to be fiction. Margaret Seltzer's *Love and Consequences: A Memoir of Hope and Survival* (2008), which described her escape from a drug gang, was no different, as was Herman Rosenblat's *Angel at the Fence: The True Story of a Love That Survived* (2009), which was promoted as a Holocaust memoir, follows a similar path, leaving people in shock.

It is easy to look at each of these cases in isolation, to get behind the authors, to be morally outraged and condemn them, or to say that memory is imperfect by definition. And yet, the deeper issue lies elsewhere and it is precisely this: why and how could a great number of survivors who shared similar experiences, let alone prominent commentators and experts armed with extensive

50. More often than not, the "Lager" refers to a type of light beer in English. In fact, the word comes from the German word "lagern," which means "to store." In the context of beer, it indicates the process of storing beer in cold caves while it ferments. However, in discussions related to Nazi atrocities, the word refers to a concentration camp.

research and experience on the subject, rather than the average reader, be so consistently deceived? Why were they not able to distinguish between true and false? How is such confusion and misunderstanding possible, and what are the conditions of its (im) possibility?

Past, Memory, and Filtering

At this point, it is worth revisiting the idea that there are differences between Fast's and IM's works. For example, IM emphasized that he tends to listen to the stories of his subjects, in contradistinction to Fast's tendency to "completely reconstruct the story."[51] On the one hand, this places IM's work in the tradition of traditional or conventional documentary, and on the other hand, it can be seen as giving his work a certain urgency. Does this mean that there is no urgency for Fast, that he doesn't listen to his subjects, or that he considers his subject matter to be fiction in the simplest sense of the word, that is, unbelievable play? I think not.

To reiterate, they both deal with "unbelievable stories" with equal ease. They may have different starting points and approaches, but as this amazing exhibition superbly illustrates, they somehow meet. What the "unbelievable memoirs" we have examined ultimately testify to is not the pathology of the unscrupulous nature of authors whose stories were found to be fabricated.[52] Rather, they point to the coordinate system of experience itself, which has disintegrated to the point where even so-called experts cannot distinguish it, and to the systematic destruction and absence of records that would have vouched for extreme experiences. More fundamentally, they testify to the paradox that those who have been subjected to historical trauma find it difficult to believe what they have experienced. Their

51. "[Interview] '2022 Title Match: IM Heung-soon vs. Omer Fast "Cut!"' Artist IM Heung-soon meets Omer Fast," *Cine21*, December 8, 2022.

52. For a reading that interprets the spread of the tendency to see oneself as a victim as a consequence of the breakdown of authority structures in contemporary society, see Renata Salecl, "Why One Would Pretend to be a Victim of the Holocaust," *Other Voices*, v.2, n.1 (February 2000). http://www.othervoices.org/2.1/salecl/wilkomirski.php.

Omer Fast, *August*, 2016.

experiences are "unbelievable" in the precise sense that they are
at pains to describe and remember exactly what they experienced.
This is preicsely why, as in *Things that Do Us Part* and *Old Night*,
IM directly refers to "myths" or "fairy tales" through the mouths of
his characters, or why Fast's attitude at the end of the work seems
to cancel off or erase all narratives that precede it.

 Nowhere is this more evident than in Fast's new work,
Garage Sale. At the end of this 30-minute work, the narrator
suggests that everything we have seen and heard up to that point
may not have happened at all. Did we really see or hear nothing?
This is not to dismiss it all, or to suggest that it was all a lie.

 The World is a Golem was released in 2019, the year after
The Invisible Hand. As I mentioned earlier, both works are based
on the same Jewish fairy tale. The protagonist of *The World is a
Golem* is a German actress. She is sitting on a ski lift, ascending
to a higher elevation, when suddenly a man next to her mumbles,
"The world is a golem." He is dressed in the Orthodox Jewish
way, which is out of place at a ski resort. In the tale he tells, a
blacksmith gains wealth in exchange for having sex with the ghost
of a blonde beauty who appears out of nowhere. But when his wife
finds out, he is excommunicated by the rabbi. In the process, the

exiled female demon is filled with rage and strips the blacksmith of all his wealth, just as the Chinese ghost of a fable in *The Invisible Hand* did. Fast sees this as an allegory of the power of the past over the present. As *Garage Sale* eloquently suggests, the present ultimately amounts to something that can be canceled at any time by the ghostly past.[53]

Let's also recall that, at the end of *The World is a Golem*, the woman in question repeats that "In any fairy tale, the dead can easily become undead" and "The ordered world can be disordered again," for they can also be understood in this context. This suggests the return of a past presumed dead, and one might recall Sander's own youthful self, who appears like a ghost at the foot of the bed at the beginning of *August*, which is included in the exhibition. In the same work, the younger Sander hands the older, practically blind Sander something that looks like a spool, but we soon realize that it is a kind of ruler that was used over 100 years ago to measure the proper distance between camera and subject. Was this distance appropriate? Was it neutral or political? It is not unreasonable to read the artist's own struggles in the figure of Sander, whose life and artworks are portrayed through these symbols. Sitting across from a German army officer in a Nazi-marked uniform who offers him a cigarette and tells him that he likes his work, Sander confronts his own past, in which he, as a young photographer, took neutral "archival photographs" from a depoliticized perspective. The former's praise of what he calls "tender empiricism" echoes like a curse to Sander.

To be sure, our discussion must be distinguished from a naïve reading that these two writers were merely trying to faithfully convey the testimonies and memories of victims or survivors of "historical trauma," such as the Holocaust or the Vietnam War. For their memories themselves are already broken. The protagonist of *The Casting* suffers from PTSD, which appears to be a consequence of mistaking a civilian boy in a car for a soldier and shooting him in Iraq, where he was deployed. He relives the traumatic experience on dates with a young white woman he meets in Germany, and during car drives she is depicted

53. *Omer Fast, Der oylem iz a goylem* (26 July–6 October 2019). https://seamuskealycom.files.wordpress.com/2020/01/omer-fast_textbook.pdf.

as someone who self-mutilates. Nonetheless, it remains unclear whether his memories are true, be they psychological projections or hallucinations. As *Talk Show*, a live performance that follows the format of a whispering game called "Chinese whispers" or "Telephone" in English, eloquently illustrates, the initial experience is more often than not distorted or warped over time.

On a more fundamental level, Fast's work can also be seen to embody the mechanisms of recollection and repetition themselves in various ways. *Karla*, also included in this exhibition, illustrates the irony of someone in charge of an internet content monitoring becoming traumatized. Paired with *A Place Which Is Ripe* in the exhibition immediately preceding this one in Seoul, these two works can be said to embody a "filtering" mechanism. The latter features a "super-recognizer" with an incredible memory who, for example, can pinpoint the exact identity of three people who have been replaced on stage in a theater full of hundreds of people during a brief absence. In fact, the super-recognizer found the culprit in just two weeks, sifting through a mountain of CCTV footage that would have otherwise taken 12 weeks to process, with a full complement of computers and police personnel. While the work may be about making public the surveillance issue raised by the ubiquity of CCTV, it could also be about how to extract important information from the vast archives of CCTV and cell phones, which record virtually everything. In other words, one can argue that this work, along with *Karla*, addresses issues of 'filtering' and '(in)human memory.'

There is also an ironic twist to the "censorship" that *August* and *The Invisible Hand* have faced in different contexts. For the latter, despite being a Chinese commission, was not released due to a stipulation that artworks should not show ghosts. Still this episode can also be read in terms of "pattern recognition." As the title of the work, "A Place which is Ripe," suggests, it shows how the images that appear when the interviewees' words are typed into an internet search box are as different as homonyms. For the word "court," which in the given context means courtroom, for example, an image of a tennis court appears instead. As *August* suggests, Sander, as a photographer, went beyond the political "pattern recognition" of the Nazis as far right, and neutrally included them in his subjects without

"discriminating" against them. When a German officer in uniform returns to Sander's blind kitchen, he calls this attitude "tender empiricism," but Sander, unable to take pleasure in the praise, cannot help but leave the room and walk into the dark woods.

Historical Trauma's Power to Bend Representation

These discussions call for an account of fiction's inherent relationship to repetition. Fast's *5,000 Feet is the Best*, which is not included in the exhibition, is a fictional reconstruction of an interview with a former drone pilot who remotely participated in the war in Afghanistan for six years in Las Vegas, in the western United States. In this work, whose title refers to the ideal altitude for drone strikes—where if the target is a person, you can even tell the color of the shoes he is wearing—a family of four, seemingly on a weekend picnic in their car, are suddenly killed by a drone strike after they turn onto a dirt road past an urban checkpoint guarded by armed soldiers. The ex-drone pilot with PTSD who apparently killed them says he began having dreams, not at first, but after killing people in a few drone strikes. We hear him say this not at the beginning of the film, nor just before the drone strike on the family of four, but only at the end, that is to say, after we see that everything we have seen up to that point is a fragment of the story he tells in the interview, oscillating between fantasy and dream. The work naturally recalls one of his most famous works, *The Casting*, in that it reconfigures the subject of war in a way that blurs the lines between reality and fiction. However, compared to *The Casting*, which utilized a "surface and behind-the-scenes strategy" by projecting in four channels, using the front and back of the screen, *5,000 Feet is the Best* is different in that it recreates a remote drone attack and reflects back to itself how it works. This reaches a kind of climax in the second half of the film, when an interview in a claustrophobically small hotel room that causes a nervous reaction from the drone pilot gives way to a drone-like bird's-eye view of the colorful nightlife of Las Vegas, where the hotel itself is located. Instead of the image of a

war zone, represented by the "desert," that is, a place outside of
one's own territory, the night view of an American city is evoked
as a potential drone target. Granted that a keen awareness of the
form of representation itself runs through Fast's work, but here we
witness the bizarre modus operandi of a global civil war, where the
distinctions between day and night, war and peace, and here and
there are indiscriminate.

 This preoccupation with form is one that IM has no less
consistently shared.[54] The double-sided screen used in *Brothers
Peak* literally betrays the old rhetoric of "North and South are
brothers" by allowing one to hear but not see what is happening
on the other side. In another narration attached to *Exchange
Diary*, IM says that he once wondered if his parents, lying in their
room after returning home, were alive or dead. "Are they alive or
are they dead? I might have thought in that way since the house
was under the ground like a cave. That the grandmother in the
coffin might wake up." These enigmatic comments provide the
backdrop for perhaps the most puzzling work in the exhibition,
Basement My Love (2000). Created nearly twenty-five years ago,
it is hardly his best-known work. It is no more than a short film
that is described as "a camcorder recording of a family of four
moving from a ramshackle basement room to a rented apartment"
and there is nothing special about it in terms of form. There does
not seem to be any clue to the "war" we have been talking about
either. However, as he explained in an interview with *Cine21*, the
work constitutes an archetype of the masculinity of a father
lying helplessly and the femininity of a woman working hard
beside him.[55] They are historical, but they are also mythical in the
fundamental sense that they are not limited to that point in time,
but transcend that temporal boundary.

 The life and death of his parents, which he witnessed with his
own two eyes, was momentarily blurred due to the memory of his
deceased grandmother, whose coffin reminded him of the steep

54. In a study of his work up to 2018, I categorized the formal characteristics of IM's work as follows.
1) emphasizing time difference through two-channel projection; 2) reversing film/file; 3) superimposition; and
4) utilizing figures and "performance" through "alternative reenactment." For a detailed discussion of this, see
Kwak Yung Bin, "Repetition Compulsion with History as Per/sona: IM Heung-soon and Audio-Visual Images,"
Korean Art Studies, Vol. 21, (2018), pp. 197-222.
55. "[Interview] '2022 Title Match: IM Heung-soon vs. Omer Fast "Cut!"' Artist IM Heung-soon meets Omer Fast,"
Cine21, December 8, 2022.

slope of the stairs leading down to the basement room. When the workers came down with the empty coffin, there was no problem. On the way out, however, the coffin had to be placed in an almost vertical position, forcing him to wonder if it would wake her up. Of course, that did not happen. Still, IM's recollection of this episode comes to form a sad and elegant counterpoint with Edgar Allan Poe's *The Black Cat*, which MOMOSE Aya recalled in the same work as follows:

> In Edgar Allan Poe's *The Black Cat*, it was his wife's corpse buried inside the wall. A wall of white plaster. A tombstone that will never be inscribed with a name. Why are museum walls whitewashed? Because it is the walls themselves that are on display, and they are already filled with wordless meaning.[56]

When we recall that museums are called "white cubes," this means that every museum wall can function as a reminder of death. This makes the walls not solid, but in a sense, permeable. Hence a relay between the wall, which we do not know if it contains the dead, and the dead, who we do not know when they will come back to life.

The pressure that historical trauma exerts on forms of representation manifests itself in a different way in IM's work. In a word, it has something to do with the problem of the absence of records. In *The Waves*, historian Joo Chul-hee holds the position that memory is not reliable. Memory is highly subjective, as such subject to justification and bias. Above all, he emphasizes that "fact" is not the English word "fact" but "record" as a document. But what if there is no record, or if the event itself makes it impossible for a record to be created and preserved? The problem with oral histories is not just that they presuppose illiteracy. As historian Park Chan-seung aptly points out in his study of the Korean War as a civil war, oral history can also be the product of a political situation in which no written record should

56. Following is the English subtitle for the section in question. "In *The Black Cat* by Edgar Allan Poe, what has been walled up is the wife's dead body. A white plaster wall. A tomb with no name ever to be engraved. Why should a museum wall be always repainted white? What's on exhibit, in fact, maybe the wall itself, which is already loaded with various implications and meanings."

remain. The suspicion that one's recorded words could come back to haunt one and others in retaliation at any time, if not now, is heightened in societies marked by political instability.[57]

In IM's work, this possible absence of records is often mediated through images of water and the sea. In *The Waves*, the aforementioned historian Joo emphasizes that many victims of the Yeosun Uprising were buried in the sea in the name of anti-communism. The sea is thus invoked as a space where death cannot be visualized since the victims of the Yeosun Uprising rarely show up with ease. To be sure, this is not the first time the sea appears in this work as a space where records of death are absent. Recall one of IM's most important works, *Jeju Prayer*. At one point, we learn that Gurumbi, the site of a U.S. military base, is subject to frequent tidal waves, and that many people have died in the process. However, this is not due to the direct impact of the tidal wave or waves. Rather, the deaths are caused by the sudden withdrawal of the water that once filled not only the beach but also the entire town. As they are swept downstream by the tide, people hit their heads on rocks and buildings and die.

This invisibility is emphasized not only in space, but also in time. The information about the low tide that we just recalled is provided through an interview with a 75-year-old resident of Gangjeong, and IM creates a subtle time gap between his voice and the corresponding English subtitles. At one point in *Jeju Prayer*, we hear the voice say, "The waves were calm, but when I went out [on a boat] and came back in, there were no rocks in Gurumbi." However, the English subtitles for this voiceover ("Over the calm surface, I found no rocks at the Gurumbi") are not "calm," but are placed over the sound and image of heavy waves crashing against rocks. Also, the English sentence corresponding to the voiceover interview, "Where have all the rocks gone?" is deployed on top of the image full of rocks, while English subtitles corresponding to "The water swelled up to the rice field" collide with the images of rice and trees filling up the entire frame.

This pivotal sequence recalls the famous opening sequence of Claude Lanzmann's troubling *Shoah* (1985). The protagonist, appearing in a boat on a calm river flowing through a peaceful

57. Park Chan-seung, *The Korean War in the Village*, Seoul: Stone Pillow, 2010, pp. 57-61.

forest, is Srebrnik, one of only two survivors who miraculously survived the massacre of 400,000 people in the Polish town of Chelmno. "It's hard to recognize, but here," he testifies, "so many people burned to death here," as he enters a forest where smoke from Jews thrown into two "ovens" rose into the sky. Throughout his horrific testimony, the camera records him as he looks to the right side of the frame. The most common option here is what we call a "shot/reverse shot" pattern, that is, cut to the next shot and show an image (through a double take or reenactment) that corresponds to his gaze or responds to his lines/testimony.[58] Indeed, the camera shows where his gaze lingers, and the panning shot makes a 180-degree turn from right to left. But there is nothing. There is grass and woods, to be sure, but they do not correspond to what the audience has come to expect from his testimony. There is nothing there to conjure up the image of "Jews thrown into two ovens, smoke rising to the sky."

To reiterate, this gap between fact and documents, or between testimony and visible images, is the fundamental problem historical trauma poses to representation. The problem with the absence of tangible evidence, which is raised by *Jeju Prayer* and *The Waves* separately and together, receives their due responses through the "parallax editing" implemented in *Good Light, Good Air* and *Exchange Diary*. The way an image betrays a voice, and sounds argue against images, is given an impressive twist in *Good Light, Good Air*.[59] Here, sounds on one screen explain images on the other, or descriptions of Gwangju respond to events in Argentina and vice versa. For example, survivors' references to the way in which the Argentine military dictatorship forced the children of dissidents to be adopted abroad are overlaid with scenes where Korean teenagers appear. This process of comparing and interweaving historical traumas from different countries, beyond one country, is a continuation of the series of works presented in this exhibition, particularly after *Factory Complex*. *Exchange*

58. In documentaries, this practice is known as "evidentiary editing." It is the practice of "illustrating, illuminating, or evoking a counterpart to what is said" through dialog or narration, in which the audience "understands the image as evidence or explanation." Bill Nichols, *Introduction to Documentary*, Bloomington & Indianapolis, Indiana: Indiana UP, 2001, p. 101.
59. To be sure, the way sound and image communicate with temporal gaps is not unique to IM. In his recent work *Noise Quartet* (2019), for instance, Jung Yeondoo impressively crosses between Gwangju and Taiwan, Hong Kong, and Japan with four cameras and screens.

IM Heung-soon, *Good Light, Good Air*, 2018.

Diary, in which a Korean (IM) and a Japanese artist (MOMOSE Aya) overlay different voice commentaries on each other's images, is an impressive watershed that pushes this trend to the extreme. However, it is not without precedent in IM's own lineage. For the bloodshed at the Yakjin Trading Corporation factory in Cambodia, shown through cell phone camera footage at the end of *Factory Complex*, immediately recalls the massacre in Gwangju in May 1980. *Exchange Diary* thickens these layers of comparison by bringing in the United States as well as South Korea and Japan, while *Good Light, Good Air* overlaps Gwangju's May 1980 with Argentina's Mothers of Plaza de Mayo.

 It is also in this sense that the ways in which Fast and IM make reference to famous artworks, films, or cultural products need to be reconsidered at their core. For example, in works such as IM's *Factory Complex*, the masked and hand-covered faces are a direct reference to René Magritte's *Lovers (Les amants)*. As I explicated elsewhere, they embody the artist's desire to "put a mask on" female workers like his mother, who "ate a lot of thread and dust" in an unventilated working environment; workers at the Samsung semiconductor factory, who died of leukemia despite wearing masks; and stewardesses and telephone customer service center employees, who had to wear smiling faces as living "masks" in the face of all kinds of sexual harassment and insults.[60] In *Good Light, Good Air*, however, the figure of the obscured face reverts

60. Kwak Yung Bin, "The Repetition Compulsion of History as Per/sona," p. 206.

to a form of recalling the "unbelievable" historical trauma, such as the mother's reference to her son's face being cut in half by the bayonet of an airborne unit in May 1980, or the half-face of a missing person painted on the wall of a building in Buenos Aires, no less obscured by a bent tree.

On the other hand, at the climax of Fast's *Continuity*, the gore movie treatment of soldiers' amputated arms and legs is based on the photographic work of renowned photographer Jeff Wall, entitled, *Dead Troops Talk* (1992). This is a continuation of *The Casting*, which, despite not being a photograph, blurs the boundaries between photography and cinema in the form of tableaux vivants, in which costumed actors perform a single scene in a stationary state. However, this indistinguishability of boundaries is not merely formal, but, as we have discussed, must be understood in its resonance with global civil war. In an intriguing exhibition in Paris just prior to the show in Korea, Fast presented a group of drawings titled *Untitled M. B. (Cloud)* (2020) in addition to *Karla* and *The Invisible Hand*. The drawings, more than 60 in number, are the result of a self-portrait painted by German expressionist Max Beckmann in 1917, which Fast repeatedly copied at night during the pandemic. Why Beckmann? And here again, the war is invoked. The painting in question, *Self-Portrait with Red Scarf*, was created by Beckmann, who suffered a nervous breakdown while serving in the First World War in July 1915 before getting medically discharged in 1917. After this work, Beckmann's paintings began to be characterized by sharp, acute angles. Taken together, his self-portrait at the center of the exhibition, and Fast's own description of his own drawings, along with the following commentaries, render all the more acute the resonance between war, the "zombie past," and the compulsion to repeat that we have been discussing in this essay.

It was a way of communicating with the dead, literally communing with Max Beckmann and becoming a host for his ghost, by replicating the marks he left behind on paper, almost like a musician would channel the composer by

unthinkingly following each note in a score.[61]

In other words, these are not merely art historical references or self-reflexivity in the conventional sense, but rather the result of their work coming close to something "fictional" in the sense that we have labeled it "unbelievable."

Outro

In the work of the two artists juxtaposed in this exhibition, the memory of historical trauma recurs obsessively. The process of overlapping the memories of the "genocide" and civil wars that resulted in the indistinguishability of civilians and soldiers with the global civil wars triggered by 9/11 has resulted in the blurring of numerous boundaries, even in cases where war is not directly addressed. In their oeuvre, work and labor, past and present, human and non-human, everyday and extraordinary, reality and dreams, truth and lies, ooze together and cross boundaries. Still, these qualities lead us to a fundamental and urgent question that I raised in my artist talk with Fast: what is the status of their message that "the traumatic resembles fiction" in a so-called "post-truth" era? Who benefits from a situation where everything fictional seems indistinguishable from fact or truth? Do we have to sort out the "facts" after all, and is "fact-checking" a truly effective response? These questions could equally be asked of IM's work, which is often mistaken for operating from a relatively factual horizon in a fairly conventional sense. How can we trust the stories of many of the people he interviews, whose experiences are often "unbelievable" even to themselves?

It is at this point that their two new works, *Garage Sale* and *The Waves*, need to be revisited. In *Garage Sale*, the narrator constantly recounts episodes of what she calls "my failed project" before canceling the whole thing. But it is also a reminder of a troubling controversy that Fast himself faced in the United States a

61. This is Fast's explanation available on the official website for his solo exhibition at the École des Beaux-Arts in Paris. *Omer Fast: Karla* (October 17–23, 2022), Chapelle des Petits-Augustins at the Ecole des Beaux Arts de Paris. https://parisplus.artbasel.com/catalog/artwork/168102/Omer-Fast-Karla?lang=en.

few years ago. In the New York gallery space where *August*, which is included in the exhibition, is screened, Fast had organized the space like a dingy Chinese store and waiting room. The problem arose when the depiction of a "shabby" Chinese store was seen as a kind of stereotype for Asian minorities. Asian civic organizations, including Chinese and Korean-Americans, flocked to the gallery and picketed it. While the artist denied the allegations, the controversy did not die down easily.[62] It is easy to dismiss this as a simple misunderstanding. Still, it amounts to an extension of what Fast's work has consistently been grappling with, that is, how the fictional affects and transforms the real. This predicament is not unlike the one faced by historian Joo in IM's *The Waves*, who argues that we cannot approach "Truth" by relying solely on "testimonies." What should we do when there remains a traumatic experience that is not recorded, which is repeated elsewhere over and over again?

　　The answer to this question, which is posed not only to these two artists but to all of us, is perhaps unimportant. For if this dazzling exhibition has blinded us, we may have only begun to participate in the suffering of the blind *August*, who decided to leave the safety of his home and get lost in the middle of a dark forest, as well as of those who mourn for those who have disappeared in front of a sea of unseen bodies.

62. "Artist Omer Fast's Take on Chinatown Angers Community Organizations," *Hyperallergic*, October 11, 2017. https://hyperallergic.com/405024/artist-omer-fasts-take-on-chinatown-angers-community-organizations/.

IM HEUNG-SOON

작품 소개

Works

내 사랑 지하

2000, 단채널 6mm 비디오, 컬러, 사운드, 20분 9초
대안공간 풀 제작지원
ⓒ임흥순

1999년 서울 답십리의 지하방에서 이사를 나가는 가족의 모습을 촬영한 작품이다. 활동 초기에 임흥순은 종종 자신의 부모를 주인공 삼아 이들의 일상과 사건을 담담한 방식으로 그려 냈다. 화면에 담긴 가족들은 카메라를 거의 의식하지 않는다. 이들은 카메라가 없는 것처럼 행동하는 것이 아니라, 카메라를 들고 있는 작가의 시선에 그다지 특별한 의미를 부여하지 않는 것처럼 보인다. 카메라를 의식하는 순간에조차 이들은 잠재적인 미래의 관객을 별반 염두에 두지 않는 모습이다. 임흥순은 9년간의 지하방 생활을 애증 섞인 '사랑'에 비유하며, 한 가족이 셋방살이를 끝내고 떠나는 과정을 가족의 일원이자 작가로서 기록한다.

작가와 화면 속 인물들 간의 독특한 거리로 인해 이 작품은 다큐멘터리적 사실성과 허구적인 몰입감이라는 두 가지 상반되는 효과를 갖는다. 우선 촬영 도중에 작가와 화면 속 인물 간에 대화가 오고 갈 정도로 프레임 안과 밖이 경계 지어지지 않은 작품의 구조에도 불구하고, 대상과의 심리적 거리를 유지하는 카메라의 시선 속에는 자전적인 부분을 뛰어넘어 시대상의 반영으로서 '한국 근대화의 과정에서 세파를 헤쳐 나가는 가난한 도시 노동자의 삶'이 그대로 담긴다. 그와 동시에 카메라가 담보하는 리얼리티 속에서 관객은 일종의 객관적 허구의 세계로 진입하게 되고, 펼쳐지는 장면마다 묘한 현실감을 느끼면서, 미학자 양효실의 표현처럼, 이른바 "가족들 사이에 웅숭그리고 함께 앉아 있게" 되는 것이다.

아침이 되어 짐들이 트럭에 실려 나갈 준비를 하고, 가족은 임대아파트와 새로운 사랑을 준비한다. 어쨌든 사랑은 계속된다. "너희는 나처럼 가슴 아픈 사랑을 하지 말아야 한다"는 문장 속에 한 시대를 살아가는 개인의 부채감과 사회의 책임에 관한 복잡한 감정이 드러난다.

Basement My Love

2000, Single channel 6mm video, color, sound, 20 min 9 sec
Supported by Art Space Pool
© IM Heung-soon

Basement My Love is a video documentation of a family moving out from home in a basement in Dapsimni, Seoul, in 1999. In the early stage of his career, IM Heung-soon often employed his parents as the main characters of his work, portraying their daily lives and everyday events in a calm and composed manner. The family members barely seem to be conscious of the camera. They do not act as if there is no camera. Rather, they seem to attach no special meaning to the artist's gaze through the camera. Even when they are conscious of the camera, they do not seem to care much about the potential audience of the future. In this work, IM Heung-soon compares the nine years of living in a basement to the feeling of 'love' with hate. He documents a process where a family ends their time of living on rent and leaving the place as a member of the family and as an artist.

Thanks to the unique distance between the artist and those that appear in the work, *Basement My Love* yields two opposing effects: documentary realism and fictional immersion. First of all, the camera's gaze maintains a psychological distance from its subject to directly capture 'the life of poor urban workers who manage to survive through Korea's modernization process.' It does so even though the work is structured without a clear boundary between the inside and outside of the frame to the degree that the artist and the person being filmed exchange conversations. At the same time, the audience enters a kind of objective yet fictional world within the reality proposed by the camera and feels a strange sense of reality in every scene. As an art critic Yang Hyosil elaborated, the audience are invited to "sit together in the midst of the family."

In the morning, the family's belongings are getting ready to be loaded into a truck, and the family prepares a new love with a rental apartment for low-income families. Whatever happens, love continues. "But please don't fall in love as I did. It will only cause you a heartbreak." These words in the video reveal complex feelings about a sense of indebtedness and social responsibility felt by an individual.

지하는 과연 나를 쉽게 놔 줄 것인가?
새로 만나는 임대는 얼마나 많은 돈을 요구할까?

Would Basement let me go so easily?
How much money would be demanded by Rent that I will newly meet?

I'll give it to you tomorrow. Goodbye."
He yelled at me.

다음 날 아침 드디어 지하와의 어둡고 칙칙한
오랜 사랑을 끝내다

Next morning, finally I called an end to my long-term
love with dark and somber Basement.

Hey, what is that kid doing,
filming us already?

어쩔수 없이 살아야 했던 내 사랑 지하,
너희는 나처럼 가슴아픈 사랑을 하지 말아야 한다

I had no choice other than living with Basement, my love.
But please don't fall in love as I did. It will only cause you a heartbreak.

The Waves and a Garage Sale

Now, turn it off? O.K.?

임대와의 새로운 사랑이 시작되었지만
또 다른 지하와의 밀애는 계속된다

I am in for a new relationship with Rent,
But my love affair with a basement continues.

Let's you and I stand up together
to build a new town.

파도와 차고 세일

내 사랑 지하

만든 사람들
감독/촬영/편집/글: 임흥순
번역: 장영혜

삽입영상/삽입곡
"건전비디오1 – 새마을 노래"
— 임흥순
"새마을 노래"
— 박정희

출연
임창재, 유해연, 임현주, 김재금,
임현빈, 임국빈

감사한 분들
김영기, 박승만, 조습

제작지원
대안공간 풀

Basement My Love

Written, Directed and
Edited by
 IM Heung-soon
Translated by
 CHANG Young-hae

VIDEO FOOTAGE/
ADDITIONAL MUSIC
"Inspirational Video1 —
A New Community Song"
 — IM Heung-soon
"Saemaul Song"
 — PARK Chung-Hee

CAST
IM Chang-jea, YOO Hea-yeon,
IM Hyun-ju, KIM Jae-kum,
IM Hyun-bin, IM Guk-been

THANKS TO
KIM Young-Gi, PARK Seung-
man, JO Seub

Production
Supported by
Art Space Pool

숭시

2011, 단채널 FHD 비디오, 컬러, 사운드, 24분 26초
서울문화재단, 평화박물관, 스페이스99 제작지원
©임흥순

1947년 제주에서 목격되었다고 전해진 기이한 자연 현상들을 단초 삼아 '제주 4·3 사건'을
둘러싸고 흐르는 잔존의 정서를 시청각적 이미지로 재구성한 작품이다. 화면은 제주
4·3 사건이라는 역사적 비극을 설명하는 데 집중하기보다는 그 상처와 함께 현재를 살아가는
사람들의 모습과 그들을 둘러싼 풍경을 통해 사유하는 방식을 택한다. 작가는 학살을 피해 몸을
숨겼던 무장대를 따라 한라산의 숲을 찾고, 생존을 위해 고향 제주를 떠나 오사카로 이주한,
이제는 고령이 된 여성들을 만난다. 휴양지가 된 바닷가, 강정마을 해군기지 건설을 반대하는
농성장을 오가며 평화로운 제주의 풍경과 4·3의 고통을 증언하는 이들의 목소리를 병치함으로써
자연스럽게 이미지에 깃드는 슬픔의 정서를 전달한다. 어떤 삶이 역사의 거대한 물결에 부딪히고
휩쓸릴 때, 단지 그 자리에 있었던 것만으로 무력한 삶은 채 스러지지 못하고 그저 어딘가에
남겨진다. 재현 불가능한 재난 앞에서 때로 예술은 남겨진 상흔을 조명하는 데 그치는 것이
아니라, 그럼에도 불구하고 공감하려는 시도 속에서 존재 이유를 찾는다. 이 작품은 인터뷰 장면과
자연을 스케치하듯 담아내는 이미지의 행간에서 해결되지 않은 4·3의 고통과 애도조차 할 수
없는 이들의 삶을 끌어안을 수 있는 가능성을 찾는다.
　　4·3 사건의 실상을 취재한 책 『4·3은 말한다』의 한 절 〈"대나무에 꽃피고 샛별이 두 개"
징조〉에서 영감을 받은 이 작품은 파국이 임박했음을 알리는 시대의 징후로서 이미지를 읽어
나가며, 역사 속에 남겨진 것들이 진동하는 궤적을 거꾸로 되짚어가는 시적 구성을 보여 준다.
'숭시'는 흉하고 언짢은 일을 뜻하는 '흉사'의 제주 방언이다.

Sung Si (Jeju Symptom and Sign)

2011, Single channel FHD video, color, sound, 24 min 26 sec
Supported by Seoul Foundation for Art and Culture,
Peace Museum, and Space99
© IM Heung-soon

Sung Si reconstructs the sentiment of survival surrounding the 'Jeju April 3 Incident' in audiovisual images. The work is inspired by certain strange natural phenomena that were reported to have been witnessed on the island in 1947, the year when the Incident happened. The composition of the screen invites us to think through the images of people living in the present and the scenes around them, instead of focusing on explaining the historical tragedy of the Jeju April 3 Incident. The artist visits the forest of Hallasan Mountain to follow the footsteps of the militant group, who hid themselves from the massacre. And he meets elderly women who have left their hometown, Jeju, and moved to Osaka to survive. The camera moves between the beach that has become a resort and a protest site against the construction of the naval base in Gangjeong Village, juxtaposing the peaceful scenery of Jeju and the voices of people who testify to the pain of the April 3 Incident. By doing so, the work naturally conveys the pervading sentiment of sorrow in the image. When a life collides with and runs into the great wave of history, a certain powerless life cannot even disappear and just remains somewhere. In the face of a disaster that cannot be represented, art often does not stop at illuminating the scars left behind. Rather, it nevertheless finds a reason for its existence in an attempt to empathize with those that have been left. In this sense, in between the interview scenes and images sketching nature, the work finds the possibility of embracing the unresolved pain of the April 3 Incident and the lives of those who cannot even be mourned.

 Sung Si takes its inspiration from "The Sign of 'Flowers Blooming on Bamboo Trees and Two Mourning Stars,'" a section in the book *4·3 Tells Its Own Story*, which is about the facts of the April 3 Incident. It reads images as a sign of an era with an imminent catastrophe, tracing the reverberating trajectory of things left in history through a poetic composition. 'Sung Si' is the Jeju dialect of 'Hyung Sa,' a word that means an inauspicious and unpleasant occasion.

파도와 차고 세일

너 하는 말을 다 알아 듣고 말은 얼른 안 나와도
I do under stand your Korean, but I can't speak it

고향은 타향이 되고 타향은 고향이 됐다고…
My hometown became foreign to me and the foreign land became my hometown…

밥이 없어 밥을 줍소
There is no rice, please give rice

이유 없는 죽음 앞에 오랜 시간 침묵을 강요당했던 유가족들은
The families that had been forced to stay silent in the face

마라도에는 열차
집에서 동물

From the sea, in th
only a plague of rats
cam

The Waves and a Garage Sale

숭시

만든 사람들
감독/촬영/편집: 임흥순
프로듀서: 김민경(mk)
색보정: 엄대용
음악: 강민석
영어 번역: 권혜안, 현준영
일어번역: 김영환, 염경아
촬영팀: 이진환, 김지곤

삽입곡
"Chilly Cha Cha"
　— Jessica Jay
"노동요" — 김복순
"무가" — 정공철

자료 제공
제주 4·3 연구소,
제주 4·3 사건 진상 규명 및
희생자 명예회복위원회

자막 텍스트 발췌
『4·3은 말한다』 4권 10.
"대나무에 꽃피고 샛별이 두 개"
징조, 341-342쪽

도움 주신 분들
길예경, 강수정, 김영환, 김지혜,
김동만, 김은희, 이나바 마이,
신성란, 서이겸, 장익수, 주숙경,
조민경, 현준영

감사한 분들
김민경 프로듀서의 외할머니
강상희 님과 어머니 김순자 님,
숭시에 대한 이야기와 자료를
제공해 주신 김종민 님, 정신적
멘토 역할을 해주신 시인 김경훈,
김성주 님, 이덕구산전 야간 산행
길잡이를 해주신 강택권 님,
가시리 노동민요를 불러주신
김복순 님, 위로의 굿을 읊어주신
심방 정공철 님

평화박물관 추진위원회,
스페이스99, 오사카 코리아
NGO센터, 오사카 한인타운에서
만난 할머니들, 가시리 부녀회
댄스모임, 가시리 창작센터, 강정
해군기지반대 주민대책위원회,
서울문화재단, 서울시창작공간
금천예술공장, 제주영상위원회

제주 4·3 사건으로 22살의
나이로 돌아가신 김민경 PD님
외할아버지 김봉수, 무장대 2대
총사령관 이덕구, 그리고 무고하게
희생된 모든 제주도민들의 영면을
기원합니다.

제작지원
서울문화재단, 평화박물관,
스페이스99

Sung Si
(Jeju Symptom and Sign)

Written, Directed and
Edited by
　IM Heung-soon
Produced by
　KIM Min-kyung (mk)
Colorist: EOM Dea-yong
Original Music: Eda KANG
English Translation:
　KWON Hye-ahn,
　HYUN Jun-young
Japanese Translation:
　KIM Young-hwan,
　YEOM Kyoung-a
Assistant Camera:
　LEE Jin-hwan,
　KIM Ji-kon

ADDITIONAL MUSIC
"Chilly Cha Cha"
　— Jessica Jay
"Work song"
　— KIM Bok-soon
"Penance"
　— JEONG Gong-cheol

SOURCE
Jeju 4·3 Institute,
Committee for the Inquiry
of Jeju 4·3 incident and
the Honor of Sacrificed
People

TEXT EXCERPT
[4·3 tells its own Story]
Vol.4 10. The Sign of
"Flowers blooming on
Bamboo Trees and Two
Morning Stars," p. 341-342

WITH THE SUPPORT
OF
KIL Ye-kyung, KANG
Soo-jeong, KIM Young-
hwan, Kim Ji-hye, KIM
Dong-man, KIM Eun-hee,
ENABA MAI, SHIN Seong-
lan, SEO Li-kyum, JANG
Ik-soo, CHO Min-kyung,
JOO Sook-kyung, HYUN
Jun-young

THANKS TO
KANG Sang-hee, Grandma
of Producer KIM Min-
kyung, KIM Soon-ja,
Mother of Producer KIM
Min-kyung, KIM Jong-min
who informed us about
Sung-si, Poet KIM Sung-ju,
KIM Kyung-hoon who
became our mentor, KANG
Taek-kwon who led us
during the night hiking
around LEE Duk-ku battle
field, KIM Bok-soon who
sang a song of Gasi-ri's
work song, SIM BANG
JEONG Gong-choel who
recited penance

Peace museum, Space99,
Osaka Korea NGO center,
Old women in Osaka Korea
Town, Dance club in Jeju
Gasi-ri women's
association, Art Center of
Jeju Gasi-ri, Residents
committee for opposition
to naval base at Gangjeong
village, Seoul Foundation
for Art and Culture, Seoul
Art Space Geumchun Art
Factory, Jeju Film
Commission

We deeply wish for the
following people to rest in
peace: KIM Bong Su who
passed away at the age of
22, who is the grandfather
of the producer KIM
Min-Kyung, LEE Duk-Ku
who was the Commander-
in-chief of the 2nd
Battalion of the People's
Army, and all the rest of
the innocent people of
Jeju-do who had sacrificed
their lives

Production
Supported by
Seoul Foundation for Art
and Culture, Peace
Museum, and Space99

교환일기

임흥순, 모모세 아야 공동 작품
2015-2018, 단채널 FHD 비디오(스마트폰), 컬러, 사운드, 64분
국립현대미술관, 도쿄국립신미술관 제작지원 ⓒ임흥순×모모세 아야

일본 시각예술작가 모모세 아야와의 공동 작업으로 임흥순에게서 연대의 지점이 갖는 의미를
미루어 짐작할 수 있는 작품이다. 각자 스마트폰으로 촬영한 영상을 교환하며 쌓인 3년간의
기록을 열 편의 영상으로 엮었다. 두 사람은 상대방이 보낸 영상 소스를 활용해 자의적으로
편집하고 자신의 목소리를 입혀 일기를 썼다. 작가로서의 소회에서 시작해 꿈속에서 겪었던 일과
설화를 들려주고, 개인적인 트라우마와 상처를 나누며, 각자의 이야기를 채워 가는 작품은
쓸데없고 소소한 이야기로 시작해서 가장 하고 싶었던 이야기가 되어 간다. 일상의 편린들이
시간의 타래를 형성해 가는 동안 두 나라의 사회·정치적 상황도 함께 드러난다.
　　　일종의 영상 일기 형식을 취하는 이 작품은 우선 일기라는 사적인 공간을 타인과
공유하고 함께 만들어 간다는 점에서 개인적이고 비공식적인 글을 공개적이고 공식적인 기록으로
전환한다. 마치 우편엽서에 쓴 연애편지처럼, 내밀한 감정을 노출된 공간에 담아 보내는 서신이다.
또한 이 작품은 작가로서 자신이 촬영한 영상을 남에게 내어주고 변형을 허락한다는 점에서
이질적인 것을 기꺼이 받아들이는 환대의 공간이 된다. 자신의 의도와 전혀 다르게 편집될 운명의,
어떤 모습으로 돌아올지 알 수 없는 작업이다. 이미지와 텍스트가 어긋나고, 공간과 시간이
뒤섞이며, 고유성은 훼손된다. 떠나보낸 영상은 자기동일성을 포기하고 자기-차이로 복귀한다.
작가의 의도와는 사뭇 달라진 차이의 산물을 통해 우리는 작가에 관해 보다 깊숙이 이해하게
될 것이다.

Exchange Diary

A film by IM Heung-soon and MOMOSE Aya
2015-2018, Single channel FHD video (smartphone), color, sound, 64 min
Supported by National Museum of Modern and Contemporary Art,
Korea and National Art Center, Tokyo © IM Heung-soon × MOMOSE Aya

Exchange Diary is created in collaboration with a Japanese visual artist
MOMOSE Aya, and it is a work through which one can assume the meaning of
solidarity in IM Heung-soon's practice. The two artists created ten videos out of
their three-year exchange of videos shot with their smartphones. Both of them
used video clips sent by their counterpart to edit and add their own voices to
write their diary entries. The resulting outcome starts with the observations as
artists, sharing their aspirations, tales, and personal traumas and wounds to fill
each other's stories. The impractical and trivial stories become the stories they
most aspire to deliver. As the glimpse of everyday life builds a thread of time, the
work also reveals the social and political situation of the two countries.

While this work takes the form of a video diary, it converts the personal
and informal writing of diary entries into a public and official record in the sense
that the private space of a diary is shared and created with others. The work
makes a letter that shares intimate emotions in a publicly exposed space, just like
a love letter written on a postcard. In addition, the work also becomes a space of
hospitality that willingly embraces heterogeneous things in that the artists give
video clips they shot as artists to be changed by others. It is a work that is
destined to be edited completely differently from the original intentions, not
knowing what form it would take as a result. Images and texts are misaligned,
space and time are mixed, and authenticity is undermined. The video clips sent
by the two artists abandon their self-identity and return to self-difference.
Through the outcome that shows a huge difference from the artists' intentions,
we are invited to understand both of them more in depth.

하지만 그것만으로는 그의 불안이 사라지지는 못했을 것이다

but not eloquent enough to eliminate his anxiety

너무나 어이없이 세상이 돌아가고 있는 것을 보고

But seeing how indifferently the world kept turning,

고양이라 하면 검은 고양이

A cat, a black cat

目覚めてしまわないか心配しましたが
that the grandmother in the coffin might wake up

私たちを守ってきたものは何でしょう
What are the things that have been putting ourselves together?

どうしてウサギのように速く脈を打ってしまうのか
while I want to have a slow pulse like a turtle

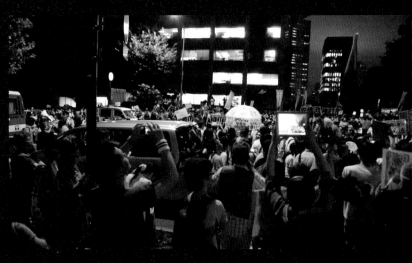

The Waves and a Garage Sale

교환일기

만든 사람들
감독/촬영/편집/내레이션/글:
　임흥순, 모모세 아야
협력 프로듀서:
　김민경(mk), 히비노 민용
협력 제작: 반달

번역
일한번역: 노유니아
한일번역: 히비노 민용
일영번역:
　오쿠무라 유우키 +
　그렉 윌콕스
한영번역:
　박재용(서울리딩룸),
　박지혜

강상희, 강수정, 김순자, 김현정,
박지수, 이사빈, 나가야 미츠에,
요네다 나오키, 사이토 레이지,
지보이스에게 특별히
감사드립니다.

제작지원
국립현대미술관,
일본국립신미술관

Exchange Diary

Written, Directed, Shot,
Edited, Narrated by
　IM Heung-soon and
　MOMOSE Aya
Associate Producer:
　KIM Min-kyung (mk),
　HIBINO Miyon
Associate Production:
　BANDAL Doc.

TRANSLATION
Japanese to Korean:
　ROH Junia
Korean to Japanese:
　HIBINO Miyon
Japanese to English:
　OKUMURA Yuki
　with Greg WILCOX
Korean to English:
　PARK Jae-yong
　(Seoul Reading Room),
　PARK Jihye

Special Thanks to
KANG Sang-hee,
KANG Soo-jung,
KIM Soon-ja, KIM Hyun-
jung, PARK Ji-su,
LEE Sa-bin, NAGAYA
Mitsue, YONEDA Naoki,
SAITO Reiji, and G-Voice

Production
Supported by
Museum of Modern and
Contemporary Art, Korea,
The National Art Center,
Tokyo

좋은 빛, 좋은 공기

2018, 2채널 FHD 비디오, 컬러, 4채널 사운드, 42분
카네기미술관(제57회 카네기인터내셔널) 커미션, 사무소, 더 페이지 갤러리 제작지원
© 임흥순

40여 년 전, 한국에 5·18 민주화운동(1980)이 발생했다. 비슷한 시기에 지구 반대편 아르헨티나는 이른바 '더러운 전쟁'이라고 불린 군부독재시기(1976-1983)를 겪으며 수많은 민간인이 희생되거나 실종되었다. 작품은 비슷한 아픔을 겪은 두 도시를 진자처럼 오가며, 국가 폭력에서 살아남은 자들의 목소리를 듣는다.

두 화면은 서로를 거울처럼 마주 보고 있다. 한쪽은 광주에서, 다른 한쪽은 부에노스아이레스에서 촬영된 화면이다. 두 도시를 오고 가는 인터뷰 속에 역사의 비극과 개인의 비운이 함께 밀려온다. 기억을 더듬어가며 담담하게, 화면 속 인물들은 떠나간 존재를 잊지 않고 기억하는 것과 살아남아 이야기를 전하는 것에 관해 말한다. 그러나 종종 자신과 주변에 닥친 끔찍한 불행이 생생하게 떠오르는 듯, 인터뷰는 중단되기도 한다. 꿈에서 만난 아버지에 대한 그리움, 자식이 떠난 순간을 사후적으로 감각하는 어머니의 고통, 고문으로 몸과 마음이 함께 무너져 내리는 경험이 탱고의 박자 속에 진동한다. 실수로 스텝이 엉켜도 계속 걸음을 옮겨 가면 그만인 탱고처럼, 남겨진 삶은 계속된다. 이들이 들려주는 사적인 이야기는 곧 망실된 파편을 되찾고 여백을 채워 가는 우리의 역사 서술이다. 무엇보다 임흥순 작품에서 인터뷰가 삶을 비추는 역량은 어떤 중요한 내용이 말해지는 순간이 아닌, 말해질 수 없어서 말해지지 않은 것들이 이미지 사이로, 이미지를 타고 넘실거리는 순간에 있다.

여성의 목소리에 집중하는 방식은 임흥순 작업의 특징 가운데 하나다. 때로 피해자이고, 때로 자식을 앞세운 어머니로서 여성은 무엇보다 타자를 잇는 매개체다. 상실의 경험은 다른 이의 상실을 걱정하고 돌보는 연대로 이어진다. 이 광범위하고 강력한 공동체는 타고 남은 '재'로부터 함께 재건하는 세계를 꿈꾼다. 아들의 얼굴을 알아보지 못한 어머니의 시간은 5·18 민주광장에서 빙하를 넘어 꿈과 함께 흐른다. 꿈에서 다시 만나는 얼굴을 기억하는 것이 어머니의 현재를 지탱한다. 그리운 이들의 이름을 부르고 그들이 지금 여기 참석했음을 대신 외치는 동안, 과거가 현재 속에 현존함을 상기하며 두 도시 이야기는 서로 메아리친다. 광주(光州)는 '빛고을'이라는 뜻을 지녔고, 부에노스아이레스(Buenos Aires)는 '좋은 공기'라는 뜻이다. 두 도시 이름을 따온 제목이 희망차게 들린다면, 그것은 과거의 기록으로부터 온 이 작품이 미래에 전념하기 때문일 것이다. 이 작품은 왜 역사의 비극이 일어났는가를 묻는 대신, '지금 우리는 무엇을 해야 하는가'로 시작하는 이미지의 윤리학이다.

Good Light, Good Air

2018, 2-channel FHD video, color, 4-channel sound, 42 min
Commissioned by Carnegie Museum of Art for the exhibition Carnegie
International, 57th Edition with the support of SAMUSO, The Page Gallery
© IM Heung-soon

About forty years from now, Korea experienced the May 18 Democratic Uprising (1980). Around the same time, Argentina, a country on the other side of the world, suffered a military dictatorship (1976–1983). Many civilians were killed or disappeared during the so-called "Dirty War" period. The work moves back and forth between two cities in Korea and Argentina that have suffered similar pains, listening to the voices of those who have survived state violence.

In *Good Light, Good Air*, two screens are installed to face each other like a mirror. The two screens respectively show scenes shot in Gwangju and Buenos Aires. As the screens show interviews shot in the two cities, the tragedy of history and misfortunes of individuals emerge at the same time. Those that appear on the screens trace their memories and calmly talk about remembering the ones who have left without forgetting them in oblivion and how to survive and deliver their stories. However, the interviews are often interrupted because the interviewees cannot speak as if they vividly remember the terrible misfortunes that befell onto them and their acquaintances. To the beat of tango reverberate the longing for a father whom a person met in dreams, the pain of a mother who senses the moment of losing her child, and the experience of the mind collapsing with the body through torture. Like the dance of tango where one can keep moving even if he or she takes the wrong steps, the life of those who remain continues. The personal stories they convey are our own historical narratives where we recover lost fragments and fill in the blanks. Above all, in IM Heung-soon's work, the capacity of the interview to illuminate life does not lie in the moment when important things are stated. Instead, it exists at the moment when things that are not said because they cannot be said flow through the images.

Focusing on women's voices is one of the characteristics of IM Heung-soon's work. In IM's work, women are a medium to connect with others as they often appear as victims and sometimes as mothers who outlive their children. The experience of loss leads to solidarity through which people care for the loss of others. Such a broad and powerful community envisions a world where people rebuild from the burnt 'ashes.' There, the time of a mother who could not recognize her son's face flows with her dreams in the May 18 Democracy Square across the glacier. Remembering the face that she met again in her dreams contributes to the mother's sustenance of the present. As people call out the names of those they miss and cry out that they are present, the tale of two cities echoes each other as it recalls that the past exists in the present. Gwangju means the 'village of light' and Buenos Aires means 'good air.' If *Good Light, Good Air* sounds hopeful with the indication of the names of the two cities, it might be because the work devotes itself to the future although it is made of the record of the past. It is not about the question of why historical tragedies happened; it is about the ethics of images that begin with the question, 'What should we do now?'

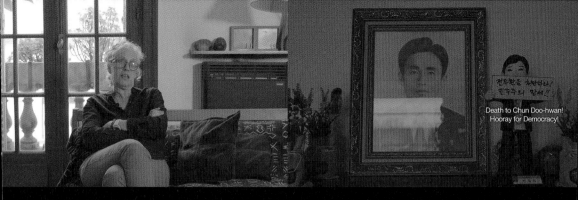

Death to Chun Doo-hwan!
Hooray for Democracy!

같은 조직의 동료들이 실종되기 시작했어요

Members of our group began to disappear.

같은 조직의 동료들이 실종되기 시작했어요

Members of our group began to disappear.

그랬던 애기가 안 들어오는 거여 인자

But he didn't come back that night.

그랬던 애기가 안 들어오는 거여 인자

But he didn't come back that night.

광주 시민이 다 시민군이에요, 그때는

All of those who belonged to
the citizen militia were citizens of Gwangju.

광주 시민이 다 시민군이에요, 그때는

All of those who belonged to
the citizen militia were citizens of Gwangju.

저는 제가 생포될 거라고 절대 생각한 적이 없었기 때문에
because the thought of being captured had never occurred to me.

저는 제가 생포될 거라고 절대 생각한 적이 없었기 때문에
because the thought of being captured had never occurred to me.

이 문을 열고 바다 한가운데로 던져 버렸죠
and threw them into the middle of the sea through this door.

이 문을 열고 바다 한가운데로 던져 버렸죠
and threw them into the middle of the sea through this door.

처음 오월광장에 갔을 때

When I went to the Plaza de Mayo for the first time,

처음 오월광장에 갔을 때

When I went to the Plaza de Mayo for the first time,

마치 신발 안에 들어 있는 작은 돌멩이처럼
끊임없이 걸리적거리는 어떤 것과 같아요

It's like a pebble in your shoe that keeps bothering you.

마치 신발 안에 들어 있는 작은 돌멩이처럼
끊임없이 걸리적거리는 어떤 것과 같아요

It's like a pebble in your shoe that keeps bothering you.

정의 Justice

"파비오 미구엘 앙헬"

"Fabio Miguel Angel"

"파비오 미구엘 앙헬"

"Fabio Miguel Angel"

그러한 아픔을 가졌음에도 불구하고 살아가게 하는 것입니다

and help them to go on with their lives.

그러한 아픔을 가졌음에도 불구하고 살아가게 하는 것입니다

and help them to go on with their lives.

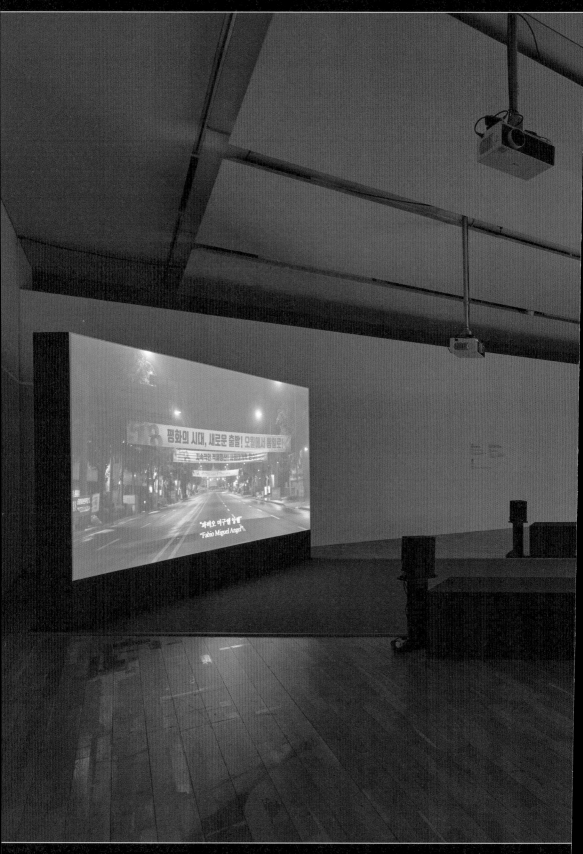

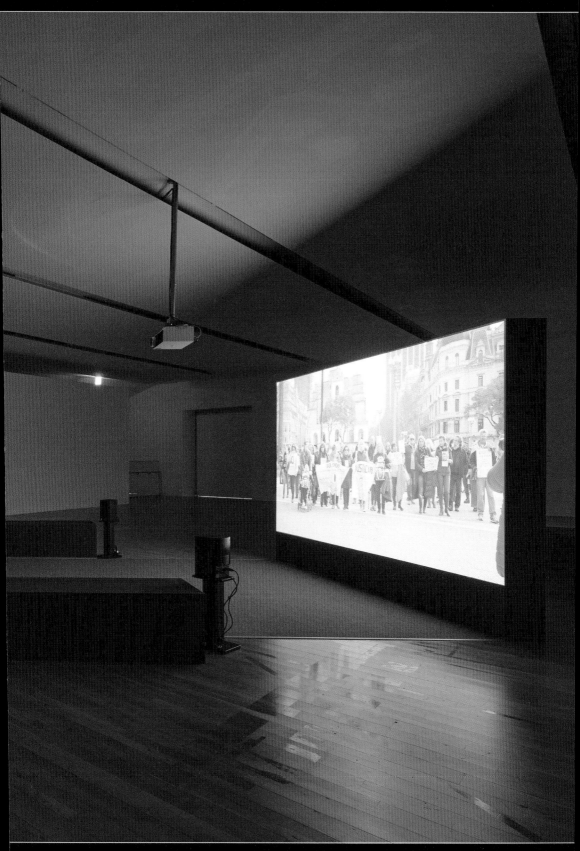

좋은 빛, 좋은 공기

등장인물

[아르헨티나]

아나 클라우디아 오베를린
실종자 가족, 변호사, 1977년
납치되어 실종된 아버지의 딸,
1976년 납치되어 사라진 삼촌의
조카딸

알레한드라 나프탈
생존자, 'ESMA' 기억의 공간
박물관 관장, 17살에 납치되어
비밀 수용소에 수감되었다.

미리암 레윈
생존자, 저널리스트, 19살에
납치되어 비밀 수용소에
수감되었다.

아나 마리아 카레아가
생존자, 심리학자, 16살에
납치되어 비밀 수용소에
수감되었다.

리타 보이타노
실종자 가족, 정치적 이유로 실종
및 감금된 사람들의 가족회 회장,
1976년과 1977년에 납치되어
실종된 아들과 딸의 어머니

카를로스 소미글리아나
EAAF(아르헨티나
법의인류학팀) 상임 연구원

에스텔라 데 카를로토
실종자 가족, 5월 광장 할머니회
회장, 1977년 납치되어 실종된
딸의 어머니, 실종 후 발견된
손자의 할머니

호셀라 가야 데 플로레
실종자 가족, 5월 광장 협회
활동가, 1977년 납치되어 실종된
아들의 어머니

[대한민국 – 광주]

강대석
증언자, 약사, 5·18 항쟁 당시
부상자 수습반

김점례
5·18민주유공자 유족회,
5·18 시기에 살해된 아들의
어머니

박정자
증언자, 옛 전남도청 농성장
지킴이, 5.18 항쟁 당시
식량 배급 등 활동

안성례
증언자, 전 오월어머니집 관장,
전 기독병원 간호과장

노영숙
실종자 유족, 형제의 자매,
5.18 이후 후유증으로 사망,
항쟁 이후 구속자 가족회 활동

정현애
증언자, 전 오월어머니집 관장,
5·18 항쟁 당시 중요 거점 중
하나인 녹두서점 운영

박유덕
실종자 가족, 옛 전남도청 농성장
지킴이, 남편에게 아내, 5·18 이후
고문 후유증으로 사망

이명자
증언자, 광주시장애인체육회
상임부회장, 항쟁 이후 구속자
가족회 활동

만든 사람들
제작: 반달
감독/촬영: 임흥순
프로듀서: 김민경(mk)
조연출: 신연경
편집: 이학민(127COMPANY)
음악: 정나래
사운드 슈퍼바이저:
　이성준(PLUTO SOUND
　GROUP)
D.I: 윤 C

프로덕션 A(한국)
프로덕션 코디네이터: 감윤경
프로덕션 매니저: 김지영
제작지원: 황연재
워크숍 협조: 광주광역시교육청,
　광주트라우마센터
워크숍 참여자: 김민경, 김소망,
　김수희, 김주원, 장인희,
　전지나, 정다빈, 한예린

프로덕션 B(아르헨티나)
라인 프로듀서: 문성경
프로덕션 매니저:
　미카엘라 알바레스
통역, 워크숍 스태프: 이주영
통역: 김성현
카메라, 워크숍 스태프:
　마티아스 에마누엘 브렐라스
드론: 파쿤도 프라가
워크숍 협력: 레콜레타 문화센터
레콜레타 문화센터 원장:
　루시아나 블라스코
시청각실 매니저: 마우이 알레나
아티스트 레지던시 매니저:
　필라르 아에라
워크숍 코디네이터:
　노엘리아 안디아
워크숍 참가자: 우마 스쳉크,
　에마 미그노나, 발렌티노
　그리수티, 솔 미트체,
　니콜라스 로마노, 아나 게벨,
　브리에스케, 호아키나
　알바레스, 카밀라 소사

번역 및 녹취
영어번역: 박지혜
스페인어 번역: 이주영
한국어 인터뷰 녹취:
　김지영, 신연경,
　양민정, 황연재
스페인어 인터뷰 녹취:
　미카엘라 알바레스,
　마티아스 에마누엘 브렐라스,
　마르셀로 알데레테

인터뷰
강대석, 김점례, 노영숙, 박유덕,
박정자, 안성례, 이명자, 정현애,
강혜중, 김상집

오스발도 로페스, 카를로스
무뇨스, 아나 클라우디아
오베를린, 루이스 미겔 파랄도,
리카르도 안드류, 미리암 르윈,
에스텔라 데 카를로토,
부스카리타 보아, 카를로스
소미글리아나, 리카르도 코켓,
아나 마리아 카레아가, 빅토리아
몬테네그로, 앙헬라 보이타노,
그라시엘라 팔라시오스 데 로이스,
알레한드라 나프탈

도움 주신 분들
강문민서, 강철민, 강혜중, 김상집,
김재황, 김점례, 김찬호, 나병환,
노영석, 명지원, 박남훈, 박미정,
박유덕, 박천만, 안성례, 오현화,
이갑교, 이건진, 이명자, 이미란,
정현애, 조아라, 추혜성

광주트라우마센터,
광주광역시교육청,
민주인권교육센터, 광주비엔날레,
김냇과, 아시아문화원,
오월어머니집, 호랑가시나무언덕
게스트하우스, 구 전남도청 복원을
위한 농성장지킴이 어머니들

앙헬라 프라델리, 마리사 살톤,
로시오 바르벤사, 메이 테하다,
마뉴엘 치암벨라, 마뉴엘
바리엔토스, 셀레스테 오로스코,
루치아나 에스테베스, 마리아노
아르세, 스텔라 마리스 파둘라,
앙헬 산토스, 카를로스 무뇨스,
마르셀로 알데르테, 가브리엘라
벤투레이라, 남미 한국문화원

김선중, 이매리, 이은하, 정홍기,
조승기

잉그리드 샤프너, 리즈 박,
애쉴리 맥넬스, 한강

작품 커미션
카네기 미술관, 57회 카네기
인터내셔널(2018년)

제작지원
사무소(SAMUSO),
더 페이지 갤러리

Good Light, Good Air

APPEARING
AS THEMSELVES

[ARGENTINA]

Ana Claudia Oberlin
Family of the Missing,
Lawyer, Daughter to a
father, kidnapped and
disappeared in 1977, Niece
to an uncle, kidnapped and
disappeared in 1976

Alejandra Naftal
Witness, Director of the
Memorial Museum at
Former Naval Academy,
Kidnapped and imprisoned
in a secret camp at 17

Miriam Lewin
Witness, Journalist,
Kidnapped and imprisoned
in a secret camp at 19

Ana María Careaga
Witness, Psychologist,
Kidnapped and imprisoned
in a secret camp at 16

Lita Boitano
Family of the Missing,
President of the Relatives
of the Disappeared and
Detained for Political
Reasons, Mother to a son
and a daughter, kidnapped
and disappeared in 1976
and 1977

Carlos Somigliana
EAAF (The Argentine
Forensic Anthropology
Team) Senior Investigator

Estela de Carlotto
Family of the Missing,
President of The
Association of
Grandmothers of the Plaza
de Mayo, Mother to a
daughter, kidnapped and
disappeared in 1977,
Grandmother to a
grandson, found after
missing

Josela Galla de Flore
Family of the Missing,
Activist of The Association
of the Plaza de Mayo,
Mother to a son, kidnapped
and disappeared in 1977

[SOUTH KOREA
– GWANGJU]

KANG Dae-seok
Witness, Pharmacist,
Recovery Squad during
5·18

KIM Jeom-rye
Family of the Missing,
Activist for the Restoration
of Former Provincial Office,
Mother to a son, killed
during 5·18

PARK Jeong-ja
Witness, Activist for the
Restoration of former
Jeolla Provincial Office,
Assisted catering and other
activities during 5·18

AN Seong-rye
Witness, Former Director
of May's Mother's House,
Former nurse, rescued the
wounded during 5·18

NOH Young-suk
Family of the Missing,
Sister to a brother, died of
aftereffects from 5·18,
Formerly an active member
of The Union of the
Families of the Imprisoned

JEONG Hyun-ae
Witness, Former Director
of May's Mother's House,
Operated Nokdu
Bookstore, a major
stronghold during 5·18

PARK U-deok
Family of the Missing,
Activist for the Restoration
of former Jeolla Provincial
Office, Wife to a husband,
died of aftereffects of
torture after 5·18

LEE Myoung-ja
Witness, Vice President of
Gwangju Sports
Association for the
Disabled, Formerly an
active member of The
Union of the Families of the
Imprisoned

CREDIT
Production: BANDAL Doc.
Director/Cinematographer:
IM Heung-soon
Producer:
KIM Min-kyung (mk)
Assistant Director:
SHIN Yeon-kyoung
Editing: LEE Hak-min
(127COMPANY)
Original Music:
JEONG Na-rae
Sound Supervisor:
LEE Sung-jun (PLUTO
SOUND GROUP)
Digital Intermediate:
YUNE C

PRODUCTION A
(KOREA)
Production Coordinator:
KAM Yun-kyoung
Production Manager:
KIM Ji-young
Production Assistant:
HWANG Yeon-jae
Workshop
supported by
Gwangju Metropolitan
Office of Education
ECDH, Gwangju Trauma
Center
Workshop participants:
KIM Min-kyoung, KIM
So-mang, KIM Su-hee,
KIM Ju-won, CHANG
In-hui, JEON Ji-na,
JUNG Da-bin, HAN
Ye-rin

PRODUCTION B
(ARGENTINA)
Line Producer: Sung Moon
Production Manager:
Micaela Alvarez
Interpreter, Workshop crew:
LEE Ju-young
Interpreter:
KIM Sung-hyun
Camera, Workshop crew:
Matias Emmanuel
Brelaz
Drone: Facundo Fraga
Workshop
supported by
Centro Cultural
Recoleta (CCR)
Director of Centro Cultural
Recoleta (CCR):
Luciana Blasco
Audiovisual Department
Manager: Maui Alena
Artist Residency Manager:
Pilar Ayerra
Workshop coordinator:
Noelia Andia
Workshop participants:
Uma Schenk,

Emma Mignona,
Valentino Grizutti,
Sol Mitchell, Nicolás R
omano, Ana Guabel
Brieschke, Joaquina
Alvarez, Camila Sosa

TRANSLATION &
TRANSCRIPTION
English Translation:
PARK Ji-hye
Translation ESP to KOR:
LEE Ju-yong
Transcripts in Korean:
KIM Ji-young,
SHIN Yeon-kyoung,
YANG Min-jeong,
HWANG Yeon-jae
Transcription in Spanish:
Micaela Alvarez,
Martias Emmanuel
Brelaz, Marcelo
Alderete

INTERVIEW
KANG Dae-seok,
KIM Jeom-rye,
NOH Young-suk, PARK
U-deok, PARK Jeong-ja,
AN Seong-rye, LEE
Myong-ja, JEONG Hyun-ae,
KANG Hye-jong,
KIM Sang-jip

Osvaldo López, Carlos
Muñoz, Ana Claudia
Oberlin, Luis Miguel
Faraldo, Ricardo Andreu,
Miriam Lewin, Estela de
Carlotto, Buscarita Roa,
Carlos Somigliana, Ricardo
Coquet, Ana María
Careaga, Victoria
Montenegro, Angela
Boitano, Graciela Palacios
de Lois, Alejandra Naftal

THANKS TO
KANGMUN Min-seo, KANG
Chul-min, KANG Hye-jung,
KIM Sang-jip, KIM Jae-
hwang, KIM Jeom-rye, KIM
Chan-ho, NA Byeong-hwan,
NOH Young-seok,
MYEONG Ji-won, PARK
Nam-hun, PARK Mi-jeong,
PARK U-deok, PARK
Cheon-man, AN Seong-rye,
OH Hyeon-hwa, LEE
Gang-gap, LEE Geon-jin,
LEE Myoung-ja, LEE
Mi-ran, JEONG Hyun-ae,
CHO A-ra, CHU Hye-seong

Gwangju Trauma Center,
Gwangju Metropolitan
Office of Education,
Education Center for
Democracy and Human
Rights (ECDH), Gwangju
Biennale, Kimnetgwa, Asia
Culture Center, May
Mothers House,
Horanggasinamu Hill Guest
House, Supporting Mothers
of the Sit-in Demonstration
for the Restoration of the
Jeonnam Provincial Office

Angela Pradelli, Marisa
Salton, Rocío Barbenza,
Mey Tejada, Máximo
Ciambella, Manuel
Barrientos, Celeste Orozco,
Luciana Estévez, Mariano
Arce, Stella Maris Padula,
Angel Santos, Carlos
Muñoz, Marcelo Alderete,
Gabriela Ventureira,
Centro Cultural Corea
en Latino America

KIM Sun-jung, LEE Mae-ri,
LEE Eun-ha, JEONG
Heong-gi, JO Seung-gi

Ingrid Schaffner, Liz Park,
Ashley McNells, Han Kang

Commissioned by
Carnegie Museum of Art,
for the exhibition Carnegie
international, 57th Edition,
2018

Production
Supported by SAMUSO,
The Page Gallery

형제봉 가는 길

2018, 2채널 FHD 비디오, 컬러/흑백, 12채널 사운드, 16분
개성공업지구지원재단, 문화역서울284, 한국문화예술위원회 제작지원
©임흥순

분단의 현실을 상징적으로 보여 주는 사건인 개성공단 폐쇄를 배경으로 평화에 대한 염원을
담은 두 개의 퍼포먼스를 기록한 작품이다. 한쪽 화면은 작가가 관을 메고 북한산 형제봉에
오르는 과정과 봉우리 정상에 도착한 장면으로 구성된다. 햇살이 내리비치는 산길을 묵묵히
오르는 사람의 뒷모습이 흑백의 화면 속에 꿈처럼 진행된다. 이 퍼포먼스는 2016년 개성공단이
폐쇄되고 9개월이 지난 후, 개성공단 입주 기업인들을 주축으로 여의도 국회의사당 앞에서
'개성공단기업 정상화와 남북경협 복원을 염원'하며 진행되었던 장례 퍼포먼스에서 착안되었다.
다른 쪽 화면은 폐쇄된 개성공단의 정상화를 기다리는 텅 빈 사무실, 철 지난 옷과 마네킹이
쌓여 있는 어두운 창고 장면들을 통해 수많은 이들의 생계가 무너져 내린 현장을 담는다.
　　　관을 메고 산을 오르던 흑백의 화면은 정상에 도달하자 컬러로 변하고, 어두운 공간을
비추던 다른 쪽 화면에서 퍼포먼스가 시작된다. 문화역서울284(옛 서울역) 건물에서 벌어지는
이 퍼포먼스에는 북한 출신의 아코디언 연주자 이향, 게이 코러스 합창단 지보이스(G-Voice)가
함께했다. 80년대를 대표하는 민중가요 〈그날이 오면〉과 평화와 통일의 염원을 담은 북한 노래
〈다시 만납시다〉는 한 문장처럼 연결된다.
　　　개성공단 폐쇄는 무엇보다 거대한 자본주의의 물결 속에서도 한반도의 특수한 정치
환경에 따라 통일과 평화에 대한 기대가 반복해서 좌절되는 현실을 반영한 사건이다. 두 개의
화면이 서로 등지고 있어 작품을 한번에 볼 수 없는 구조는 남과 북의 현실을 은유한 설치 형태다.
합창 퍼포먼스 장면과 12채널의 사운드가 공간을 점유하는 동안, 반대편 화면에는 관을 메고
앉아 있는 작가의 뒷모습이 비친다.

Brothers Peak

2018, 2-channel FHD video, color, B&W, 12-channel sound, 16 min
Supported by Gaeseong Industrial District Foundation,
Culture Station Seoul 284, and Arts Council Korea
© IM Heung-soon

Brothers Peak is a video that documents two performances that took place with a wish for peace against the backdrop of the closure of the Gaeseong Industrial Complex, which was a symbolic event that showed the reality of the division of two Koreas. One of the two screens shows the artist carrying a coffin to Hyeongjebong (Brothers Peak) of Bukhansan Mountain and his arrival at the top of the peak. The back of a man who quietly climbs a mountain path unfolds like a dream on the screen in black and white. The performance was inspired by a funeral performance by entrepreneurs who ran production facilities located in Gaeseong Industrial Complex. It took place in front of the National Assembly of Korea, nine months after the closure of the industrial complex in 2016. The funeral performance was held with 'aspirations for the normalization of the Gaeseong Industrial Complex and restoration of inter-Korean economic cooperation.' The other screen shows scenes depicting the collapse of livelihoods of many people, presenting empty offices awaiting the resumption of operation of the industrial complex and ill-lit warehouses with piles of outdated clothes and mannequins.

In the meantime, the black and white screen showing the artist climbing the mountain with a coffin turns into color as he reaches the top of Brothers Peak. Then, the other screen, which has been showing dim spaces, starts showing a performance. The performance was held at the Culture Station Seoul 284 (formerly operated as the Seoul Station) with Yihyang, an accordionist who defected from North Korea, and G-Voice, a gay men's choir. In the performance, *When the Day Comes*, a representative protest song of the 1980s, and *Until We Meet Again*, a North Korean song about a wish for peace and reunification, are connected like components that make up a sentence.

Above all, the closure of the Gaeseong Industrial Complex showed the reality where expectations for reunification and peace were repeatedly failed due to the particular political environment of the Korean Peninsula amidst the huge current of capitalism. The two screens are installed in opposite directions, and the impossibility of seeing both of them at the same time works as a metaphor for the reality of the two Koreas. As one of the two screens presents a choral performance with twelve channels of sound occupying the space, the other screen shows the back of the artist sitting with a coffin on his back.

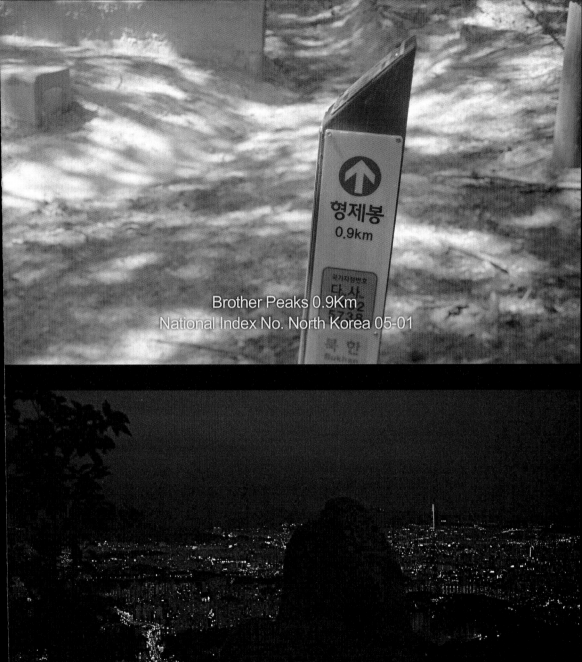

형제봉
0.9km

Brother Peaks 0.9Km
National Index No. North Korea 05-01

파도와 차고 세일

Reopen the Gaeseong Industrial Park
Funeral for the Economic Cooperation between South and North Korea

We suspect that might be why the summit started earlier.

Flowing into the vast sea of peace

Flowing into the vast sea of peace

The Waves and a Garage Sale

형제봉 가는 길

만든 사람들
제작: 반달
감독: 임흥순
프로듀서: 김민경(mk)
조연출: 신연경
프로젝트 매니저: 김지영
촬영 A: 지윤정
촬영 B: 김성호
촬영부: 강상협
조명: 박정우
조명부: 신정길, 우승민

동시녹음: 김창훈
붐오퍼레이터: 박종우

편집: 이학빈(127COMPANY)
디지털 색보정: 지윤정
음악감독: 정나래
사운드 슈퍼바이저: 김근채,
 장준호(펑크타이어 스튜디오)

번역: 박지혜
의상소품: 한주예슬
제작지원: 김시완, 박지수, 감윤경

출연
지보이스 테너: 브꼬, 백팩, 야끼,
 이레, 최강
지보이스 바리톤: 챈더, 싸게,
 은파, 일지, 재우, 카노, 킴,
 태양
지보이스 베이스: 광훈, 기로,
 도만, 바우, 석, 오웬,
 이토마스, 조현
지보이스 반주: 민철
아코디언 연주 및 노래: 이향
관 메고 가는 남자: 임흥순

인터뷰
(주)오오앤육육닷컴 대표 강창범
(주)디엠에프 대표 최동진
(주)녹색섬유 대표 박용만
개성공업지구지원재단 이사장
 김진향

촬영 소품
㈜오오앤육육닷컴

삽입곡
"그날이 오면"
작곡/작사: 문승현
노래: 지보이스, 이향

감사한 분들
강중기, 고혜진, 김미연, 문승현,
박계리, 박동권, 박종환, 박진경,
이민아, 진미연, 진희경

노래와 연주로 함께 해주신
이향 님과 게이코러스 지보이스에게
특별히 감사드립니다.

제작지원
개성공업지구지원재단,
문화역서울284,
한국문화예술위원회

Brothers Peak

Production: BANDAL Doc.
Directed by
 IM Heung-soon
Produced by
 KIM Min-kyung (mk)
Assistant Director:
 SHIN Yeon-kyung
Project Manager:
 KIM Ji-young
Camera A: JEE Yune-jeong
Camera B: KIM Seong-ho
Camera Crew:
 KANG Sang-hyup
Lighting: PARK Jung-woo
Lighting Crew:
 SHIN Jeong-gil,
 Woo Seung-min

Sound Recordist:
 KIM Chang-hoon
Boom Operator:
 PARK Jong-woo

Edited by
 LEE Hak-min
 (127COMPANY)
Colorist: JEE Yune-jeong
Original Music:
 CHUNG Na-rae
Sound Supervisor:
 KIM Guen-chae,
 JANG Jun-ho
 (Punktire Studio)

Translation: PARK Ji-hae
Costume: HANJU Yea-seul
Production Assistant:
 KIM Si-wan,
 PARK Ji-soo,
 GAM Yoon-gyung

CAST
G-Voice Tenor: Vkko,
 Baekpaek, Yakki, Yire,
 Choi Gang
G-Voice Baritone: Chander,
 Ssagae, Eunpa, Ilgee,
 Jaewoo, Kano, Kim,
 Taeyang
G-Voice Bass: Gwanghoon,
 Giro, Doman, Bau,
 Seog, Owen,
 Yi Thomas, Cho Hyung
G-Voice Instruments:
 Minchul
Accordion playing and
singing: Yihyang
Man carrying a casket:
 IM Heung-soon

INTERVIEW
Biliwili Co. LTD CEO
KANG Chang-bum,
DMF Co. LTD CEO
CHOI Dong-jin,
ROK-SEC Garments
Co. LTD CEO PARK
Yong-man,
Chairman of Kaesong
Industrial Zone Support
Foundation KIM Jin-hyang

PROPS
Biliwili Co. LTD

ADDITIONAL MUSIC
'When The Day Comes'
Composer/Lyricist:
 MUN Seung-hyeon
Performed by G-Voice,
 Yihyang

THANKS TO
KANG Jung-gi, KO Hye-jin,
KIM Mi-yeon,
MUN Seung-hyeon,
PARK Gye-ri, PARK
Dong-gwon, PARK Jong-
hwan, PARK Jin-gyeong,
LEE Min-a, JIN Mi-yeon,
JIN Hee-gyeong

Special thanks to
the singers who performed
the song, Yihyang and the
gay men's choir G-Voice

Production
Supported by
Gaeseong Industrial
District Foundation,
Culture Station Seoul 284,
Arts Council Korea

고야

2021, 2채널 FHD 비디오, 컬러, 5.1채널 사운드, 40분 58초
통일부 남북출입사무소 커미션
©임흥순

개인과 지역의 관점에서 분단의 역사를 재구성한 작품이다. 남과 북의 접경지대인 파주시 장단
지역(통일촌, 해마루촌)이 고향인 사람들과 현재 이 지역에 거주하고 있는 주민들과의 인터뷰를
바탕으로 만들어졌다. 일제 강점기와 한국전쟁을 거쳐 지금에 이르기까지 이곳에서 살아온
사람들의 시간이 클로즈업된 얼굴에 담겨 흐른다. 분단의 역사가 삶에 스며든 흔적이 거주민들의
일상과 함께 화면에 전달된다. 작가는 주민들의 이야기와 함께 DMZ(비무장지대)의 생태적
가치에 주목하는 한편, 이곳에서 팬데믹 이후 미래적 삶의 가능성을 찾아본다. 맨눈으로 북한
마을이 보이는 장단 지역의 풍경을 스케치하는 화면에는 남북의 미래뿐 아니라 인간과 자연,
현세와 후대를 위한 미래의 고민이 함께 담긴다.

분단이라는 주제를 중심으로 구성되는 2채널의 화면은 영상언어가 담지하는 내용과
형식의 고유성을 연결하고 이미지 중심의 서사를 만들어 낸다. 이 새로운 서사는 텍스트와
분리되지 않으면서도 관객의 경험과 만나 새로운 미적 관계를 창조한다. 임흥순 작품에서 과거와
현재의 연결이 결코 자의적이지 않듯, 화면을 점유하는 이미지와 텍스트의 연결 또한 매 순간
보이지 않는 은유를 통해 촉발된다. 두 장면의 호흡을 교차하며, 대응하는 화면에 변칙적 리듬을
상호 부여하는 이미지의 횡적 연결 속에 스크린은 시적 공간으로 변용된다.

이제는 일상 속 지나간 과거처럼 되어 버린 분단국가에 관한 이야기가 겨울밤 조부모에게
듣는 옛날이야기처럼 마음에 들어와 파묻힌다. 작품의 제목은 '옛날 밤'이라는 뜻으로, 백석이 쓴
동명의 시에서 가져왔다.

Old Night

2021, 2-channel FHD video, color, 5.1-channel sound, 40 min 58 sec
Commissioned by The Inter-Korean Transit Office
© IM Heung-soon

Old Night is a work that reconstructs the history of Korea's division from the perspectives of individuals and regions. The work is based on interviews with residents of the Jangdan area (Unification Village and Haemaru Village) and those who were born in the area. The video shows close-ups of the faces of people who have lived through the Japanese colonial period and the Korean War until the present, conveying the time they have gone through. The infiltration of the history of Korea's division into their life is conveyed in the images that show their daily life. Here, the artist pays attention to the ecological value of the DMZ (demilitarized zone) while exploring the possibility of a future life after the pandemic. The scenes that scan the scenery of the Jangdan area, where one can see North Korean villages with the naked eye, convey not only thoughts on the future of the two Koreas but also concerns for the future of humans and nature as well as the present and future generations.

The two-channel screens revolve around the theme of Korea's division, connecting the authenticity of content and form assumed by the language of the video medium and creating a narrative that revolves around the images. Such a new narrative is not separated from the text and encounters the audience's experience, creating a new aesthetic relationship. As the connection between the past and the present is never arbitrary in IM Heung-soon's work, the connection between image and text occupying the screen is also triggered by invisible metaphors at every moment. Through the horizontal connection of images that intersects the pace of two scenes and gives an anomalous rhythm to the corresponding composition, the screen is transformed into a poetic space.

Although the story of a divided country has now become a mundane story of the past to many Koreans, it enters the minds of the audience like the old story they heard from their grandparents on winter nights. The title of the work in Korean is pronounced as Goya, and it is taken from a poem of the same title by Baek Seok.

They sit still in their cage
and just stare.

평화, 새로운 미래

so I didn't hear much about it

which we treat like nuisances,

Jangdan-gun, on the north of Paju, was divided by the Korean War: one-third belongs to South Korea and the other two-thirds to North Korea.

천덕꾸러기 신세를 받는 고라니 같은 경우는

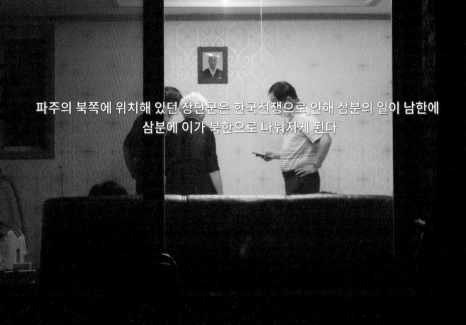

파주의 북쪽에 위치해 있던 장단군은 한국전쟁으로 인해 삼분의 일이 남한에
삼분에 이가 북한으로 나뉘지게 된다

고야

인터뷰
윤석산, 이석도, 정재겸, 성태현,
이연희, 김상준, 전영재

만든 사람들
제작: 반달
감독/촬영: 임흥순
프로듀서: 김민경(mk)
편집: 임흥순, 김우섭
음악: 송조인
사운드 슈퍼바이저:
김근채(펑크타이어스튜디오)
디지털 색보정: 컬러팜

프로젝트 매니저: 명준희
프로젝트 코디네이터: 김이해초
영어 번역: 한정연
녹취: 황수라, 조현서, 명준희,
　　　김우섭

감사한 분들
길희영, 김기혁, 김선정, 김소진,
김은영, 김태현, 신민경, 안태준,
이돈순, 임해성, 정연심, 최종남,
한혜자

작품 커미션
통일부 남북출입사무소

Old Night

INTERVIEW
YOON Suk-San, LEE
Seok-Do, JEONG Jae-
Gyum, SEONG Tae-Hyun,
LEE Yeon-Hee, KIM
Sang-Jun, JEON Young-
Jae

CREDIT
Production: BANDAL Doc.
Directed and
Cinematography by
　IM Heung-soon
Produced by
　KIM Min-kyung (mk)
Edited by
　IM Heung-soon,
　Kim Woo-sub
Music by JOINSONG
Sound Supervisor:
　KIM Geun-Chae
　(Punktire Studio)
Colorist: COLOR FARM
Project Manager:
　MYUNG Joon-Hee
Project Coordinator:
　KIMMY Haecho
English Translation:
　HAN Jeong-yeon
Transcription:
　HWANG Su-ra,
　CHO Hyun-Seo,
　MYUNG Joon-hee,
　KIM Woo-sub

THANKS TO
GIL Hee-young, KIM
Ki-hyeok, KIM Sun-jung,
KIM So-jin, KIM Eun-
young, KIM Tae-hyun,
SHIN Minkyoung, AN
Tae-jun, LEE Don-soon,
LIM Hae-sung, Chung
Yeon-shim, CHOI Jongnam,
HAN Hae-ja

Commissioned by
　The Inter-Korean
　Transit Office

파도

2022, 3채널 FHD 비디오, 컬러, 5.1채널 사운드, 48분 40초
서울시립미술관 커미션
©임흥순

〈파도〉는 고통스러운 역사의 아픔을 잊지 않고 알리며 위로하는 사람들의 이야기다. 이 작품은
임흥순이 그동안의 작업을 돌아보며 빠지고 흩어진 것들을 찾아 덧대고 메우려는 시도로
구상되었다. 2004년 이래 천착해 온 '베트남 전쟁,' 아직 이야기하지 못한 '여순항쟁'과 '세월호
참사'를 파도라는 열쇳말, 혹은 바다의 이미지를 기둥 삼아 엮었다.
　　한국에서 흔히 '베트남 전쟁'이라고 불리는 제2차 인도차이나 전쟁(1955–1975)에서
연합군에 의한 민간인 학살이 대규모로 자행되었다. 바다를 건너간 한국군에 의해서도 무고한
베트남 민간인이 학살되었다. 여순항쟁(1948)은 여수에 주둔하던 제14연대에 바다 건너
제주 4·3 사건을 진압하라는 명령이 떨어지자, 동족상잔에 대한 거부감과 기존 친일 경찰에 대한
반감을 드러내며 저항한 사건으로, 정부군의 진압 과정에서 민간인을 포함한 수많은 목숨이
희생되었다. 세월호 참사(2014)는 당시 국가의 재난관리 실패, 진상 규명 회피를 비롯한
여러 형태의 국가 폭력 문제가 가시화된 비극이다. 작가는 세 사건에서 '국가 폭력'과 '바다'라는
공통점을 찾고, 각 사건의 중심에 선 매개자들의 이야기를 담는다. 우선 베트남에서 벌어진
한국군의 민간인 학살(1968년 퐁니·퐁넛 마을 학살 사건)의 생존자인 응우옌 티 탄의 말을
한국에 전달해 온 통역사 시내(응우옌 응옥 뚜옌)의 이야기가 있다. 다음으로 작가는 왜곡된
여순항쟁의 진실을 알리기 위해 오랜 시간 노력해 온 역사학자 주철희를 인터뷰한다. 그리고
세월호 참사 희생자를 애도하기 위해 천도제를 지낸 미술 교사 출신의 영매 김정희의 이야기를
듣는다. 작가로서 스스로 매개자임을 자청하는 임흥순은 이 작품을 통해 매개자의 역할과
가능성을 모색하고 공적인 역사, 남성의 역사, 기록의 역사 대신 다른 역사 쓰기를 시도한다.
　　거친 파도를 타고 앞으로 나아갈 길을 찾는 사람들이 있다. 삶에 갑작스럽게 들이치는
사건과 그로 인한 슬픔을 은유하는 '파도'는 동시에 바람과 물결의 흐름을 읽으며 앞으로
나아가는 길을 내어주는 통로가 될 수 있다. 이 작품은 바다 위에 길 하나를 내어 보고자 하는
시도다. 작품의 제목은 버지니아 울프가 쓴 동명의 실험적 장편소설에서 빌려 왔다.

The Waves

2022, 3-channel FHD video, color, 5.1-channel sound, 48 min 40 sec
Commissioned by Seoul Museum of Art
© IM Heung-soon

The Waves tells a story of people who do not forget the painful history and comfort others by informing them. IM Heung-soon conceived this work as an attempt to look back on his previous works, find missing and scattered parts, and fill them in. As a result, IM recognized the 'Vietnam War,' a subject matter he has been working on since 2004, and two other subjects that are yet to be explored, which are the 'Yeosun Uprising' and the 'Sewol Ferry Disaster.' In the work, these three subjects were weaved together through 'wave' as a keyword and the 'ocean' as a key image.

During the Second Indochina War (1955–1975), which is commonly referred to as the Vietnam War in Korea, the Allied Forces carried out civilian massacres on a large scale. South Korean soldiers, deployed to Vietnam across the sea, also killed innocent Vietnamese civilians. The Yeosun Uprising (1948) was an incident where the 14th Army Regiment of Yeosu refused to suppress the protestors in Jeju during the April 3 Incident, standing in arms against the order to kill their fellow citizens and showing antagonism against the existing pro-Japanese police forces. Many people, including a number of civilians, lost their lives while the government forces suppressed the uprising. The Sewol Ferry Disaster (2014) was a tragedy that revealed various forms of state violence at the time, such as the government's lack of capability to manage disasters. IM finds the commonalities of 'state violence' and the 'sea' in these incidents, and he conveys the stories of people who became mediators at the center of each incident. The first is a story of Sinae (Nguyễn Ngọc Tuyền), an interpreter who delivered the words of Nguyễn Thị Thanh, a survivor of the Phong Nhị and Phong Nhất massacre in 1968 where the South Korean military killed Vietnamese civilians. The artist then turns to interview Joo Chul-hee, a historian who has long been trying to inform the truth of the Yeosun Uprising. Then, he listens to the story of Kim Jung-hee, a former art teacher who became a medium who held a ritual to soothe and mourn the victims of the Sewol Ferry Disaster. As an artist who considers himself also a mediator, IM Heung-soon explores the role of mediator and its potential in this work by attempting to write a different kind of history writing that substitutes the officially recorded, male-oriented, and written history.

There are people who ride the rough waves to find their way forward. The 'waves' are a metaphor for certain events that suddenly rush into our lives and the sorrow caused by them. At the same time, they can also be a way to read the flow of wind and current and pave the path toward the future. In this sense, this work is also an attempt to make way over the sea. The title is borrowed from an experimental novel of the same name by Virginia Woolf.

The Waves and a Garage Sale

The Waves and a Garage Sale

The Waves and a Garage Sale

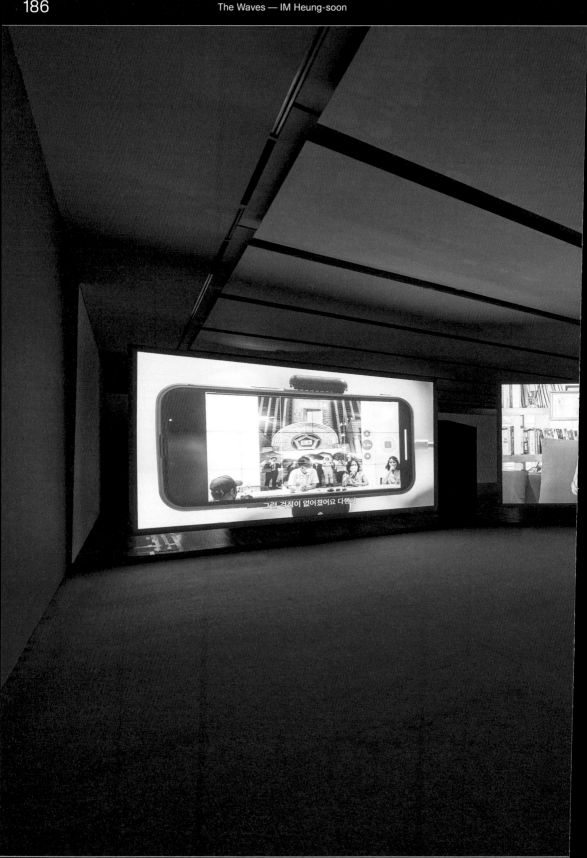

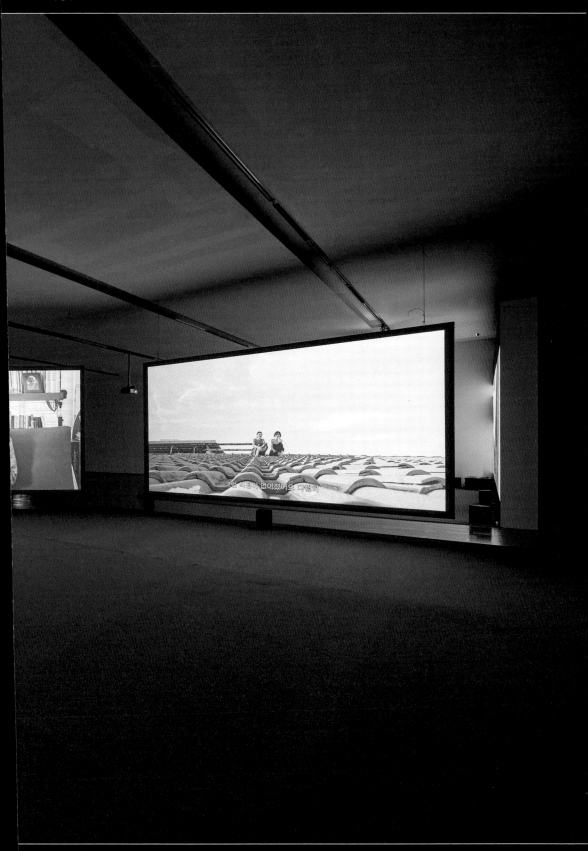

파도

인터뷰
김정희, 주철희, 응우옌 응옥 뚜옌,
응우옌 티 탄

추가 인터뷰
응우옌 티 카인 후이옌, .
쩐 카인 린

만든 사람들
제작: 반달
감독/촬영: 임흥순
프로듀서: 김민경(mk)
편집: 이학민(127COMPANY),
　　임흥순
B캠 촬영: 김우섭
음악: 송조인
사운드: 김근채
　　(펑크타이어스튜디오)
색보정: 컬러팜

프로젝트 매니저: 김이해초
프로젝트 코디네이터:
　　홍지연, 응우옌 띠 김 풍
녹취: 홍지연, 명준희
제작지원: 김지혜, 최용빈

통역: 응우옌 응옥 뚜옌,
　　응우옌 띠 낌 풍
한영번역: 명준희
한영번역 검수: 한정연
국문자막 검수: 권정현
베한번역: 후인 티 낌 토아

참고기사 및 도서
정대하, 한겨레
신문(2022.8.3.),
"같은 교사였기에 더 컸던 '세월호
부채감' 풀고 싶어요"

이문영, 2017, 『웅크린 말들—
말해지지 않는 말들의
한恨국어사전』, 후마니타스

주철희, 2017, 『동포의 학살을
거부한다—1948, 여순항쟁의
역사』, 흐름

고경태, 2021, 『베트남 전쟁
1968년 2월 12일—베트남
퐁니·퐁녓 학살 그리고 세계』,
한겨레 출판

버지니아 울프, 2019, 『파도』,
박희진 역, 솔

감사한 분들
구수정, 권현우, 김남주, 김상현,
노형석, 박성태, 박치호, 송가현,
우지현, 이선재, 임은민, 임재성,
김지영, 최용현, 레 호앙 응언,
후인 민 쩌우, 레민쯔,
응우옌 쑤언 뜨엉, 르우 티 란

한베평화재단, 신안씻김굿보존회,
교육문화연구회 솟터,
한겨레통일문화재단,
법무법인도담, 에그갤러리,
노마드갤러리, 역사연구벗,
장애여성공감 춤추는 허리

작품 커미션
서울시립미술관

The Waves

INTERVIEW
KIM Jung-hee, JOO
Chul-hee, Nguyễn Ngọc
Tuyến, Nguyễn Thị Thanh

ADDITIONAL
INTERVIEW
Nguyen Thi Khanh Huyen,
Tran Khanh Linh

CREDIT
Production: BANDAL Doc.
Directed and
Cinematography by
　IM Heung-soon
Produced by
　KIM Min-kyung (mk)
Edited by
　LEE Hak-min
　(127COMPANY),
　IM Heung-soon
Camera B: KIM Woo-sub
Music by
　JOINSONG
Sound Supervisor:
　KIM Geun-Chae
　(Punktire Studio)
Colorist: COLOR FARM

Project Manager:
　KIMMY Haecho
Project Coordinator:
　HONG Jee-yeon,
　Nguyễn Thị Kim Phụng
　HONG Jee-yeon,
　MYUNG Joon-hee
Production Support:
　KIM Jihye,
　CHOI Yong-bin

Interpreter:
　Nguyễn Ngọc Tuyến,
　Nguyễn Thị Kim Phụng
Korean-English Translation:
　MYUNG Joon-Hee
Korean-English Inspection:
　HAN Jeong-yeon
Korean Inspection:
　KWON Junghyun
Vietnamese-Korean
Translation:
　Huỳnh Thi Kim Thoa

REFERENCES
"Articles and Books"
Jung Dae-ha, Hankyoreh
newspaper (2022.8.3.), "As
also a teacher,
I wanted to help relieve the
sense of indebtedness
surrounding the Sewol
Ferry tragedy"

Lee Moon-young, 2017,
"Words piled up close-
Korean Dictionary of Words
that Don't Speak,"
Humanitas

Joo Chul-hee, 2017,
"Rejecting the massacre of
Compatriots-1948, History
of the Yeosun Uprising,"
Next Wave Media

Ko Kyung-tae, 2021,
"Vietnam War, February 12,
1968 — Vietnam's Phong
Nhi and Phong Nhất
Massacre and the World,"
Hankyoreh Publishing

Virginia Woolf, 2019,
"The Waves," (Translated by
Park Hee-jin), Sol

THANKS TO
KU Su-jeong, KWON
Hyun-woo, KIM Nam-ju,
KIM Sang-hyun, ROH
Hyung-suk, PARK Sung-
tae, PARK Chi-ho, SONG
Ka-hyun, WOO Ji-hyun,
LEE Seon-jae, LIM Eun-min,
LIM Jae-sung, KIM Ji-
young, CHOI Yong-hyun, Lê
Hoàng Ngân, Huỳnh Minh
Châu, Lê Minh Chữ, Nguyen
Xuan Tuong,
Luu Thi Lanh

Korea-Vietnam Peace
Foundation, Preservation
Center for Sinan
Ssitgimgut, Center for
Education and Culture Sot
Teo, Hankyoreh Unification
Culture Foundation, Dodam
Law Firm, Egg Gallery,
Gallery Nomad, History
Research But, Women with
Disabilities Empathy
Dancing Waist

Commissioned by
Seoul Museum of Art

전시되는 풍경들의 빛과 공기
··· 그리고 뒤따르는 현전의 인식들

남수영

1. 막힌 감각들 틈에서

영화관에는 가려져야 하는 것이 많다. 자연광은 철저하게 차단되고 어둠이 조성된다. 영화관에서의 어둠은 사실 채워지는 것이라기보다 가리고 비워서 만들어지는 것이다. 세상의 색과 빛이 담긴 이미지가 되살아나게 하기 위해서는, 인공적인 빛의 길이 만들어져야 하고 이 길을 위해 자연의 빛이 가려져야 한다. 이미지가 걸리는 스크린(screen)은 또 다른 가림막이다. 그런데 이 가림막이 없다면 우리의 시선은 정말로 갈 곳을 잃는다. 스크린은 빛을 머금으며, 어둠 속에서 볼 수 있는 유일한 창으로서 세상을 향한 우리의 시각을 붙잡는다. 본래 가리개였던 스크린은 더 짙은 어둠이 마스킹(masking)하고 남겨진 곳으로서 우리가 그 이미지에 빠져들 때 투명하게 사라진다. 영화관은 이렇게 몇 단계로 차단된 어둠의 공간이고 그곳에서 우리가 볼 수 있는 것, 보아야 하는 것, 보지 말아야 할 것은 모두 완벽하게 컨트롤된다.

<u>비상구(EXIT)는 절대로 열려서는 안 되는 문,</u>
<u>영화가 세상에 선언하는 단절의 기호다.</u>

2. 우리의 욕망에 부합되는 세계

앙드레 바쟁은 한 대담에서 영화가 '우리의 눈 대신' 우리의 욕망에 부합하는
세계를 보여 주고 있다고 말했다.[1] 영화가 현실을 왜곡한다는 뜻으로 오해하면
안 된다. 바쟁의 기념비적 비평인 「사진적 영상의 존재론」을 비롯하여 그의
영화에 대한 주요 주장을 철학적으로 설명하는 스탠리 카벨의 『눈에 비치는
세계』가 힌트를 준다. 카벨의 "눈에 비치는" 즉 "보이는 대로의" 세계는 기계적
객관의 현상에 머물지 않는다. 그는 영화의 매체적 특성을 오토마티즘(자동기록)에
두지만, 이것이 어떻게 예술의 전통 안에서 익숙한 욕망인지 밝혀준다. 기계적
시각은 오히려 필연적으로 아주 개인적인, 시각성의 조건에 부합한다.

> "나는 줄곧 영화가 [세계를][2] 보여지지 않은 채로 보는 것을 가능하게
> 함으로써 세계의 마술적인 재생산(reproduction)에 대한 소망을
> 충족시키는 것으로서 정의해 왔다. 이러한 방식을 통해 우리가
> 보고자 하는 것은 세계 그 자체이다. 즉 모든 것이다. 근대 철학이
> 형이상학적으로 우리의 지성이 도달하지 못하는 것으로서 …
> 혹은 우리의 형이상학적 지성이 도달하지 못하는 것으로서 우리에게
> 말해온 것은 이것 이상의 어떠한 것도 아니다."[3]

실제 누군가 보지 않더라도 언제든 볼 수 있는 상태로 세계가 존재한다는
것은 일견 객관적인 세계의 조건인 듯 보인다. 하지만 여기서 더욱 중요한 것은
그렇게 세계가 기록되어 지속되기를 바라는 소망, 그리고 세계라는 전체가
지각을 벗어나더라도 지성의 대상이 될 수 있다는 것을 확인하고자 하는
욕망이다. 영화 이미지에서 우리는 마치 거울처럼, 객관화된 나를 확인하고 싶은
소망을 마주한다.

1.　앙드레 바쟁, 미셸 물레와의 인터뷰 중. "Since cinema is a gaze, which is substituted for our own in order to give us a world that corresponds to our desires, it settles on faces, on radiant or bruised but always beautiful bodies, on this glory or this devastation which testifies to the same primordial nobility, on this chosen race that we recognize as our own, the ultimate projection of life towards God." Michel Mourlet, "Sur un art ignore," *Cahiers du Cinema*, no. 98 (August 1959). Jonathan Rosenbaum, "Godard in the Nineties: An Interview, Argument, and Scrapbook (Part 1)"에서 재인용. https://jonathanrosenbaum.net/2021/08/godard-in-the-nineties-an-interview-argument-and-scrapbook-part-1/ (2023년 2월 8일 접속)

2.　참고한 번역본에는 '우리는'으로 번역되어 있으나 원본과 문맥을 참고하여 '세계를'로 고쳐 적었다.

3.　스탠리 카벨, 『눈에 비치는 세계』, 이두희, 박진희 옮김, 서울: 이모션북스, 2014, 164쪽.

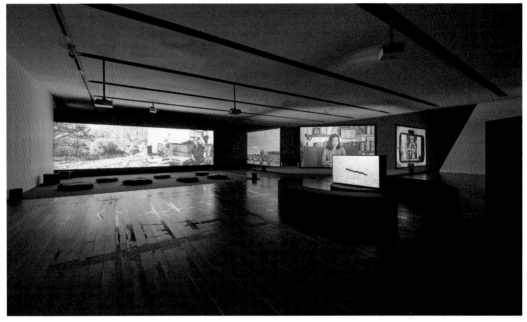

2022 타이틀 매치: 임흥순 vs. 오메르 파스트 《컷!》 전시 전경. 스크린 안의 풍경은 스크린 너머의 빛과 공기와 자연스레 어우러진다.

우리가 거울을 바라보며 고뇌할 때 우리가 마주하는 것은
우리의 현전이 아니라 우리가 떠나보내야 할 과거(욕망)다.

　창은 세계를 향해 있고 세계를 비춤으로써, 실제로 우리가 그곳을
바라보든 말든 언제든 우리가 (마음만 먹으면) 볼 수 있는 그곳을 비춤으로써,
우리가 '본다는 사실'이 아니라 우리가 '볼 수 있다는 사실'을 증명해 준다.
카벨은 이러한 "세계를 보려는 소망"을 현실에서 가능하게 한 대표적인 사례가
바로 움직이는 사진(moving picture), 즉 영화라 주장한다. 영화는 우리의
봄이라는 행위의 "조건을 자동적인 것으로 만들"어 "그것에 대한 책임을 우리의
손에서 해방시킨다."[4] 바로 이 때문에, "영화는 현실보다 더 자연스럽게 보인다.
그 이유는 영화가 판타지로 도망치기 때문이 아니라, 사적인 판타지와 그것에
대한 책임감으로부터의 구원이고, 또한 세계가 이미 판타지에 의해 묘사되고
있다는 사실에 의해 그러하다."[5] 우리가 영화를 통해 보는 세계가 결국 우리
욕망의 세계인 이유는 바로 영화의 오토마티즘이 우리의 감각적 세계가 가진
제약을 뛰어넘는 조건이 되기 때문이다. 즉 우리의 판타지는 우리가 보고 있든

4.　　카벨, 『눈에 비치는 세계』, 164쪽.
5.　　카벨, 『눈에 비치는 세계』, 164–165쪽.

192
The Light and Air of Exhibited Landscapes
··· and Fragmentary Thoughts on the Form of Presence

아니든 간에 존재하는 어떤 세계를 설정하는데 그것이 영화다. 우리의 시지각적 욕망은 우리의 사적인 시선을 그 세계 자체에 대한 객관적 시선과 동일시한다.

'봄'의 욕구 가운데 또한 가장 본질적인 것은 과거를 여기/현재에 일치시키려는 욕망이다. 카메라가 기록한 세계는 과거에도 현재에도 보는 이의 존재와 상관없이 일관되게 유지되는 세계다. 내가 경험하는 삶은 세계의 일부이기 때문에 우리는 이 세계를 완전한 연속으로 확인할 수 없다. 이 때문에 우리는 인위적으로나마 연속(continuity)과 동일시(identification)의 경험을 필요로 한다. 가자, 영화관으로. 영화관의 스크린은 현실 세계를 향한 '창'인 동시에 우리가 그 창을 바라보고 있음을 '투명하게' 비춰 주고 있다. 스크린은 닫힌 공간 안에서 작동하는 가상의 창문이다.

<u>그러나 갤러리는 항상 열려 있다. 영상 작품이 전시될 때는 적당한 어둠이 조성되어 있지만, 기본적으로 공기와 빛이 흐른다. 들어오는 자와 나가는 자가 교차되고, 안과 밖이 뒤섞인다.</u>

3. 열린 창으로 이동하는 자연스러운 빛줄기와 신선한 공기

프로젝터는 보통 방해받지 않는 높은 곳에 설치되어 있지만, 영상을 향한 우리의 시선을 흐트러뜨리는 상황이 차단되는 것은 아니다. 다른 관람객이 스크린이나 모니터 앞을 거닐며 화면을 가리거나 통로를 통해 흘러드는 빛이 겹치기도 하고, 작품 외 여러 소리도 수시로 발생한다. 카메라가 간신히 포착한 쉽지 않은 풍경이라도, 고정된 자리에서 감상하는 이상적인 이미지가 갤러리에 걸리기는 힘든 것 같다. 영화관을 벗어난 영화의 이미지들이 여전히 '영화'로서 어떤 시공간을 매개하면서도, 동시에 영화'관'이 아닌 어딘가에 그 '너머'의 시공간과는 분리된 경험을 펼쳐 놓을 때, 우리가 잃는 것은 무엇이고 또 얻는 것은 무엇인가?

초기 영화이론가 벨라 발라즈에 따르면, 무대나 액자, 커버를 가진 기존 예술 작품은 대부분 그 안에 독립적인 세계를 구축해 왔다. 자연적 현실과 분리된 독자적인 소우주가 예술의 내적 속성이었다는 것이다. 그 세계가 아무리 현실을

잘 묘사한다고 하더라도 그것은 현실의 연장이 될 수 없었다. 그러나 영화는 달랐다. "할리우드는 독립적인 구성이라는 원칙을 무시하는 예술을 발명했으며, 관객과 예술 작품의 거리를 제거할 뿐 아니라 영화의 허구적 공간에서 재생되는 액션의 한가운데 관객이 들어가 있는 듯한 환상을 고의적으로 불러일으킨다."[6] 이렇게 새로운 영화가 '예술'이 되기 위해서는, 현실에서 연장된 세계를 그 물질 그대로 남겨 두어서는 안 되었다. 육체적인 것에 영혼을 불어넣고 일상의 실용적인 노동에 창조적인 분위기를 담아야 했다.

> 발라즈는 영화가 인간을 가시화했다고 강조했다.
> 영화가, 특히 클로즈업이 인간의 얼굴을 잘 보이게 했다면,
> 영화는 인간이 아닌 것들에도 인간적인 것을 부여했다.
> 원경(遠景)에 표정이 담기면 가깝고 친숙해진다.

발라즈는 "전원이 어떻게 풍경으로 바뀌는가?"라고 질문하고 그에 대해 다음과 같은 답을 내놓았다. "모든 자연의 모습이 그 자체로 풍경이 될 수는 없다. 전원에는 단지 지형도만 있을 뿐이고, 그것은 군사 지도에 정확하게 재생될 수 있는 것이다. 그러나 풍경은 분위기를 표현하며, 그것은 단지 객관적으로 주어지는 것이 아니다. 그것은 주관적인 요인의 협력이 있어야 존재할 수 있다."[7] 화가가 자신만의 세계를 화폭에 담는 것처럼 카메라맨은 적절한 설정을 통해 단순한 전원의 모습에 '표정'을 담아야 한다. 영화가 훌륭한 예술이 될 수 있는 것은 사물의 세계에 카메라를 들이댐으로써 그것을 인간적인 것으로 만들 수 있기 때문이라는 것이다. 실제로 카메라라는 기계가 담는 것은 단순한 외양뿐이지만, 천재적인 풍경 화가인 카메라맨은 감동적인 풍경을 담아낼 수 있다. "이 풍경에서는 구름이 몰려들고, 안개가 몰려가고, 갈대가 바람에 하느작거리며, 나뭇가지들이 고갯짓과 손짓을 하고, 그림자가 숨바꼭질을 한다. 이것은 새벽과 함께 깨어나며 해가 질 때 비극으로 어두워지는 영화의 풍경이다."[8] 발라즈는 움직임이 없는 그림을 가지고 이러한 경험에 맞설 수 있는 화가는 없다며 영화가 가진 특별한 역량을 찬양한다.

6. 벨라 발라즈, 『영화의 이론』, 이형식 옮김, 서울: 동문선, 2003, 55쪽.
7. 발라즈, 『영화의 이론』, 110쪽.
8. 발라즈, 『영화의 이론』, 110쪽.

영화 담론 안에서 이렇게 풍경이 특별해진 것은 그 어딘가에서 인간적인 것을 찾을 수 있다는 것을 전제한 것이었다. 멀리, 그대로, 내가 보지 않더라도 일관되게 존재하는 자연이 '나'의 개인적인 순간과 만남으로써 완성되는 특별한 광경이다. 이 특별함은 영화의 프레임 안에서 세계가 어떻게 잘려 선택되는지와 관계되었다. 발라즈가 인용한 괴테의 말처럼 "거대한 세상 속에 놓인 인간은 세상을 조금 잘라내어 거기다 자신의 이미지를 가득 걸어"[9] 놓았고, 우리는 영화를 그런 식으로 소비해 왔던 것 같다.

> "말할 수 없는 것을 안다는 것은 비트겐슈타인이
> 인상학(physiognomy)이라는 밀로 의미하는 것을
> 연구하는 것이다." [10]

4. 카메라가 있어 가능한 풍경의 자율성

발라즈와 반대로 가 보자. 영화 중에서도 특히 비서사 장르나 실험적 영화는 인간적 의미화의 프레이밍으로부터 풍경을 해방시키는 데 앞장섰다. 풍경은 서사의 주체가 등장하고 사건이 발생하는 장소로서가 아니라, 카메라의 '거기 있음'을 강조하는 증거로 소환된다. 효과는 주관적인 동일시보다 역사 현장으로의 추락에 가깝다.[11] 이 역시 새롭지 않은 영화의 역량이다. 카벨은 이런 가능성이 몽타주나 서사의 효과들에 비해서는 덜 연구되었지만 분명히 발견되었고 많은 리얼리즘 작가에 의해 추구되었다고 말한다. "영화의 초기 역사에서 영화는 사람들과 사람들, 사물들에 대해 주목을 불러일으키게 하는 가능성을 발견했지만 그것은 동시에 특별히 (어떤 것들에 대한) 주목을 불러일으키지 않는 영화의 가능성, 즉 세계가 발생하도록 하고, 세계의 일부분이 그들의 자연적인 무게에

9. 괴테, 「라바터의 관상학적 단편에의 기고」, 벨라 발라즈, 『영화의 이론』, 108쪽에서 재인용.

10. 카벨, 『눈에 비치는 세계』, 240쪽. 영화는 '말해질 수 없다' 또는 '인용될 수 없다'는 주장은 새롭지 않다. 레몽 벨루르는 「불가능한 텍스트」(1975)에서, 카벨이 『눈에 비치는 세계』 서문에서 반복하고 있지만 "영화의 어느 순간이나 장면을 화제로 삼을 때 우리는 이렇게 말해도 좋다면 화제로 삼는 그것을 인용할 수가 없다"(카벨, 『눈에 비치는 세계』, 9쪽). 그렇다. 우리는 영화를 말로 인용할 수 없다. 예를 들면 서사 영화의 경우는 대부분 시퀀스나 장면의 내용을 설명하는 방식으로 영화를 말하기 때문에 스토리를 말하는 것이고, 비서사 영화의 경우는 장면들의 순서와 함께 장면들의 이미지를 묘사하는 식으로 영화를 말하는데, 이 '말'들은 결코 영화가 아니기 때문이다.

11. 우리는 신사실주의 영화들이 영화가 전달하는 물리적 세계와 그곳을 지배하는 중력에 종속되는 인물들을 그려 낸 것을 기억한다.

따라 자신들 스스로에게 관심을 이끌도록 해 주는 영화의 가능성"[12]과 공존하는
것이다. 카메라는 사물의 가장 미세한 부분에 주목하게 하는 가림막(프레이밍)을
쓸 수 있지만, 그 고정된 프레임(공간) 안에는 연속된 프레임(시간)이
들어옴으로써 세계의 광대함으로 연장되는 넓음을 담을 수 있는 조건을 갖추기
때문이다. 발라즈가 영화만이 담을 수 있는 세계의 독특함을 강조하면서도 그것의
가치를 이야기의 새벽과 황혼이라는 배경으로, 그리하여 종국에는 작가의
주관성을 담을 수 있는 재현의 차원에서 인정한 것이었다면, 카벨은 프레임의
현상학을 통해 관람자가 세계를 인식하는 방식에 주목했다. 그가 주목하는 확장의
조건인 연속 프레임은 클로즈업처럼 몰입을 위해 인위적으로 가려지고 닫혀 있는
공간을 지시하지 않는다.

> 그런 효과를 가지는 것은 오히려 극장의 무대다.
> 무대는 관람자와 같은 공간의 현전을 지시한다고 생각하기 쉽지만
> 사실은 그렇지 아니한 것이다. 어떤 관객이 무대 위로 오르는 것이
> 불가능한 것은 아니지만, 그렇다면 그 순간 드라마는 중지될 것이다.

그러나 카메라는 연속 프레임 안에 현실을 기계적으로 옮겨 놓음으로써
본질적으로 이질적인 광경을 펼쳐 놓는다. 일차적으로는 그것이 서사적으로
아무리 독립된 소우주를 담고 있다 하더라도, 감각적으로 그것은 그 어떤 그림도
대체할 수 없는 관람자의 '지금―여기'(관람자의 현실)와 이어져 있다. 이것이
의미하는 바는 우리를 몰입하게 하는 연속된 서사의 세계는 이미 발생한 불연속의
공간들을 마치 사건이 눈앞에서 벌어지는 것처럼 하나의 '장소'로 만든
것뿐이라는 사실이다. 우리는 그 이어진 '장소'에서 현재의 순간들을 경험한다.
영화는 포착되었지만 갇히지 않은 현전, 재생(play)되지만 공존하지 않는,
이질적인 시간으로 열린 프레임으로 구성된다. 이 이미지들 사이에서 통일된
서사의 장소, 즉 무대와는 다른, 이질적으로 살아 있는 풍경이 발생하는 것이다.
　　　이도훈은 「풍경이라는 독(毒): 독립다큐멘터리에서 풍경을 활용하는
방식에 대하여」에서 풍경을 '무대'에 대비시켜 설명했다. 그는 마틴 르페브르를
인용하여 "시각예술에서 풍경은 배경, 무대, 현장 등과 같이 사건, 액션, 서사에
종속된 부차적인 것이 아니라 그 자체에 중심을 갖는 자율적인 것"이라고

12.　　　카벨, 『눈에 비치는 세계』, 62쪽.

주장하며, 더 나아가 '풍경'이란 디제시스(diegesis)적인 차원을 넘어서 바라보는 대상과 바라보는 자의 역학 관계를 중심으로 형성"되는 것이라 강조한다.[13] 풍경은 의미상으로 대체 가능한 배경과는 다른 것이다.

　　카메라는 영화라는 20세기를 대표하는 서사 매체를 탄생시켰지만 서사로 환원되지 않는 시대의 모습들을 박제했다. 그 모습들은 과거지만 현재형으로 살아나고 현재의 감각이지만 현재의 물질에 종속되지 않는다. 유운성의 풍경론은 이 특별한 시대착오의 감각, 그 자체로 이미 사유인 이미지의 존재를 잘 설명해 준다.

> 비단 공간만이 아니라 사물과 인물, 표징과 몸짓과 행위, 나아가 사건에 이르기까지 어떤 대상이건, 그것이 자신을 둘러싼 서사에서 풀려나고 의미나 가치의 체계로부터 탈각한 것처럼 보일 때, 그리하여 그저 보인다고 하는 가시성 이외의 어떤 속성도 없어 보이는 상태로 변환될 때, 그때 대상은 풍경으로 변환되는 것이다. 이런 의미에서 모든 풍경은 정신적이다. 가령 정치적 풍경이란 어떤 당파적 서사·의미·가치에서 빠져나와 각각의 당파들이 협상하고 대립하고 갈등을 빚는 상황 자체를 응시할 때 떠오르는 것이다. 같은 논리로, 동시대적 풍경이란 것을 보고자 하는 이는 언제나 반시대적이어야 하는 것이다.[14]

5. 풍경의 실패와 방황하는 이미지들

비서사 장르, 특히 다큐멘터리 영화에서 주인공이 아니라 풍경이 전경화된 것은 그리 놀랍지 않다. 특히 재현 불가능, 증언 불가능한 트라우마로 가득한 현실을 다루는 영화들이 그 의미화의 실패 지점에 풍경 이미지를 기입하곤 하는 것이다. 그러나 이도훈의 비판처럼 풍경이 그냥 전영화적(profilmic) 경치를 촬영하는 것으로 성립되는 것은 아니라는 점은 분명하다. 또한 전통적인 비서사 영화가

13.　　이도훈, 「풍경이라는 독(毒): 독립다큐멘터리에서 풍경을 활용하는 방식에 대하여」, 『오큘로 007』, 오큘로 편집부, 서울: 미디어버스, 2018, 67쪽.
14.　　유운성, 「흐름과 보임: '너머' 없는 세계의 풍경과 에세이 영화」, 『오큘로 007』, 31–32쪽.

서사(narrative)를 포괄하는 말하기(narration)를 통해 이미지를 의미화하고
있다면 의미화의 실패 지점에 삽입된 풍경 이미지들도 이미 어떤 '말'에 기여하고
있을 것도 명백하다. 따라서 최근 범람하는 풍경 이미지가 손쉬운 연출을 통해
"국가와 자본의 권력에 의해 파괴된 장소성, 인간성, 집단성, 공동체성을
함의하는 기호로 환원"되며 그 무게와 자율성을 잃고 있다는 이도훈의 우려는
귀 기울일 만하다.[15] 풍경이 서사라는 텍스트와 함께 흘러가지 않는 이미지라면,
그로부터 분리됨으로써 물질적 사유를 대변하는 것이라면, 그 사유는 특정한
텍스트로 합쳐지기 전까지만 유효할 것이기 때문이다.

이렇게 특이성을 지닌 풍경이라는 사유 이미지가 텍스트로 굳어지지 않게 하려면 어떻게 해야 할까?

　　최근 영화들에 풍경이 넘친다는 점에는 동의하지만 사뭇 반대편에서
이를 비판하는 시각도 있다. 서동진은 의미의 사슬에서 떨어져 나온 이미지들에서
좌절과 무기력을 발견하고, 이를 재현 불가능한 세계 앞에서 트라우마로 환원하는
일종의 정치적 퇴행으로 본다. 그는 임흥순의 다큐멘터리적 작품들이 제공하는
풍경들이 정치적, 경제적 역사에서 탈구되어 증언하는 자들의 주관적 장소들로
등가화되고 있다고 비판한다.[16] 임흥순은 다양한 피해자의 차별화된 역사 경험을
반복하는 대신 상처와 고통이라는 비역사적, 동일한 시간의 경험으로 만들어
버리는데, 이는 반복되는 역사적 경험이 가져올 수 있는 반성과 비판의 기회를
차단해 버린다는 것이다.
　　이미 여러 평론가가 임흥순의 '말과 풍경의 불화'를 그의 미학적 특징으로
지적한 바 있으며(유운성, 김동일, 곽영빈 등), 그의 '텍스트'를 재현 불가능한
증언과 대체 불가능한 이미지의 조합으로 본다면 이것이 관객에게는 일종의
트라우마가 될 수 있다는 것도 분명하다. 하지만 텍스트와 이미지의 조합 속에서
존재 또는 부재하는 '장소'뿐 아니라 이들이 어떤 프레임 사이를 이동하고
있는지도 살펴볼 필요가 있다. 유운성은 르페브르를 인용하며 "장소란 '전적으로

15.　　이도훈, 「풍경이라는 독」, 69쪽.
16.　　서동진, 「풍경은 넘치지만 현실은 희박하다: 풍경 이미지의 정치적 퇴행」, 『오쿨로 007』, 20–24쪽. 역사의 시간으로 구분되어야 할
　　　　'장소'를 고통스러운 기억이라는 정지된 시간으로 환원함으로써 끊임없이 트라우마를 재생산하고 있다는 풍경 과잉의 문제는 임흥순뿐
　　　　아니라 박찬경과 같은 동시대 다른 작가들, 특히 서동진이 2018년 전주국제영화제에서 관람한 동시대 확장영화(expanded
　　　　cinema)에서 공통적으로 확인한 것이다(11–15쪽).

가변적인 개념적 구성물'로서 무엇보다 '이야기와 사건의 공간'인 반면, 풍경은 '사건성으로부터 해방된 공간'으로서 '일종의 반(反)장소'"라고 주장한다. 하지만 그는 이러한 정의가 여전히 공간 개념에 묶여 있음도 지적한다. 즉 이러한 비판 자체가 행위의 배경이 되는 통일적 공간, 즉 보수화된 공간을 전제로 한다는 것이다.[17] 그렇다면 이미지와 사운드의 동기화를 통해 공간이 통합적으로 제시되는 극장에서 벗어난 영화들에서도 같은 장소성, 같은 풍경을 이야기할 수 있는지 따져볼 필요가 있다. 전통적으로 오디오-비주얼 텍스트의 조합을 위해 가려져 왔던 공간이 빛과 공기가 흐르는 새로운 공간으로 합쳐진다면, 이것은 영화가 편집으로 지시하는 텍스트나 의미의 차원에서의 불화를 넘어서는 새로운 움직임이 아닌가?

영화관 안에서만 정상 작동하는 이미지와 텍스트의 조화를 비틀어 버린 이유가 포스트시네마 시대에도 여전히 중요한 질문일까? 영화가 영화관을 떠난 시대, 오디오-비주얼 텍스트의 지평도 확장되어야 할 것이다.

더 이상 빛과 어둠, 관람자의 시선이 조절되어 세계에 대한
조각들(프레임)이 고정적으로 연속되는 환경이 아니다.
이미지가 그 자체로 새로운 현재의 장소와 결합하고,
말은 시각적 텍스트의 풍경 위에서가 아니라
'지금 여기' 끊임없이 빛과 공기가 흐르는 큐브를 채운다.

6. 영화관을 떠나는 무빙(moving) 이미지

확장영화(expanded cinema)라는 표현이 역설적으로 드러내듯, 영상 이미지는 항상 그 기원으로의 되돌림을 약속하고 그것은 일종의 매체 특성으로 수용되었다. 카메라의 기원으로서 어두운 방(camera obscura)이 궁극적으로 영화가 돌아갈 집(home)인 영화'관'(키노, Kino)이 되는 것이다. 상영관으로서 블랙박스 그리고 그곳을 벗어난 화이트큐브로 연결되는 확장영화의 공간을 '매체(medium)에서 장소(site)로의 이동'으로 규정한 것은 이 '집'이 아닌

17. 유운성, 「흐름과 보임」, 31–32쪽.

'다른 장소'가 이미 하나의 사건이라는 것을, 즉 일종의 (원 매체성의) 해체와
관련된다는 것을 의미한다.[18] 이 확장영화의 논의에서 앤드루 우로스키는
크라우스의 통찰을 빌려, 1970년대 구조주의 영화, 비디오 작업에서 이어지는
포스트모던적 탈매체성이 '영화'의 매체 특수성, 그리고 그것이 대변해 온
모더니즘을 대체, 해체해 왔다는 것을 보여 주었다.[19]

　　이 매체 특수성은 본질적인 것보다는 현상적인 것으로 더 잘 이해될 수
있다. 예를 들어, 비디오라는 새로운 매체는 필름 릴과 프로젝터가 마그네틱
필름과 플레이어라는 미디엄의 변화를 지시하는 것 같지만, 비디오는 필름 영화를
완전히 해체하지 않았다. 비디오뿐 아니라 계속 이어진 미디어의 최신화가
결국 필름을 사라지게 했다고 하더라도, 그러한 매체의 존재론적 변화(즉
아날로그에서 디지털로의 변화)는 우리가 경험하는 텍스트를 직접 변화시킨
요소는 아니다. 하지만 비디오는 영화적 경험의 공간을 영화관에서 가정으로
옮겨 놓음으로써 영화관이라는 영화의 특수한 경험 공간을 해체한다. 오늘날
포스트미디어 시대의 탈매체성 논의가 영상 이미지의 지시성에 내재하는 시간적
도약이라는 본질만큼이나, 영화를 소비하는 현상의 차원에서 공간적
구속으로부터의 해방을 다루게 되는 이유다.

　　등장부터 이전의 예술과 너무나 달랐던 영화는 항상 가장 최신의 기술을
반영하며 변화해 왔는데, 이제 그 변화는 매체성의 의미를 포기하는 데까지 온 것
같다. 노엘 캐럴은 더 이상 '영화' 연구라는 말은 부적절하며 '움직이는
이미지(moving image)' 연구로 대체해야 한다고 주장했다.[20] 이제 우리가
확신할 수 있는 영화의 특징이 '움직이는 것'밖에 없다면, 이제 이들이 움직이는
다양한 공간이 새로운 텍스트가 될 것이다.

> 영화 매체와 이미지는 비슷한 운명의 길을 떠난다.
> 세계의 감각적 혼종성을 그대로 담아내는 영화 이미지는
> 무빙 이미지가 되어 집(영화관)을 떠나 이동 가능한 관람자와
> 만나고 있다. 걸어 다니는 관람자가 있는 전시장뿐 아니라
> 이동하는 사람들이 장착한 모바일 디바이스를 통해서.

18.　　Andrew V. Uroskie, *Between the Black Box and the White Cube: Expanded Cinema and Postwar Art*, Chicago:
　　　University of Chicago Press, 2014, p. 5.
19.　　Uroskie, *Between the Black Box and the White Cube*, pp. 233–234.
20.　　데이비드 노먼 로도윅, 『디지털 영화 미학』, 정헌 옮김, 서울: 커뮤니케이션북스, 2012, 2장 참조.

임흥순, 〈내 사랑 지하〉, 2000. 2022 타이틀 매치: 임흥순 vs. 오메르 파스트 《컷!》 전시 전경.

2022 타이틀 매치: 임흥순 vs. 오메르 파스트 《컷!》 전시장의 〈내 사랑 지하〉(2000)는 독특한 위치에 설치되어 있다. 1층에 자리 잡았지만 사람들이 이동하는 계단 아래 공간임을 고려하면 나름 '지하'다. 이 작품은 '영화관을 떠난 영화' 그리고 '움직이는 이미지'의 영화라는 차원을 너무나 잘 대변해 주고 있다.

> '영화' 텍스트가 중요하다면 〈내 사랑 지하〉의 내용부터
> 시작해야겠지만 … (나는 이 영화가 어떻게 전시되고 있는지가
> 더 흥미롭다.)

대부분의 관람객은 2층으로 이동하는 중에 이 작은 터널 같은 공간을 스치며 발견하겠지만, 발견하지 못하고 그냥 지나치는 관람객도 분명히 있을 것이다. 마치 오래된 좁은 이동수단의 좌석과도 같은 이 의자에 앉으면 (아마도) 작가를 향한 것이 분명한 어머니의 얼굴과 그녀의 친근한 목소리가 들린다. 이제는 너무나 작게 느껴지는 모니터에서 나오는 영화를 들여다보면, 우리는 이 작품이 그 자체로 하나의 이동 기록이라는 것을 알게 된다. 작가가 [〈교환일기〉(2015-2018)의 텍스트에서도 설명한 바 있지만] 오랜 시절 살았던 반지하 공간을 떠나가는 날, 이사에 전혀 도움이 되지 않고 오히려 방해가 되는

비디오의 존재는 그 움직임들 사이에서 보이지는 않지만 생생하다. 과연 무사히 나올 수 있을까 싶은 침대나 가구들이 좁은 공간을 벗어나는 것처럼, 밤은 결국 아침이 되고, 이 시끌벅적한 이동을 담은 카메라는 작은 트럭과 함께 떠난다.

　　보이지 않는 비디오에 비해 너무도 생생한 어머니와 어머니의 목소리. 이 비디오는 떠나며 자신이 떠나온 곳을 돌아보는 시선이다. 전시장의 이 공간은 어느 순간 더 이상 보지 않는 비디오, 이제 더 이상 타지 않는 버스, 이동하며 더 이상 내다보지 않는 창밖 같은 공간을 재현한다. 이곳을 떠난 우리의 시선은 손안의 화면이나 대형 스크린을 향하고 있을 것이다. 방 안에서, 영화관에서, 전시장에서 영화는 연속의 프레임을 통해 움직이고 있다. 계속 움직임의 기원을 돌아보면서도, 그 공간은 이동하고 멀어지고 있다.

> 이렇게 '집을 떠난' 영화가 전시장에서, 자연광이 통과하는 스크린에서, 네트워크로 연결된 스트리밍 화면에서 재생될 때, 소리는 이미 공간 이미지와 통일되지 않는다. 여기서 텍스트와 동기화되지 않는 풍경들은 여전히 미학적 과잉이거나 진부한 선언인가?

7. 역사를 짊어지고 이동하는 이미지

임흥순은 집을 떠나 이동하는 이미지들을 대표하는 작가다. 영화 이미지를 만들지만 영화의 범주에 갇히지 않고 제도가 만든 경계 사이에서 관객을 만나왔다. 영화감독이지만 설치 작업을 주로 한다고 평가받기도 하고, 반대로 "갇힌 미술로부터 탈주해서 열려 있는 영화에 도달한 영화감독"[21]으로 불리기도 한다. 출발점이 영화적 관점인지 미술적 관점인지에 따라 미묘한 차이가 드러나긴 해도 어느 쪽이든 작가 임흥순을 설명하는 데는 무리가 없다. 여기서 그의 작업이 영화의 장을 떠난 영화 또는 미술의 장을 떠난 미술을 대표한다면, 이것은 영화 매체의 발전과 변화가 스스로에게 부여한 망명이라는 포스트–미디어의 특성과 무관하지 않다. 그러나 임흥순의 작품이 반영하는 것이

21.　김동일, 「당사자의 목소리에 귀 기울이는 영화: 임흥순의 최근 작업을 중심으로」, 『민주주의와 인권』 20(1), 전남대학교 5.18 연구소, 2020, 226쪽.

영화 매체의 역사만은 아니다. 그가 실험하는 영화 이미지의 탈출, 떠남과 돌아옴의 이동들은 한국의 현대사를 이끌어 온 다양한 주체, 운동, 사건을 끌어안음으로써 더욱 강렬해진다. 이는 그의 작품들이 단순히 경계를 흩트리는 형식의 충돌을 넘어 영화의 형식이 '역사'에 대해 가지는 근원적 친화성과 공존 불가능의 모순을 드러내고 있다는 뜻이다.

앞서 언급한 대로 임흥순의 작업이 역사를 다루는 방법이나, 그의 이미지들이 지닌 다큐멘터리적 경계성은 많은 평론가를 고민하게 하는 요소였고, 그 고민의 결과들은 임흥순 작품에 족쇄가 되기도 했다. 다큐멘터리적이면서도 재연이나 퍼포먼스를 포함한 작업들이 주로 타깃이 되었다. 이미지적으로는 다큐멘터리적 리얼리즘에 기반하고 그 시각적 한계를 증명하는 듯이 충돌하거나 평행하는, 일치하지 않는 목소리(증언), 퍼포먼스 등으로 작품을 구성하기 때문에 '역사를 다루지만 역사적인 이미지는 부재한다'는 비판을 받기도 했던 것이다. 그러나 이러한 형식의 문제들은 그가 영화적 기록을 짊어지고, 아니 영화적 기록이라는 운명을 짊어지고 매체 특수성의 장 너머로 끊임없이 이동하기 때문에 발생한 것이다.

자동기록으로서 영화 이미지는 그것이 언제 어느 공간에서 다시 재생되더라도 순수한 기원의 시공간과 일치할 수 없다. 서동진은 풍경 이미지에서 정지된 시간들이 역사적 시간으로부터 시간을 오려내 버렸다고 보았지만,[22] 영화 기술이 허락한 것은 시간에 새로운 시간을 선물하는 것이다. 임흥순 영화의 풍경들이 전시장에서 새로운 풍경으로 이어지는 것은 그 이미지들이 귀속된 어떤 과거를 다른 방식으로 불러내려는 시도다. 영화 이미지의 지나 버린 시간들에 공존 불가능한 현재의 시간을 부여함으로써 그들을 유령적으로 되살리는 것이다.

자크 데리다는 베르나르 스티글레르와의 대담에서 영화, 텔레비전과 같이 시공간의 기록과 전달의 매체기술이 독특성(singularity)의 상속을 가능하게 한다고 말한다. 사진이나 영화, 특히 목소리가 담긴 영상의 기록은 환영(phantom/phantasm)의 가능성을 부정할 수 없게 한다. 기록 매체가 죽음과 지시체를 결합하는 유령 효과를 가지는 이유다. 여기서 유령 또는 환영이란 망령이나 환각과는 다른 것이다. 환영은 기술에 기반하여 특이성의 감각(가시성)을 그대로 불러일으키는 것이다. 이때의 감각은 일반화될 수 있는 무조건적인 상징을 복원하는 것이 아니다. 오히려 그러한 상징에 실패한, 즉 내면화에 실패한 기억의 되살아남이다. 프로이트에 따르면, 이것은 항상

22. 서동진, 「풍경은 넘치지만 현실은 희박하다」, 24쪽.

신체 감각을 수반한다. 데리다는 환영을 "결코 현재로는 체험하지 못했던 것에 대한 기억, 사실상 결코 현존의 형태를 취할 수 없었던 것에 대한 기억을 갖는 것"이라고 정리하는데, 기록하고 그 이미지를 송출하는 일련의 과정은 현재를 현재의 부재로 미리 표시하는 흔적이다.[23] 이러한 유령 효과는 기억과 경험을 지연하면서, 가장 확실한 특이성의 경험인 죽음이 돌아올 것이라는 소망을 실현한다.

〈형제봉 가는 길〉(2018)에서 작가가 짊어진 관은 영화의 관이라는 농담을 하고 싶어진다. 〈형제봉 가는 길〉에서 풍경의 실패는 텍스트 안과 밖에서, 공존 불가능의 형태로 경험된다.

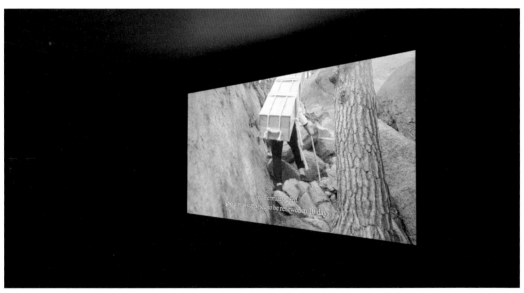

임흥순, 〈형제봉 가는 길〉, 2018. 2022 타이틀 매치: 임흥순 vs. 오메르 파스트 《컷!》 전시 전경. 관객은 2채널 영상을 동시에 관람할 수 없다.

〈형제봉 가는 길〉의 2채널 영상은 일치 불가능한 풍경으로 구성된다.

23. 자크 데리다, 베르나르 스티글레르, 『에코그라피』, 김재희, 진태원 옮김, 서울: 민음사, 2014, 186–188쪽.

8. 파도, 사유의 지평

〈내 사랑 지하〉, 〈교환일기〉, 〈형제봉 가는 길〉, 〈좋은 빛, 좋은 공기〉(2018), 〈고야〉(2021), 〈파도〉(2022). 《컷!》에서 임흥순은 작은 비디오 화면부터 오늘날 일반 가정에 있을 법한 크기의 스크린, 마주하거나 서로 등진 2채널 비디오, 반대편이 보이는 3채널 스크린 등 다양한 이미지를 제시하는데, 우리는 이들을 결코 동시에, 또는 한자리에서 볼 수 없다. 사실 기계적 시각이 우리 맨눈보다 나은 것 같지만, 그것은 가능성의 차원에서 그러할 뿐이다. 빛, 공기, 소리가 중첩되는 전시장에서, 그 가능성들은 하나의 지평을 만든다. 전시된 작품들 사이에서 개별적인 이미지, 목소리, 증언 내용, 기록은 다수의 개념을 전달한다. 그러나 이 개념들을 말아 감싸는 것은 우리의 눈과 이미지 사이에서 그 어느 곳에도 속하지 않은 특별한 길을 따라 흐른다. 이 사이 공간에서 자기만의 속도를 갖는 어떤 움직임이 생길 것이다.

　　들뢰즈와 가타리는 이를 내재성(immanence)의 지평(쁠랑, plan)이라고 설명할 것이다. "개념들이란 오르고 사그라지는 다수의 파도와 같으나, 내재성의 쁠랑은 이 다수의 파도들을 말거나 펼치는 유일한 파도이다. 쁠랑은 그 쁠랑을 배회하고 되돌아오는 무한한 운동들을 감싸는 것이지만, 개념들은 매번 그 고유한 구성 요소들을 통과하는 유한한 운동의 무한한 속도들이다. ··· 그러나 무한한 속도는 그 안에서 무한이 스스로 움직이는 환경을 필요로 한다. 그것이 바로 쁠랑(plan), 공허(vide), 지평(horizon)이다. 개념의 탄성뿐만 아니라 환경의

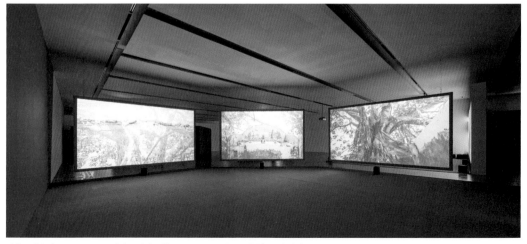

임흥순, 〈파도〉, 2022. 2022 타이틀 매치: 임흥순 vs. 오메르 파스트 《컷!》 전시 전경.

임흥순, 〈파도〉, 2022. 〈파도〉는 모니터에 3분할된 화면으로만 확인 가능하다. 모니터에서 이들은 동시에 감각될 수 있는 것처럼 제시되지만, 사실 관람자가 세 프레임을 동시에 들여다보는 것은 불가능하다. 이들은 또 다른 공간에서 우리에게 새로운 감각의 지평으로 들어오는 수밖에 없다.

유동성이 필요하다. 우리와 같은 '느린 존재들'을 구성하기 위해서는 이 두 가지가 필요하다."[24] 영화 이미지로서 기록은 자연과 현실을 풍경으로 만든다. 그들은 텍스트 안에서 의미화에 실패할지 모르지만, 그 텍스트를 벗어남으로써 사유의 지평을 이룬다.

확장영화가 장소를 해체하는 것은 우리의 봄을 하나의 사건으로, 사유로 만드는 첫걸음이다. 시각의 흐름은 파도와 같아 한곳에 머물 수 없다. 우리가 같은 물결에 발을 담글 수 없는 것처럼 우리는 같은 공기로만 호흡할 수 없다. 어둠 속에서 거리를 유지하던 이미지, 풍경들은 새로운 물결로 되돌아오기 위해 열린 공간을 필요로 한다.

내가 그 공기의 일부가 되고, 내가 그 파도의 일부가 되는 공간에서 미디어는 새로운 빛을 전달한다. 빛과 공기가 흐르는 공간에서 전혀 새롭지 않지만 절대로 익숙해질 수 없는 풍경들은 반복의 덫에 빠지지 않고 특이성을

24. 질 들뢰즈, 펠릭스 가타리, 『철학이란 무엇인가』, 이정임, 윤정임 옮김, 서울: 현대미학사, 1991, 56쪽.

지킬 수 있을 것이다. 《컷!》에서 임흥순의 영화들은 카메라가 결코 성공하지 못하면서도 거부할 수 없게 만드는, 보존, 기억, 애도와 위로의 운명을 짊어지고 이동한다. 그 이미지들은 엇갈린 채 현재의 순간일 수밖에 없는 풍경 속에서 많은 소중한 것의 흔적을 유령처럼 붙잡고 있다. 그 흔적은 이곳에서 환영으로 돌아오기 위해 영화'관'을 떠나야만 했던 것이다.

> "세계의 현현(exhibition)에의 소망을 충족시키기 위해서는 우리는 기꺼이 세계 자체가 나타나는 대로 내버려 두지 않으면 안 된다. … 자신을, 자신의 개입 없이 스스로 현현하도록 하는 것. 완전한 이해 가능성을 원하는 것은 참으로 끔찍한 소망이다." [25]

 이미지는 그렇게 세계에도 주체에도 속하지 않고 흘러감으로써 불가능한 사유의 환영이 된다.

25. 카벨, 『눈에 비치는 세계』, 243쪽.

The Light and Air of Exhibited Landscapes ⋯ and Fragmentary Thoughts on the Form of Presence

NAM Soo-young

1. In Between the Cracks of Our Blocked Senses

There are a lot of things that require shade in a movie theater. Natural light must be completely blocked and darkness created in its absence. Darkness in a movie theater is actually made by shading and emptying rather than actually filling anything. In order to revive images containing the world's colors and light, an artificial path of light must be created, with natural light blocked out for this path. The screen on which the image is captured is yet another shade. Without this shade, our eyes really lose any sense of focus. The screen holds both the light and our image of the world, as it is the only window that can be seen in the dark. The film screen, which was originally a form of shade, is a place where a stronger darkness is masked and left behind. It disappears transparently when we lose ourselves in the image. A movie theater is a dark space that is blocked in several stages, and everything we can see, should see, and should not see there is completely controlled.

> An exit is a door that must never be opened, a symbol of disconnection that films declare to the world.

2. A World That Corresponds to Our Desires

André Bazin said in a talk once that films present a world that

corresponds to our desires.[1] This should not be misunderstood to mean that films distort reality. Stanley Cavell's *The World Viewed,* which philosophically explains Bazin's main arguments on films, including his monumental critique "The Ontology of the Photographic Image," provides clues as to this argument. Cavell's "viewed" world, or the world "as you see," is not limited to the phenomena of mechanical objectivity. He places the media characteristics of a film on automatism, but reveals how this is a familiar desire within the tradition of art. For Cavell, mechanical perspective inevitably corresponds to the conditions of one's very own personal visuality.

> "I have spoken of film as satisfying the wish for
> the magical reproduction of the world by enabling us
> to view it unseen. What we wish to see in this way is
> the world itself—that is to say, everything.
> Nothing less than that is what modern philosophy
> has told us (whether for Kant's reasons, or for
> Locke's, or Hume's) is metaphysically beyond
> our reach or ··· beyond our reach metaphysically."[2]

If the world exists in a state that can be seen at any time, even if no one actually sees it at first glance, that seems to predicate an objective condition of the world. However, what is more important here is the hope that the world will be recorded and sustained as such, and the desire to confirm that the whole world can be subject to intelligence even if this is borne of one's perception. In a film's image, we face the desire to identify our objectified selves, just like looking in a mirror.

> As we agonize while looking in a mirror,
> what we face is not our presence,

1. André Bazin said in an interview with Michel Mourlet, "Since cinema is a gaze, which is substituted for our own in order to give us a world that corresponds to our desires, it settles on faces, on radiant or bruised but always beautiful bodies, on this glory or this devastation which testifies to the same primordial nobility, on this chosen race that we recognize as our own, the ultimate projection of life towards God." Michel Mourlet, "Sur un art ignore,' *Cahiers du Cinema,* no.98 (August 1959). Quoted in Jonathan Rosenbaum, "Godard in the Nineties: An Interview, Argument, and Scrapbook (Part 1)." https://jonathanrosenbaum.net/2021/08/godard-in-the-nineties-an-interview-argument-and-scrapbook-part-1/ (February 8th, 2023)
2. Stanley Cavell, *The World Viewed*, Cambridge, Massachusetts, and London: Harvard University Press, 1979, pp. 101–102.

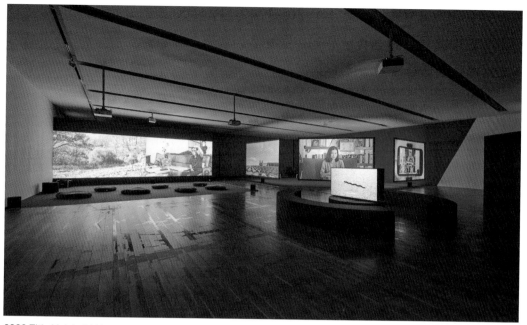

2022 Title Match: IM Heung-soon vs. Omer Fast "Cut!" installation view. The landscape on the screen is naturally harmonized with the light and air beyond the screen.

but the past (desire) we should be letting go of.

The window is facing the world and proves *the fact that we can see* it, not the fact that we see it, by showing the world, by actually showing the place that we can see at any time (if we want to), whether we look at it or not. Cavell argues that the moving picture, or film, is a leading example of making this "wish to view the world" come true in real life. "Viewing a movie makes this condition automatic, takes the responsibility for it out of our hands."[3] That is why "movies seem more natural than reality. Not because they are escapes into fantasy, but because they are reliefs from private fantasy and its responsibilities; from the fact that the world is already drawn by fantasy."[4] The reason why the world we see through movies eventually becomes the world of our desires is that the automatism of movies becomes a condition that goes beyond the constraints of our sensory world. In other words, our fantasies set up a world that exists whether we are looking at it or not, and our visual perceptual desire—our gaze at it—equates our private gaze with an objective gaze at the world itself.

3. Cavell, *The World Viewed*, p. 102.
4. Cavell, *The World Viewed*, p. 102.

The most essential of desires, "to see," is also the desire to align the past with the present/now. The world recorded by the camera is a world that remains consistent regardless of the presence of the viewer, whether in the past or the present. The life I experience is part of the world, so we cannot identify this world as a complete continuity. For this reason, we need the experience of continuity and identification, at least artificially. Let's go to the movie theater. The screen of the movie theater is a "window" toward the real world, and at the same time "transparently" shows that we are looking at that window. A screen is a virtual window that operates within a closed space.

However, the gallery is always open.
When a video work is displayed, there is an
appropriate darkness, but, fundamentally,
air and light continue to flow. Those who enter
and those who exit intersect, and the inside and
outside become mixed with one another.

3. Natural Beams of Light and Fresh Air Passing through an Open Window

A projector is usually installed at an undisturbed place of sufficient height, but it does not completely prevent the situations that can distract our attention from the image. When a person walks in front of the screen or monitor and blocks the screen, light flowing through the passages of the movie theater may overlap with the light from the projector, with sounds other than that of the film frequently being heard. Even if it is a mesmerizing landscape captured by the camera with not a little difficulty, it seems challenging for any ideal image from a film, which is appreciated at a fixed seat, to be displayed at a gallery. When a film is played at a gallery or somewhere other than a movie theater, and film images still mediate a certain time and space as a "film," what do we lose and what do we gain?

According to early film theorist Béla Balázs, most existing

works of art with stages, frames, and covers have built an independent world within them. For Balázs, he believed that an independent microcosm separated from natural reality was an internal attribute of art. No matter how well the world describes reality, it could not be an extension of reality. However, films were different. As he once put it, "Hollywood Invented an art which disregards the principle of self-contained composition and not only does away with the distance between the spectator and the work of art but deliberately creates the illusion in the spectator that he is in the middle of the action reproduced in the fictional space of the film."[5] In order for such a new genre—the film—to become *art*, the extended world in reality could not be left as is. It was necessary to imbue the physical with a soul and incorporate a creative atmosphere into the practical labor of daily life.

Balázs emphasized that films visualized humans. If the film, especially in a close-up, made the human face visible, the film gave a human aspect even to non-human things. At the same time, when the expression is contained in a distant view, it becomes close and familiar.

When Balázs asked, "How is the countryside turned into landscape?" he answered by saying, "Not every bit of nature is a landscape in itself. The countryside has only a topography, which is a thing that can be exactly reproduced on a military map. But the landscape expresses a mood, which is not merely objectively given; it needs the co-operation of subjective factors before it can come into existence."[6] Just as an artist puts their own world on the canvas, a cameraperson should put their "expression" in the simple countryside through the use of appropriate settings. The reason why a film can be a great work of art is that it can be made into something human by putting a camera into the world of things. In fact, the camera itself only captures the appearance, but it is the cameraperson, a genius landscape painter, who captures impressive landscapes. Balázs goes on to explain: "On these

5. Béla Balázs, *Theory of the Film*, London: Dennis Dobson, 1931, p. 50.
6. Balázs, *Theory of the Film*, p. 96.

landscapes the clouds gather, the mist drives, the reeds tremble and shiver in the wind, the branches of the trees nod and toss and the shadows play hide-and-seek—these are film landscapes which wake at daybreak and darken to tragedy at the setting of the sun."[7] Indeed, Balázs praises the special capability of films, saying that there is no painter born whose motionless pictures could match this experience.

The reason why the landscape became so special in the film discourse was that it was premised on the fact that something human could be found somewhere within it. It is a special sight that is completed when nature—which exists consistently, even if I do not see it—meets with the private moment of "me." This uniqueness is related to how the world was cut and selected within the frame of a film. Balázs once quoted Goethe by saying, "Man set down in the middle of an immense world, cuts himself a little world out of it and hangs it full of his own images."[8] It seems we have been consuming films that way from the very start.

"The knowledge of the unsayable is the study of what Wittgenstein means by physiognomy." [9]

4. The Autonomy of Landscapes Available Because of the Camera

Let's examine an opposite perspective from Balázs's. In the past, the non-narrative genre and experimental films played a defining role in liberating landscapes from the framing of human signification. A landscape is summoned not as a place where the subject of the narrative appears and events occur, but as evidence that emphasizes the camera's "being there." The effect is more of

7. Balázs, *Theory of the Film,* p. 97.
8. Johann Wolfgang von Goethe, "Contributions to Lavater's Physiognomic Fragments," as cited in Béla Balázs, *Theory of the Film,* p. 93.
9. Cavell, *The World Viewed,* p. 157. The argument that a film cannot be told or quoted is nothing new. Raymond Bellour said this in "The Unattainable Text" (1975), and Cavell repeated it in the foreword of *The World Viewed,* "in speaking of a moment or sequence from a film we, as we might put it, cannot quote the thing we are speaking of." (Cavell, *The World Viewed,* p. 9). True, we cannot quote a film in words. For example, a narrative film usually tells a story, as it speaks of the film in a way that explains the sequences or the content of scenes, while a non-narrative film speaks of the film in a way that describes the images of the scenes along with the order of the scenes, because these words are never what the film is.

a fall into a historical scene than a subjective identification.[10] At the same time, this is not anything new about the capability of films. Cavell says this possibility was traditionally less studied than the effects of montage and narrative, but it was clearly discovered and pursued by many artists who specialized in realism, or as he described it, "Early in its history the cinema discovered the possibility of calling attention to persons and parts of persons and objects; but it is equally a possibility of the medium not to call attention to them but, rather, to let the world happen, to let its parts draw attention to themselves according to their natural weight."[11] This is because the camera can use a screen (frame) to draw attention to the smallest part of an object, but as consecutive frames (time) enter the fixed frame (space), it comes to be equipped with a condition that allows the breadth to extend to the vastness of the world. If Balázs emphasized the uniqueness of the world that only films can capture, but recognized its value as the backdrop of the dawn and twilight of the story, and eventually in terms of representation that can capture the artist's subjectivity, Cavell noted the way the audience perceives the world through the phenomenology of frames. As such, the consecutive frames, which are a condition of the expansion he is paying attention to, do not dictate an artificially shaded and closed space for immersion like the close-up.

> It is actually the theater stage that has such an effect. It is easy to think that the stage dictates the presence of the same space as the audience, but in fact it does not. While it is not impossible for an audience member to get on the stage, the drama would stop at that moment if they did.

However, the camera reveals an inherently heterogeneous scene by mechanically shifting reality within consecutive frames. First of all, no matter how independent the microcosm it contains in terms of the narrative, it is sensibly connected to the

10. We remember Neorealism films and how they portrayed the physical world in which a film conveys people who are subordinate to the principles that govern the world.

11. Cavell, The World Viewed, p. 25.

audience's "now-here" (the audience's reality), which cannot be replaced by any picture. What this means is that the world of the continuous narrative which immerses us is just a "site" made up of discontinuous spaces that have already occurred as if an event were taking place in front of our eyes. We experience the present moments in the connected site. A film consists of frames that are captured but not trapped, that are played but do not coexist, and that are open to heterogeneous time. In between these images, a site of unified narrative, that is, a heterogeneously living landscape which is different from the stage, is unveiled.

In "The Poison of Landscapes: The Utilization of Landscapes in Independent Documentaries," Lee Dohoon explained landscapes by contrasting them with the "stage". Citing Martin Lefebvre, he argues that "in visual art, landscapes are not secondary to events, actions, and narratives, but autonomous ones that are centered on themselves," and further emphasizes that a "landscape" is formed around the dynamics of the object and the person who looks beyond the dimension of the diegesis.[12] Landscapes are semantically different from replaceable backdrops.

The camera created a narrative medium representing the twentieth century called film, but it taxidermized the images of the times that were not reduced to the narrative. The images are the past, but they are revived in the present form. And while they offer the present sense, they are not subordinate to the present materials. Yoo Unseong's landscape theory does a good job of explaining this special sense of anachronism, the existence of an image that is already a thought in itself.

> Not limited to spaces, whether they are things or people;
> facial expressions, gestures, and actions; or events,
> when anyone or anything appears to have been released
> from the narrative surrounding itself and deviated from
> a system of meaning or value, transforming into
> a condition in which there is no attribute other than
> visibility, that is the moment the object is transformed
> into a landscape. In this sense, all landscapes are spiritual.

12. Lee Dohoon, "The Poison of Landscapes: The Utilization of Landscapes in Independent Documentaries," *OKULO* 007 [In Korean], Seoul: Media Bus, 2018, p. 67.

A political landscape, for example, emerges when you
stare at the situation itself, in which political factions
negotiate, confront, and conflict, breaking away from
some partisan narrative, meaning, and value.
By the same logic, anyone who wants to see
a contemporary landscape should always swim
against the current. [13]

5. Failures of Landscapes and Wandering Images

It is not surprising that a landscape, not the main character, is
foregrounded in a non-narrative genre, especially documentary
films. In particular, movies dealing with reality filled with
unrepresentable and unable-to-testify trauma often fill in
landscape images at the point of failure with respect to
signification. However, as Lee Dohoon pointed out, it is clear that
a landscape does not just establish itself by filming a profilmic
landscape. In addition, if traditional non-narrative films signify
images through narration, which encompasses the narrative, it
is clear that landscape images inserted at the point of failure of
signification may already contribute to some words. Therefore,
Lee Dohoon's concern is worth listening to. He thinks the recently
oversupplied landscape images are "reduced to symbols that
imply the placeness, humanity, collectivity, and community-ness
that have been destroyed by the power of the state and money"
through easy presentation, and are subsequently losing their
weight and autonomy.[14] If a landscape is an image that does not
flow with the text of the narrative, and if it represents material
thinking by being separated from it, the thinking will only be valid
until it is combined into a specific text.

How can we prevent a landscape with such singularity,
an image of thought, from becoming fixed into text?

13. Yoo Unseong, "Flow and View: The Landscapes of the World without a 'Beyond' and Essay Films," *OKULO*
 007 [In Korean], Seoul: Media Bus, 2018, pp. 31–32.
14. Lee Dohoon, "The Poison of Landscapes," p. 69.

While agreeing that recent movies have an overabundance of landscapes, there are also perspectives that criticize this trend from the opposite perspective. Seo Dong-jin finds despair and lethargy in images that have fallen off the chain of meaning, and sees this as a kind of political regression that is reduced to trauma in facing an un-representable world. He criticizes the landscapes presented in IM Heung-soon's documentary works for being equalized as subjective sites of testifiers, and thereby dislocated from their political and economic history.[15] Seo points out that instead of repeating the differentiated historical experiences of various victims, IM Heung-soon turns them into a non-historical, same-time experience of pain and suffering, which blocks opportunities for reflection and criticism that can be brought about by repeated historical experiences.

Several critics have already pointed out that IM Heung-soon's discord between language and landscape is one of his aesthetic characteristics (Yoo Unseong, Kim Dong-il, Kwak Yung Bin, et al.). If we view his "text" as a combination of an unrepresentable testimony and irreplaceable images, it is clear that this can become a kind of trauma for the audience. However, we also need to examine not only the *place* that exists or is absent within the combination of text and images but also what frames they move between. Yoo Unseong claims, in part by quoting Lefebvre, that "place is a completely variable, conceptual construct, and above all a 'space of stories and events,' while landscape is a kind of 'counter-place', 'freed from eventfulness.'" In other words, this criticism itself premises a unifying space as a backdrop of action, that is, a conservatized space.[16] Therefore, we need to examine whether the same placeness or landscapes can be expressed in films that go outside the theater, where space is presented in a unified way through the synchronization of images and sounds. If the spaces that have traditionally been shaded for the combination of audio-visual texts are combined into

15. Seo Dong-jin, "The Overabundance of Landscapes and Scarceness of Reality: The Political Regression of Landscape Images," *OKULO 007* [In Korean], Seoul: Media Bus, 2018, pp. 20–24. The problem of landscape excess, which is constantly reproducing trauma by reducing the places which should be classified through different historical times to a fixed time of painful memories, was commonly identified in films by IM Heung-soon and other contemporary artists, such as Park Chan-kyong, especially in contemporary expanded cinema that critic Seo Dong-jin watched at the 2018 Jeonju International Film Festival (pp. 11–15).
16. Yoo Unseong, "Flow and View," pp. 31–32.

a new space where light and air flow, is this not a new movement beyond the discord in terms of the text or meaning that the film directs through editing?

Is it—why an artist twisted the harmony of images and text that only normally works inside the movie theater—still an important question in the post-cinema era? In the era of films leaving the theater, the horizon of audio-visual texts should also be expanded.

> It is no longer an environment where light and darkness, as well as the audience's gaze, are controlled so that the pieces (frames) of the world continue in a fixed way. The image itself is combined with a new and present place, and words fill a cube in the "here and now," where light and air flow constantly, and are not part of a landscape of visual texts.

6. Moving Images That Leave the Movie Theater

As the expression "expanded cinema" paradoxically reveals, the film image always promises a return to its origin, which has been accepted as a kind of media characteristic. The origin of the camera, "camera obscura," ultimately becomes the home of films, the movie "place" (Kino). The expanded cinema's space connects the black box as a theater and the white cube beyond the black box. Defining the change of spaces as movement from medium to site means that another site other than the "home" is already an event, or in other words it is related to a kind of deconstruction (of original medium condition).[17] In this discussion of expanded cinema, Andrew V. Uroskie used Rosalind Krauss's insight to show that the post-medium condition, which followed the structural film and video of the 1970s, replaced the medium specificity of *films* and deconstructed the modernism it had represented.[18]

This medium specificity can be better understood as more

17. Andrew V. Uroskie, *Between the Black Box and the White Cube: Expanded Cinema and Postwar Art* , Chicago: University of Chicago Press, 2014, p. 5.
18. Uroskie, *Between the Black Box and the White Cube*, pp. 233–234.

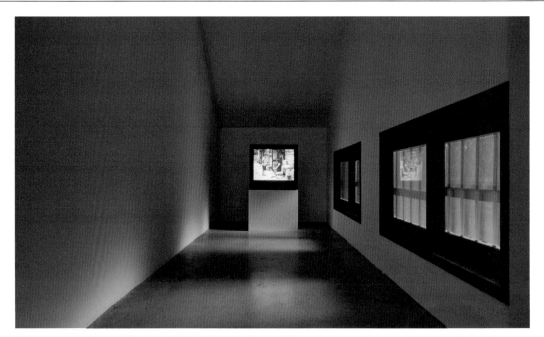

IM Heung-soon, *Basement My Love*, 2000. *2022 Title Match: IM Heung-soon vs. Omer Fast "Cut!"* installation view.

phenomenal than essential. For example, with a new medium called video, it seems that while film reels and projectors dictate the change of the medium of magnetic film and player, video did not completely dismantle film-based movies. Even if the continuous update of media, as well as video, eventually led to the disappearance of film, the ontological change of such media (i.e., the change from analog to digital) is not a factor that directly changed texts we experience. However, video dismantles the movie theater as a space for special cinematic experience by shifting the space of the cinematic experience from the theater to the home. This is why any discussion on the post-mediality in today's post-media era came to deal with the liberation from spatial constraints in terms of the movie-consuming phenomenon as much as the nature of the temporal leap inherent in the reference of video images.

 Films that were so different from their emergence compared to previous arts have always been in a constant state of flux, reflecting the latest technology, and now those changes seem to have reached a point where they have given up the meaning of mediality altogether. Noël Carroll claimed that the term "film" research is no longer appropriate and should be replaced by

"moving image" research.[19] Thus, if the only characteristic of films we can be sure of is "moving," then the various spaces in which they move will now be new texts.

> Film media and images share a similar path in their fate. Film images, which capture the world's sensuous hybridity as it is, have become moving images, leaving their home (movie theaters) and now serving mobile audiences, not only through exhibition halls, where audiences walk around, but through mobile devices carried by people on the move.

At the exhibition hall for *2022 Title Match: IM Heung-soon vs. Omer Fast "Cut!"*, *Basement My Love* (2000) is installed in a unique location. Although it is located on the first floor, it is actually "underground" when considering that it is a space under the stairs where people move. The work represents the dimension of the *film that left the theater* and the film of moving image.

> If the film text is important, we should start with the content of *Basement My Love* …
> (I am much more excited about how this film is being exhibited).

Most visitors will find this small, tunnel-like space on their way to the second floor, but there will definitely be some visitors who do not find it at all and just pass by. When you sit on one of these chairs, which is like a seat from an old narrow vehicle, you can see a mother's face and hear her friendly voice, which is directed (probably) at the artist. Now, if we watch a film from a monitor that feels too small, we see that it is a record of movement itself. On the day the artist leaves the semi-basement space where he had lived for a long period of time (This is just as the artist described in the text of *Exchange Diary*, 2015-2018.), the presence of a video that is not helpful to moving at all—and is instead quite disturbing—is vivid in the middle of the movement. Just as a

19. See David Norman Rodowick, *The Virtual Life of Film,* trans. Jeong Heon (Seoul: Communication Books, 2012), Chapter 2.

bed and other pieces of furniture—all of which seem impossible to remove from the place safely—leave the narrow space, the night soon becoming morning, the camera capturing this noisy movement leaves on a small truck.

His mother's image and voice are extremely vivid compared to the invisible video camera. This video is a gaze looking back at where the artist left. This space in the exhibition hall becomes at one point a video that you no longer watch, a bus that you no longer ride, a window that you no longer look out while moving. Our eyes, as they are leaving this place, will be directed at the screen in our hands or a large screen somewhere else. In a room, in a movie theater, in an exhibition hall, the film is moving through a series of frames. While continuing to look back at the origin of the movement, it is moving away.

> When such a film that "left its home" is played in
> an exhibition hall, on a screen through which natural light
> passes, or on a network-connected streaming screen,
> the sound is already unsynchronized with the spatial image.
> Are landscapes that are not synchronized with the
> text here still aesthetically excessive or have they
> become cliché declarations?

7. Moving Images That Carry History

IM Heung-soon is an artist who represents images that leave home and move. Although he creates film images, he does not confine himself to the boundaries of the film medium and has met with audiences in between institutional boundaries. It is true he is a film director, but sometimes he is seen as an artist who mainly works on installations, while at other times he is called a "film director who escaped from confined art to reach open film."[20] There may be subtle differences depending on whether his starting point is a filmic or artistic perspective, yet there is no question about

20. Kim Dong-il, "A Cinema Listening Carefully to the Weak's Voice in the Case of Im Heung-soon's Late Works," *Journal of Democracy and Human Rights* 20(1), The May 18 Institute Chonnam National University, March 2020, p. 226.

describing IM Heung-soon as an artist. If his work represents film that has left the field of film or art that has left the field of art, this is not unrelated to the post-media characteristic of exile that the development and change of the film medium has bestowed upon itself. However, what IM Heung-soon's work reflects is not just the history of the film medium. His experiments in escaping from film images, as well as leaving and returning movements, become more intense by embracing the diverse subjects, movements, and events that have led Korea's modern history. This means that his works go beyond not only the collision of forms that simply break down boundaries but also reveal the contradiction between the fundamental affinity that the form of the film has for *history* and the inability to coexist with it.

As mentioned earlier, in IM Heung-soon's work, his way of dealing with history and the in-betweenness of documentary work found in his images were all factors that made many critics put a lot of thought into them, with the results of such thinking sometimes becoming shackled to IM Heung-soon's works. Works that are documentaries but with reenactments and performances were mainly targeted by critics. As IM's works are based on documentary realism in terms of their images—while also consisting of conflicting or parallel, inconsistent voices (testimony), and performances as if proving their visual limitations—he has been criticized for lacking historical images when handling history. However, these genre-related issues arise because he carries takes on cinematic records, or on the fate of cinematic records, and constantly moves beyond the field of media specificity.

The film image as automatism cannot match the time and space of pure origin no matter when and where it is played again. Seo Dong-jin saw that time which had stopped in landscape images cut out time from historical times,[21] but what film technology allows is to give a certain time a new time. IM Heung-soon's film images, leading from the exhibition hall to new landscapes, is an attempt to recall the past to which the images belong in different ways. It is to revive them like phantoms by giving the past time in film images a present time that cannot coexist.

21.　Seo Dong-jin, "The Overabundance of Landscapes and Scarceness of Reality," p. 24.

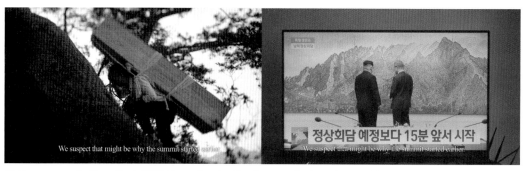

IM Heung-soon, *Brothers Peak*, 2018. Unsynchronized landscapes of a two-channel video.

In a conversation with Bernard Stiegler, Jacques Derrida said that media technologies of recording and transmitting time and space, such as film and television, enable the inheritance of singularity. This makes it impossible to deny the possibility of the phantom/phantasm of photographs or films, especially videos containing voices. This is why recording media has a phantom effect that combines death and indicators. Here, phantom or phantasm are different from specters or hallucinations. Phantasm is to evoke the sense (visibility) of singularity based on technology. The sense at this time is not to restore unconditional symbols that can be generalized. Rather, it is a revival of the memory of failing in such symbols, that is, failing to internalize such symbols. According to Sigmund Freud, this always involves bodily sensations. Derrida summarizes phantasm as "to remember what one has never lived in the present, to remember what, in essence, has never had the form of presence," and the series of processes that record and transmit images is a trace of pre-marking the present as the absence of the present.[22] While this phantom effect delays memory and experience, it realizes the hope that death, the most certain way of experiencing singularity, will return.

I feel like telling a joke about the coffin that the artist carries in *Brothers Peak* (2018), and how it is the coffin of the movie theater. The failure of landscapes in *Brothers Peak* is experienced in and out of the text in the form of an inability to coexist.

22. Jacques Derrida and Bernard Stiegler, *Ecographies of Television,* trans. Jennifer Bajorek, Cambridge: Polity Press, 2002, p. 115.

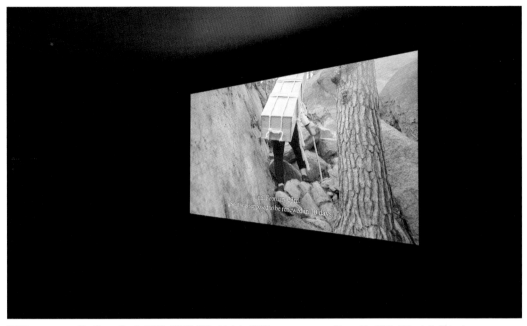

IM Heung-soon, *Brothers Peak,* 2018. *2022 Title Match: IM Heung-soon vs. Omer Fast "Cut!"* installation view. Incompatible viewing of a two-channel video.

8. The Waves: The Horizon of Thought

Basement My Love, Exchange Diary, Brothers Peak (2018)*, Good Light, Good Air* (2018)*, Old Night* (2021)*, The Waves* (2022). In "*Cut!*", IM Heung-soon presents a variety of images, from small video screens to screens the same size that ordinary households would have today, two-channel videos facing or against each other, and three-channel screens that show the rear sides of images. We can never see those images at the same time or in one place. In fact, a mechanical vision seems to be better than our using the naked eye, but this is only true in terms of possibilities. In an exhibition hall, where light, air, and sound overlap, the possibilities create a horizon. Among the exhibited works, individual images, voices, testimonial content, and records convey a number of concepts. But what ties all these concepts together is the flow of a special path that belongs nowhere between our eyes and exhibited images. In this in-between space, there will emerge some movement at its own speed.

 Gilles Deleuze and Felix Guattari would explain this as the plane of immanence: "Concepts are like multiple waves, rising

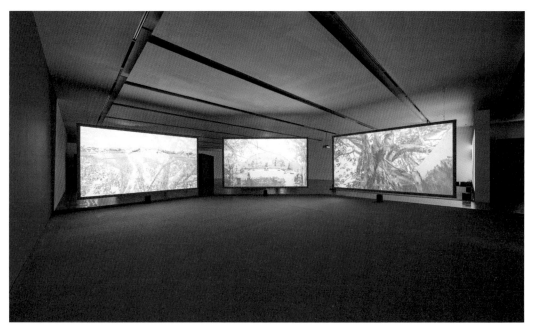

IM Heung-soon, *The Waves*, 2022. *2022 Title Match: IM Heung-soon vs. Omer Fast "Cut!"* installation view.

and falling, but the plane of immanence is the single wave that rolls them up and unrolls them. The plane envelops infinite movements that pass back and forth through it, but concepts are the infinite speeds of finite movements that, in each case, pass only through their own components.… But this speed requires a milieu that moves infinitely in itself—the plane, the void, the horizon. Both elasticity of the concept and fluidity of the milieu are needed. Both are needed to make up 'the slow beings' that we are."[23] Records as film images turn nature and reality into landscapes. They may fail to be signified within the text, but by leaving the text, they form a horizon of thought.

The deconstruction of the site by expanded cinema is the first step in turning our seeing into an event or a thought. The flow of time is like waves and cannot stay in one place. Just as we cannot soak our feet in the same wave, we cannot breathe the exact same air over and over. Images and landscapes that have kept the distance in the dark need an open space to return as new waves.

In the space where I become part of the air, and where I become part of the waves, the media delivers new light. In the

23. Gilles Deleuze and Felix Guattari, *What Is Philosophy?*, trans. Hugh Tomlinson and Graham Burchell , New York: Columbia University Press, 1994, p. 36.

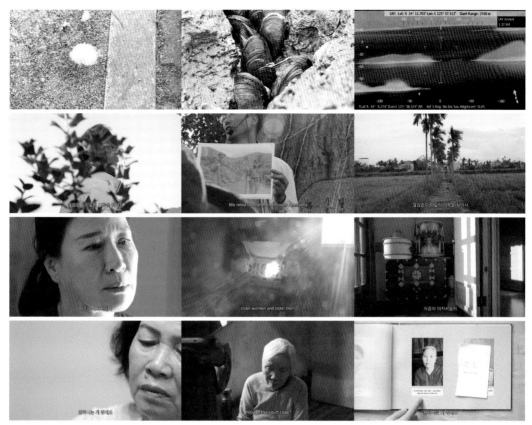

IM Heung-soon, *The Waves*, 2022. *The Waves* by IM Heung-soon can only be watched with a screen divided into three parts on the monitor. On the monitor, all three parts are presented as if they can be sensed at the same time, but in fact it is impossible for the viewer to look at all three frames at the same time. The frames have no choice but to enter us through a new sensory horizon in another space, like in an exhibition hall, for example.

space where light and air flow, landscapes that are not new at all, and yet still the audience can never get used to, will be able to keep their singularity without falling into the trap of repetition. In , *"Cut!"* IM Heung-soon's films move with the fate of preservation, memory, mourning, and consolation. The camera is never successful, but the films are irresistible. The images are gripping traces of many precious things—like phantoms—in landscapes which are bound to be the present moment. The traces had to leave the movie theater to return as a phantasm here.

"To satisfy the wish for the world's exhibition we must be willing to let the world as such appear...to allow the self to exhibit itself without the self's intervention. The wish for

total intelligibility is a terrible one." [24]

Images do not belong to the world or the subject and flow; they become a phantasm of impossible thinking.

24. Cavell, *The World Viewed*, p. 159.

역사의 운율, 색채의 기미

이나라

임흥순의 시종일관

임흥순의 〈파도〉(2022)는 여느 때와 같다. 임흥순은 여전히, 카메라로 인물의 분란을 조명하거나 조성하는 대신 얼굴을 내밀게 하고, 말투에 귀 기울이게 하고, 몸짓을 눈여겨보게 한다. 제주라는 하나의 장소에서 벌어진 과거의 비극과 현재의 비극을 연결했던 〈비념〉(2012), 20세기의 구로공단과 오늘의 공장, 한국과 아시아를 연결했던 〈위로공단〉(2014/2015), 부에노스아이레스와 광주의 애도를 연결했던 〈좋은 빛, 좋은 공기〉(2018)처럼 〈파도〉 역시 연결한다. 1948년 여수, 1966년 남베트남, 2014년 진도 맹골수도, 세 개의 시간, 세 개의 장소, 세 사람을 파도로 연결한다. 세월호를 집어삼켰던 진도 앞바다, 빨갱이라는 딱지를 붙여 사람들을 집어 던졌던 여수 앞바다, 전쟁의 무대가 되었던 남베트남 앞바다, 이곳에는 한결같이 파도가 일렁였을 것이기 때문이다. 임흥순은 제목을 정하지 않고 따로 있는 세 인물을 잇는 작품을 만들어 가던 중 버지니아 울프의 소설 『파도』(1931)를 알게 되었고, '파도'라는 제목이 이 작품에 어울린다는 생각을 했다고 한다.

파도는 소요를 일으키며 표류하게 하고, 심해 속으로 집어삼키는 것이다. 파도는 수중의 끈적이는 존재와 가라앉은 사물을 해안으로 가져오는 것이다. 해안을 씻어내고, 해안에 잔해를 남기는 것이다. 파도는 끝나지 않도록 몰아치는 물결이지만, 금방 사라지는 거품을 만든다. 파도는 어디에나 갈 수 있는 운동의 환영이지만 아무 곳에도 가지 않고 제자리에서 오르내리는 파동의 실체다. 진도 앞바다에 세월호 희생자의 넋을 건지러 가던 김정희는 거센 파도 탓에

멀미가 났다고 말한다. 임흥순은 체한 기억과 체한 역사라는 표현을 쓴다.[1]
말하자면 파도는 멀미를 불러일으키는 동요, 거꾸로 올라오는 신물, 역류하는
목소리의 계기다. 몸에 작용하는 역사와 재난을 은유한다. 무엇보다 파도는
반복되는 임흥순의 관심, 시야, 방법이다.

　　　　　임흥순이 관심을 놓지 않는 주제 중 하나는 전쟁이다. 임흥순은 2004년에
시작했다가 끝내지 못했던 베트남 전쟁에 관한 프로젝트를 꺼내 온다.
그 프로젝트를 꺼내 오면서 임흥순은 두 가지 선택을 한다. 하나는 당시 한국군의
폭력을 경험한 희생자와 마주 앉아 그의 이야기를 듣고, 그의 이야기에 감응하며,
그에게 자신의 에고를 내어주는 대신 베트남 전쟁 희생자를 돕는 매개자의
이야기를 다루는 선택이다. 다른 하나는 베트남 전쟁과 두 가지의 역사적 재난,
곧 여순항쟁과 세월호 참사를, 마찬가지로 매개자를 통해 다루며 '포개는'
선택이다. 여순항쟁 매개자는 재야 역사학자 주철희다. 주철희는 공식적인 역사에
미처 기록되지 않은 여순항쟁의 기록을 발굴하고, 주장하고, 전달하는 것에
헌신한다. 그는 과거와 현재를 기록의 언어로 연결한다. 1948년 10월 남해
여수 14연대 군인들은 같은 해 봄 이래 들끓고 있는 제주도 사람들의 진압을
거부한다. 이들은 진압되고 제주도가 그랬듯이 군인의 가족, 옆집의 아내, 아이,
오가는 사람들이 함께 목숨을 잃는다. 세월호 참사의 매개자는 김정희다. 2014년
맹골수도에서 세월호가 침몰했을 당시, 중학교 미술 교사였던 김정희는 이후
학교를 그만두고 신안씻김굿 이수자가 되었다. 그는 영매가 되어 산 자와 죽은
자를 굿의 언어로 연결한다. 모임을 하던 동료교사들과 자기 학생들처럼 눈에
밟히던 세월호 희생자들의 넋을 '건져' 달래기 위해 배를 타고 맹골수도를
찾았었다. 김정희는 산 자와 한편인 죽은 자가 편히 떠날 수 있도록 하는 것이
굿의 쓸모라고 말하는데, 김정희가 씻김굿으로 편히 갈 수 있도록 달래주는 이
중에는 여순항쟁으로 죽임을 당했던 이도 있다. 베트남 출신 한국 유학생이었던
시내(응우옌 응옥 뚜옌)는 베트남전 한국군 성폭력 조사와 재판의 통역에 참여해
왔다. 그는 한국과 베트남, 고통의 언어와 법정의 언어를 번역으로 연결한다. 그는
사람을 곤충으로 취급하지 않았다면 그런 폭력을 자행할 수는 없었을 것이라고
말한다.

1.　　　「영상으로 재현된 '체한 역사와 체한 기억'…"잊고 싶은 게 가장 중요한 문제"」, 『한국일보』, 2022년 12월 2일.
　　　　https://hankookilbo.com/News/Read/A2022112514360001361.

감각의 시야

그렇다면 세 사람, 세 사건, 역사라는 주제는 임흥순의 '감각의 시야(field of sensation)'에 어떻게 담기는가? 임흥순은 그림과 소리로 감각의 시야를 고백한다. 사람의 몸체와 목소리, 물체와 파도 소리로 역사를 고백한다. 세 사람의 매개자를 소개하는 영상의 첫 부분을 보자. 먼저 화면 중앙에 주철희가 있다. 지리산 10·19 생명평화포럼 행사장 연단에서 말하고 있는 주철희가 있다. 아니다, 먼저 시야에 담긴 것은 주철희의 발표를 듣고 있는 방청객, 방청객의 뒤통수, 자료집을 들고 있는 방청객의 손이다. 그러고 나서야 주철희가 등장하고, 주철희의 목소리를 확대하여 들려줄 스피커, 현수막이 시야를 채우고, 박수 소리, 스피커 소리가 시야를 가로지른다. 그리고 파도 소리가 장면을 울리듯, 시야를 감싸듯 있다. 역사의 파도는 우선 이렇게 우리 '안'에 있다는 듯이. 눈과 렌즈 조리개로 조절 가능한 시각적 대상이 아니라 우리 몸을 감싸고, 우리를 '엿듣는,' 시-청각적이고 신체적인 대상, 몸에 영향을 미치는 '체한' 대상으로 있다는 듯이.

방법으로서의 운율

그리고 파도는 운율이고, 운율로서의 방법이다. 〈파도〉는 운율을 방법으로 취한다. 잦아들었다가 다시 거세어지기를 반복하는 소리의 운율, 얼굴과 얼굴, 얼굴과 거미줄, 얼굴과 사마귀, 흑백과 노랑, 빨강, 파랑 사이의 시각적 운율을 만든다. 마치 역사는 시각적이고 청각적인 운율의 문제라는 듯이. 전통 시가를 포함하여 시는 리듬을 통해 우리가 진실을 기억할 수 있도록 돕는다. 우리는 시의 아름답고 기억할 만한 리듬을 통해 진실을 언어화하고, 진실을 기억하기 때문이다.[2] 파도의 모험을 멈추지 않았던 오디세우스의 이야기도 서사시의 형식으로 전해지지 않았던가. 파도는 만들 수 있게 하는 운율, 전달할 수 있게 하는 운율, 기억할 수 있게 하는 운율로 사용되었다. 운율을 타고 그림, 소리, 장면이 연결된다. 사건, 환경, 풍경과 사람은 범주, 위계, 정보, 방향, 단계로 정확히 구분되는 대신, 대결을 시도하는 대신 기다림의 대상이 된다. 지금과

2. Georges Didi-Huberman, *Sentir le grisou*, Paris: Éditions de Minuit, 2014, p. 76.

임흥순, 〈파도〉, 2022.

당시가 연결되고, 이곳을 지키는 사람과 저곳을 향하는 사람이 연결된다.

전달을 통한 만들기 중 하나는 실뜨기다. 임흥순은 문자 그대로의 직조를 낯설게 여기지 않는 작가다. 그에게는 가족이 일하던 봉제 공장과 자투리 천의 이미지가 기억 속에 남아 있다. 물론 실뜨기는 방적 기계, 방직 기계로 직조하는 행위가 아니다. 실뜨기는 앞으로, 뒤로, 오고 가는 패턴 만들기다. 실뜨기는 두 손으로 패턴을 들고 건네는 것이고, 두 손을 벌려 들고 기다리는 실천이다. 실뜨기는 –와 함께 만들기다. 실뜨기의 연결은 매듭을 통하는 "부분적 연결"이다. 실뜨기는 부분적 연결의 만들기인 동시에 "응답–능력"의 만들기다.[3] 임흥순은 역사학자가 손에 든 의무의 패턴을 받아 베트남 전쟁 피해 조사단 번역자에게 넘기고, 번역자가 경험한 충격의 패턴을 받아 씻김굿을 하는 영매에게 넘긴다.

다시 역사학자가 만드는 시각적이고 청각적인 운율로 돌아가 보자. 세 개의 화면을 채우던 포럼 현장 소식이 두 개의 화면으로 물러설 때, 세 화면 중 오른쪽 화면에 역사학자의 얼굴이 근거리로 등장한다. 그는 고개를 조금씩 흔들고, 한껏 높인 목소리로 말한다. 그는 초연하게 해석하지 않고 애착을 드러내지 않지만, 흔한 표현을 빌리면 열을 내며 자신이 생각하는 사건의 개요를 말한다. 열띤 리듬의 고갯짓 탓에 얼굴은 소리로 화면을 떠나지 않는 파도에 밀려나듯 화면 프레임을 벗어나고 화면 안으로 돌아오기를 반복한다. 역사학자의 얼굴이 사라지고, 국군 아카이브 이미지가 화면 중심을 차지할 때 파도 소리가 높아진다. "어머니 말로는 어렸을 때 한국 군인 얘기만 들으면 되게 무서워했다고." 파도가 해변으로 들어 올린 자갈처럼 통역사 시내의 목소리가 도착한다. 목소리로만 도착한다. 임흥순은 한 대화에서 베트남 하미마을에 세워진 위령비 이야기를 꺼냈었다. 마을을 지원한 한국 단체가 베트남인들이 한국군의

3. 도나 해러웨이, 『트러블과 함께하기』, 최유미 옮김, 서울: 마농지, 2021, 27쪽. 물론 사회인류학자 매릴린 스트래선의 "부분적 연결" 개념을 참조하여 실뜨기 실천에 대한 아이디어를 발전시키는 도나 해러웨이에게 실뜨기는 '복수종'과 함께 만들기의 문제이다. 이 글에서 필자는 우선 인물, 사건, 화면 사이의 부분적 연결을 실뜨기에 비교하는 것에 머물고 있지만, 임흥순 작업에 자연과 역사, 인간과 복수종이 함께 존재하는 방식을 인류학적 사유 속에서 검토해 볼 필요가 있다.

임흥순, 〈파도〉, 2022.

학살에 관해 위령비에 적어둔 내용에 항의를 했다는 이야기, 이 때문에 연꽃 문양 대리석으로 그 말을 덮어야 했다는 이야기 말이다. 그래서 "안에는 실제 베트남 사람들이 원하는 글이 적혀 있고, 밖에는 한국 쪽에서 원하는 이미지가 덮여 있는"[4] 위령비가 만들어진 이야기 말이다. 〈파도〉의 첫 부분에서 통역사가 다른 매개자와 달리 목소리로만 우선 등장하는 것은 이 때문이 아닐까. 임흥순은 가해자의 언어인 한국어로 말해야 하는 통역사의 목소리와 함께 노트, 〈파도〉를 끝맺는 이미지가 될 노트의 이미지를 붙인다. 이 노트 위에서 희생자의 말은 글이 되고 기록이 될 것이다.

　　"학살 피해자를 만났고 옛날 생각이 떠오르는 거죠." 베트남 통역사–활동가의 이 말이 채 끝나기 전에 굿을 준비하는 김정희가 모습을 드러낸다. 그리고 장구가 있다. 세 화면 속에서, 검은 화면과 흑백 사물의 화면이 파고를 만들며 나타나고 사라진다. 남도와 베트남을 잇는 시각의 파고가 여순과 베트남 사이의 소리의 파고를 대신한다. 이 때문에 임흥순 작업의 여성을 다시 떠올리게 된다. 역사학자가 단호히 말하고, 청중을 향하여 말할 때, 통역사와 영매는 임흥순 작업의 많은 여성이 그러하듯, 곤충의 비유를 떠올리고(통역사) 멀미의 기억을 끄집어내며(영매) 몸 안에서 울리는 감정과 소리를 말로 바꾼다.

4.　　김희진, 「임흥순의 작업 감상 기록」, 강수정 외, 『빨강, 파랑, 그리고 노랑』, 서울: 국립현대미술관, 현실문화연구, 2018, 287쪽.

임흥순, 〈파도〉, 2022.

어렸을 때의 기억과 꾸었던 꿈의 기억을 끄집어낸다. 그래서 이 두 매개자의
말하기는 기억과 증언보다 '객관적'인 기록을 발견하는 것을 임무로 여기는
역사학자의 말하기와 사뭇 비교된다. 통역사가 투명한 통역사의 역할을 벗어나
(희생자의 말문을 열기 위해) '개입해야 했던' 순간을 떠올릴 때 우리는 통역사가
죽은 자에게 몸을 내주기 위해 자기 목소리를 지우는 영매와 다름없이 애써
자신을 지우며 활동하고 있다는 것을 짐작한다.

색의 기미

〈파도〉 전체는 흑백 영상이지만, 간혹 출현하여 부분을 뒤덮는 빨강, 파랑, 노랑도
있다. 임흥순은 전작에서 도시 광주(光州), 부에노스아이레스(Buenos Aires)를
좋은 빛(Good Light), 좋은 공기(Good Air)로 다루었던 것처럼, 색 역시
상징적이거나 심리학적 색채로 다루는 대신 역사적 비판과 역사의 희망이
중첩되는 분위기(Stimmung), 아우라(aura)로 다룬다. 가령 굿판에서 나부끼는
노란 천을 따라가 보자. 노란 천은 거듭되는 자기 역사를 서술하는 김정희의
좌우 두 화면 사이에 등장한다. 임흥순이 인용했던 제주 출신 시인 김성주의 말,
빨간색과 파란색으로 나누어진 우리 사회를 중화시킬 수 있는 색은 노란색이라는
말을 떠올려 본다면,[5] 미술을 배우고, 교사가 되고, 소리를 배우고, 씻김굿을 하는

5. 김희진, 「임흥순의 작업 감상 기록」, 301쪽.

임홍순, 〈파도〉, 2022.

김정희에게 임홍순은 거의 직설적인 희망을 품고 있는 것 같다. 그렇지만 노란색은 직설적이기만 한 것이 아니다. 노란색은 '기미'를 남긴다. 노란색은 노란 사물의 윤곽이 사라진 화면에 바탕으로, 분위기로, 색의 기미로 남는다. 전쟁을 인용하는 좌우 두 화면 사이에, 이번에는 한 여인이 뒷모습으로 등장한다(그는 한국군 전쟁폭력 피해자로 소송을 벌이고 있는 응우옌 티 탄이다). 연출되지 않은 걸음으로 한적한 길을 걷는다. 뒷모습이 색의 기미를, 평화의 기미를, 희망의 기미를 내색 없이 이어받는다. 뒷모습, 돌아선 모습, 배경의 풍광은 이제 백색의 기미를 드러낸다. 백색이 이제 노란 기미를 이어받아 이념적 상흔을 위무할 수 있다는 듯이.[6] 사실적 다큐멘터리 사이에 회화사의 장치를 인용하는 인물의 퍼포먼스를 삽입해 왔던 임홍순은 〈파도〉에서 색과 소리로 운율의 퍼포먼스를 연출한다.

색의 운율은 그래서 일의적이지 않은 의미를 만들어 낸다. 〈파도〉의 노란 사마귀 클로즈업은 사마귀의 클로즈업이라기보다, 보정된 노란색의 클로즈업에 가깝다. 색채는 여기에서도 퍼포먼스 중이다. 노란 곤충의 클로즈업과 두 여성 매개자의 얼굴이 만날 때 더욱 그렇다. 스크린의 가시성의 평면에서 사마귀는 두 얼굴을 연결하는 매듭이고, 자연학적 상상력의 평면에서 사마귀는 공격적 포식자이자 암컷 포식자이며, 생태학의 평면에서 사마귀는 인간, 문화, 기술 장치와 대조되고(사마귀는 행사장의 마이크 또는 카메라 설비 장치에 붙어 있다),

6. 임홍순은 〈북한산〉을 찍으며 흰색이 이념적 대립의 색을 중화시켜 줄 수 있는 색이라고 생각하게 되었다고도 한다(김희진, 「임홍순의 작업 감상 기록」, 303쪽). 흑백 영상 〈파도〉에서 검정과 흰색은 무채색이 아니라 흑색 톤과 백색 톤의 적극적 표현으로, 적극적으로 해석되어야 할 장치다.

작품 내적인 단서를 환기한다면 사마귀는 반격하는 생명체다(통역사는 한국군이 베트남 사람을 곤충으로 취급했던 것이 아니냐고 말했다). 사마귀는 일의적 의미가 아니라 거대한 불행과 끈질긴 염원, 자연과 역사, 낙관과 비관을 내비치는 복잡한 속내이자 일시적인 '매듭'이 된다.

파랑 역시 〈파도〉에서 각별하다. 두말할 나위 없이 파랑은 바다의 색이기 때문이다. 바다와 파도는 역사의 고난과 위험을 은유하기 때문이다. 통역사가 어린 시절의 파도 없이, "너무 파랗지 않은" 평화로운 바다를 떠올릴 때, 영매가 맹골수도의 격랑을 떠올릴 때, 역사학자가 「풍랑이 와서」라는 글을 언급할 때, 파도는 역경을 은유한다. 하지만 파도는 진실을 밀어 올리고, 이들을 연결한다. "한국 정부가 사과를 하고 인정을 해도 죽은 가족이 살아오거나 겪은 상처가 덜해지는 것은 아니지 않느냐"는 질문에 대한 응우옌 티 탄의 답을 옮기는 대신, 〈파도〉는 빈안 학살 아카이브 자료집을 펼친다. 매개자의 목소리가 차례차례 바다를 기억해 내고 소리의 파도가 이를 동반할 때, 한눈에 들어오는 것은 '너무 파란' 자료집 표지다. 하지만, 거기에는 붉은 띠 장식, 노란 수첩, 백색 볼펜, 백색 기록지, 하얀 글자, 검은 글자, 푸른 글자, 붉은 도장, 옥색 바탕 역시 있다. 종이를 넘기는 손이 있다.

증언, 기록, 기억의 갈등 속에서, 색의 뉘앙스, 중첩, 번복 속에서, 색의 운율과 퍼포먼스 속에서 〈파도〉는 과거를 현재로 만든다.

Rhythms of History, Hints of Color

Lee Nara

IM Heung-soon's Themes from Start to Finish

IM Heung-soon's work *The Waves* (2022) is like what came before. Instead of using his camera to highlight or edit the turmoil experienced by his figures, IM always uses his camera to put forward their facial expression, their tone of voice and their gestures. *The Waves* connects, just as *Jeju Prayer* (2012) connected a present-day tragedy with a past one that also happened on Jeju Island; just as *Factory Complex* (2014/2015) connected today's factories with the Guro Complex of the 20th century, while linking Korea to the rest of Asia; and just as *Good Light, Good Air* (2018) connected experiences of mourning in Buenos Aires and Gwangju. *The Waves* connect three different times, three different places, and three different people, through Yeosu in 1948, South Vietnam in 1968, and Jindo Island's Maenggol Channel in 2014. This is because actual waves rippled in all three of those settings, whether it was the waters off Jindo that swallowed the Sewol ferry, the waters of Yeosu where people were thrown to die after being labeled as "communists," and the waters of South Vietnam that serves as the stage for a war. IM has explained that while he was working to create an untitled work that would tie together three separate people, he learned of Virginia Woolf's novel *The Waves* (1931), and he felt that the title was well suited to what he was creating.

Waves create turbulence. They set us adrift, and they sweep us into the ocean's depths. Waves drag to the coasts the various viscous things and sunken objects found underwater. They wipe the coast clean, and they leave their debris there. Waves are

constantly pushing forward, but the foam they create swiftly disappears. Waves give the illusion of movement that might travel in any direction, yet in reality they go nowhere, merely rising and falling in place. Heading out to the waters off Jindo to rescue the spirits of victims of the Sewol sinking, Kim Jeong-hee describes how the rough waves make her seasick. IM sometimes uses the terms "congested memory" and "congested history."[1] In other words, the waves are a form of turbulence that causes nausea, and they are also the acid that rises back up, an occasion that prompts vocal reflux. It serves as a metaphor for histories and disasters that affect the body. Most importantly, waves are, for IM Heung-soon, repeated themes, fields, and methods.

One theme that IM has never shifted his focus from is war. He returned to a project related to the Vietnam War that he started in 2004 and never finished. In going back to that project, he has made two choices. The one choice has been to focus on a mediator helping victims of the Vietnam War. That is to say, IM didn't sit down with victims of brutalization by South Korean troops, listen and respond to their stories, and yields his own ego to them. The other choice has been to "juxtapose" the Vietnam War with two other historical tragedies—the Yeosun Uprising and the Sewol Ferry Disaster—while similarly focusing on the mediators. In the case of the Yeosun Uprising, the mediator is dissident historian Joo Cheol-hee. Joo has dedicated himself to discovering, advocating for, and sharing records of that incident, which has remained unrecorded in the official histories. Through the language of archiving, he brings past and present together. In October 1948, soldiers of the 14th Regiment in Namhae and Yeosu refused to take part in suppression efforts on Jeju Island, which had been in turmoil since that spring. As in Jeju, the people who lost their lives would include members of the soldier's families, the women and children next door, and people simply coming and coming. In the case of the Sewol tragedy, the mediator is Kim Jeong-hee. A middle school art teacher at the time the Sewol went down in the Maenggol Channel in 2014, she subsequently quit her job; today, she is an initiate into the Sinan Ssitgimgut purification

1. "'Dyspeptic history and dyspeptic memory' realized through video: 'What we seek to forget are the most important matters,'" *Hankook Ilbo,* Dec. 2, 2022. https://m.hankookilbo.com/News/Read/A2022112514360001361.

ritual. As a medium, she uses the language of ritual to connect the living and dead. She has also boarded a boat in the Maenggol Channel to "retrieve" the spirits of the Sewol victims, haunted in her mind's eye by individuals like her own students and the fellow teachers in her association. Kim explains that the role of the ritual is to allow the dead to depart the realm of the living and rest. Among those she appeases with her Ssitgimgut ritual so that they can travel on their way in peace are the victims killed during the Yeosun Uprising. After studying in Korea, Sinae (also known by her Vietnamese name Nguyễn Ngọc Tuyền) worked as an interpreter for an investigation and trial in connection with sexual assaults by South Korean troops during the Vietnam War. Through translation, she connects Korea and Vietnam, as well as the language of suffering and the courtroom language. She insists that such violence could not have been committed if the perpetrators had not regarded people as "insects."

Field of Sensation

So how are these three people and three incidents/histories captured in IM Heung-soon's field of sensation? Through images and sounds, he confesses the field of sensation. He confesses history with the bodies and voices of people, with objects, and with the sounds of waves. Consider the first part of the video, which introduces the three mediators. First, Joo Cheol-hee appears in the center of the frame. He is speaking on the platform at the October 19 Life and Peace Forum at Mount Jiri. To be more precise, the first things that appear in the visual field are images of the audience listening to Joo's presentation, the backs of their heads, their hands holding informational materials. Only afterwards does Joo himself appear. The visual field is filled with banners and speakers amplifying his voice; cutting across the field are the sounds of applause and the speakers. And then there is the sound of waves, which seem to ring through the setting, enveloping the visual field—just as the waves of history exist first and foremost within us. They exist not as visual objects that

can be adjusted with the eyes and a lens aperture; they are audio-visual, corporeal objects that encircle our bodies and "listen in" on us, "congested" objects whose influence is felt on our bodies.

Rhythm as Method

The waves are also a rhythm, and method as a rhythm. *The Waves* adopts rhythm as one of its approaches. It creates rhythms through voices that repeatedly die down and re-intensify, along with visual rhythms between one face and another, a face and a spider web, a face and a praying mantis, and colors of black, yellow, red, and blue. This echoes history itself as a matter of visual and auditory rhythm. Traditional poetry, and poetry in general, have rhythms that help us remember the truth. It is through poetry's beautiful, memorable rhythms that we turn truth into language so it can be remembered.[2] Recall how the story of Odysseus and his endless adventures over the waves was also passed down in epic poetic form. Waves have been used as a rhythm that enables creation, a rhythm that allows for transmission, and a rhythm that facilitates memory. Through rhythm, connections form among paintings, sounds, and scenes. Rather than being precisely categorized by category, hierarchy, information, direction, or stage, rather than attempting any confrontation, the incidents, environments, landscapes, and people become objects of waiting. "Now" and "then" are interconnected, as are the people watching over the places and the people making their way there.

One form of creation-through-transmission is the string figures. IM Heung-soon is an artist who sees nothing unfamiliar in the literal act of weaving. The images that linger in his memory include the sewing factory where his family members worked in the past and scrap pieces of fabric. To be sure, making a cat's cradle is not an act of weaving with spinning or textile machinery. It is about making patterns that go forward and backward,

2.　　　Georges Didi-Huberman, *Sentir le grisou*, Paris: Éditions de Minuit, 2014, p. 76.

again and again. It involves holding a pattern with both hands and passing it over, and it involves holding your hands apart and waiting. The cat's cradle is an act of making together. The connection of the cat's cradle is a "partial linkage" by means of the knot. It is the creation of partial connections and the making of "response-ability."[3] Accepting the pattern of obligation from the historian's hands, IM passes it along to the interpreter for a team investigating brutality during the Vietnam War; receiving the pattern of shock experienced by the interpreter, he hands it down to the medium performing cleansing rituals.

Let us return to the visual and auditory rhythm that the historian creates. As the reports from the forum that filled the three screens recede into two, the historian's face appears at close range in the one on the right. He speaks with a raised voice, shaking his head slightly. He does not interpret things in a detached way, and while he does not show affection, he does show—to borrow a common expression—passion as he gives the overview of the incident as he sees it. Due to the intense rhythm of his head's movements, his face repeatedly exits and enters the frame, as if carried by waves of sound that do not leave the screen. As the historian's face disappears and images from the Korean military archive move to the center of the frame, the sound of waves intensifies. "My mother said that when she was a girl, she got frightened just hearing people talk about the Korean troops." Sinae's voice arrives like a pebble lifted by a wave onto the beach. It appears solely as a voice. During one conversation, IM Heung-soon brought up a monument raised at the Vietnamese village of Hà My. The subject was how a Korean group aiding the village had protested the inscription that Vietnamese residents had placed on a monument to a massacre by troops, and how it ended up having to be covered over by a piece of marble with a lotus design. In other words, it was the creation of a monument that "had the message the Vietnamese actually wanted written inside, covered

3. Donna Haraway, *Staying with the Trouble*, trans. Choi Yu-mi, Seoul: Manongji, 2021, p. 27. Of course, in expanding on the idea of string figures as practice while referring to the social anthropologist Marilyn Strathern's concept of "partial connections," Haraway views it as a matter of creation with "multispecies." For the purposes of this piece, I restrict myself to a comparison between the string figures and the partial connections among people, incidents, and images. But within the work of IM Heung-soon, it is necessary to consider the means of coexistence—between nature and history, human beings and multispecies—within an anthropological context.

IM Heung-soon, *The Waves,* 2022.

over by the image that the Koreans wanted."[4] Perhaps this explains why the interpreter, uniquely among the mediators in the first part of *The Waves,* first appears only through her voice. Alongside the voice of the interpreter forced to speak in the language of the Korean perpetrators, IM attaches images of notes—the notes that will become the closing image in *The Waves*. It is on these notes that the victim's words will be recorded as text.

"I had the chance to meet massacre victims for the first time; their stories reminded me of what I had heard before." These words from the Vietnamese interpreter/activist have not even finished when the work shows Kim Jeong-hee preparing for a ritual. With her is a *janggu* (double-headed drum). Among the three screens, the black one and the one with a black-and-white object appear and disappear in waves. The visual wave connecting the southern provinces and Vietnam takes the place of the waves of sound between the Yeosun Uprising and Vietnam. As a result, we think of the women in IM Heung-soon's work. The historian speaks firmly, and as he addresses his audience, the interpreter and medium resemble many of the other women in IM's work: they evoke analogies with insects (the interpreter) and dredge up memories of seasickness (the medium), substituting their words for the emotions and sounds resonating within the body. They summon memories of children and memories of their past dreams. In that sense, these two mediators' speech stands in some contrast with that of the historian, whose duty is to discover records that are more "objective" than memories or testimonies. As the interpreter recalls a time when she had to leave the transparency of her interpreting role behind and "intervene" (in order to get one victim to open up), we can sense how she is no

4. Kim Heejin, "Record of Viewing the Work of IM Heung-soon," in Kang Soojung et al., *Red, Blue, and Yellow,* Seoul: MMCA; Hyunsil Munwha, 2018, p. 287.

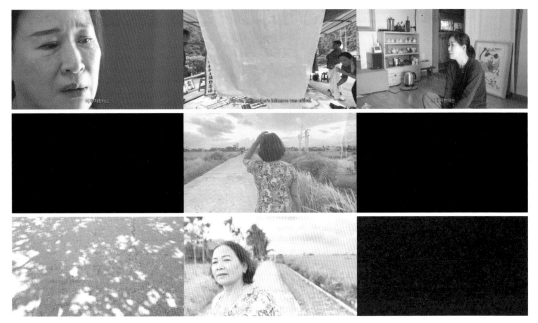

IM Heung-soon, *The Waves*, 2022.

different from the medium, who erases her own voice in order to give her body over to the dead. Both of them "erase" themselves as part of their activities.

Hints of Color

While *The Waves* is generally a black-and-white video, there are also colors of red, blue, and yellow that periodically appear to cover part of the image. Just as IM approached the cities of Gwangju and Buenos Aires as "good light" and "good air" in his previous work, he approaches color in a symbolic or psychological sense, working with the mood (*Stimmung*) or aura as historical criticism overlaps with historical hope. As an example, we may trace the fluttering yellow fabric in the ritual performance. This fabric appears between the two screens to Kim Jeong-hee's left and right as she speaks of her own repeating history. Recalling the words that IM quotes from the Jeju-born poet Kim Seong-ju, who referred to yellow as the color with the potential to neutralize a Korean society that is divided between "red" and

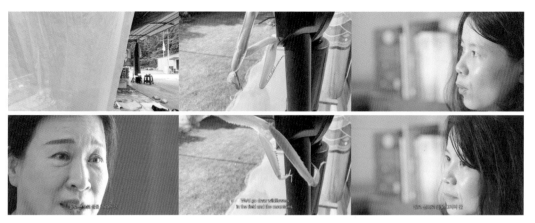

IM Heung-soon, *The Waves*, 2022.

"blue,"5 we may see IM as harboring a more or less forthright sort of hope in Kim, someone who has learned art, become a teacher, learned singing, and performed purification rituals. But yellow is not merely forthright; it leaves behind "hints." In an image where the contours of a yellow object have been lost, the color yellow remains as a background, a mood, a hint of color. Between the left and right screens referring to the war, a woman appears, seen here from behind. (The woman is Nguyễn Thị Thanh, a victim of violence by South Korean troops during the Vietnam War who has filed suit against the South Korean government.) She walks in leisurely, unchoreographed steps. Without it being apparent, this view of the woman from the back carries on the hint of color, the hint of peace, and the hint of hope. The image of the woman with her back turned and the landscape in the background now show hints of white—just as the color white is able to carry on the hints of yellow, providing comfort for our ideological wounds.6 As an artist who has interspersed his realistic documentary with performances by individuals quoting the devices of painting, IM stages a rhythmic performance in *The Waves* through color and sound.

In that sense, the rhythm of color creates meaning that is not monosemous. The close-ups of the yellow mantis in *The Waves* are less close-ups of the mantis itself than close-ups of

5. Kim Heejin, "Record of Viewing the Work of IM Heung-soon," p. 301.
6. IM has said that the idea of white being a color capable of "neutralizing the colors of ideological confrontation" came to him during the filming of *Bukhansan* (Kim Heejin, "Record of Viewing the Work of IM Heung-soon," p. 303). In the black-and-white *The Waves*, the colors black and white do not represent the absence of color but are active representations of white and black tones, and should be actively interpreted as devices.

IM Heung-soon, *The Waves*, 2022.

corrected yellow. Here, too, the color is performing—especially in the meeting between the close-up of the yellow insect and the faces of the two female mediators. In the surface of the screen's visibility, the mantis is the node that connects the two faces; in the surface of naturalistic imagination, it is an aggressive female predator. In the surface of ecology, it contrasts with human beings, culture, and technological devices (it adheres to the microphone in the venue and the camera equipment). If we consider the internal clues in the work, the mantis is an organism that strikes back (the interpreter suggests that South Korean troops treated Vietnamese people like insects). Rather than being monosemous, the mantis is a temporary "node" and reflection of complex inner feelings, alluding to great misfortune and persistent wishes, to nature and history, to optimism and pessimism.

　　　　The color blue also holds special meaning in *The Waves*. Obviously, it is the color of the sea. The sea and its waves serve as metaphors in turn for the hardships and dangers of history. When the interpreter is recalling the peaceful, waveless "not too blue" sea of her youth, when the medium is recalling the rough waves of the Maenggol Channel, and when the historian speaks of a text titled "When the Stormy Seas Came," the waves represent adversity. But the waves drive truths upward and link them together. At one point, Nguyễn Thị Thanh is asked, "Don't you agree that even if the South Korean government apologizes for and acknowledges its actions, that will not bring your dead family members back to life or lessen the wounds you've endured?"

Rather than presenting her answer, *The Waves* shows an image of a collection of archival information on the Bình An massacre. As the mediators' voices recall the sea in turn to the accompanying sounds of waves, what we see is the "all too blue" cover of this collection. But there is also the red decorative band, the yellow notepad, the white pen, white sheets of paper, white letters, black letters, blue letters, red stamps, and a jade-colored backdrop. There is the hand that turns the pages.

In the conflict among testimony, archiving, and memory; in the nuances, layering, and revision of color; and in the rhythms and performance of color—here, *The Waves* turns the past into the present.

OMER FAST

작품 소개

Works

The Waves and a Garage Sale

캐스팅

2007, 4채널 비디오 설치, 컬러, 사운드, 14분 10초
빈 현대미술관 커미션
ⓒ오메르 파스트

두 개의 스크린 앞, 뒷면에 각각 화면이 투사되는 4채널 영상 작품이다. 앞의 두 화면은 촬영장에서 한 남자가 감독과 스태프 앞에 서서 즉흥 연기를 하는 장면으로 시작된다. 남자의 이야기는 계속해서 급작스러운 전환을 거듭하는데, 독일에서 어떤 여자를 만나 데이트를 즐기던 일화가 순식간에 이라크에 파병되었을 당시 모래와 햇살 가득한 사막에서 험비 장갑차를 운전하던 상황으로 변하여 전개되는 것과 같은 방식이다. 그가 들려주는 이야기 속 장면들은 마치 사진처럼 정지된 상태를 연기하는 배우들에 의해 재연된다.
　혼란스럽게 전개되는 이야기의 내막은 뒤의 화면에서 드러난다. 과거의 사건들을 뒤죽박죽 이야기하고 있는 듯한 남자의 목소리는 작가가 임의적으로 순서를 뒤바꾸고 서로 다른 촬영분을 연결하여 만들어진 것이다. 앞의 화면이 남자의 대사에 해당하는 장면을 보여 주고 있지만, 뒤의 화면으로 미루어 볼 때, 남자가 말하고 있는 단어와 문장이 원래 어떤 이야기의 일부였는지는 모호하다. 이처럼 영상을 구성하는 텍스트-이미지 단위를 재결합하여 원래 맥락과 다른 의미를 창출하는 방식은 오메르 파스트의 작업에서 중요한 역할을 한다. 오메르 파스트는 서사의 형태와 구성에 관한 심층적인 분석에 기반하여 이미지와 텍스트의 관계를 재창조함으로써 현실과 허구 사이의 관계를 재정의한다. 〈캐스팅〉은 기억이 매개되고 조정되는 과정에서 반복과 변형을 거듭하며 만들어 내는 다층적인 맥락을 영상 매체의 형식 안에서 실험한다.
　또한 이 작품은 살아 있는 인물이 정지된 상태를 취하는 '타블로 비방(tableau vivant, 활인화)'의 형태를 차용함으로써, 영화의 본질적 특징인 운동성을 약화시키고, 서사의 시간적 연속성과 단절한다. 무언과 부동의 순간으로부터 끊임없이 탈주하는 장면은 새로운 서사 운반체로 기능한다. 정지와 운동 사이에 갇힌 듯한 인물들은 내적으로는 운동하는 이미지의 잠재적 시뮬레이션을 실행하고, 외적으로는 장면을 전개하려는 관객의 욕망을 끊임없이 자극하며 경계에 서 있다.

The Casting

2007, 4-channel video installation, color, sound, 14 min 10 sec
Commissioned by the Museum of Modern Art, Stiftung Ludwig, Vienna
© Omer Fast

The Casting is a four-channel video work in which two screens are projected on both sides. The front side of the screens starts with a scene where a man stands in front of the director and staff on the set to improvise his acting. The man's story continues to take sudden turns. For example, an anecdote about having a date with a woman in Germany quickly turns into a situation where he was driving a Humvee in a desert full of sand and sunlight when he was deployed to Iraq. The scenes in the story he tells are reenacted by actors who perform the suspended state as if they were in still pictures.

Then, the reality of the chaotic development of the story is revealed on the back side of the screens. It turns out that the man's voice, seemingly talking about past events in confusion, is arbitrarily changed in terms of the order of speech and the shots are edited by connecting different parts by the artist himself. Although the screens in the front show the scenes that correspond to the man's voice, but looking at the back of the screens, it is ambiguous what kind of story the man talks about and where in his speech the words and sentences come from. As such, Omer Fast recombines the units of text-image to create different meanings from the original context, and this methodology plays an important role in his work. He redefines the relationship between reality and fiction by recreating the relationship between image and text, which is based on his in-depth analysis of the form and composition of narrative. In such a way, The Casting experiments the multi-layered context, which is generated in the process of mediating and adjusting memories through repetition and transformation.

In addition, the work appropriates the 'tableau vivant' format—a static scene composed of living persons—to undermine movement, the essential characteristic of film, and isolates itself from the temporal continuity of the narrative. Here, a scene that constantly escapes from the moment of silence and immobility functions as a new narrative vehicle. In the work the characters seem to be trapped between stillness and movement. Yet they internally execute a potential simulation of moving images while constantly stimulate the audience's desire to progress the scene on the surface. As a result, they stand in the liminal space between stillness and movement.

"너는 도움이 필요한 상황이야!"

"너는 도움이 필요한 상황이야!"

파도와 차고 세일

카메라를 끄고 잠깐 얘기를 해봅시다

카메라를 끄고 잠깐 얘기를 해봅시다

카메라를 끄고 잠깐 얘기를 해봅시다

카메라를 끄고 잠깐 얘기를 해봅시다

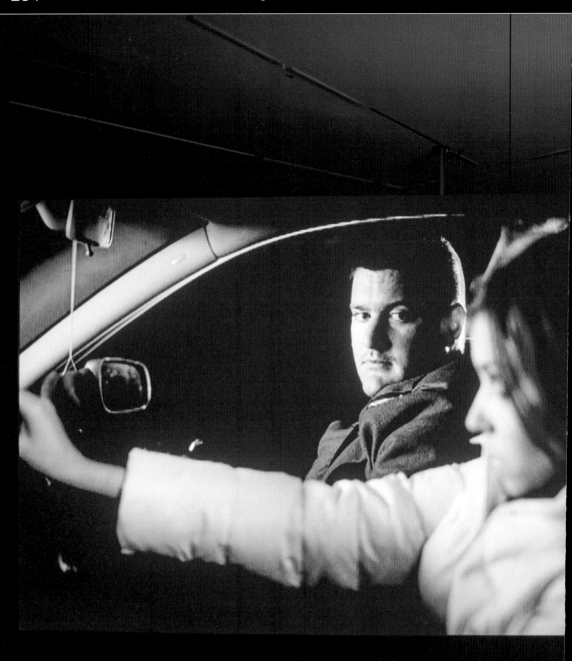

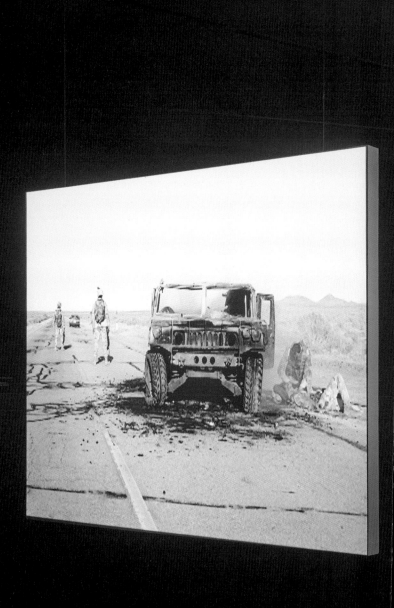

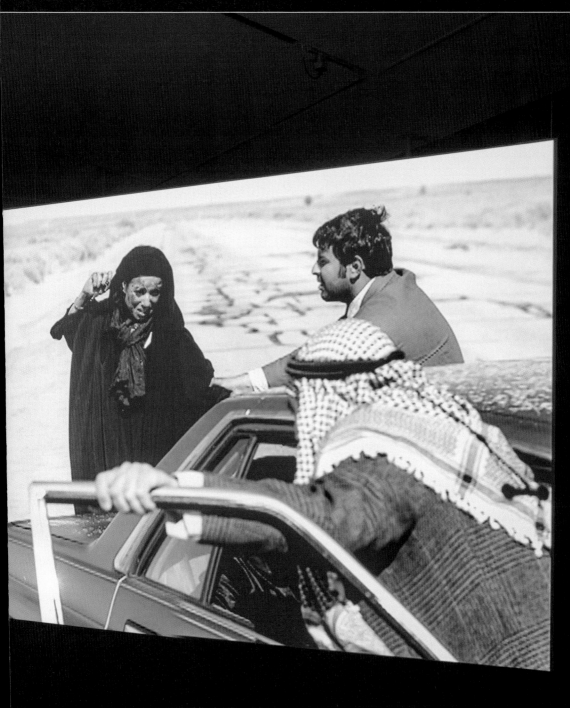

캐스팅 *The Casting*

Written, directed and
edited by
 Omer Fast
Based on and edited
from interviews with
 Ronn Cantu
Commissioned by
 Museum moderner
 Kunst, Stiftung Ludwig,
 Wien
Produced by
 Daniel DeSure/
 Commonwealth

Appearing
(front channels)

Lead: Brian Allen
Girlfriend: Ashley Campbell
German Family:
 Ryan Adkisson,
 Cynthia Adkisson,
 Barry M. Bevell,
 Frieda Bobay,
 Cynthia Foster,
 Bernadette Murray,
 Eugene E. Giordan,
 Jered Neumam Solow,
 Eugenia Ione Care
Iraqi Family: Sam Sako,
 Sam Akiani,
 Zahra Trouqi, Altin
 Hamouni, Habiba Yousif
Persons on side of road:
 Zahra Trouqi, Nora
 Richardson, Trinity
 Nicole, Yazmine Nicole,
 Sarah Girling,
 Parker Contreras,
 Sam Sako Jr.,
 Anastasia Marie Sako
American Soldiers:
 Keith Kraft, Armando
 El Camino, Damon
 Christopher, Vince
 Tuhla, Adam DeSure

(back channels)
Ronn Cantu
Omer Fast

Production (California)
Producer: Daniel DeSure
Coordinator:
 Chris Strauser
Director of Photography:
 Lisa Wiegand
1st AC: Amir Reza
 Shakoorian Tabrizi
2nd AC: David Clark
Gaffer: Michael Victor Roy
Grip: Benny Alvarado,
 Jason Crothers
Production Designer:
 Dave Wilson
Assistant Art Dept.:
 R. Henry Evans
Stylist: Ryan Cox
Special Effects Makeup:
 Tony Acosta Jr.
Hair/Makeup:
 Adam DeSure
Special Production
Assistant: Jacob Miles
 Waldron, Nick Trickonis
Production Assistant:
 Chris Arens
Color Correction:
 David Smith

Production (Germany)
Director of Photography:
 Philipp Pfeiffer
Sound Design and Mixing:
 Jochen Jezussek
 Ralph Niebuhr/
 Benjamin Geiselhart at
 Cine Plus

Special thanks to
Matthias Michalka and the
Museum of Modern Art
in Vienna for generously
supporting this project
and giving it a home.
Nathalie Boutin, Solene
Guillier, Magda Sawon,
Euridice Arratia and
Elizabeth Beer. Personal
thanks to Ronn Cantu,
Daniel DeSure, Anuschka
Hoevener, Edna Fast,
Regine Otto (her parents
and friends), Patrick
Phillips

Thanks to
California State Highway
Patrol, Kern County
Airport, Signature
Entertainment

연속성

2012, 단채널 비디오, 컬러, 사운드, 40분
제13회 도쿠멘타, 티센-보르네미사 아트 컨템포러리 커미션, 메디엔보드 베를린-브란덴부르크,
ZDF/3sat, OK 오프네스 쿨투어하우스 오버외스터라이히 제작지원 ©오메르 파스트

이 작품은 전쟁에 파병되었다가 집으로 돌아온 아들을 맞이하는 독일인 부부를 보여준다. 그리웠던 아들을 향해 격한 감정을 숨기지 않는 부모, 전형적인 가족 상봉, 평범한 가정 환경을 묘사하던 서사 구조는 이내 일련의 이상 현상과 함께 내재적인 파열을 드러내고, 점차 불편하고 비현실적인 이야기로 변해 간다.

주제적, 구조적 반복을 통해 순환하는 이야기는 우리에게 몇 가지 상충하는 해석의 여지와 그에 따른 질문을 남긴다. 이 작품이 전쟁으로 아들을 잃은 부모의 슬픔을 묘사하기 위하여, 아들의 역할을 대신할 남자들을 고용하고, 그들을 맞이하는 부부의 모습을 반복해서 연출하는 것이라면, 이것은 돌이킬 수 없는 상실과 끝없는 슬픔에 관한 이야기로 보인다. 그러나 부부가 실제로 전쟁에서 아들을 잃었는지, 혹은 아들이 존재했는지조차 알 수 없는 상황에서도 우리는 이러한 반복이 어떤 트라우마에 기인한 것이라는 믿음에 이르게 되고, 어쩌면 젊은 남자를 고용하여 일종의 강박적인 의식을 치르는 것이 이 비정상적인 부부의 관계를 지탱하는 '비결'인지도 모른다는 추측에 이를 수도 있다. 결국 이것이 타자를 삼켜 버리는 괴물 같은 모성애(혹은 부성애)의 이야기라면, 상실을 극복하려는 부부의 시도는 매번 실패로 귀결될 것이다. 반면 부부의 반복을 타자의 전유를 통한 확장이 아닌, 자신 안에 타자를 품는 행위로 본다면, 부부는 상실 이후의 남겨진 삶을 살아가며 매번 재구성되는 세계 속에서 불가능한 애도를 반복함으로써 또 다른 가능성을 여는 주체적 행위자가 될 것이다.

'연속성'은 각각 다른 시공간에서 촬영한 불연속적인 숏들을 선형적 시간에 맞추어 매끄럽게 배열함으로써 전개에 몰입할 수 있도록 하는 영화 제작의 기술적 개념이다. 이것은 작품에 등장하는 부부가 그들 스스로 만들어 낸 서사 안에서 주어진 상황을 반복함으로써 끊임없이 연속되는 원환을 만들어 내는 심리적 상태를 표상한다. 이러한 구조 자체가 이들의 종결될 수 없는 애도를 담고 있다.

Continuity

2012, Single channel video, color, sound, 40 min
Commissioned by dOCUMENTA (13) and Thyssen-Bornemisza Art Contemporary
with the support by the Medienboard Berlin-Brandenburg, ZDF/3sat, and
OK Offenes Kulturhaus Oberösterreich
© Omer Fast

Continuity shows a German husband and wife who welcome their son, coming back home after being deployed to war. The narrative depicts parents who do not hide their intense feelings for their beloved son, a typical family reunion, and an ordinary family environment. It then reveals an inherent rupture along with a series of anomalies, gradually turning into an uncomfortable and unrealistic story.

The story circulates through thematic and structural repetition, leaving us with several conflicting interpretations and the resulting questions. If this work is created with the intention to portray the grief of parents who lost their son in the war, showing them repeatedly hiring men who act if they were their son and welcoming the men, the work could be interpreted as a story about irreparable loss and endless sorrow. However, even if we don't know whether these parents actually lost their son in war or even had a son, we come to believe that these repetitions must have been done due to some trauma. We might speculate that hiring young men and performing some sort of obsessive ritual might be the 'secret' to maintaining the abnormal relationship between the husband and wife. After all, if the work is about a story of a monstrous maternal (or paternal) love that swallows the other, every attempt made by the couple to overcome their loss will result in failure. On the other hand, if we consider the couple's repetition not as an act of extension by the appropriation of the other but a practice of carrying the other in themselves, the couple becomes an independent agent that opens up another possibility by repeating the impossible mourning in a world that is reconstructed every time while living the rest of life after the loss.

In the meantime, 'continuity' refers to a technical concept in film production, which allows the audiences to immerse themselves in the development of the story by seamlessly arranging discontinuous shots taken in different times and spaces to linear time. This represents the psychological state where the couple generates a continuous circle by repeating their given situation in the narrative they have created by themselves. In fact, such a structure itself is a container of their mourning that can never be completed.

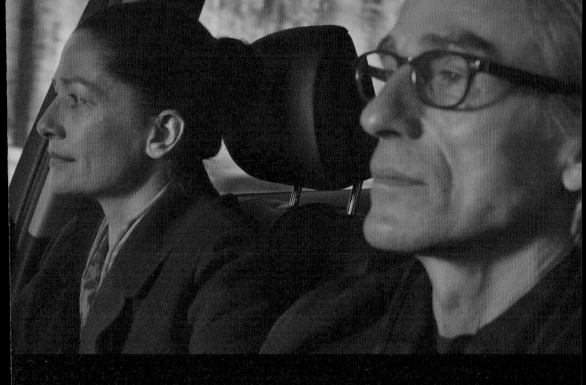

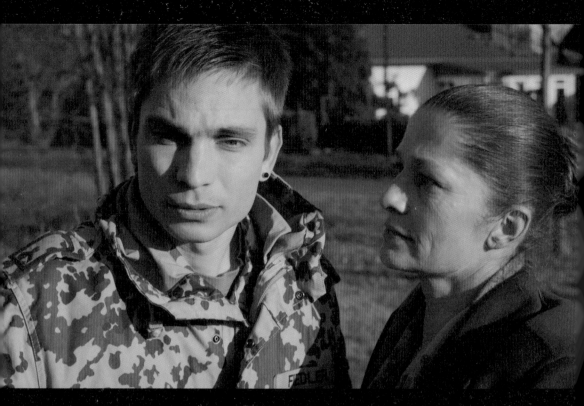

The Waves and a Garage Sale

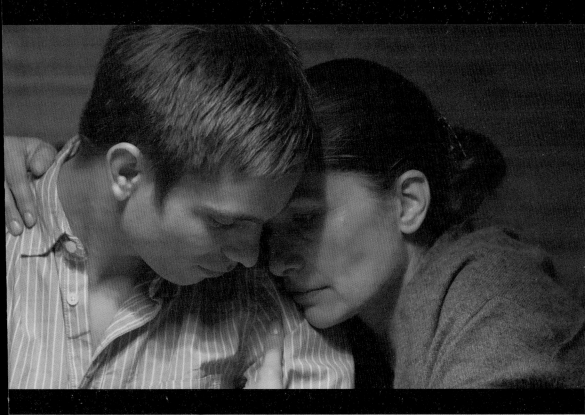

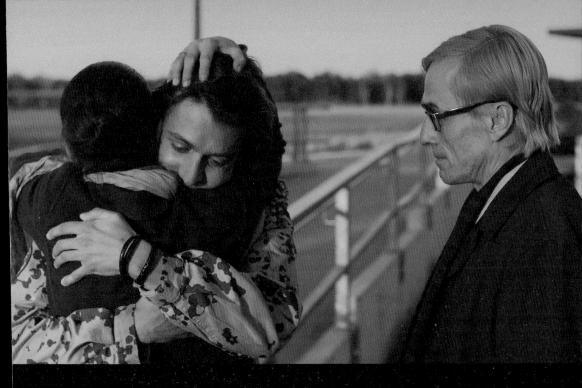

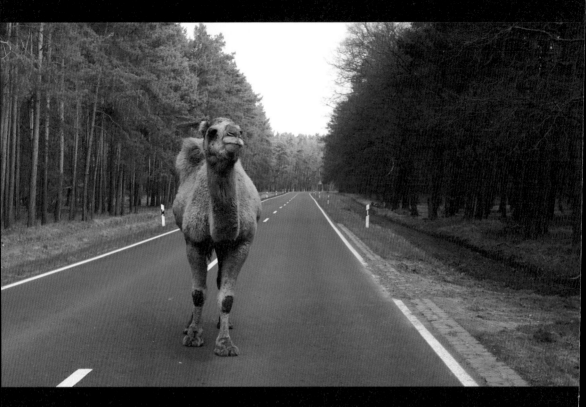

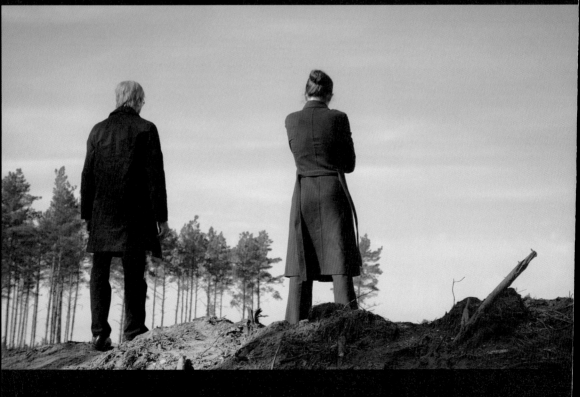

The Waves and a Garage Sale

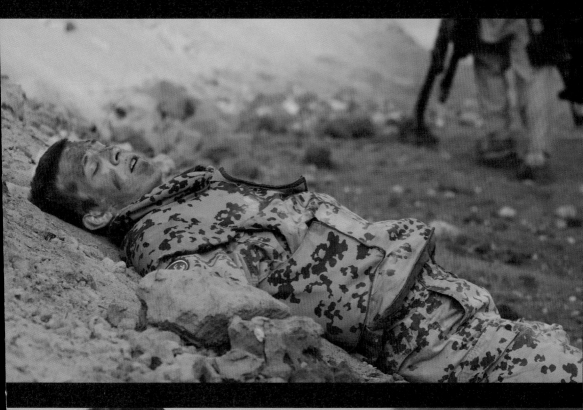

파도와 차고 세일

The Waves and a Garage Sale

연속성 *Continuity*

Written and directed by
　Omer Fast
A production of
　the Filmgalerie 451
Commissioned by
　dOCUMENTA (13) and
　Thyssen-Bornemisza
　Art Contemporary with
　the support by the
　Medienboard Berlin-
　Brandenburg,
　ZDF/3sat, and OK
　Offenes Kulturhaus
　Oberösterreich

With
Torsten:
　André M. Hennicke
Katja: Iris Böhm
Daniel: Josef Mattes
Daniel: Lukas Steltner
Daniel: Niklas Kohrt
Mario: Jakob Bieber

Director of Photography:
　Bernhard Keller
Production Design:
　Beatrice Schultz
Costume Design:
　Lotte Sawatzki
Editor: Heike Parplies,
　Omer Fast

Producers:
　Frieder Schlaich,
　Irene von Alberti

Casting: Antje Scholz
Sound Recording:
　Samuel Schmidt
Gaffer: Henry Notroff
Makeup: Sara Lichtsteiner
Special Effects Makeup:
　Stefan von Essen
Assistant Director:
　Liesa Rademacher
Assistant Camera:
　Andreas Pölzl
DIT: Phillip Wölke
Grip: Nico Storch
Set Dressers:
　Michael Randel,
　Anne Kuhn,
　Anna-Maria Thönelt

Costume Assistant:
　Laura Büchel
Production Assistant:
　Gesche Loft
Editing Assistant:
　Alex Jovanovic
Production Director:
　Matti Cordewinus
Driver: Matthias Gehret
Animation: Sasa Zivkovic
Sound Design:
　Jochen Jezussek
Re-recording Mixer:
　Matthias Schwab
Colorist: Mark Wagner
Digital Artists:
　Marcus Eich,
　Patrick Tillmanns,
　David Koch

Equipment: Cinegate Berlin

아우구스트

2016, 스테레오스코픽 3D 필름, 컬러, 사운드, 15분 30초
마르틴 그로피우스 바우/베를린 페스티벌 커미션, gb 에이전시, 제임스 코핸 갤러리,
아라티아 비어 갤러리, 드비르 갤러리 제작지원 ©오메르 파스트

3D로 촬영된 이 단편영화는 독일의 사진작가 아우구스트 잔더(1876-1964)의 삶과 예술을
바탕으로 한다. 초현실적이고 몽환적인 장면들 속에 삶의 끝자락에 서 있는 예술가의 번뇌와
혼돈이 담긴다. 오메르 파스트는 이 작품에서 아우구스트 잔더라는 인물을 20세기의 위대한
예술가로 묘사하기보다는 파란과 굴곡으로 얼룩져 왔을 삶의 막바지에서 침묵하는 인물의 내면을
표현하고자 했다.
　　아우구스트 잔더는 사진이 담보할 수 있는 객관성을 최고의 가치로 여기며 당대의 다양한
사람들을 사진에 담았다. 그는 제1차 세계대전 직후부터 평생에 걸쳐 수많은 인물 사진을 통해
격변하는 독일의 사회상을 포착했고, 남겨진 방대한 양의 사진들은 역사적 기록이 되었다.
나치 정권 시기에는 첫째 아들 에리히 잔더가 반체제 혐의로 수감되고 자신의 사진집이 몰수되는
등 탄압을 겪었다. 농부와 귀족, 노동자와 엘리트, 병들고 장애를 가진 이들을 가리지 않고 담아낸
그의 사진은 정권이 추구하던 이상 사회와 거리가 멀었기 때문이다. 작품 속 나치 관료의 대사를
통해 알 수 있듯 그의 아들은 수감 중 사망했고, 그럼에도 불구하고 그는 나치 당원을 포함한 모든
이들을 '시대의 얼굴'로 공평하게 카메라에 담았다.
　　시력을 거의 잃은 노년의 사진작가는 과거 자신이 촬영했던 인물들과 죽은 아들의 환영에
쫓기며 잠들지 못한다. 그에게 찾아왔을 내면의 혼돈과 방황을 상상하는 이 작품은 허공에 걸린
줄을 따라 유영하듯 차가운 새벽의 내밀한 영화적 공간 속으로 우리를 인도한다.

August

2016, Stereoscopic 3D film, color, sound, 15 min 30 sec
Commissioned by the Martin Gropius Bau/Berliner Festspiele with
the support of gb agency, James Cohan Gallery, Arratia Beer Gallery,
and Dvir Gallery © Omer Fast

August is a short film shot in 3D. It is based on the life and art of German photographer August Sander (1876–1964). The surreal and dreamy scenes deliver the anguish and chaos of an artist reaching the end of his life. In this work, Omer Fast tries to portray the mind of August Sander not as a great artist of the 20th century but as a person who stands in silence at the end of his life that would have been tainted with troubles and sufferings.

Throughout his life, August Sander considered the objectivity that photography could guarantee as the highest value and photographed a wide range of people of his time. Since the end of World War I, he devoted his whole life to capturing the changing social currents of Germany through numerous portraits. The vast amount of photos he left became historical records. During the Nazi regime, Sander's eldest son Erich Sander was imprisoned for dissident activities. His photobooks were also confiscated by the regime. It was because his photographs were far from the ideal society that the regime pursued. They captured peasants and nobles, workers and elites, and the sick and disabled without any discrimination. As can be seen from the lines of a Nazi bureaucrat in the work, Sander's son died while in prison. Nevertheless, he equally captured everyone, including the Nazi Party members, as the 'face of the times' on camera.

In the work, Sander, who is depicted to have almost lost his sight, cannot fall asleep. He is haunted by the visions of those he photographed and his dead son. *August* imagines the inner chaos and wandering that August Sander must have encountered. It leads us into the intimate cinematic space of the cold dawn, as if we are drifting along the rope in the air.

The Waves and a Garage Sale

The Waves and a Garage Sale

파도와 차고 세일

아우구스트 *August*

Written and directed by
 Omer Fast
A production of
 Filmgalerie 451, Frieder
 Schlaich, and Irene von
 Alberti
Commissioned by
 the Martin Gropius Bau/
 Berliner Festspiele with
 the support of gb
 agency, James Cohan
 Gallery, Arratia Beer
 Gallery, and Dvir Gallery

With
The Photographer:
 Jens Weisser
The Department Head:
 Bernhard Schütz
The Younger Photographer:
 Bastian Trost
The Dead Son:
 Niklas Kohrt
The Younger Son:
 Vito Schlichter
Bricklayer:
 Oleg Tikhomirov
Young Farmers:
 Manuel Tschernik,
 Nicolas Lehni,
 Simon David Altmann
Twins: Jelto &
 Jonas Schierold

Director of Photography:
 Stefan Ciupek
Editor: Janina Herhoffer,
 Omer Fast
Casting: Viviana Kammel,
 Julia Müller
Production Designer:
 Beatrice Schultz
Art Director:
 Michael Randel
Costume Designer:
 Silke Sommer
Makeup Designer:
 Anke Thot
Sound Designer:
 Jochen Jezussek
Re-recording Mixer:
 Matthias Schwab
Colorist: Gregor Pfüller

Sound Mixer:
 Rainer Gerlach
Gaffer: Ki Bun Wedemann
Assistant Director/
Production Supervisor:
 Stefan Nickel
Assistant Production
Supervisor: Lennart Romahn
Focus Puller:
 Kenneth Macdonald

Camera Assistant:
 Anna Motzel
Steadicam-Operator:
 Matthias Bieber
Stereographer:
 Christian Meyer, bvk
DIT: Daniel Mock
Set Decorator:
 Marlene Gartner
Grip: Bernd Trasberger
Production Design
Assistants:
 Meyrick Kaminsky,
 Meike Redeker
Costume Assistant:
 Ines Casas
Corvinos Additional Makeup:
 Katharina Pointner
Boom Operator: Misha Bours
Best Boy: Michael Walsh
Electrician: Mathias Franz
Lighting Assistant:
 Paul von Heymann
Key Grip: Thomas Lorch
Driver: Konrad Schlaich,
 Otto Neumann
Catering: Birgit Rischewski
Camera Equipment:
 FGV Schmiedle GmbH,
 Ralph Herzog
Production Assistants:
 Julia M. Müller,
 Viviana Kammel
Line Producer:
 Heino Herrenbrück
VFX Supervisor:
 Jean-Michel Boublil
Compositing Artists:
 Ernest Dios, Benoit
 Imbert, Simon Moreau
3D Artist:
 Héctor Robles Fernández

Thanks to
the Post Republic and
Wolfgang Georgsdorf

세상은 골렘이다

2019, 단채널 비디오, 컬러, 사운드, 24분 39초
잘츠부르크 쿤스트페어라인 커미션, 제임스 코핸 갤러리, 이시카와 야스하루,
이시카와문화진흥재단, 타로 나스 갤러리 제작지원 ©오메르 파스트

오스트리아 알프스의 스키장을 배경으로 설화 속 허구의 세계가 현실과 교차되며 펼쳐지는
기묘한 이야기다. 홀로 스키를 즐기는 여자 앞에 한 남자가 홀연히 나타나 말을 걸면서 모든 것이
시작된다. 자신의 말을 알아듣지 못하는 여자의 반응에 아랑곳하지 않은 채, 남자는 가난한
금 세공사의 이야기를 들려준다.

중세 유대 설화를 바탕으로 만들어진 이 작품에는 스키 리조트 배경의 현실 세계와
금 세공사가 살고 있는 허구의 세계가 등장한다. 두 세계를 움직이는 것은 이질적인 것을
배제함으로써 세계를 '정상'으로 유지하려는 힘이다. 스키장 리프트 위에서 우연히 만난 남자는
상황에 맞지 않는 정통파 유대교도 복장을 하고 심지어 구사하는 언어조차 다른, 몹시 불편한
존재다. 여자가 피할 수 없는 상황을 타개하기 위해 일련의 행동을 취하면서, 남자의 모자는
흰 눈밭으로 떨어지지만, 이내 스키장 관리자에 의해 슬로프는 깨끗하게 정리된다. 한편,
금 세공사 이야기는 숙소로 돌아온 여자에 의해 계속 이어진다. 부도덕한 밀회는 처벌받고,
그와 함께 모든 것은 다시 정상으로 되돌아간다. 그러나 현실의 이야기와 허구의 이야기는 모두
명쾌하게 끝나지 않는다. 여자가 알아듣지 못한 이야기의 결말을 스스로 엮어 가기 시작하는 순간,
허구의 세계는 현실의 세계로 넘어와 공존하는 차원을 생성한다.

작품의 모호한 결말은 이질적인 것을 제거하는 과정에 언제나 미처 사라지지 않고 남는
것들이 있음을 시사한다. 끝없이 쌓여 가는 모자, 강 위를 떠내려가는 관은 의미로 환원될 수 없는
나머지이자, 이 세계가 처음부터 온전하지 않았음을 보여 주는 흔적들이다. 금 세공사의 세계는
상실되었으나, 그의 남겨진 삶은 같은 자리에서 계속된다. 세계는 온전하게 상실될 수 없어서
끊임없이 남아 반복되는 나머지—세계다. 불가항력의 반복되는 힘으로 작동하는 나머지—세계는
온전한 세계라는 판타지에 균열을 낸다.

De Oylem iz a Goylem (The World is a Golem)

2019, Single channel video, color, sound, 24 min 39 sec
Commissioned by Salzburger Kunstverein with the support of
James Cohan Gallery, Yasuharu Ishikawa, The Ishikawa Foundation,
and Taro Nasu Gallery © Omer Fast

De Oylem iz a Goylem presents a bizarre story that unfolds against the backdrop of a ski resort in the Austrian Alps where the fictional world in a fairy tale intersects with reality. It all starts when a man suddenly appears and talks to a woman who has been skiing by herself. Irrespective of the reaction of the woman who does not understand his words, the man starts telling a story of a poor goldsmith.

The work is based on a medieval Jewish tale, and it presents the real world set in a ski resort and the fictional world where the goldsmith lives. What drives the two worlds is the power to keep them 'normal' by excluding what is heterogeneous. The man whom the woman encounters by chance on a ski lift is a very uncomfortable being, wearing Orthodox Jewish clothing that does not match the situation and even speaking a different language. As the woman takes a series of actions to overcome the unavoidable situation, the man's hat falls into the snow field. However, the ski slope is cleaned up by the ski resort manager. Meanwhile, the story of the goldsmith continues with the woman who returns to her accommodation. The immoral, clandestine tryst is punished, turning everything back to normal. However, both the real and fictional stories do not end with a clear conclusion. When the woman, without fully comprehending the story she has been told, begins developing the rest of the story by herself, the fictional world crosses over to the real world and creates a new dimension that coexists with reality.

The ambiguous ending suggests that there are always remains that do not disappear in the process of removing the heterogeneous. The endless piles of hats and coffins floating in the river are the remains that cannot be reduced to meaning. They are traces that show that this world was not complete from the beginning. Though the goldsmith's world is lost, the rest of his life continues in the same place. It constitutes a remainder-world that repeats itself since it cannot be completely lost. This remainder-world, which operates through the irresistible force of repetition, creates fractures in the fantasy of a complete, intact world.

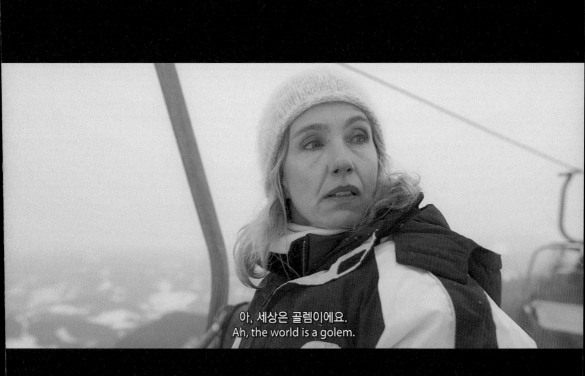

아, 세상은 골렘이에요.
Ah, the world is a golem.

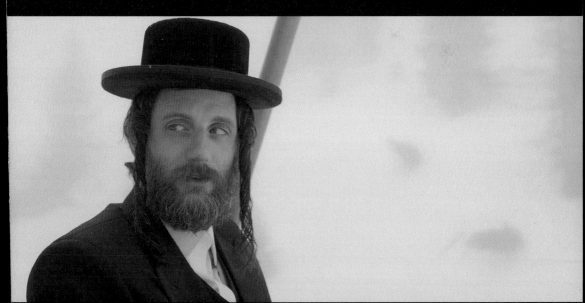

그녀는 그에게 말했어요.
"금 세공사 나리, 당신이 나와 잠자리를 함께한다면…"
And she said to him, "Mr. Goldsmith, if you sleep with me…"

"누구도 당신과 견줄 수 없을 정도의 부를 가져다드릴게요."
"I will bring you such wealth that few will be your equal."

금 세공사는 그 말을 믿기로 했죠.
Well, the Goldsmith let himself be convinced.

하지만 그녀는 집요하게 물었어요.
"화장실에서 매일 정오에, 그렇게 오랫동안 도대체 뭘 하는 거예요?"
But she persisted, "What exactly do you do in the toilet, every day, at noon?"

눈부신 미모의 여성이 나체로 누워있었죠...
And a radiant, naked woman was lying there...

끝이 시작을 낳는다.
The end spawns the beginning.

파도와 차고 세일

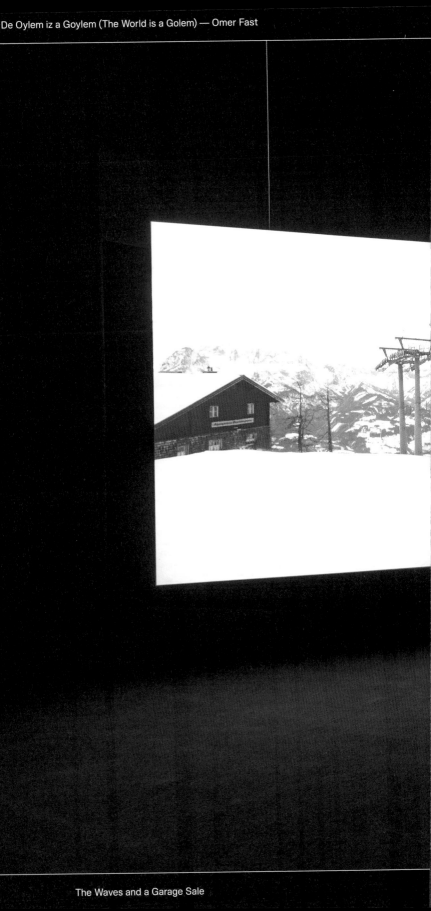

The Waves and a Garage Sale

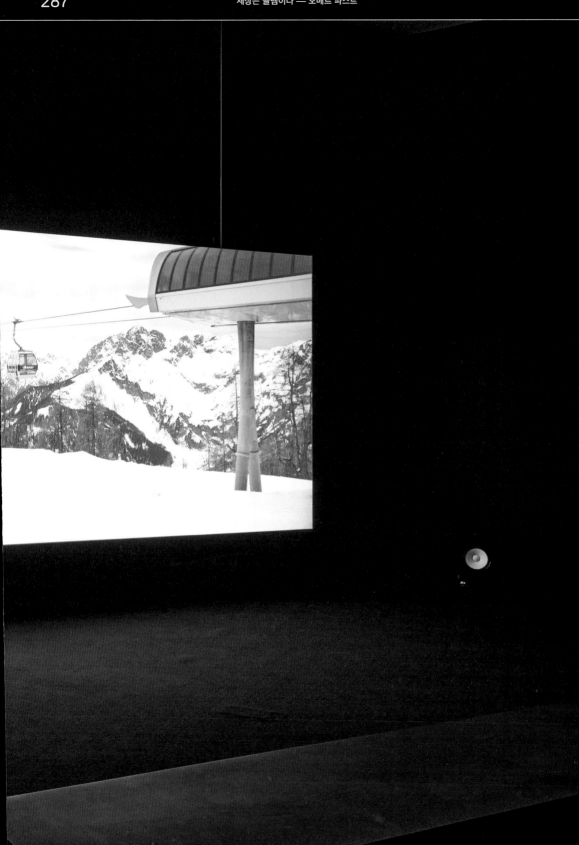

세상은 골렘이다 *De Oylem iz a Goylem (The World is a Golem)*

Written, directed and edited by
 Omer Fast
A film commissioned by the Salzburger Kunstverein

With
The Skier: Ursina Lardi
The Jew: Luzer Twersky
The Goldsmith:
 David Ketter
The Demon: May Garzon
The Wife:
 Genia Maria Karasek
The Rabbi:
 Thomas Forsthuber
The Resort Employee:
 Anna Unterweger

Producer: Seamus Kealy
Line Producer:
 David Neumayr
Creative Producer:
 Sebastian Wimmer

Director of Photography:
 Stefan Ciupek
1st Assistant Camera:
 Jana Fitzner
2nd Assistant Camera:
 Roman Müllers
Gaffer: Chris Böck
Electrician: Sebastian Otte
Best Boy: Finn Gosch
Key Grip:
 Clemens Bachmann
Grip: Jan Haller

Production Designer:
 Danja Katzer
Set Decorators:
 Sam Beyglikli,
 Sophie Thammer
Costume Designer:
 Simone Monu
Makeup and Hair Designer:
 Marie Schreiber
Sound Engineer:
 Philip Preuss
Sound Assistant:
 Christian Höll
Sound Designer:
 Jochen Jezussek
Rerecording Mixer:
 Matthias Schwab
Colorist: Artem Stretovych
Technical Support:
 Till Beckmann

Visual Effects by
 Automatik VFX
VFX Supervisor:
 Jean-Michel Boublil
VFX Producer:
 Alice Rathert
VFX Coordinator:
 Katarzyna von
 Matthiessen
Compositing Artists:
 Florian Obrecht,
 Daniel Binder, Patrick
 Tauscher
Matte Painting Artist:
 Alina Axt
3D Artist: Christian Bahr

Postproduction Lab
 The Post Republic
General Manager:
 Michael Reuter
Inhouse Producer:
 Petra Kader-Göbel
Mixing Assistant:
 Maxim Romasevich
Head of Audio
Department:
 Markus Wurster
Production Assistants:
 Katrin Petter,
 Anita Simic
Production Office
Coordinator: Lucas Triebl
Production Administration:
 Simona Gaisberger
Location Assistance:
 Michaela Lederer
Set Runners:
 Laurenz Wakolbinger,
 Fabian Rausch

Yiddish translation:
 Lia Martyn
German translation:
 Stephanie Fezer
Historical advisor:
 Alfred Römer,
 Goldschmiedemuseum,
 Vienna

Filmed at
Bergbahnen Werfenweng GmbH, Travel Charme Werfenweng GmbH, Salzburger Freilichtmuseum, Hotel Schloss Leopoldskron

Supported by
James Cohan Gallery, New York; Yasuharu Ishikawa, The Ishikawa Foundation, Osaka; and Taro Nasu Gallery, Tokyo

Special thanks to
Salzburg Festival and Jan Meier, Christl Urlasberger, Theo Deutinger, Bernhard Stangl, Daniela Milles, Georg Hol ersbacher, Gemeinde Mauterndorf, Freiwillige Feuerwehr Mauterndorf, Manuel Uguet, Margit Rummersdorfer, Michael Weese, Sandra Berger, Thomas Biebl, Daniel Szelényi, Thomas Buchholz, Markus Buchhagen & Manuel Uguet from Travel Charme Hotel, Werfenweng; and everyone at the Werfenweng Ski Resort

The song Meil aiaäärne tänavas was written and performed by Reet Hendrikson based on lyrics by Lydia Koidula.
 © Reindeer Records.
Special thanks to Andres Raudsepp

Music by
Dirk Dresselhaus

Ludwig Kameraverleih GmbH, Bergbahnen Werfenweng GmbH, Travel Charme Werfenweng GmbH, Salzburger Freilichtmuseum, Hotel Schloss Leopoldskron Skischule Sport Alpin Werfenweng, Wiener Gold- und Silberschmiedemuseum, BWT, Salzburger Landestheater, Restaurant Yaoyao, Nemada

카를라

2020, 홀로그래픽 프로젝션과 HD 비디오, 컬러, 사운드, 34분 45초
주립 그래픽아트 컬렉션, 피나코텍 데어 모데르네 프렌즈 커미션
©오메르 파스트

온라인 동영상 플랫폼에 공유되는 수많은 이미지를 검토하는 콘텐츠 모더레이터(영상
분석가)와의 인터뷰를 토대로 재구성된 영상 설치 작품이다. 익명의 인터뷰 대상자는 질문에
차례로 답하며 자신의 직업과 경험에 관해 이야기한다.
　　그(녀)는 세계 최대 온라인 동영상 플랫폼 회사에 고용되어 유저(사용자)나 알고리즘에
의해 신고된 영상을 확인하는 일을 했다. 그 과정에서 자신이 가짜 뉴스, 혐오 발언, 성적 학대,
자살과 자해, 살인을 비롯한 끔찍하고 폭력적인 영상에 지속적으로 노출됨으로써 겪게 된
트라우마와 악몽에 대해 들려준다. 관객은 한 개인의 경험을 공유하며 폭력적인 이미지가 개인과
사회에 미치는 영향을 자신에게 비추어 가늠해 볼 수 있다.
　　이 작품은 콘텐츠 모더레이터와 진행한 인터뷰를 연기자가 다시 재연한 것으로, 연기하는
배우의 얼굴에 모션 캡처 기술을 적용했다. 인터뷰가 진행됨에 따라 배우의 얼굴과 목소리는 점차
다른 인물의 것으로 바뀌며 성별과 인종, 연령 등에서 다중의 정체성을 구현한다.

Karla

2020, Holographic projection and HD video, color, sound, 34 min 45 sec
Commissioned by the State Collection of Drawings and Prints
and the Friends of the Pinakothek der Moderne
© Omer Fast

Karla is a video installation that reconstructs interviews with a content moderator (video analyst) who reviews countless images shared on an online video platform. The anonymous interviewee answers questions and tells about her/his job and experiences.

She/he is hired by the world's largest online video platform to screen videos reported by users or algorithms. In the process, she/he was constantly exposed to horrific and violent videos, including fake news, hate speech, sexual abuse, suicide, self-harm, and murder, which led to trauma and nightmares. Through the sharing of an individual's experience, the audience can speculate on the impact of violent images on individuals and society in the light of their own.

The interview with a content moderator is reenacted by an actor whose face was rendered using motion capture technology. As the interview progresses, the actor's face and voice gradually transform into those of other characters, realizing multiple identities with regard to gender, race, and age.

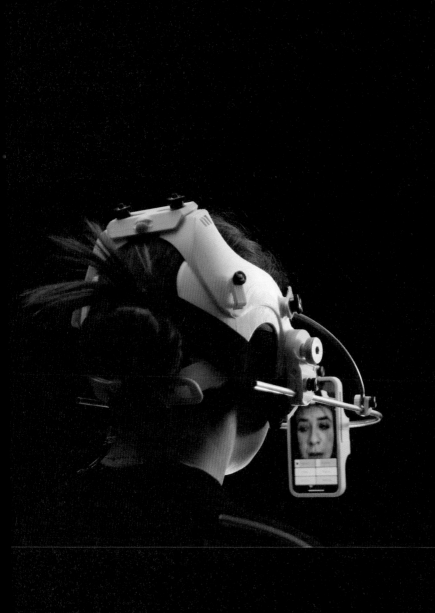

The Waves and a Garage Sale

The Waves and a Garage Sale

카를라 *Karla*

Based on an interview with
 a person(s) who wish(es)
 to remain anonymous
Commissioned by
 the Staatliche
 Graphische Sammlung,
 Freunde der Pinakothek
 der Moderne, Munich

Idea and edit: Omer Fast
Performer:
 Genia Maria Karasek
HD Camera and sound:
 Frieder Schlaich
Sound Post-Production:
 Jochen Jezussek
Production/Translation:
 Anna Bitter
Full 3D Production:
 Mimic Productions,
 Hermione Mitford,
 David Bennett
Production Coordinator:
 Alexandria Frances
 Petrus
Motion Capture Director:
 Alexandre Donciu-Julin
Render Artist and
Technician:
 Johannes Mittig
Animators: Yeji Min,
 Matilde Hansen-
 Walmsness,
 Angus McDonald

차고 세일

2022, 3채널 비디오 설치, 컬러, 사운드, 29분 30초
ajh.pm, 서울시립미술관 커미션, 아웃셋 컨템포러리 아트 펀드 제작지원
ⓒ오메르 파스트

사진을 바탕으로 제작된 이 작품은 과거의 한 순간을 붙잡고 멈춰진 장면 위에서 화자의 현재적 지시에 따라 끊임없이 이동하고 움직이는 화면을 통해 이미지와 기억에 관한 방대한 여정을 역동적으로 그려 낸다. 얀 반 에이크의 회화 작품 〈아르놀피니 부부의 초상〉(1434)에서 시작되는 세 개의 화면은 화자가 들려주는 이야기를 따라 '줌 인'과 '줌 아웃'을 거듭하며 전환된다. 반복되는 카메라 셔터 소리와 함께 작품에 등장하는 '이미지 속 이미지'들은 한 장소와 다른 장소를, 이야기와 다른 이야기를 잇는 일종의 포털(portal)처럼 기능한다. 묘한 대칭 구조를 이루며 전개되는 두 허구의 이야기가 '실패한 프로젝트'라는 또 다른 이야기에 편입되며 이어지는 동안 진실과 허구의 경계는 희미해진다.
 화자는 이미지를 뒤적거리고 시공간을 오가며 자신의 프로젝트가 실패로 끝나게 된 사연을 들려준다. 미국 뉴저지의 어느 가정집 마당에서 열린 차고 세일에 한 '잔디정원용 장식'*이 매물로 나온다. 화자의 프로젝트는 이 조각상을 둘러싸고 일어난 사건을 토대로 진행될 예정이었으나, 결국 어떠한 결과나 명분도 얻지 못한 채 실패하고 만다. 엎어진 프로젝트의 결말은 '폭력적인 이미지'에 접근하는 것에 수반되는 복잡한 윤리적 문제를 드러낸다. 그것은 단순히 개인의 문제로는 귀결될 수 없으며 정치, 사회, 역사를 가로지르는 폭력과의 친연성이 주는 유해함이다. 그것은 또한 한 장의 사진이나 작은 조각상이 내포할 수 있는 끔찍한 고통과 기억, 그것이 소유되고 전해지며 발생하는 다층적인 의미, 어쩌면 재현이 또 다른 폭력으로 전락할 수 있다는 우려에 관한 것이기도 하다. 어떤 유산은, 비록 그것이 하나의 이미지에 불과한 것임에도 불구하고, 그 안에 무한히 양립 불가능한 가능성들을 품고 있다. 마치 판도라의 상자처럼, 중의적인 의미와 모순된 가능성으로 가득한 얀 반 에이크의 작품에서 이야기는 시작하고 끝을 맺는다. 두 가족에게 남겨진 유해한 유산(toxic legacies)에 관한 이야기는 수많은 가능성으로 빛나는 이미지의 역량을 보물처럼 간직하고 있다.

*
작품 속 '잔디 기수'라고 불리는 말 기수 복장의 인물상은 20세기 중반까지도 미국 가정에서 흔히 정원 장식에 쓰인 조각상으로, 여러 형태가 있지만 주로 랜턴을 들고 있거나 말의 목줄을 걸 수 있도록 고리를 손에 쥐고 있는 모습이다. 문제는 대부분의 '잔디 기수'가 흑인의 외모를 인종차별적으로 묘사하고 있다는 점이다. 이와 관련해서 조지 워싱턴의 노예였던 조코 그레이브스라는 흑인 소년(워싱턴의 명령에 따라 강 건너편에서 그를 기다리다가 추운 날씨에 얼어 죽고 말았다는 이야기가 전해진다)을 모델로 했다는 설이 있지만 진위는 불분명하다.

Garage Sale

2022, 3-channel video installation, color, sound, 29 min 30 sec
Commissioned by ajh.pm and Seoul Museum of Art with the support of
Outset Contemporary Art Fund
© Omer Fast

Garage Sale is a film based on photos. The work dynamically portrays a vast journey of images and memories through the screens that are constantly on the move according to the narrator's concurrent instructions on a suspended scene that captures a moment in the past. The three screens start rolling with Jan van Eyck's *The Arnolfini Portrait* (1434), switching through 'zoom in' and 'zoom out' according to the story told by the narrator. The 'image within image' that coincides with the sound of repeated camera shutters operates as a kind of portal connecting one place to another place and a story to another one. The two fictional stories developing in a strangely symmetrical structure are incorporated into another story of a 'failed project,' blurring the line between truth and fiction.

The narrator of the work goes back and forth between images and moves between different points of spacetime, telling how her project ended in failure. In the story, a 'lawn ornament'* is to be sold at a garage sale in the yard of a family house in New Jersey, USA. The narrator's project is to be carried out according to what has happened with the statue, but it ends in failure without any result or justification. The ending of the failed project reveals the complex ethical issues involved in approaching the 'image of violence.' It is an issue that cannot merely be concluded as an individual's problem. Rather, it involves the harmfulness of the affinity with violence that crosses politics, society, and history. It is also concerned with the terrible pain and memory that a single photograph or figurine can contain, which deals with the multi-layered meanings that arise from possessing such objects and passing them on to posterity. Perhaps, it is a concern that representation might degenerate into another form of violence. In the case of a certain heritage, even though it exists just as an image, it can contain infinitely incompatible possibilities within itself. The story starts and ends with Jan van Eyck's work, which is full of ambivalent meanings and contradictory possibilities, just like Pandora's box. The story of the toxic legacies left to two families contains the potential of images twinkling with countless possibilities.

*
The figurine that appears in the work, called the 'lawn jockey' in a horse jockey costume, was a common garden decoration in American homes until the mid-20th century. The figurine comes in various forms, but it mainly takes the shape of a figure holding a lantern or a hook to hang a horse's leash. The problem is that most of these 'lawn jockeys' portray black people in a racist manner. Some people say that the figure was modeled after a black boy named Jocko Graves, a slave to George Washington who is said to have frozen to death in cold weather after waiting for his master (according Washington's orders). However, it is unclear whether the story is true or not.

마치 차고 세일처럼.

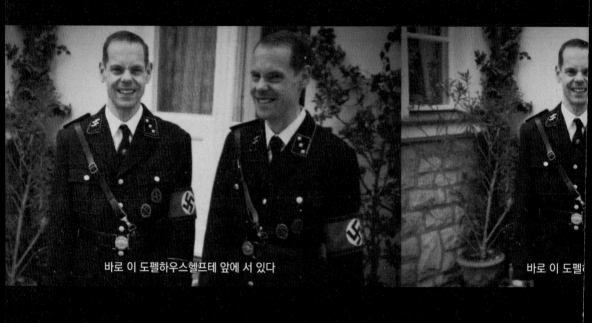

바로 이 도펠하우스헬프테 앞에 서 있다

바로 이 도펠

그것은 어쩌면 또 다른 이중성이었을까?

그것은 어쩌

앞에 서 있다

바로 이 도펠하우스헬프테 앞에 서 있다

성이었을까?

그것은 어쩌면 또 다른 이중성이었을까?

추하고 사악하며 비도덕적인 물건이다

추하고 사악

The Waves and a Garage Sale

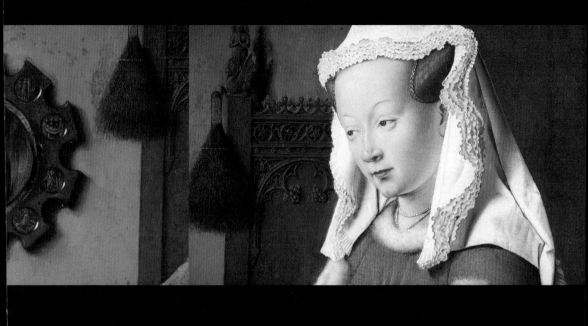

인 물건이다 추하고 사악하며 비도덕적인 물건이다

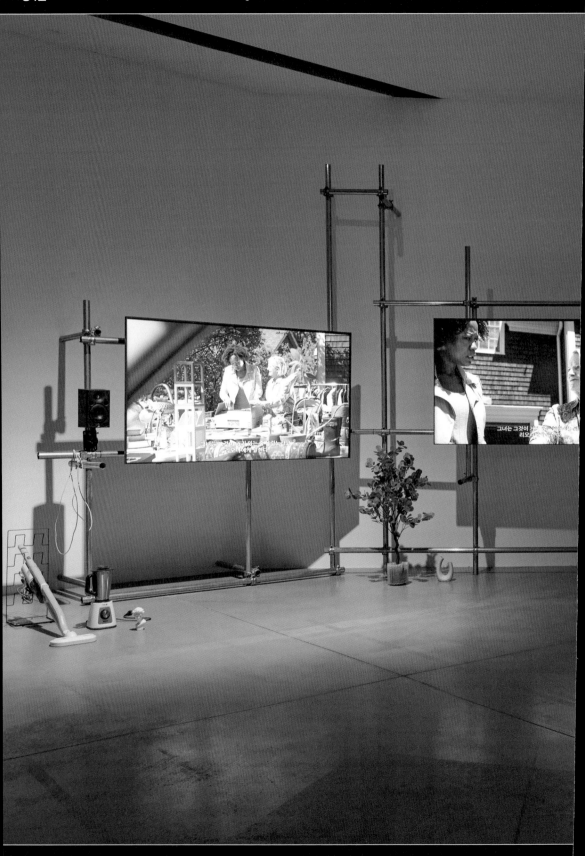

The Waves and a Garage Sale

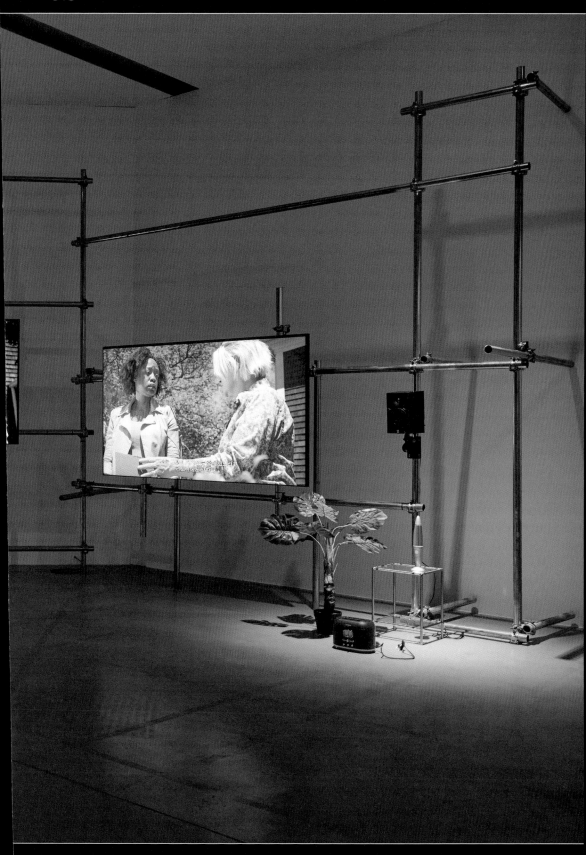

차고 세일 *Garage Sale*

Written, directed and
edited by
 Omer Fast
Commissioned by
 ajh.pm, Bielefeld and
 Seoul Museum of Art

With
Narration: Shiran Eliaserov
Tante Klara: Eva Maria Kurz
Uncle Benno and Uncle
Manfred: Christian and
 Andreas Bergel
Tante Klara as Child:
 Amelie Zappe
Karen: Marianne Goodell
Ted: Nick Hardin
Leona: Roslyn Seale

Director of Photography:
 Lukas Strebel
Music: Dirk Dresselhaus
Sound Design and Mixing:
 Jochen Jezussek
Grading: Till Beckmann
Photo Retouching:
 Pegah Ghalambor
Translation:
 Stephanie Fezer

Production (Berlin)
Production Designer:
 Anne Schlaich
Costume Designer:
 Silke Sommer
Makeup Designer:
 Friedrike Schäfer
Camera Assistant:
 Friedrich Kreyenberg
Set Builders: Mesut Oguz,
 Konrad Schlaich
Fabric Designer:
 Eve Schlaich
Location:
 Barbara Hoevener
Casting: Viviana Kammel
 Filmgalerie 451
Technical Support:
 Timo Katz, Radek Pater

Production (Teaneck)
Line Produced by Performa
Producer: Caitlin Adams
Production Manager:
 Sasha Okshteyn
Art Direction:
 Valentina Salerni
Gaffer: Guillaume Caron
Photo Assistant / DIT:
 Jelani Ameer
Production Assistants:
 Justin Germek &
 Elinor Kry
Makeup Designer:
 Terrance Lucas

Location: Rena and
 Menachem Schnaidman

Thanks to
Anna Bitter, Anuschka
Hoevener, Barbara Hoevener,
Audrey Hörmann, Hörmann
AG, Maier Bros. GmbH,
Frieder Schlaich, Rena and
Menachem Schnaidman,
Kahyun Song

Supported by
Outset Contemporary Art
Fund

오메르 파스트와 다큐멘터리 불확정성:
미디어, 재연, 디스포지티프[1]

김지훈

2022 타이틀 매치: 임흥순 vs. 오메르 파스트 《컷!》의 2층 전시장에서 가장
중심을 차지하는 임흥순 작가의 신작 3채널 비디오 설치 작품 〈파도〉(2022)에는
아시아 국가 폭력의 역사와 대면하면서 그 폭력의 트라우마를 재구성하는 작업에
참여해 온 세 명의 인물이 교차된다. 여순항쟁의 진상을 규명하기 위해 현장을
답사하고 사료를 검토하는 역사학자 주철희, 세월호 참사 희생자를 애도하기 위해
천도제를 지낸 미술 교사 출신의 영매 김정희, 베트남전 당시 한국군 민간인 학살
생존자인 응우옌 티 탄의 말을 법정에서 대신 전달해 온 통역사 시내(응우옌 응옥
뚜옌)가 이들이다. 작품의 말미에서 이들의 인터뷰는 사후 작업으로서의
트라우마의 재구성이 직면하게 되는 공통의 인식으로 수렴된다. 주철희는
여순항쟁을 역사화하는 데 있어 생존자 또는 목격자의 증언을 직접적으로
인용하려 하지 않는다고 말한다. 그에 따르면 기억이란 발화의 형식 및 맥락에
따라 변할 수 있기 때문에, 역사 서술이란 기억의 "기록물을 끊임없이 해명해
가는 것"이다. 시내는 공판이 계속됨에 따라 응우옌 티 탄의 사투리가 베트남
표준어와 달라서, 자신 대신 참여한 다른 통역사의 통역 과정에서 의사소통
문제가 발생했었음을 밝힌다. 마지막으로 김정희는 천도제가 동일한 구조를
유지하지만, 굿을 하는 자 "한 사람 한 사람마다 사설이 달라지게 되기" 때문에
세월호 희생자를 위한 천도제가 시대성을 포함한다고 말한다.
 이 세 인물의 언급은 임흥순이 반복적으로 천착했던 주제인 역사적 고통
및 상흔과 연결되면서도 그가 이전 작품에서는 직접적으로 다루지 않았던
문제들을 겨냥한다. 사건 당시와 기억의 행위 간에 필연적으로 내재하는 시차,

1. 이 글은 『아트인컬처』 2023년 2월호 152–159쪽에 게재된 「오메르 파스트: 다큐멘터리 불확정성」을 아트인컬처 측의 허락을 구한 후
수정하고 확장한 버전이다.

기억을 반복하거나 보존하는 매체에서 파생하는 자료의 가독성과 의미의
미끄러짐, 그리고 그 기억을 매개하고 감각 가능한 형태로 표현하는 매개자의
역할 등이 그 문제들이다. 이들은 결국 발견되는 것이 아니라 구축되는
것으로서의 진실, 그 구축에 필요한 증거 또는 증언의 불완전성 또는 불안정성,
구축되는 진실의 부분성과 실패, 그리고 그 진실의 자료인 기억이 공적 담화로서의
역사와 대면하는 지점에서 형성되는 틈새와 마찰을 단언한다. 이 모든 것들이
임흥순의 이전 작품을 이루는 풍경, 재연, 증언의 삼각형 내에 두드러지지
않았음을 고려한다면, 〈파도〉를 (전시 리플릿의 작품 소개를 인용하자면) 작가가
"그동안의 작업을 돌아보며 빠지고 흩어진 것들을 찾아 덧대고 메우려는 시도"로
읽을 수 있다. 그러나 그 시도는 이 작품이 처음으로 소개되는 전시의 맥락을
경유한 결과이기도 하다. 시차, 미끄러짐, 매개의 문제, 그리고 이와 같은
문제들을 전제로 한 구축주의적인 관점은 임흥순의 작품과 대면하면서 전시장
1층을 점유하는 작가 오메르 파스트가 21세기 초부터 제시하고 변주해 온 것이기
때문이다.

　　　　파스트는 21세기 이후 동시대미술의 중요한 경향인 '다큐멘터리 전환'을
대표하는 작가로 수용되어 왔다. 히토 슈타이얼은 이와 같은 전환을 뒷받침하는
인식론적 전제로 '다큐멘터리 불확정성'이라는 용어를 쓴 바 있다. 이 용어는
다큐멘터리 형태가 표명하고 또한 그것이 의존하기도 하는 현실, 진리의 가정이
질의되고 동요되는 그런 상황이다. 물론 이것은 현대적 다큐멘터리 형태가 직면해
온 근원적인 곤경이다. 그러나 슈타이얼에게 있어서 이와 같은 곤경, 나아가
진실 주장과 이를 생산하고 유포하는 다큐멘터리 및 사실(factual) 미디어
자체의 불확정성을 동시대적인 것으로서 자리하게 하는 조건은 광범위한 불안 및
불안정한 삶의 조건을 확산하거나 조장하는 전 지구적인 미디어 환경이다.
이 속에서 "관객은 허위의 확실성과 수동성 및 노출의 느낌, 흥분과 지루함,
시민으로서의 역할과 소비자로서의 역할 사이에서 분열된다."[2] 이런 맥락에서
볼 때 다큐멘터리 불확정성은 "부끄러운 결여가 아니라 … 동시대 다큐멘터리
양식의 핵심적 특질을 구성"하는데, 이와 같은 양식은 전 지구적인 미디어
환경으로 규정되는 "동시대 위험사회의 근본적인 딜레마"[3]를 표명하기 때문이다.
슈타이얼과 유사한 의미에서 톰 홀러트는 파스트를 하룬 파로키, 스탠 더글러스,

2.　　　Hito Steyerl, "Documentary Uncertainty," *A Prior* 15 (2007), pp. 306–307.
3.　　　Steyerl, "Documentary Uncertainty," pp. 306-307.

아르나우트 믹과 더불어 "동시대 미학적, 정치적 체제 내에서 대항
이미지(counterimage)를 제작할 가능성에 대한 강력한 신뢰"[4]를 표현한
작가로 분류하고, 그 표현의 양식을 포스트–브레히트적 낯설게 하기, 무작위적인
구조, 유사-다큐멘터리 양식, 영화사의 전용과 다시 방문하기, 매스미디어
제작물의 재연(reenactment)으로 식별한다. 실제로 파스트는 매끄러운 관람
경험을 교란시키는 미묘한 조작과 재연결을 통해 정보, 증거, 증언의 의미를
문제시하고, 질의자를 비롯한 매개자의 역할을 다큐멘터리 진실 주장과
스토리텔링의 구성적인 요소로 다룸으로써 다큐멘터리 불확정성의 양상을
변주하고 심화해 왔다.

 이 글은 파스트가 다큐멘터리 불확정성을 다큐멘터리 영화의 갱신과
재창안을 위한 생산적인 조건으로 삼아 온 방식을 미디어, 재연,
디스포지티프라는 세 가지 키워드로 살펴본다. 이를 통해 이 글은 파스트의
작업이 텔레비전에서 알고리즘 기반 플랫폼에 이르는 미디어의 변화에 긴밀히
개입해 왔고, 재연의 기법을 변주하고 심화하여 진실과 사실에 대한 구성주의적인
입장을 동시대 정치 및 미디어 문화에 대한 생산적인 논평으로 연장해 왔으며,
다큐멘터리 영화 장치를 확장된 디스포지티프(expanded dispositif)의
방식으로 재창안해 왔음을 밝힌다.

미디어: 텔레비전, 드론 카메라, 유튜브

미디어학자 크리스 폴센과의 대담에서 파스트는 〈연쇄된 CNN〉(2002)과
〈5,000피트가 최적이다〉(2011)로 이어지는 자신의 10년간 궤적을 미디어 기술
및 환경의 변화, 그리고 이와 결부된 미국의 정치적 변동을 참조하며 설명한다.[5]
〈연쇄된 CNN〉은 포스트프로덕션 전략에 속하는 가장 전형적인 기법인 기존
이미지의 전용과 재활용, 재편집을 따른다. 긴급 뉴스를 전하는 CNN 뉴스 앵커의
이미지가 대량으로 수집되고, 이들은 단어 단위로 분절되면서 하나의 문장으로

4. Tom Holert, "Attention Span: The Art of Omer Fast," *Artforum International*, February 2008,
 https://www.artforum.com/print/200802/attention-span-the-art-of-omer-fast-19334
5. 다음에서 인용, Tim Fulton, "Omer Fast and Kris Paulsen: A Conversation," July 10, 2012,
 https://wexarts.org/blog/omer-fast-and-kris-paulsen-conversation.

다시 연결된다. 예를 들어 '제발 주목하세요!(pay attention, please!)'라는
문장이 한 앵커의 연속적인 발화가 아니라 'pay' 'attention' 'please'를 말하는
세 다른 앵커의 시청각 이미지로 접합되는 식이다. 파스트는 앵커들의 발화를
텔레비전 생방송 뉴스 이미지의 데이터베이스라는 관점에서 취급하고, 이에 속한
데이터를 다시 연결함으로써 각 데이터 간의 교체가 낳는 불연속의 감각을
증폭한다. 그 감각을 통해 관객은 텔레비전 생방송, 특히 '긴급 뉴스'와 같은
포맷을 구성하는 근본적인 불연속성을 인식하게 된다. 연속성과 불연속성의
역설적인 공존은 텔레비전 미디어가 구축하는 시간성의 경험이기도 하다.
텔레비전은 시청자가 통제할 수 없는 전파의 지속적인 흐름으로 연속적 일상성의
시간을 제공하지만, 다른 한편으로 재난, 테러, 긴급 사태 등의 실시간 보도는
그 시간의 연속성을 언제든지 중단시키는 불연속성의 시간성 또한 구성한다.
이와 같은 역설을 고려하면서 영화미디어학자 메리 앤 도앤은 텔레비전이
파국(catastrophe)을 가장 특권적으로 취급하는 미디어라고 주장한다.
텔레비전이 파국적 사건 자체의 현장과 이로부터 떨어진 시청자의 공간 모두를
점유하고, 그 사건 자체를 현실로서 지시하는 역량을 가장 잘 드러낼 수 있기
때문이다.[6] 〈연쇄된 CNN〉에서 재편집된 앵커들의 멘트는 9·11 테러를 비롯한
파국적 사건이 텔레비전 생방송으로 전달되고 긴급한 현재로 구성되는 방식을
낯설게 만든다. 이와 같은 효과를 통해 파스트는 텔레비전과 파국과의 긴밀한
관계는 물론, 앵커들이 단어, 그리고 발화 사이의 비분절적인 소리와 표정을
통해서 드러내는 편집증, 공포 등의 감각을 노출한다. 그 감각은 9·11 이후,
테러와의 전쟁 이후 미국 사회의 정동을 확산하기 위해 앵커들이 수행하는
수사학적 기법에서 파생하는 감각이다.

　　이로부터 10년 후에 완성된 〈5,000피트가 최적이다〉에서 파스트는
미디어에 대한 자신의 관심을 텔레비전에서 드론 시각성으로 확장한다.
이 작품에서 파스트는 전쟁에 참여했던 두 드론 조작자의 인터뷰를 교차시킨다.
첫 번째 조종사는 파스트가 인터뷰한 다른 드론 조종사의 역할을 재연하는
전문 배우로, 그가 들려주는 이야기 중 하나는 고향을 떠나 미국 내의 한적한
비포장도로에서 무장 민병대원을 만나고 이들의 검문이 끝난 직후 어디선가
날아온 미사일의 요격 속에서 간신히 살아남은 한 가족의 사연이다. 두 번째

6.　　Mary Ann Doane, "Information, Crisis, Catastrophe," *Logics of Television: Essays in Critical Criticism*, ed.
Patricia Mellencamp (Bloomington, IN: Indiana University Press, 1990), pp. 222–239.

인터뷰 대상자는 실제 드론 조종사로 얼굴이 흐려진 채로만 화면에 드러나며 보이스오버로 현전한다. 그는 5,000피트가 목표물을 추적하고 그 목표물의 디테일에 대한 데이터까지도 추출할 수 있는 최적의 고도라고 말하면서, 드론 카메라가 충분한 해상도를 갖고 있고 적외선 센서가 목표물의 열 감지까지도 가능하다고 자랑한다.

〈5,000피트가 최적이다〉에서 드론 전쟁의 외상과 여러 방식으로 관련된 이 허구적 이야기는 드론의 수직적인 총체적 조망으로 포착된 일상적인 풍경과 병치된다. 이러한 구성은 드론 전쟁의 결과인 전장과 비전장, 전쟁과 평화, 근접성과 원격성의 경계가 와해됨을 환기시키는 방향으로 흘러간다. 드론이 실제로 감시하고 요격하는 전장은 이라크 등 미국과 멀리 떨어진 지역이지만, 드론의 작동을 통제하고 드론으로부터 수신되는 시각적 데이터를 분석하는 장치와 분석가는 미국에도 존재한다. 이 점은 데릭 그레고리가 드론이 모든 지역을 잠재적인 목표 공간으로 설정함으로써 전장의 물리적, 규범적 경계를 와해시킨다는 맥락으로 제안한 '모든 곳에서의 전쟁(everywhere war)'이라는 용어와 공명한다.[7] 이렇게 볼 때 가족의 사연은 아프가니스탄이나 이라크 등으로 상정된 전쟁의 공간이 미국 본토일 수도 있다는 불안을 형상화한다. 그 불안은 비포장도로에서 달리는 자전거를 탄 한 소년을 응시하는 드론 카메라 이미지와 병치될 때 더욱 강하게 증폭된다. 드론의 응시를 통해 소년은 전장에서와 마찬가지로 하나의 잠재적 목표물로 재구성되기 때문이다. 미국의 교외와 대도시를 포괄하는 항공 시점의 경관을 통해 〈5,000피트가 최적이다〉는 오늘날 드론 카메라가 구글맵 등의 가상 지도와 더불어 수직적인 3차원 조망을 새로운 시각적 표준으로 제시하고 확산시키는 군사–엔터테인먼트 복합체의 일부임을 비평한다.

이와 같은 10년간의 궤적을 살펴보면 진실, 현실, 증거 등의 관념 및 이와 결부된 정동의 생산과 순환에 개입하는 파스트의 실천이 '다큐멘터리 불확정성'을 동시대적인 것으로 구성하고 제시하는 미디어 기술 및 환경의 변화와 유기적으로 연동되어 있음을 알 수 있다. 이번 타이틀 매치 전시에 〈카를라〉(2020)가 포함되는 이유가 여기에 있다. 이 작품에서 인터뷰 대상자는 실제 온라인 동영상 플랫폼 회사(밝혀지지는 않았으나 사실상 유튜브)에 고용되어 다른 사용자가 신고하거나 알고리즘이 식별한 민감한 동영상을 확인하는 콘텐츠 모더레이터다.

7. Derek Gregory, "The Everywhere War," *Geographical Journal* 177.3 (2011), pp. 238–250.

가짜 뉴스, 혐오 발언, 음란물, 성적 학대, 자살과 자해 등에 지속적으로 노출됨으로써 겪게 되는 트라우마와 악몽은 〈5,000피트가 최적이다〉에서 드론 조종사의 증상과 무관하지 않다. 더 나아가 이 작품의 동시대성은 모더레이터의 증언을 통해 오늘날 플랫폼 노동에 대한 많은 비판적 접근이 공통적으로 지적하는 역설, 즉 데이터와 정보의 지속적인 수집과 흐름이 기기와 스크린 이면의 인간 노동, 극도로 파편화되고 착취적이고 통제적인 양상을 띠는 미세노동에 의존하고 있다는 역설을 확인하는 데 있다.[8] 이 확인의 작업이 단지 모더레이터의 증언을 넘어 작품의 감각과 기법 차원에서의 개입을 수반함을 함께 지적해야 한다. 파스트는 실제 모더레이터의 인터뷰를 배우가 재연하게 했고, 그의 얼굴에 모션 캡처를 적용했다. 인터뷰의 진행 과정에서 관객은 하나의 디지털 인간이 다른 목소리와 형상을 가진 디지털 인간으로 자연스럽게 대체되는 과정을 보게 된다. 실제로 이와 같은 미세노동 직종에 종사하는 노동자가 다양한 이민자들을 포괄하며 성별과 인종을 아우른다는 점을 고려하면, 이 대체 과정의 매끄러운 기이함은 예사롭지 않게 해석된다. 즉 콘텐츠 분석 및 조정을 비롯한 디지털 미세노동은 이질적인 노동력을 흡수하고, 그 노동력은 다른 노동력으로 쉽게 대체될 수 있으며, 빅 테크 플랫폼은 그와 같은 (사실상은 불연속적인) 대체를 통해 정보와 데이터를 지구적인 차원으로 추출하고 공급하는 자신의 연속성을 강화한다.

재연: 다큐멘터리 영화의 해체와 재구성

과거의 사건을 다른 미디어를 통해 다시 구성하는 기법을 포괄하는 재연은 파스트의 많은 작품에서 활용되었다. 일반적으로 재연은 특정 사건에 대한 미디어 자료가 부재하거나, 심리적 여파가 너무나 강력하여 자료의 재현을 벗어나는 사건을 다룰 때 활용된다. 그러나 다큐멘터리 불확정성의 맥락에서 볼 때 재연은 자료의 부재 또는 사건의 재현 불가능성을 보충하는 기능을 넘어

8. 많은 관련 연구 중 가장 최근에 번역 출간되었으며 '미세노동' 개념을 제시한 책으로는 필 존스, 『노동자 없는 노동』(김고명 옮김, 롤러코스터, 2022)을 참조. 콘텐츠 모더레이터의 노동과 관련하여 파스트가 직접적으로 조사했을 것으로 생각되는 연구로는 다음을 참조: Sarah T. Roberts, *Behind the Screen: Content Moderation in the Shadows of Social Media* (New Haven, CT: Yale University Press, 2019).

자료, 증거, 사실, 진실의 부분성, 불완전성, 개작 가능성을 표현하거나, 기억을
전달하고 구성하는 발화자와 매개자의 주관적인 차원을 전제하는 다큐멘터리
작업에서 폭넓게 활용되어 왔다. 파스트의 작품 또한 이와 같은 맥락에 놓이지만,
초기 작품부터 그의 재연 활용 방식은 과거 사건의 단순한 극화나 실제 당사자를
배우로 대치하는 것을 넘어선, 훨씬 섬세하고 다채로운 방식으로 변주되어 왔다.
　　이와 같은 경향은 2채널 비디오 설치 작품 〈스필버그 리스트〉(2003)에서
이미 성숙한 방식으로 드러났다. 이 작품에서 인터뷰 대상자는 스티븐 스필버그의
〈쉰들러 리스트〉(1993)에 단역으로 참가했고, 폴란드 크라쿠프 외곽에 살고 있는
이들이다. 피에르 위그의 〈제3의 기억〉(2000)이 뉴욕 시에서 실제 벌어졌던
무장 강도 사건의 주인공 존 보이토비츠의 진술을, 그가 실제로 겪은 일의 기억과
이 사건을 각색한 영화 〈뜨거운 오후〉(1975)에 대한 그의 기억을 뒤섞은
방식으로 제시하듯, 〈스필버그 리스트〉에서의 증언 또한 그렇다. 기억을
근본적으로 구성하는 재현과 현실의 긴밀한 뒤얽힘은 크라쿠프 외곽의 실제
유대인 수용소, 그리고 이를 모델로 스필버그가 영화 제작을 위해 바로 그 인근에
조성한 수용소 세트의 병치로도 확인된다. 폭력적 사건의 극적 재연인 〈쉰들러
리스트〉가 낳는 일종의 현실 효과가 홀로코스트 생존자이자 영화 참여자인
증언자의 기억에 근본적으로 관여한다. 그런데 제니퍼 앨런이 적절하게 지적하듯
〈스필버그 리스트〉에서 파스트는 "거짓과 현실을 혼동하는 것이 아니라,
전형적으로 당연하게 받아들여지는 영화 내 요소들에 가시성과 물질적 현전을
부여한다."[9] 그 현전의 가장 뚜렷한 국면은 증언자는 물론 현지 통역을 맡은
코디네이터의 발화가 2채널로 제시될 때, 이에 대한 영어 번역이 단어의 미세한
차이(즉 동일한 문장의 영어 번역이 좌측 스크린과 우측 스크린에 다른 단어를
포함한다)로 분열되는 양상이다. 번역 과정에서의 이와 같은 미묘한 미끄러짐은
재연이 필연적으로 포함하는 시차, 즉 사건의 과거와 그 사건을 재구성한 재현의
현재 사이에 존재하는 시차다. 그 시차 속에서 파스트는 재현과 증거, 증언은
물론 이것이 구성하고 제시하는 기억과 진실의 개념을 복잡하게 만들고
의문시한다.
　　미디어를 통한 재연이 오늘날의 기억 및 진실의 형성에 수행하는 강력한
역할, 그리고 기억 및 진실을 효과로서 제작하는 데 기여하는 미디어의 관습적

9.　Jennifer Allen, "Openings: Omer Fast," *Artforum International*, September 2003, https://www.artforum.com/print/200307/openings-omer-fast-5339

요소에 대한 파스트의 관심은 〈숨을 깊게 들이쉬고〉(2008) 등의 작품으로
이어져 왔다. 〈숨을 깊게 들이쉬고〉를 위해 파스트는 이스라엘로 여행하여
실제 자살 폭탄 사건을 목격한 마틴 F라는 이름의 위생병을 인터뷰했다. 사건이
발생한 레스토랑으로 들어갔을 때 마틴은 두 다리를 잃은 청년을 발견하고,
인공호흡과 심폐소생술로 그를 살리고자 시도했다. 이 과정에서 마틴은 그 청년이
사실은 자살 폭탄 테러리스트임을 알게 되었고, 그를 살릴 것인가 미래의 또 다른
테러를 막기 위해 그를 죽일 것인가를 두고 도덕적 딜레마에 빠졌다. 이 증언을
각색하는 과정에서 파스트는 마틴의 인터뷰를 포함하는 동시에, 이와 더불어
[뒤에서 상세히 다룰 〈캐스팅〉(2007)에서도 그러했듯] 자신의 이름을 딴
오메르라는 감독 캐릭터를 창조한다. 대역을 통한 재연은 실제 마틴이 자신의
경험을 거듭 회상하는 과정에서 "더 이상 자신의 주관적 경험에 대한 목격자가
아니라 목격자로서의 자신의 역할을 수행하고 있음"을 고려한 전략이다. 아울러
오메르라는 인물 또한 "역할 연기의 수행적인 측면이 작가와 주체와의 만남에
근본적임"[10]을 파스트 스스로가 인식한 결과다. 즉 마틴 F에 대한 영화 제작을
시도하는 오메르라는 캐릭터는 파스트의 작가적 자아가 자신이 재창조하고자
하는 이야기 속에 포함되어 결과적으로 이중화된다는 점을 반영하는 페르소나다.
 이와 같은 이중화의 근원에는 재창조하고자 하는 이야기가 가리키는
현실과 진실의 불안정하고도 불확실한 위상이 자리한다. 그 불안정성과
불확실성의 기저에는 반복될 수 없는 과거의 사건과 재연을 통한 그 사건의
반복 간에 필연적으로 자리하는 간극만 있는 것이 아니다. 재연은 그 간극이
환기하는 불안을 극화(dramatization)와 전형화가 생성하는 사실 효과(reality
effect)로 봉합하는 것을 추구하지만, 극화와 전형화가 미디어 재현의 관습에서
비롯되는 한 사실 효과의 창출을 위한 허구적이고 조작적인 요소의 개입을 피할
수 없다. 〈숨을 깊게 들이쉬고〉는 재연에 내재된 이 같은 불안정성과 불확실성의
요소를 중층적인 이야기로 변환한 작품, 즉 재연에 대한 자기 반영적 재연을
시도한 작품이다. 마틴의 대역이 재연하는 실제 마틴의 증언은 이를 기초로 한
오메르의 영화 제작 과정과 관련된 일련의 에피소드와 교차된다. 이 에피소드는
모두 예기치 않은 변수로 인한 실패의 과정을 반복한다. 첫 번째 에피소드에서
촬영은 특수 분장으로 인해 두 다리가 잘린 채 누워 있는 배우가 카메라의 계획된
촬영 타이밍보다 일찍 눈을 뜨는 바람에 중단된다. 이 과정에서 촬영기사와

10. Kate Warren, "Double Trouble: Parafictional Personas and Contemporary Art," *Persona Studies* 2.1 (2016), p. 64.

조감독은 배우에게 카메라에 신경 쓰지 말고 사실적으로 연기하라고 주문하지만, 배우는 눈을 뜨는 것이 더욱 사실적이라고 응수한다. 이와 같은 갈등은 '도대체 자살 폭탄 테러를 경험해 본 적 있냐'라는 촬영기사의 질문과 '시체를 본 적이 있냐'는 배우의 반문을 포함한 언쟁으로 확대되고, 그러다 조감독이 '누가 실제 자살 폭탄 테러리스트에게 신경 쓰냐?'라고 감독에게 반문하는 등의 언쟁을 동반하며 촬영 과정은 삐그덕거린다. 세 번째 에피소드에서 같은 장면의 촬영은 신고를 받고 출동한 두 명의 경찰관에 의해 중단된다. 이들은 제작진에게 테러리즘에 대한 영화를 만드는가, 그 영화의 장르는 액션 영화인가 스릴러인가라고 묻고, 제작진 중 한 명은 혼성모방(pastiche)이라고 답한다. 이를 지켜보던 오메르는 이 영화를 '인터뷰로써 자살 폭탄을 영화화하는 것에 대한 영화'라 규정하고 이 작품이 무성영화, 말하자면 밀랍인형 박물관과 같은 것이라고 답한다. 그리고 이 영화의 제목은 수전 손택의 유력한 저서에서 빌려 온, '타인의 고통'이다. 이 같은 진지함과 대조적으로 두 경찰은 제작진의 촬영 대본을 훑어보며 어떤 특수효과로 장면을 촬영하는가에 관심을 보인다. 이처럼 하나의 재연 과정에 작용하는 다양한 클리셰, 그 과정에 참여하는 제작진의 다양한 역할과 관점들이 경합하는 가운데 다큐멘터리 양식과 극영화 양식의 경계가 붕괴되는 과정은 물론, 동시대의 미디어 재현 관행 속에서 이 두 양식이 서로를 긴밀히 견인하고 빌려 오면서도 갈등하는 방식으로 공존한다는 점이 드러난다.

〈연속성〉(2012)에서 재연은 다큐멘터리 영화의 전략을 넘어 극영화 서사의 사건으로 각색되고 상연된다. 이 작품에는 유사한 사건이 세 번 순환 반복된다. 첫 번째 에피소드에서 무미건조한 표정의 독일인 중년 부부는 거의 대화 없이 기차역을 향해 운전한다. 이들은 아프가니스탄에 파병되었다가 돌아온 아들을 맞이한다. 이들의 감정은 격해지지만, 아들은 그 상황을 어떻게 다룰지 모르는 듯 무덤덤하고, 자신의 방 안에서는 불편한 듯 신경안정제를 복용한다. 저녁 식사 중 아들은 음식에 구더기가 창궐하는 환상을 보고 당황해하며 일찍 자리를 뜬다. 그 후 기차역을 향한 운전이 반복되고 이 부부는 군복을 입은 다른 젊은 남성을 맞이하는데, 첫 번째 에피소드에서와 달리 그 남성은 파병 중의 무용담을 감정적으로 말하고 그 무용담의 이미지가 동작이 정지된 군인과 적들의 모습으로 식탁 너머에 유령적으로 공존한다. 이 작품을 전쟁에서 아들을 잃은 부모가 그 슬픔을 치유하기 위해 아들의 역할을 대신하는 젊은이들을 고용하여 행하는 극적 상황의 반복적 수행으로 해석한다면, 이 작품의

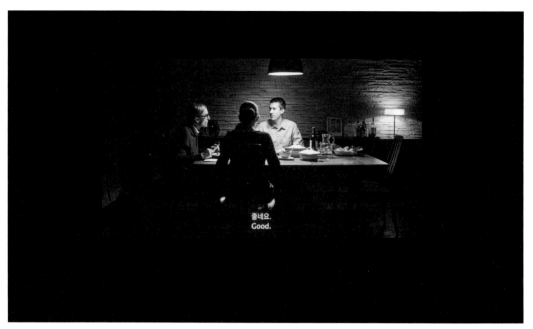

오메르 파스트, 〈연속성〉, 2012. 2022 타이틀 매치: 임흥순 vs. 오메르 파스트 《컷!》 전시 전경.

서사는 장 라플랑슈와 장-베르트랑 퐁탈리스가 정의하는 환상의 구조를 따른다. "환상은 … 통상 시각적 형태로 극화할 수 있는 조직된 장면들의 대본이다. … 환상은 말하자면 주체가 상상하거나 목표하는 대상이 아니라, 그 안에서 주체에게 자신이 맡은 역할이 주어지고 역할과 귀속의 치환이 가능한 시퀀스다."[11] 그러나 다른 한편으로 이 작품에서 부부가 실제로 아들을 전쟁에서 잃었는가에 대한 설명이 제시되지 않는다는 점을 고려한다면, 환상은 주체 내의 구성적 비일관성, 주체의 심연을 봉합함으로써 주체에게 아버지, 어머니, 그리고 부부로서의 일관성을 부여하는 일종의 스크린 역할을 한다고도 할 수 있다. 이와 같은 해석의 가능성을 암시하듯 파스트는 이렇게 말한다. "당신은 그 부부가 아들을 잃었고 이 젊은이들을 자신의 집에 데려옴으로써 애도작업(Trauerarbeit)을 하고자 애쓴다는 것을, 또는 아마도 이것이 더 흥미로울 텐데 트라우마도, 상실한 아들도 없었다는 것을 알게 된다. 오직 공백의, 부재의 트라우마만이 거기에 있다."[12]

 3차원 입체영화 포맷으로 제작된 단채널 비디오 〈아우구스트〉(2016)는

11. Jean Laplanche and Jean-Bertrand Pontalis, "Phantasy," *The Language of Psychoanalysis*, trans. Donald Nicholson-Smith (New York: W.W. Norton, 1973), p. 318.
12. 다음에서 인용, "Omer Fast and Kris Paulsen: A Conversation."

재연에 대한 파스트의 관심을 20세기 전반기의 중요한 사진작가 아우구스트
잔더에 대한 재해석으로 연장한다. 잔더는 다양한 신분과 직업, 나이를 망라하는
독일 시민들의 인상학적 유형을 기록한 초상 사진 프로젝트 '20세기 사람들'과
사진집 『시대의 얼굴』(1929)로 명성을 얻었으나, 나치 정권하에서 자신의
작품 사진판을 몰수당하고 아들과 조수를 잃는 등의 고초를 겪기도 했다.
〈아우구스트〉는 거의 시력을 잃은 잔더의 말년을 젊은 시절의 초상 사진 촬영
과정과 병치시킨다. 인물의 포즈를 제어하고 카메라와 인물 간의 거리를 조수가
줄로 정밀하게 측정하게끔 하는 젊은 시절의 잔더는 그가 참여했던 신즉물주의의
이상을 체화하는 것처럼 보인다. 말년의 그가 환상적으로 조우하는 나치 장교가
말하듯, 잔더의 사진은 피사체가 노동자든 농민이든 군인이든 애국자든
공산주의자든 장애인이든 무관하게 카메라의 기계적 정확성으로 이들의
유형을 객관적 증거로써 가시화하는 '부드러운 경험주의(tender
empiricism)'를 추구했다. 그러나 이 작품에서 노년의 잔더는 거의 암실과도
같이 어둡고 철사 줄이 어지러이 설치된 방에서 자신이 촬영했던 인물들의
유령적인 현전을 무력하게 바라본다. 이 두 종류의 장면을 파스트의 다른 작품과
견주어 고려해 볼 때, 〈아우구스트〉는 파스트가 재연을 다루는 두 가지 방법,
즉 〈연속성〉이 예시하는 '주제로서의' 재연과 〈숨을 깊게 들이쉬고〉에서의
영화 제작 과정으로서의 재연, '불가능한 실제 사건의 상상적 영화화'를 종합한
것처럼 보인다.[13]

그 종합의 결과는 「사진의 작은 역사」에서 발터 베냐민이 20세기 초의
사진 속에서 간파했던 과학과 무의식의 기묘한 공존이다. 한편으로 베냐민은
잔더가 세르게이 예이젠시테인과 프세볼로트 푸돕킨이 영화로 담아냈던
민중들의 인상학적 특징을 과학적 관점의 카메라로 포착함으로써 그의 인물
사진이 단순한 초상 사진을 넘어서는 교육적 효과를 갖는다고 말한다. 다른
한편으로 베냐민은 이처럼 피사체의 디테일을 세부적인 수준까지 포착하는
사진의 역량이 과학적 지식을 초과하는 현실의 익숙하고도 낯선 측면을
드러낸다는 점을 지적하며 이를 '광학적 무의식'이라 일컫는다.[14] 사진이론가

13. Maria Muele, "Omer Fast: When Images Lie··· about the Fictionality of Documents," *Afterall: A Journal of Art, Context and Enquiry* 20 (2009), p. 41.
14. Walter Benjamin, "Little History of Photography"(1931), *Walter Benjamin: Selected Writings vol. 2, 1927–1934*, eds. Michael Jennings et al., trans. Rodney Livingstone et al. (Cambridge, MA: Harvard University Press, 1999), pp. 507–730.

조지 베이커가 베냐민을 다시 읽으면서 말하듯 현실의 익숙하고도 낯선 요소는 잔더의 초상 사진 작업을 뒷받침하는 유형학적인 구조가 가진 "정지된 부동성을 풀어 헤치고 … 지식에 대한 신즉물주의의 기록 보관적인 의지(archival will)를 교란한다."[15] 이렇게 볼 때 〈아우구스트〉는 파스트의 재연이 미디어의 역사와 기법에 대한 자기 반영적 태도와 어떻게 연결되는가를 예시하는 또 다른 작품이다. 파스트는 잔더의 어두운 방에 설치된 철사 줄이 "실용적인 목적을 띨 뿐만 아니라 은유적"이며 암실 그 자체는 "실제 공간이라기보다는 내적 상태의 투사"[16]라고 말한다. 이를 염두에 둔다면 이 철사 줄은 잔더가 피사체와 카메라 간의 거리를 측정할 때 활용했던 줄과 연결된다. 잔더의 사진적 작업을 허구와 사실, 무의식과 과학이 연루된 것으로 간주하는 수정주의적 관점을 관람성의 차원에서 마련하기 위해 파스트는 3차원 입체영화 포맷을 세심하게 활용한다. 3차원 입체영화에서 관객에게 시각적인 경이와 놀라움을 주기 위해 음시차(negative parallax)를 바탕으로 활용되는 돌출 효과는 이 작품에 없다. 대신 양시차(positive parallax) 효과를 카메라의 트래킹과 동기화시켜 젊은 잔더의 사진 촬영 장면과 노년의 잔더를 둘러싼 어두운 지하 공간을 관객이 더 깊은 심도로 체험하게끔 한다. 즉 잔더에 대한 새로운 지식은 감각적 경험으로 연장된다. "파스트는 경험을 구원하지는 않지만 대신 경험의 변화를 비판적으로 점검함으로써 우리가 세계를 파악하고 과거를 이해하는 방식에 대한 지식을 낳는다"[17]라는 티나 와서먼의 논평이 〈아우구스트〉에도 적용된다.

다큐멘터리의 확장된 디스포지티프

『다큐멘터리의 확장 영역』(2022)에서 나는 '다큐멘터리 전환'을 대표하는 영화적 비디오 설치 작품이 규범적 다큐멘터리 영화와 구별되는 동시에 다큐멘터리 영화의 실천 양식과 주제를 계승하는 방식을 설명하기 위해 '확장된

15. George Baker, "Photography between Narrativity and Stasis: August Sander, Degeneration, and the Decay of the Portrait," *October* 76 (1996), p. 91.

16. 다음에서 인용, International Film Festival Rotterdam, "Tiger Shorts Interview: Omer Fast"(2017), https://iffr.com/en/blog/tiger-short-interview-omer-fast.

17. Tina Wasserman, "Duplicate Replications: The Interventions of Omer Fast," *Afterimage* 37.5 (2010), p. 9.

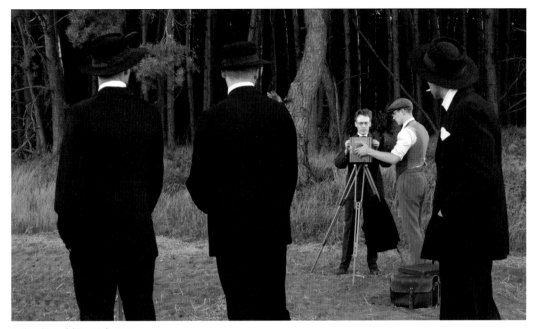

오메르 파스트, 〈아우구스트〉, 2016.

디스포지티프'라는 개념을 제시한 바 있다. 에이드리언 마틴, 토마스 엘새서, 레몽 벨루르의 21세기 연구가 심화해 온 디스포지티프 개념은 영화의 기술적, 물질적, 제도적, 담론적 요소의 복합성을 설명하기 위해 영화학에서 오랫동안 정교하게 다뤄 온 '영화 장치(cinematic apparatus)'에 대한 수정주의적 접근을 제안한다. 1970년대 영화 이론이 수립한 영화 장치 개념은 영화 장치(이는 단일 스크린, 관객의 부동성, 관객의 정면 응시, 관객 후면 영사 시스템, 영화관의 어둠을 포함하는 기술적–제도적 결합체다)가 관객의 지각과 정신에 작동하면서 관객의 수동적이고 퇴행적인 관람 방식을 구조화하는 방식을 강조했다. 이와는 대조적으로 디스포지티프 개념은 영화관의 규범적 영화와 비교하여 갤러리에 설치된 영화적 필름 및 비디오 설치 작품의 몇 가지 특성을 강조한다. 첫째는 이러한 설치 작품의 물질적, 기술적, 건축적 구성 요소가 갖는 이질성이고, 둘째는 그 요소들의 조합 또는 배치가 갖는 가변성이며, 마지막으로 영화관의 관객과 유사하게 앉아서 주의 깊게 보는 관람 양식과 설치 공간에 특정한 이동적이고 체현된 관람 양식 간의 협상이다. 따라서 '확장된 디스포지티프'라는 용어는 영화의 형태를 영화관 이외의 경험적 플랫폼(예를 들면 전시 공간)으로 확장하고 이동시키는 이질적인 구성 요소의 미디어 결합체로 정의된다. 이런 점에서 이 용어는 영화적 필름 및 비디오 설치 작품을

표준적 영화 장치와 구별되는 동시에 이를 적절히 전용하고 갱신하는 것으로
간주하기를 요청한다. 이러한 전제를 바탕으로 나는 다큐멘터리 설치 작품의
다양한 장치, 더 정확하게는 이 작품의 기술적, 미학적, 경험적 차원이 다큐멘터리
영화의 구성 요소(렌즈–기반 기록, 아카이브 영상, 연출된 과거, 인터뷰,
보이스오버, 사운드)와 실천 방식을 어떻게 용도 변경하고 변형하는가를
질의했고, 그 사례를 '다큐멘터리 전환'을 주도해 온 작가들인 스티브 매퀸,
아이작 줄리언, 존 아캄프라, 샹탈 애커만 등의 작품을 통해 논의한 바 있다.[18]
 전시장 2층 별도의 공간에 설치된 〈캐스팅〉은 피에르 위그가 〈제3의
기억〉에서 적용한 인터뷰와 재연에 대한 수행적, 성찰적 접근을 더욱 복잡하고
입체적인 멀티스크린 구조로 심화한다. 이 작품은 전면과 후면에 각각 2채널
영사를 배치한 총 4개의 스크린으로 이루어진다. 이라크 전쟁을 경험한 참전
미군들과의 2006년 인터뷰에서 파생된 이 작품의 주인공은 남성 재연 배우이고,
전면과 후면 스크린은 이 주인공이 들려주는 이야기를 공유한다. 후면의 두
스크린은 군인 론 칸투와 영화감독(작가 자신이 이 역을 맡았다) 간의 인터뷰
장면으로서 일종의 숏–역숏 구조로 전개된다. 전면의 두 스크린은 후면 스크린의
대화와 동일한 오디오 트랙을 공유하지만, 후면 스크린과는 시각적으로
다른(그러나 서로 긴밀히 관련된) 장면을 제시한다. 전면 두 스크린은 일군의
스태프가 모여 독일과 이라크에 파병된 한 군인(사실은 재연 배우)의 카메라
테스트를 촬영하는 장면으로 시작된다. 이후 전면 두 스크린은 이 군인이 말하는
두 가지 이야기와 호응하는 이미지를 일종의 활인화(tableau vivant, 분장한
배우들이 하나의 장면을 움직이지 않고 정지된 상태로 연출하는 작업)처럼
제시한다. 주인공이 독일 바이에른 지역 주둔 중에 체험한 내용을 바탕으로 한
첫 번째 이야기는 군인과의 로맨스에 강박을 가진 한 현지인 소녀와의 만남에
대한 것이다. 두 번째 이야기는 주인공이 바그다드 외곽 지역에서 겪은 일화로,
차량 순찰 중 폭발물이 설치된 것으로 의심되는 차량을 발견하고 차량의 안전을
위한 교전 수칙에 따른 조치로 행한 경고 사격이 오발되어 지나가는 차량의
한 남자가 명중된 상황을 극화한다. 파스트는 이 작품이 참전 군인의 인터뷰를
이라크 전쟁의 트라우마에 대한 직접적 증거로 활용하기보다는 이 인터뷰의 제작
및 구성 과정, 나아가 이렇게 미디어의 대상으로 구축된 인터뷰의 소비 과정에

18. Kim Jihoon, *Documentary's Expanded Fields: New Media and the Twenty-First-Century Documentary* (New York: Oxford Univversity Press, 2022), pp. 106–145.

오메르 파스트, 〈캐스팅〉, 2007. 2022 타이틀 매치: 임흥순 vs. 오메르 파스트 《컷!》 전시 전경.

대한 자기 반영적인 해체와 재구성 방식을 탐구하는 데 더 관심이 있음을 분명히
밝힌다. "이 작품의 정치적인 측면은 그 자체의 미학적인 것과 더 관련되어 있다.
즉 이 작품이 명백히 무거운 주제를 다루고 말 그대로 그로부터 '제작'을 하는
방식 말이다. 이런 점에서 이 작품이 하고자 하는 바는 사건의 구부러짐, 즉
드라마화된-트라우마로 이에 참가하는 많은 역할 수행자들은 물론 이 트라우마가
대중적 소비를 위해 변형되는 방식을 설명한다."[19]

 〈캐스팅〉에서 4개의 스크린으로 구성되는 이야기는 참여적 다큐멘터리
양식에 핵심적인 인터뷰의 권위를 해체한다. 에리카 발섬은 "〈캐스팅〉의 장치를
구성하는 이 작품의 4중 영사, 움직이는 관람객, 그리고 미술의 제도적 맥락이
고전 영화의 장치와 상당히 다르긴 하지만 그럼에도 불구하고 우리는 이 작품이
영사, 숏-역숏, 미장센, 촬영의 구문과 기법을 활용한다고 말할 수 있다"[20]라고
말한 바 있다. 이때 이 작품이 4개의 스크린에 다시 분배하는 요소는 넓게 보면
다큐멘터리 영화의 성찰적, 수행적 양식에서 활용되는 장치라고 할 수 있을

19. 다음에서 인용, Chen Tamir, "Omer Fast: New Magic Realism," *Flash Art* 262 (Oct 2008), https://
www.flashartonline.com/article/omer-fast/ 파스트는 이 점을 뒷받침하듯 다시 이렇게 말한 바 있다. "〈캐스팅〉은 여전히
'다큐멘터리'의 증거, 즉 내게 매우 중요했던 현실과의 조우를 제공한다. 그러나 동시에 이 작품은 그러한 조우를 스스로 극화하는 과정
또한 제시한다." (Sven Lütticken and Omer Fast, "Email Extracts," *Omer Fast: The Casting*, exhibition catalogue, ed.
Matthias Michalka Vienna, Austria: Museum Mderner Kunst Stiftung Ludwig Wien, 2008, p. 29.)
20. Erika Balsom, *Exhibiting Cinema in Contemporary Art* (Amsterdam: Amsterdam University Press, 2013), p. 152.

것이다. 전면과 후면으로 이루어진 스크린의 배치는 설치 작품에 고유한 보행적인 관람성을 촉진하면서도, 동시에 서로 점유될 수 없는 복수의 시점을 양면에 부여한다. 즉 관람자는 전면에 제시되는 이야기의 시각적 등가물과 후면에 제시되는 일종의 사전 인터뷰가 서로 순환적 관계를 맺고 있음을 움직임을 통해 파악할 수 있지만, 이 둘을 동시에 파악할 수 없다는 사실은 재연(전면)과 인터뷰(후면)가 갖는 개별성을 확인시킨다. 결국 이러한 개별성은 재연과 인터뷰를 트라우마를 극화하는 하나의 과정으로 파악하게 하면서도 서로 공약 불가능하게 만든다는 점에서 인터뷰에 대한 객관주의적 가정을 해체한다. 이와 같은 성찰적 장치는 후면 스크린의 동일한 인터뷰에서 감독(파스트 자신)과 군인의 의상이 간헐적으로 바뀌는 점프 컷과 더불어 제시될 때 발견된다.

〈캐스팅〉에서 파스트는 연속 편집의 일부인 180도 법칙을 위반한 360도 공간을 스크린의 배치를 통해 구현한다. 이는 두 대의 카메라가 아니라 오늘날의 리얼리티 쇼와 예능에 적용되는 편재적인 다수의 카메라와 호응하는 공간이기도 하다. 즉 진실에의 접근과 현실의 구성은 그것이 하나의 버전이더라도 사실상 다수의 시점을 포함하게 되었다는 점이, 파스트가 개입하고 비평하고 적용하는 미디어 환경의 결과다. 파스트가 스크린의 배치 또는 〈아우구스트〉에서와 같은 3차원 입체영화 포맷을 통해 구축하는 공간은 진실과 허구, 역사적 디테일과 상상, 현실과 미디어 재현의 현실, 제작 과정과 그 바깥, 과거와 현재, 정지와 움직임, 외상적 사건과 그 여파가 서로 교환되는 회로 공간이기도 하다. 그 공간의 가장 복잡하고도 풍요로운 최근 버전을 신작 3채널 비디오 설치 작품 〈차고 세일〉(2022)에서 확인할 수 있다.

반복되는 카메라 셔터 소리와 동기화되어 화자의 탐색에 따라 줌 인과 줌 아웃을 반복하며 전환되는 3개의 스크린은 나치의 협력과 관련된 역사적 책무와 개인적 기억 간의 갈등, 얀 반 에이크의 〈아르놀피니 부부의 초상〉(1434)에 대한 에르빈 파노프스키의 해석에 대한 문제 제기, 그리고 미국 뉴저지의 어느 가정집 마당의 차고 세일에 매물로 나온 인종차별적인 조각상을 둘러싼 화자의 실패한 예술 프로젝트와 관련된 고백을 판도라의 상자 구조처럼 제시한다. 사진과 사물, 회화가 상자 안에 있고, 이들로부터 파생되는 이야기는 사실과 허구의 구별 불가능성을 넘어 이들 각자의 경계를 개방하는 방식으로 전개된다. 그 경계의 개방 속에서 미디어 이미지의 공간 또한 순환적으로 개방된다. 반 에이크의 초상화는 전경과 후경의 거울 이미지가 맞닿는 방식으로

표현된다. 나치와 협력한 쌍둥이 삼촌을 목격한 여성 탄테 클라라의 눈은 사진 한 장의 현재로부터 다른 각도에서 촬영된 스냅숏들의 연속으로 재구성되는 과거를 향해 관객을 도약시키는 통로로 기능한다. 조각상은 인종차별주의의 과거와 인종차별적인 정동이 지배하는 동시대의 세계를 대면시키고 그와 같은 정동을 전이시키는 매개체로 현전한다. 3채널 스크린 포맷은 미디어 이미지의 재현적인 프레임이 가진 역사와 현재를 다층적으로 환기시키는 인터페이스다. 우선 화자의 조사 연구를 촉발한 반 에이크의 초상화가 그려진 15세기에도 존속했던 삼면화가 떠오른다. 탄테 클라라의 집 내부와 뉴저지의 가정집 마당 및 실내를 포착하는 응시는 리얼리티 쇼 프로그램에서 활용되는 다수의 카메라 배치를 환기시키면서, 외상적 기억의 억압과 잠재적 존속, 불투명한 진실에 대한 다수의 관점을 구축한다. 과거 사건의 재연에 내재된 간극과 공백, 조작을 가시화하는 데 활용되었던 활인화에 스냅숏사진의 찰나성이 부가되면서 이미지의 계열은 더욱 풍부하고도 복잡해진다.

　　이 모든 이야기의 문을 열고 닫는 화자는 파스트 자신이 〈캐스팅〉과 〈숨을 깊게 들이쉬고〉에서 자기 반영적으로 삽입했던 페르소나, 즉 과거의 사건을 충실하게 복원하는 기획에 실패하는 감독의 변주다. 이와 같은 페르소나가 더욱 현재적으로 다가오는 이유는, 그가 동원하는 조사적인 기법에 대한 파스트의 비평적 관점 때문이다. 카메라는 화자의 명령에 따라 줌 인과 포커스 인 등의 기법을 실행하면서 나치와 협력한 쌍둥이 삼촌의 사진과 차고 세일에서의 불편한 순간을 조사한다. 하지만 셔터의 간헐적인 소리가 빨라질수록 관객은 화자의 조사적인 작업이 과학적인 발견과는 거리가 먼 강박적인 충동으로 전환됨을, 그리고 그 충동의 이면에는 인종주의의 뿌리를 재구성하려는 화자의 기획에 내재된 윤리적 딜레마가 도사리고 있음을 알게 된다. 디지털 시각 기계의 자동화된 응시가 오늘날 사건을 탐사하는 '사실 미디어'에서 종종 활용되는 표현 기법임을 감안하면, 파스트의 비평적인 관점은 이 작품에서 탐사의 종결성이 아니라 탐사의 끝낼 수 없음을, 기원과 현재 간의 지속적인 피드백을 지향한다. 〈차고 세일〉은 이야기의 복합성과 복잡성을 넘어 이를 물질적, 기술적으로 구현하는 장치의 수준에서 다큐멘터리 불확정성이 의미 있는 조건으로 기여한 가장 풍부하고도 생산적인 사례가 된다.

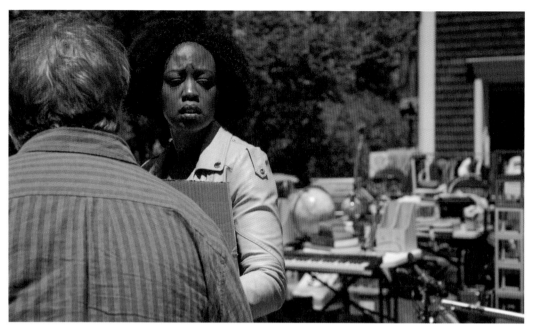

오메르 파스트, 〈차고 세일〉, 2022.

Omer Fast and Documentary Uncertainty: Media, Reenactment, *Dispositif* [1]

Kim Jihoon

Omer Fast has been regarded as representing the 'documentary turn,' a notable trend in contemporary art since the early twenty-first century. A contemporary of Fast, Hito Steyerl coined the term 'documentary uncertainty' as an epistemological premise underpinning this trend. The term refers to the situation in which the as sumptions of reality and truth that the documentary form represents and upon which it depends are fundamentally questionable and can be dismantled. This is, of course, a fundamental predicament that contemporary documentary forms have always faced. For Steyerl, however, this predicament, or indeed the condition that establishes as contemporary both the uncertainty of truth claims and the uncertainty of the documentary and factual media that produce and disseminate the claims is the global media environment that spreads or fosters widespread anxiety and the precarious conditions of life. In this environment, Steyerl argues, "viewers are torn between false certainties and feelings of passivity and exposure, between agitation and boredom, between their role as citizens and their role as consumers." In this regard, what Steyerl means by the concept of documentary uncertainty "is not a shameful lack… but instead constitutes the core quality of documentary modes as such," because they articulate the "fundamental dilemma[s] of contemporary risk society,"[2] which is constituted by the global media environment. In a similar vein to Steyerl, Tom Holert

1.　　This essay is an revised and expanded version of "Omer Fast: Documentary Uncertainty," published in *Art in Culture*, February 2023, pp. 152-159, with permission from the magazine.
2.　　Hito Steyerl, "Documentary Uncertainty," *A Prior* 15 (2007), pp. 306–307.

categorizes Fast alongside Harun Farocki, Stan Douglas, and
Aernout Mik as artists who have displayed "a telling confidence in
the possibility of producing counterimages within contemporary
aesthetic and political regimes,"[3] identifying such modes of
expression as post-Brechtian estrangements, randomized
structures, quasi-documentary modes, and reenactments of
mass-media production. Indeed, Fast has investigated and
deepened the aspects of documentary uncertainty by questioning
the meaning of information, evidence, and testimony through
subtle manipulations and re-connections that disrupt the smooth
viewing experience, and by treating the role of mediators, including
interviewers, as a constitutive element of documentary truth-
claiming and storytelling.

 This essay examines the ways in which Fast has employed
documentary uncertainty as a productive condition for the renewal
and reinvention of documentary cinema with three keywords:
media, reenactment, and *dispositif*. In doing so, it demonstrates
that Fast's corpus of work has intimately intervened in the
change of media from television to algorithm-based platforms,
having varied and deepened the techniques of reenactment to
extend his constructivist position on truth and fact into poignant
commentaries on contemporary political and media culture,
thus reinventing the apparatus of documentary cinema into its
expanded *dispositifs*.

Media: Television, Drone Cameras, YouTube

In his conversation with media scholar Kris Paulsen, Fast
describes his decade-long trajectory from *CNN Concatenated*
(2002) to *5,000 Feet is the Best* (2011), referencing changes in
media technologies and environments, and the political shifts in
the United States that accompanied them.[4] *CNN Concatenated*
follows the most typical technique of post-production: the

3. Tom Holert, "Attention Span: The Art of Omer Fast," *Artforum International,* February 2008, https://www.
artforum.com/print/200802/attention-span-the-art-of-omer-fast-19334.
4. Quoted in Tim Fulton, "Omer Fast and Kris Paulsen: A Conversation," July 10, 2012, https://wexarts.org/blog/
omer-fast-and-kris-paulsen-conversation.

appropriation, recycling, and re-editing of existing images. In the video work a large number of images of CNN news anchors delivering breaking news are collected, broken down into single spoken words and stitched back together into a single sentence. For example, the sentence "pay attention, please!" is not spoken by a single anchor, but is articulated with the audiovisual images of three different anchors, each of whom says "pay," "attention," and "please." By treating the anchors' utterances as a database of live television images, and by connecting those images as data, Fast amplifies the sense of discontinuity caused by the alternation between them. Through this sensation, viewers are made aware of the fundamental discontinuity that constitutes live television broadcasting, especially its dramatized 'breaking news' format. The paradoxical coexistence of continuity and discontinuity is also a temporal experience constructed by televisual media. On the one hand, television offers the temporality of continuous everydayness with its constant flow of waves over which the viewer has no control. On the other hand, however, it also constitutes the temporality of discontinuity with live coverage of disasters, terrorism, and emergencies that can interrupt the continuity of the ordinary at any moment. Considering this paradox, film and media scholar Mary Ann Doane argues that television is the medium that most privileges catastrophe. For television can best demonstrate its capacities to simultaneously occupy the site of the catastrophic event itself and the viewer's space away from it, and to designate the event itself as reality.[5] The reedited utterances of the anchors in *CNN Concatenated* make strange the ways in which catastrophic events, such as the September 11, are transmitted live on television and constructed as an urgent present. Using this effect as a medium itself, Fast exposes the intimate relationship between television and catastrophe, as well as the senses of paranoia and fear that the anchors convey not only through the emotive quality of their words but also through the non-articulated sounds and facial expressions between utterances. It is a sense that derives from the rhetorical techniques used by the anchors to disseminates the affects of the American society after September

5. Mary Ann Doane, "Information, Crisis, Catastrophe," *Logics of Television: Essays in Critical Criticism*, ed. Patricia Mellencamp, Bloomington, IN: Indiana University Press, 1990, pp. 222–239.

11 and the War on Terror.

In *5,000 Feet is the Best,* completed a decade later than *CNN Concatenated,* Fast extends his interest in media from television to drone visuality. Here, he intercuts interviews of two drone pilots who participated in the war. The first is a professional actor who reenacts the role of a real drone pilot he has interviewed. One of the stories he tells is of a family who fled their home and encountered armed militiamen on a remote dirt road in the United States, and barely survived a strike by a missile fired from out of nowhere shortly after they were stopped. The second is another real drone pilot named Brandon, who is present only in his voice-over with his face blurred. He braggingly says that five thousand feet is the best height for targeting the drone's object and extracting data of its detail, and that the drone camera is equipped with sufficient resolution and an infrared sensor able to measure the object's heat.

In *5,000 Feet is the Best,* these two stories, which relate in many ways to the traumas of drone warfare, are juxtaposed with everyday landscapes captured by the drone camera's vertical bird's eye view. This parallel narrative corresponds to how the drone camera's nonanthropomorphic gaze guarantees visual accuracy of its object beyond the limits of the physical naked eye and thereby collapses the traditional horizon of visuality grounded in the hitherto stable distinction between the battlefield and the non-battlefield, between war and peace, and between distance and proximity. While the battlefields that drones monitor and intercept, such as those in Iraq are a great distance from the United States, the devices and analysts that control the operations of the drones and analyze the visual data they receive. This fact resonates with what Derek Gregory has called 'everywhere war,' a term that he has proposed in the context of how drones have disrupted the physical and normative boundaries of the battlefield by turning any area into a potential target space.[6] In this way, the family's story embodies the anxiety that the battlefields in Afghanistan, Iraq, and elsewhere could also be the US homeland. This anxiety produces stronger repercussion when Brandon's testimony is juxtaposed with a boy riding a bicycle on a dirt

6. Derek Gregory, "The Everywhere War," Geographical Journal 177.3 (2011), pp. 238–250.

road from above. For the boy is reconstructed as a target in the battlefield. The aerial views of the ordinary landscapes in the US suburbs and metropolis in *5,000 Feet is the Best* offers a poignant critique of the military-entertainment complex in which drone cameras, along with Google Maps and satellite imagery, establish vertical 3D views as a new visual standard.

This decade-long trajectory reveals that Fast's practice of intervening in the ideas of truth, reality, and evidence and in the production and circulation of the affects associated with them is organically intertwined with the changes in media technologies and environment that constitute and present 'documentary uncertainty' as contemporary. This is the reason that *Karla* (2020) is included in this exhibition. Here, the interviewee is a content moderator employed by an online video platform company, whose task is to verify sensitive videos reported by other users or identified by the platform's algorithms. The trauma and nightmares caused by the moderator's constant exposure to fake news, hate speech, pornographic content, sexually abusive materials, suicide, and self-injury content are not unrelated to the symptoms of the drone pilot in *5,000 Feet is the Best*. Furthermore, the work is contemporaneous inasmuch as the moderator's narrative testimony indicates the paradox highlighted by many critical approaches to today's platform labor, meaning that the constant collection and flow of data relies on human labor behind devices and screens, or 'microwork' that is extremely fragmented, exploitative, and controlled.[7] It should be further pointed out that the task of verification, beyond the moderator's testimony, entails Fast's intervention in the work's aesthetic and technical dimensions. He had an actor performing the actual moderator's interview, with motion capture applied to her face. Over the course of the interview, viewers see one digital human replaced by another with a different voice and appearance. This seamless morphological transformation looks uncanny and poignant given that the workers in these microwork occupations might include a diverse group of immigrants encompassing multiple genders

7. For one of the most recent studies that introduces the concept of 'microwork,' see Phil Jones, *Work without the Worker: Labour in the Age of Platform Capitalism,* New York: Verso, 2021, Korean edition published in 2022. For a study that I believe Fast would have directly reference regarding the labor of content moderators, see Sarah T. Roberts, *Behind the Screen: Content Moderation in the Shadows of Social Media,* New Haven, CT: Yale University Press, 2019.

and races: today, digital microwork, including content analysis and moderation, absorbs heterogeneous labor forces, which can be easily replaced by other labor forces. Big tech platforms use this (in effect, discontinuous) replacement to reinforce their own operational continuity through extracting, supplying and circulating information and data on a global scale.

Reenactment:
Deconstructing and Reconstructing Documentary Cinema

Reenactment, which encompasses a set of techniques for reconstructing past events through different media, has been used in many of Fast's works. Typically, reenactment is deployed for dealing with the absence of media materials about a particular event, or with a sort of events whose traumatic effects are so powerful that they defy representation. In the context of documentary uncertainty, however, reenactment has been used extensively in documentary work that goes beyond compensating for the absence of materials or the unrepresentability of events to express the partiality, incompleteness, and manipulability of data, evidence, facts, and truth, or to acknowledges the subjective dimension of the narrator and mediator who transmit and construct memories. Fast's work pertains this trend, but his uses of reenactment have been much more nuanced and varied since his early pieces to the extent of transcending the simple dramatization of past events with the substitution of social actors by actual actors.

This tendency was already manifested in a mature way in the two-channel video installation *Spielberg's List* (2003). The interviewees in this work were extras in Steven Spielberg's *Schindler's List* (1993) and now live on the outskirts of Krakow, Poland. Just as Pierre Huyghe's *The Third Memory* (2000) presents the testimony of John S. Wojtowicz, the protagonist of a real-life armed robbery in New York City, in a way that interweaves his recollection of what actually happened with his memory of the film adaptation of the event, *Dog Day Afternoon* (1975), so too

do the testimonies in *Spielberg's List*. The intimate intertwining of representation and reality that fundamentally constitutes memory is also evident in the juxtaposition of the real-life Jewish camp outside Krakow and the camp set Spielberg constructed nearby for *Schindler's List*. The reality effect produced by the film as a dramatic reenactment of the violent events fundamentally constitutes the memories of the interviewees who participated in its production. As Jennifer Allen aptly points out regarding Fast's film, "Fast lends a visibility and a material presence to elements in a film that are typically taken for granted, as from confusing the fake and the real."[8] The most obvious manifestation of this is that when the utterances of witnesses and local translators are presented in two channels, their English translations are split by subtle word differences (i.e., the same sentence in Polish is bifurcated into two English translations distinct in two slightly different words on the left and right screens). This subtle slippage in translation points to the time difference that reenactment inevitably involves, one that exists between the past of an event and the present of its reconstruction. It is in the time difference that Fast complicates and questions notions of reenactment, evidence, and testimony, as well as the ideas of memory and truth that they construct and present as factual.

Fast's interests in the powerful role that reenactment through media plays in the formation of memory and truth today, and in the conventional elements of media that contribute to the production of memory and truth as effects, have led to works such as *Take a Deep Breath* (2008). For this work, Fast traveled to Israel to interview a medic named Martin F, who had witnessed an actual suicide bombing. Upon entering the restaurant where the terror occurred, he found a young man who had lost both of his legs and attempted to revive him with artificial respiration and CPR. During this process, Martin realized that the young man was actually a suicide bomber and was faced with a moral dilemma: save him or kill him to prevent another attack in the future. In adapting this testimony, Fast rehearses the interview he conducted with Martin, and [as he did in *The Casting* (2007), which will be discussed in

8. Jennifer Allen, "Openings: Omer Fast," *Artforum International,* September 2003, https://www.artforum.com/print/200307/openings-omer-fast-5339.

more detail later] creates a filmmaker character named Omer. This strategy of reenactment through surrogates is based on a awareness that "Martin was no longer bearing witness to his subjective experience, but rather performing the role of the witness, of himself." As with the character of Omer, too. "Fast considers a performative aspect of role-playing to be fundamental to the encounter between artist and subject."[9] In other words, the character of Omer, who attempts to make a movie about Martin, is a persona that reflects the extent to which Fast's authorial self is doubled as it is embedded within the story he is trying to recreate.

At the heart of this doubleness lies the unstable and uncertain status of reality and truth as represented by the story reenactment seeks to recreate. What underlies this instability and uncertainty is not only the inevitable gap between past events that cannot be repeated and the repetition of those events through reenactment. Reenactment seeks to suture the anxiety evoked by the gap with the reality effect produced by dramatization and typification. As long as these two strategies derive from the conventions of media representation, however, they cannot avoid the intervention of fictional and manipulative elements to create the reality effect. Fast's *Take a Deep Breath* is an attempt to translate these elements of instability and uncertainty inherent in reenactment into a layered narrative, a self-reflexive reenactment of reenactment. The actual testimony of Martin, reenacted by the actor who takes his role, is interspersed with a series of episodes related to Omer's filmmaking process based on it. The episodes all repeat failures due to unforeseen variables. In the first episode, filming is interrupted when the actor, who is lying with both legs severed due to makeup effects, opens his eyes earlier than the camera's planned timing. During this process, the cinematographer and assistant director order the actor to act realistically and not pay attention to the camera, but the actor insists on opening his eyes, which he thinks is more realistic. This conflict escalates into an argument that wrecks havoc on the filming process: the cinematographer asks, "Have you ever experienced a suicide bombing?"; the actor's retort, "Have you ever seen a dead body?"; and the assistant director's retort to Omer, "Who cares about a real suicide bomber?" In the third

9. Kate Warren, "Double Trouble: Parafictional Personas and Contemporary Art," *Persona Studies* 2.1 (2016), p. 64.

Omer Fast, *Continuity*, 2012.

episode, the filming of the same scene is interrupted by two police officers who responded to a call. They ask the crew whether the movie about terrorism they are making is an action movie or a thriller, to which one of the crew members replies that it is "a pastiche." Omer responds that the short film is about "filming of a suicide bombing," which is like "a wax museum or a frozen ballet," and that its title is "Regarding the Pain of Others" borrowed from Susan Sontag's influential book of the same title. In contrast to this seriousness, the two cops are interested in what special effects the crew is using to film the scene as they skim through the script. The various clichés at play in the reenactment process, as well as the competing roles and perspectives of the crew members involved in the process, reveal how the boundaries between the modes of documentary and those of fiction film are blurred, as well as the ways in which these two forms closely support, borrow from, and conflict with each other in the practices of contemporary media representation.

In *Continuity* (2012), reenactment goes beyond the strategies of documentary film and is adapted and staged as an event in a fiction film narrative. Here, a similar event is repeated three times in a circular fashion. In the first episode, a middle-aged German

Omer Fast, *August,* 2016.

couple with dour expressions drive toward the train station with
little conversation. They greet their son, who has returned from
a dispatch to Afghanistan. Their emotions run high, but the son
seems to be at a loss for how to deal with the situation and takes
a nervous tranquilizer, feeling uncomfortable in his room. During
dinner, he has visions of maggots in his food and leaves early with
panic. The drive to the train station is repeated, and the couple
is greeted by another young man in military uniform, who, unlike
in the first episode, emotionally tells the story of his deployment,
whose stilled images spectrally exist against the backdrop of the
exterior wall beyond the dining room table. One may interpret the
work as a repetitive performance of a dramatic situation in which
parents who have lost a son in war hire young people to take on
the role of their deseased in order to heal their grief, its narrative
follows the structure of fantasy that Jean Laplanche and Jean-
Bertrand Pontalis have defined as "scripts of organized scenes
which are capable of dramatization, usually in a visual form···
[Fantasy] is not an object that the subject imagines and aims at, so
to speak, but rather a sequence in which the subject has his own
part to play and in which permutations of roles and attributions

are possible."[10] On the other hand, if it is considered that the work does not offer an explanation as to whether the couple actually lost their son in the war, then it could be argued that the fantasy serves as a kind of screen that endows the subject with coherence as father, mother, husband, and wife by suturing its constitutive incoherence, or, its primordial abyss. Fast's following remark seems to hint at the possibility of this view: "You realize this couple has either lost a son and are trying to do their *Trauerarbeit,* which in German means mourning work, by hiring and bringing these young men to their home—or, perhaps more interestingly, there was no trauma, there is no lost son. There is only the trauma of emptiness, of absence."[11]

August (2016), a single-channel video created in the format of a three-dimensional stereoscopic film, extends Fast's interest in reenactment to a reinterpretation of August Sander, an important photographer of the first half of the 20th century. Sander gained fame for his portrait project *Menschen des 20 Jahrhunderts* (*People of the Twentieth Century*) and his photo book *Antlitz der Zeit* (*Face of Our Time,* 1929), both of which document physiognomic types of German citizens of all classes, professions, and ages. The artist suffered hardships under the Nazi regime, including the confiscation of his photographic plates and the loss of his son and assistant. Fast juxtaposes Sander's later years, when he is nearly blind, with his younger days of taking his portraits. Controlling his subjects' poses and having his assistant precisely measure the distance between the camera and them with a code, the younger Sander seems to embody the ideal of *Neue Sachlichkeit* (New Objectivity) movement in which he participated. As the Nazi officer the elderly Sander fantastically encounters puts it, his photographic practice pursued a kind of 'tender empiricism' in which the mechanical precision of the camera created the types of its subjects, whether they were workers, peasants, soldiers, patriots, communists, or even disabled people, visible as objective evidence. In *August,* however, the elderly Sander gazes helplessly at the ghostly presence of the people he photographed in a dark,

10. Jean Laplanche and Jean-Bertrand Pontalis, "Phantasy," *The Language of Psychoanalysis,* trans. Donald Nicholson-Smith, New York: W.W. Norton, 1973, p. 318.
11. Quoted in Fulton, "Omer Fast and Kris Paulsen: A Conversation."

almost chamber-like room cluttered with wires. When these two types of scenes are considered in relation to other works by Fast, *August* appears to synthesize his two ways of dealing with reenactment; reenactment 'as theme,' exemplified in *Continuity*, and reenactment as a filmmaking process, or, the "imaginary filming of an impossible real event,"[12] in *Take a Deep Breath*.

The result of this synthesis is the strange coexistence of science and the unconscious that Walter Benjamin perceptively recognized in early-20th-century photography. In his "A Little History of Photography," Benjamin argues that Sander's scientifically oriented camera gives his portraits a pedagogical effect that goes beyond mere portraiture, inasmuch as it captured the physiognomic features of his subjects in a similar way that Sergei Eisenstein and Vsevolod Pudovkin had captured people's features on film. On the other hand, Benjamin also points out that photography's ability to capture the details of its subjects at such a minute level of detail reveals uncanny aspects of reality that exceed scientific knowledge, which he refers to as the 'optical unconscious.'[13] As photography theorist George Baker notes in his rereading of Benjamin, the uncanny elements of reality "constantly trouble *Neue Sachlichkeit*'s archival will to knowledge" insofar as they "unanchor the static immobility of his project's typological structure."[14] In this sense, *August* is another example of how Fast's reenactments are linked to his self-reflexive attitude toward the history and techniques of media. Fast says that the wires in Sander's dark room "have a practical purpose but are also metaphorical," and that the room's surroundings are "more projections of his inner state than actual spaces."[15] With this in mind, the wires are connected to the code Sander used to measure the distance between his subject and the camera. In order to establish a revisionist view on Sander's photographic work as something that involves fiction and fact,

12. Maria Muele, "Omer Fast: When Images Lie··· about the Fictionality of Documents," *Afterall: A Journal of Art, Context and Enquiry* 20 (2009), p. 41.
13. Walter Benjamin, "Little History of Photography"(1931), *Benjamin: Selected Writings vol. 2, 1927-1934*, eds. Michael Jennings et al., trans. Rodney Livingstone et al., Cambridge, MA: Harvard University Press, 1999, pp. 507–730.
14. George Baker, "Photography between Narrativity and Stasis: August Sander, Degeneration, and the Decay of the Portrait," *October* 76 (1996), p. 91.
15. Quoted in International Film Festival Rotterdam, "Tiger Shorts Interview: Omer Fast"(2017), https://iffr.com/en/blog/tiger-short-interview-omer-fast.

and the unconscious and science, Fast makes careful use of the three-dimensional stereoscopic film format on the level of spectatorship. The protrusion effect, which is utilized in a flurry of stereoscopic films to create a sense of visual wonder and surprise for the viewer based on negative parallax, is absent in *August*. Instead, the positive parallax effect is synchronized with the tracking of the camera, allowing viewers to take a deeper look at both young Sander's photographic work and the darkened room surrounding the elderly Sander. It is in this way that the new, revisionist knowledge of Sander is extended into viewers' sensory experience. Thus, what is also applied to *August* is Tina Wasserman's comment: "Fast doesn't salvage experience but, by critically examining its transformations, produces knowledge about how we apprehend the world and understand the past."[16]

Documentary's Expanded *Dispositifs*

In my *Documentary's Expanded Fields* (2022), I have proposed the concept of 'expanded *dispositif*' in order to explain the ways in which cinematic video installations representing the 'documentary turn' inherit the modes and themes of normative documentary cinema while also being distinguished from it. Built upon the recent studies of Adrian Martin, Thomas Elsaesser, and Raymond Bellour, the concept of *dispositif* suggests a revisionist approach to the "cinematic apparatus" that film studies had long elaborated on to explain the complex of cinema's technical, material, institutional, and discursive elements. The idea of the cinematic apparatus has tended to foreground its perceptual and psychic operation to structure the passive and quasi-regressive mode of spectatorship. By contrast, the concept of *dispositif* in this context underpins several specific characteristics of film and video installations installed in the gallery in comparison to the normative cinema in the movie theater: first, the heterogeneity of these installations' material, technical, and architectural components, second, the variability of their combinations or arrangements, and finally,

16. Tina Wasserman, "Duplicate Replications: The Interventions of Omer Fast," *Afterimage* 37.5 (2010), p. 9.

the negotiation between the viewer's sedentary and attentive watching, akin to the spectatorship of the movie theater, and their mobile and embodied mode of viewing specific to the space of these installations. The term "expanded *dispositif*," then, is defined as a media assemblage of heterogeneous components that expands and migrates the forms of cinema into experiential platforms (for instance, the exhibition space) other than the movie theater. It thus calls upon one to regard these installations as appropriating and renewing but at the same time being distinct from the cinematic apparatus. Based on this premise, I have interrogated the ways in which various *dispositifs* of documentary installations, more precisely, their technical, aesthetic, and experiential dimensions, repurpose and transform documentary cinema's components (lens-based records, archival footage, staged pasts, interviews, voice- over, and sound) and modes of practice, with the examples of Steve McQueen, John Akomfrah, and Chantal Akerman, to name just a few, who led the way of the 'documentary turn.'[17]

Fast's *The Casting*, installed in a separate room of the 2nd floor, deepens Huyghe's reflexive approach to the interview and reenactment in his two-channel video installation *The Third Memory* (2000) with its more complicated multiscreen *dispositif* comprised of two screens in front of the viewer and the other two behind her. Based on Fast's interviews in 2006 with the veterans who had experienced the Iraq War, the work foregrounds a male actor whose appearance is bifurcated into the front and back screens: the two screens of the back side present shot/reverse-shot exchanges between the protagonist (a real-life soldier named Ronn Cantu) and the filmmaker (played by Fast himself) who is casting an actor for his film project; the other two on the front side alternate a group of his staff shooting scenes of the project, with reenactment sequences of the soldier's testimony staged in the form of tableaux vivants (a visual form based on the staging of makeup actors who plays a scene in a static, unmoving state). The soldier's interview offers the viewer two interrelated stories: the first one is about

17. Kim Jihoon, *Documentary's Expanded Fields: New Media and the Twenty-First-Century Documentary*, New York: Oxford University Press, 2022, pp. 106–145.

an encounter of a sergeant in Bavaria with a girl obsessed by the idea of a romance with the soldier; the second takes places outside of Baghdad, in which the sergeant's military convoy is suspended by a roadside bomb. In order to guarantee the security of the convoy and other approaching vehicles on the road, the sergeant fires a warning shot, which inadvertently causes the severe injury of a young man on the back seat of a car loading an indigenous family. Fast self-consciously investigates the processes of documenting the interview with the veterans rather than immediately relying on its evidentiary value. In so doing, he draws viewers' attention to how the interview is consumed and codified in a contemporary media environment overinvested in producing and disseminating the images and narratives of public trauma and violence. Fast's remark on *The Casting* testifies to this idea: "The work sees its politics more in terms of its own aesthetics: the way it appropriates an admittedly heavy subject matter, then literally makes a 'production' out of it. In this sense, what the work tries to do is present the arc of an event, the trauma- turned-drama, accounting for the many players that attend to it along the way as it's transformed for public consumption."[18]

The four-screen *dispositif* in *The Casting* deconstructs the improvisational approach to the interviews fundamental to the participatory mode of documentary. In her observation of the work, Balsom writes: "Though the *dispositif* of *The Casting*— with its quadruple projection, mobile viewer, and art institutional context—differs greatly from that of classical cinema, one can say that it nonetheless makes use of cinematographic vocabularies and techniques such as projection, the shot/reverse shot, and mise-en-scène."[19] To Balsom's account I would add that what the multiscreen *dispositif* redistributes is, broadly speaking, an array of conventions of the reflexive and performative modes in documentary cinema. The work's positioning of the four

18. Quoted in Chen Tamir, "Omer Fast: New Magic Realism," *Flash Art* 262 (October 2008), https://www.flashartonline.com/artcle/omer-fast/ (accessed December 1, 2018). Fast has further made it clear in his email exchange with critic Sven Lütticken: "[The Casting] still provides the evidence of the 'documentary,' the encounter with the real that's been so important to me in previous projects. But it simultaneously presents its own dramatization of that encounter." (Sven Lütticken and Omer Fast, "Email Extracts," *Omer Fast: The Casting*, exhibition catalog, ed. Matthias Michalka [Vienna: Museum Moderner Kunst Stiftung Ludwig Wien, 2008], p. 29).

19. Erika Balsom, *Exhibiting Cinema in Contemporary Art*, Amsterdam: Amsterdam University Press, 2013, p. 152.

screens in the opposite direction endows the viewer with two
points of view that she would not occupy simultaneously at a time:
that is, the viewer's perspective turns out to be always partial as
they are not able to grasp all the four screens, thus underscoring
the singularity of reenactment (on the front side) and interview
(on the backside). This incommensurability of the two further
dismantles the objective assumption of the interview, accentuating
Fast's deliberate, self-reflexive deconstruction of the conventions
applied to the contemporary factual media involved in producing
and disseminating sensational images of violence and trauma
on the global scale. This self-reflexive device is also the case
with the two screens on the work's back side, which isolate the
director (interviewer) and the actor (interviewee) speaking with
and observing each other, while also bringing into relief Fast's jump
cut technique in concert with the changes in the clothes of the two
from one shot to another.

In *The Casting,* Fast breaks the 180-degree rule of continuity
editing by creating the 360-degree space through the arrangement
of the four screens. The 360-degree space is one that responds
not to two cameras, but to the ubiquitous multiple cameras
employed for today's reality shows and factual entertainment
programs. This suggests two points: first, the access to truth
and the construction of reality, even if they might have a single
version, the media is expanded to include multiple viewpoints; and
second, this results from the contemporary media environment
that Fast intervenes, critiques, and incorporates. The space that
Fast constructs through the arrangement of screens or through the
format of three-dimensional stereoscopic films such as *August* is
also a kind of circuit space where truth and fiction, historical detail
and imagination, reality and the reality of media representation,
the production process and its outside, past and present, stillness
and movement, a traumatic event and its aftermath are thrown into
exchange. The most complex and rich recent version of that space
can be seen in Fast's latest three-channel video installation *Garage
Sale* (2022).

Synchronized with the repetitive sound of the shutter of
a camera that zooms in and out in response to the narrator's
scrutiny, the work's three screens presents three stories as

Omer Fast, *The Casting*, 2007. *2022 Title Match: IM Heung-soon vs. Omer Fast "Cut!"* installation view.

the structure of Pandora's box: the conflict between historical responsibility and personal memory regarding Nazi collaboration, the questioning of Erwin Panofsky's interpretation of Jan van Eyck's *Arnolfini Portrait* (1434), and the narrator's confession about her failed art project that revolves around a racist sculpture sold at a garage sale in the yard of a family home in New Jersey, USA. Photographs, objects, and paintings are placed in the box, and the story derived from them unfolds in a way that opens each boundary of fact and fiction beyond the indistinguishability of the two. In this opening, the space of media images is also cyclically opened. Van Eyck's portrait is presented as a mirror image in which its foreground and its background intersect. The eyes of Tante Clara, a woman who witnessed her twin uncle collaborate with the Nazis, function as a gateway for the viewer to leap from the present of a single photograph to a past that is reconstructed as a series of snapshots taken from different angles. The sculpture is displayed as a medium for confronting the racist past with the contemporary world dominated by racist affects, and for transmitting them. The three-channel screen format is the multi-layered interface that evokes the history and present of the representational frames of media images. First, viewers are

reminded of the triptych that survived in the 15th century to which Van Eyck's portrait as the object of the narrator's investigation pertains. The gazes that capture the interior of Tante Clara's house, as well as the yard and interior of the family home in New Jersey, recall the arrangement of the multiple cameras utilized in reality shows, constructing multiple perspectives on the repression and potential persistence of traumatic memories and on their opaque truths. The series of the images becomes richer and more complex as the ephemerality of the snapshots is added to the tableaux vivants that Fast used in *The Casting* to make visible the gaps, voids, and manipulations inherent in the reenactment of past events.

The narrator who opens and closes the doors to all those stories is a variation on the persona that Fast self-reflexively created in *The Casting* and *Take a Deep Breath*: the director who fails in his project to faithfully restore past events. What makes this persona even more compelling is Fast's critical perspective on the investigative techniques the narrator employs. The camera zooms and focuses in at the narrator's command, examining the photos of the twin uncles who collaborated with the Nazis, and the uncomfortable moments at the garage sale. As the intermittent sound of the shutter speeds up, however, viewers realize that the narrator's investigation has turned into an obsessive compulsion that is far from its aspiration to scientific discovery, and that behind the compulsion lies an ethical dilemma inherent in the narrator's project to reconstruct the roots of racism. Given that the automated gaze of digital visual machines is a representational technique often used in contemporary factual media to investigate events, Fast's critical perspective in *Garage Sale* is geared toward not the termination of investigation but its endlessness, toward the continuous feedback between origins and the present. Knowing this, the piece becomes the richest and most productive example of 'documentary uncertainty' as a meaningful condition of today's documentary production in contemporary art—not only with the complexity and intricacy of its narrative, but also on the level of the *dispositifs* that materially and technologically realize the narrative.

결혼의 신과 축혼가

톰 매카시

영화, 연속극, 시트콤 등 멜로드라마의 주요소로서 '방해받은 결혼식'은 모든 서사적 장치 가운데서도 가장 오래되고 믿을 만한 것 중 하나이다. 새뮤얼 콜리지의 「늙은 선원의 노래」(1798)에서는 신랑집 문이 활짝 열려 하객이 모이고 연회가 차려지며, 붉은 장미 같은 신부가 홀 안으로 걸어 들어온 그때, 갑자기 잿빛 수염의 정신 나간 노인이 하객 셋 중 한 사람을 멈춰 세우고는 걷잡을 수 없는 죄책감에 사로잡혀 음침한 이야기를 늘어놓으며 식 전체를 훼방했다. 메리 셸리의 『프랑켄슈타인』(1818)에서는 오래전부터 계획했던 빅터와 엘리자베스의 결혼이 성사되던 날 밤, 그때까지 빅터가 창고 안에 감춰 온 가책 어린 비밀로 인해 식이 중단된다. 식이 끝나고 첫날밤을 치르기 전, 괴물이 신부를 살해한 것이다. 그것은 빅터가 괴물의 짝으로 만들던 여성 피조물을 파괴한 데 대한 복수였다. 좀 더 정신분석학적인 용어로 바꿔 말하면 엘리자베스는 빅터의 이복누이이고, 여성 피조물 또한 남성 피조물과 마찬가지로 빅터를 '아버지'로 두었으니 분명 서로 남매간이다. 그러니 친밀한 의식을 방해한, 혹은 붕괴시킨 것은 그 핵심에 자리 잡은 가족의 비밀, 즉 근친상간이다. 콜리지의 이야기는 이 금기를 질척한 바다 위를 다리로 기어다니는 끈적한 무언가로 대체했는지도 모른다. 하지만 그것은 괴물 같은 것, 말할 수 없는 것, 혹은 말할 수 없음 그 자체("그리고 모든 이의 혀는 극한의 갈증으로 / 뿌리부터 말라갔다 / 우리는 더 이상 말할 수 없었다 / 마치 검댕으로 목구멍이 막힌 것처럼"[1])의 동일한 제스처, 동일한 방해, 혹은 분출을 상연함으로써, 이제부터 가정의 한복판에, 가족의 주요한 장면 내지 원초적 장면에 자리 잡게 될 것이다.

　　신화적 차원에서 문학은 방해받은 결혼식으로 시작된다고까지 말할 수도 있다. 최초의 시인 오르페우스는 그의 결혼식에 결혼의 신 히멘이 참석했음에도

1.　새뮤얼 콜리지, 「늙은 선원의 노래」, 1798.

오메르 파스트, 〈차고 세일〉, 2022. 2022 타이틀 매치: 임흥순 vs. 오메르 파스트 《컷!》 전시 전경.

불구하고, 곧이어 신부 에우리디케를 뱀독에 잃는다. 그녀를 되찾기 위한 불운한 시도와 여파 속에서 오르페우스는 그 고전적 정전의 이야기 절반을 지어 부른다. 이 특별한 신화에 대한 장 콕토의 해석을 담은 영화 〈오르페〉(1950)는 오르페우스와 에우리디케의 관계가 보여 주는 결혼과 형이상학의 지형도를, 가정의 평범한 두 장소를 중심으로 연출한다. 바로 거울과 차고이다. 거울은 표면으로, 오직 죽은 자 아니면 시인 오르페우스만이 통과해 넘어갈 수 있는 지하 세계의 관문이라면(그 또한 보호 장갑을 착용한 경우에만 가능했다. 콕토는 거울의 투과성 표면을 표현하기 위해 액체 수은을 썼는데, 유독성 물질이라 꼭 필요했던 비닐장갑을 신비 의식의 소품으로 변모시켜 활용했다), 차고는 집 안, 혹은 안과 밖의 중간에 걸쳐 반(半)분리된 공간이다. 차고 안에 주차된 자동차의 라디오는 오르페우스의 영적 분신인 죽은 시인 세제스트가 죽음의 지대로부터 보내오는 암호 같은 메시지에 주파수가 맞춰져 있다.

물론, 거울은 쌍을 만든다. 여러 거울을 함께 설치하면 증식하여 종잡을 수 없는 미로를 생성하니, 단 두 점의 거울로도 사물을 무한히 배로 늘릴 수 있다. 오메르 파스트의 신작 〈차고 세일〉(2022)은 진정한 거울의 방으로, 차고 안과 주변을 배경으로 한다. 달리 말하면 이것은 결혼에 대한 이중의, 이원화하는, 도플러 효과가 입혀진 연구다. 그것은 어떤 한 결혼이거나, 혹은 서로 애착을

갖거나 반쯤 무심한 결혼들, 아니면 결혼이라는 구조 자체에 대한 것이다. 작품은 제 표면을 열어 우리에게 안을 들여다보라 청하지만, 그것은 되돌아보기 위함이다. 대형 차고 문 제조사의 소유주 부부가 설립한 미술재단의 의뢰를 받아 파스트가 아내 고모 집 차고 앞마당에서 일부 촬영한 이 작품은, 다양한 물건과 이야기와 역사를 한데 불러 모은다. 그것이 바로 차고 세일이니, 오래되고, 누구도 원하지 않고, 집에서 쓰기에는 불필요하고, 망각에 처했으며, 쓰지 않거나 쓸 수 없는 모두를 대충 꿰어 만든 아웃사이더 (비–)예술, 레디메이드 콜라주, '발견된' 설치 작품이다. 이름 모를 여성 관찰자의 지시에 따라, 카메라는 여러 물건을 가로질러 팬²(이 용어를 기억해 두라) 하며 표면들 위로 미끄러진다. 이윽고 창틀, 셀룰로이드 프린트 이미지, 심지어 안구까지 팬 하여 들어가다가, 다시 시야를 넓혀 어느 부인이 주재하는 앞마당 모임을 보여 주며 팬 하여 빠져나온다. 뒤편에는 마치 고전적인 배경 막이나 고대 그리스 극장처럼 차고 문이 하나 있다. 그 접이식 차단막 뒤에 그녀의 남편이 숨어 있다. 히멘은 결혼의 신이기도 하지만(그의 이름에서 '히메나이오스'가 유래했다. '히메나이오스'는 혼인의 문턱에서 행해지는 축혼가로 넘어가기 전에, 신랑의 집으로 향하는 신부를 배웅하며 부르는 시를 말한다), 관통됨으로써 결혼식의 완성을 의미하는 피부막에도 이름을 빌려주었다.

이렇게 어지러이 널린 잡동사니, 이 모든 투과성 표면과 스크린, 피부의 한가운데에는 결혼을 담은 또 다른 이미지가 놓여 있다. 상자(이것은 퍼즐 상자다. 마치 의도한 듯 이야기가 계속 갈라져 가면, 화자는 이를 다시 모아 맞춘다)의 뚜껑에는 얀 반 에이크의 유명한 그림 〈아르놀피니 부부의 초상〉(1434)이 인쇄되어 있다. 끝없이 중의적이고 논의를 일으키고 재해석을 불러오며 수백 가지 비평적 현미경 아래에서 분해와 재조립을 거친 이 그림은 어느 결혼–부유한 두 사람의 몸과 마음은 물론, 부동산과 동산, 복잡한 소유물의 결합–을 그리는 것처럼 보인다. 우리의 시선이 표면에 머물다 팬 인을 통해 세부를 이해하고 팬 아웃을 통해 맥락이 되는 배경을 살피겠지만, 그럼에도 우리는 일종의 다시 보기를 해야만 한다. 브루게에 집이 있었던 반 에이크에게는 증인을 설 수 있는 법적 권한이 있었고, 이처럼 증인으로서 자신의 존재를 그림의 표면에 기입하였으므로("얀 반 에이크가 여기 있었다. 1434년"이라는 글귀가 프레임 너머 뒤편을 향한 거울의 위쪽 벽에 쓰여 있다), 이 그림은 그저 결혼이라는

2. [편집자 주] 카메라를 고정한 상태에서 카메라 앵글을 수평이동하며 촬영하는 것을 말한다.

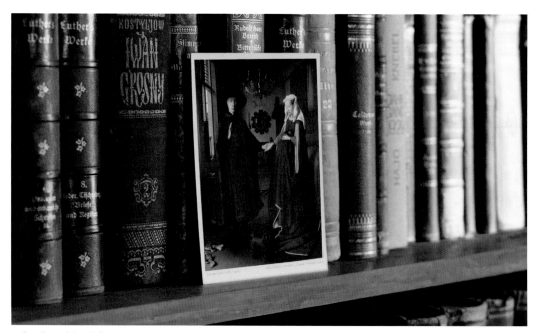

오메르 파스트, 〈차고 세일〉, 2022.

행위를 '묘사'한 것이 아니라, 법적 증언을 구성하고 결혼을 통과시키며 또한 '성립'시킨다. 아르놀피니 부부의 결혼은 후대를 남기지 않았다. 다시 뒤로 팬 아웃 하며 우리는 화자이자 파스트의 여성 뮤즈–신부 혹은 분신에 해당하는 인물이 이 프로젝트 초기에 만들고 싶었던 송가, 시, 작품 역시도 결실을 맺지 못했음을, 실제로 제작되지 못했음을 알게 된다. 이 작품의 줄거리도 (그렇다) 차고 세일과 관련이 있다. 상자 안에는 인종차별적으로 희화화된 정원 장식용 기수 조각상이 들어 있다. (백인) 남편이 물려받은 이 물건을 (백인) 아내가 그의 허락 없이 흑인 여성에게 판다. 그러자 남편이 차고 문 뒤에서 나타나, 흑인 여성에게 위협적으로 말을 걸며 조각상을 돌려달라고 요구한다…. 하지만 이 작품은 만들어지지 않았다. 세 명의 제작자가 이 프로젝트를 중단했다고 화자는 말한다. 두 명의 촬영감독도 작품을 고사했다. 인종차별과 문화적 전유, 타인의 트라우마 강탈이라는 혐의가 씌워졌다. 바로 지금, 북미 어딘가의 난장판이자, 거울의 방 한복판에서, 작품을 구성하는 이 특정한 회합 또는 집합, 배역과 배우를 결합하려는 시도는 중단되었으며, 터무니없고 수은이나 뱀독처럼 유해하다고 여겨져서, 망각을 선고받고 미수에 그쳤다.

　　양손을 앞으로 뻗은 모습으로 희화화된 흑인 기수 조각상에는 확인되지 않은(즉 증명되거나 입증되지 않은) 설이 있다. 이것이 노예해방 이전 시대의

탈출 노예에게 은신처와 통로, 탈출 방향(즉 또 다른 지하 세계, 혹은 적어도 지하 공간)을 은밀하게 가리키는 데 쓰였다는 것이다. 숨겨진, 눈속임의 몸짓. 보세요, 보지 마세요. 이쪽입니다(겉모습의 참뜻을 알아보고 가리킨 방향으로 시선을 옮길 수 있는 사람들에게는). 아닙니다(그 신호의 은밀한 성격을 알아보지 못하는 사람들에게는). 제작되지 못한 영화의 흑인 여성인 리오나는 그녀의 독일 버전 도플갱어이자, 화자의 또 다른 이야기 속 주인공인 탄테 클라라와 마찬가지로 방사선 전문의로, 시각이 피부를 관통해서 그 아래 놓인 징후를 감지할 수 있는 사람이다. 두 사람은 모두 결혼하지 않았다. 〈아르놀피니 부부의 초상〉의 가장 걸출한 비평가인 에르빈 파노프스키는 파스트의 할머니처럼 나치 치하 독일계 유대인 난민이다. 나치의 일원 중에는 탄테 클라라의 삼촌인 베노와 만프레트도 있었으니, 일란성 쌍둥이인 그들이 나치 친위대 차림으로 포즈를 취한 모습이 보인다. 이후 카메라는 사진 안으로 더 깊이 들어가, 젊은 클라라가 되받아 응시하는 창틀을 통과하여, 곧바로 클라라의 눈동자 위 반사막으로 향한다 (그곳에는 얼마나 많은 겹침과 대체가 있는가?). 퍼즐 상자와 베노–만프레트의 사진 그리고 나머지 물건들 옆으로 에르빈 파노프스키의 책이 쌓여 있는 모습이 보인다. 파노프스키에게는 아내가 있었다. 미술사학자인 도로테아(도라) 모세다. 결혼한 부부로서 이들은 판–도라(Pan-Dora)라는 별명으로 통했다.

슈뢰딩거의 상자처럼 파스트의 영화가 여는/열지 않는 그 커다란 재앙의 상자 위에는 제조사의 이름이 찍혀 있다. 'Blick'이란 독일어로 '바라봄' 혹은 '응시' 내지는 '흘깃 봄'을 뜻한다. 파스트가 상자를 보여 줄 것을 지시할 때조차, 화자는 '멈춰! 이걸 보여 주면 안 돼. 뒤로 돌려'라고 카메라에 명령하고, 그 유독한 내용물은 픽셀 처리된다. 보세요/보지 마세요. 이는 오르페우스도 공들인 이중의 무대 연출이다. 모리스 블랑쇼에게 뒤를 바라본 오르페우스의 눈길, 그의 뒤돌아봄(Rüchblick)은 사보타주의 행위이다. 에우리디케를 다시 빛의 세계로 데려오는 '작업(work)' 중, 찰나(Augenblick)의 일순간(혹은 마치 카메라처럼 작동하는 '눈의 찰칵') 뒤로 향한 그의 시선은 애초 실현하려던 계획을 엉망으로 만들고 완성의 문턱에서 중단시켜, 에우리디케를 다시 밤의 세계로 넘긴다. 하지만 블랑쇼는 그것이 필요한 일이었다고 말한다. 작품의 더 심원한 요구, 그것의 막 또는 표면 아래 놓인 요구란 작품의 한계 너머로 작품을 이끌어 가는 충동에 대한 포기 행위로, 퍼즐처럼 작품을 원상태로 되돌리는 것이다. 작품(œuvre)의 가장 진정하고 비밀스럽고 내밀한 계약 내지 서약은 그 자체의

오메르 파스트, 〈차고 세일〉, 2022.

무위(désœuvrement)를 요청함으로써, 작품이 구성되지 못하게 만든다. 이것은 불가능한 상황이다. 하지만 그럼에도 (블랑쇼에 따르면) 그것은 시의 원초적 장면과 바로 그 가능성을 상연(act), 또는 재연(re-enact)한다.

Hymen and Epithalamium

Tom McCarthy

The interrupted wedding ceremony—melodramatic staple of movies, soap operas, sit-coms, you name it—is one of the oldest, most reliable of all narrative devices. It's what Coleridge builds *The Rime of the Ancient Mariner* (1798) around: the Bridegroom's doors are opened wide, the guests are met, the feast is set, the red-rose Bride hath paced into the hall, when suddenly a grey-beard loon stoppeth one of three and interrupteth the whole show to unload his dark tale of inexorable guilt. It's what Mary Shelley builds and rebuilds *Frankenstein* (1818) around: the long-planned union of Victor and Elizabeth is interrupted on their wedding night by the guilty secret Victor has been keeping in his tool-shed, as the monster kills the bride between the ceremony and its consummation—payback for Victor's destruction of the female creature he had been creating as bridal companion for the monster. To rephrase it in more psychoanalytic terms: since Elizabeth is Victor's half-sister and the female creature, having the same 'father' as the male, must also be its sibling, what is really interrupting or disrupting the whole ceremony of familiarity is the family secret lodged right at its core—namely, incest. Coleridge's tale might have displaced that particular taboo onto vague slimy things that crawl with legs upon the slimy sea, but it enacts the same gesture, the same interruption or eruption: of the monstrous, the unspeakable, or of unspeakability itself ("And every tongue, through utter drought, / Was withered at the root; / We could not speak, no more than if / We had been choked with soot"[1]), which henceforth will install itself right at the hearth, the prime or primal scene of the familial home.
 It could even be said that literature, on a mythical scale,

1. Samuel Taylor Coleridge, *The Rime of the Ancient Mariner*, 1798.

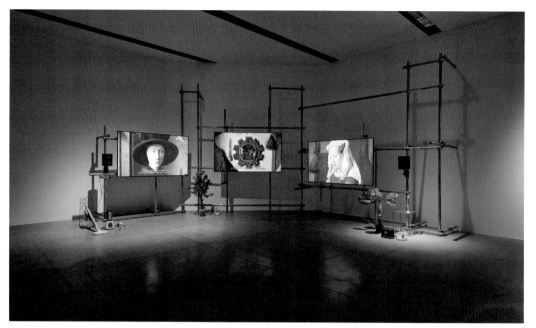

Omer Fast, *Garage Sale*, 2022. *2022 Title Match: IM Heung-soon vs. Omer Fast "Cut!"* installation view.

begins with an interrupted marriage. Although Hymen himself attends his wedding, the first poet, Orpheus, immediately loses his bride Eurydice to a snake's poison and, in his doomed attempt to win her back and its aftermath, composes and recites half the storyline of the classical cannon. Jean Cocteau's take on this particular myth, his 1950 film *Orphée*, stages the marital, and metaphysical topography of Orpheus's and Eurydice's relationship around two household commonplaces: the mirror and the garage. If the former is a surface, a portal to the Underworld penetrable only by the dead or by the poet (and even then, only if he's wearing prophylactic gloves—Cocteau used liquid mercury to represent the mirror's permeable surface, which was toxic, so he made a virtue of necessity and turned the plastic gloves into a hierophantic prop), then the latter is a space within, or half-within, the house, semi-detached, in which is parked the car whose radio is tuned in to the cryptic messages that emanate from the dead poet Cégeste, Orpheus's ghostly double, transmitting from inside the Zone.

Mirrors, of course, make doubles; several mirrors, set together, generate proliferating and bewildering labyrinths; a mere two can multiply things to infinity. Omer Fast's new film

is a veritable hall of mirrors, set in and around a garage. Or, put differently, it's a doubled, doubling and Doppler-effected study of a marriage; or of several marriages, attached or semi-detached to and from one another; or perhaps of the whole edifice of marriage itself. The film may open its surface to us, invite us to look in; but it does this in order to look back. Commissioned by an arts foundation set up by a married couple, owners of a large garage-door manufacturer, shot partly in the garage forecourt of Fast's wife's aunt, it both depicts and effects a gathering together of a range of objects, stories, histories. That's what garage sales are: outsider (non-)art, ready-made collages, 'found' installation works cobbled together from all that is old, unwanted, surplus to household use, consigned to limbus, unused or unusable. Under the voiced direction of a nameless female viewer, the camera pans (hold on to that term) across a range of objects, sliding over their surfaces, now panning in to penetrate window-panes, celluloid-print images or even eyeballs, now panning out again to render in wide-set the larger scene, the big-met forecourt congregation over which a wife presides. In the background, like a classical backdrop or skene, is a garage door: retractable screen-membrane behind which a husband lurks. Hymen, beside being the god of marriage (from whose name comes hymenaios, poem sung to accompany the bride to her groom's house before giving over to an *epithalamium* performed at the very nuptial threshold), also, of course, lent his name to the skin-membrane whose penetration marks the consummation of the wedding ceremony.

And at the centre of this clutter, all these permeable surfaces, screens, skins, lies the image of another marriage. Printed on the lid of a box (a puzzle-box: the story keeps coming apart, wilfully it seems, which in turn spurs the narrator to piece it back together) is Jan van Eyck's famous Arnolfini Portrait (1434). Endlessly ambiguous, debated, re-interpreted, taken apart and reassembled under a hundred critical microscopes, the work seems to depict a marriage, a joining-together of the bodies, souls and, not least, properties and goods, clutter-possessions, of two wealthy people. As soon as we start lingering on its surfaces, panning in to take in details, out to garner more contextual setting, though, we have to do a kind of double-take. Since van Eyck, as

Omer Fast, *Garage Sale*, 2022.

a house owner in Bruges, was legally authorized to bear witness, and inscribes this same witnessing presence in the surface of the picture (*Johannes de eyck fuit hic 1434*—written in the wall above the mirror that looks back out of the frame), the work doesn't just depict the act of marriage; in forming a legal testimony, it brings it to pass, it constitutes it too. The Arnolfini marriage produced no heirs. Panning back out, we learn that the hymn, poem, the artwork which our narrator, Fast's female muse-bride or double, wanted to make at the outset of this project, has been unproductive too—in fact, unrealised. Its plot involved (yes) a garage sale, a box in which a racist-caricature lawn-jockey sits, inherited by the (white) husband and now sold without his permission by the (white) wife, to a Black woman whom the husband, emerging from behind the garage door, at once accosts, demanding the statue's return⋯ But that film never got made. Three producers dropped the project, the narrator tells us; two cinematographers turned it down. Accusations were levelled of racism, of cultural appropriation, of the hijacking of other people's trauma. In the clutter of North America, right now, amidst its hall of mirrors, this particular assembly or assemblage of a work, the bringing-together of its parts and players, was interrupted and, deemed monstrous,

toxic as mercury or snakebite, condemned to limbus, to remain unconsummated.

There's a theory, unverified (that is, untestified to or unwitnessed), that Black-caricature lawn-jockeys, with their outstretched hands, were used, pre-Emancipation, to surreptitiously point fleeing slaves towards safe houses, corridors and vectors of escape: another underworld, or at least underground. The hidden, dissembling gesture: look, don't look; this way (for those whose gaze is pass-equipped to get behind the surface of appearance); not this way (for those whose gaze the sign's hermetic nature is devised to block out). Leona, the unmade film's Black woman, like her German/New Jersey double the narrator's Tante Klara, is a radiologist: one whose vision is able to penetrate the skin, detect the signs beneath. They're both unmarried. But Erwin Panofsky, like Fast's own grandmother a German-Jewish refugee from Nazis whose ranks included Tante Klara's uncles Benno and Manfred, identical twins whom we see posing in their SS outfits before panning further into the photo, moving through its depicted window pane out of which a young Klara stares back, then onwards, right into the reflective membrane of her eyeball (how many doublings and substitutions there?) — Erwin Panofsky, the Arnolfini Portrait's most illustrious commentator, whose book we see stacked up beside the puzzle box and Benno-Manfred's photo and the rest, did have a wife, the art historian Dorothea (Dora) Mosse: together, as a married couple, they went by the joint nickname Pan-Dora.

The big box of woes that Fast's film, Schroedinger-like, opens/doesn't open has its manufacturer's name stamped on it: *Blick*, German for 'look' or 'gaze' or 'glance'. 'Stop! Don't show this. Turn away,' the narrator instructs the camera, even as Fast's own directions dictate that the box be shown, its poisonous content pixellated. Look/don't look: these are the dual stage-directions under which Orpheus labours too. For Maurice Blanchot, Orpheus's backwards glance, his *Rückblick*, is an act of sabotage: the 'work' being to bring Eurydice back to the light, his rear gaze, in an *Augenblick*, an instant (or 'click of the eye', as though the organ were a camera), trashes the very project he's set out to realise, interrupts it at the very threshold of its consummation, consigning

Omer Fast, *Garage Sale*, 2022.

her back to the darkness. But, Blanchot continues, it was necessary: the work's deeper demand, the one behind its scrim or surface, is for abandonment to an impulse that carries the work beyond the limit of the work—undoes it, like a puzzle. The *œuvre*'s truest, secretest, most intimate contract or covenant requires its own *désœuvrement*; it renders it unconstitutable. This is an impossible situation—and yet, nonetheless (Blanchot concludes), it acts, or re-enacts, the primal scene and very possibility of poetry.

ARTIST TALK

임흥순과의 대화

모더레이터: 이나라

임흥순: 안녕하세요. 임흥순입니다. 반갑습니다.
간단하게 저를 소개하자면, 미술 작가로 활동하고
다큐멘터리 영화를 만들고 있습니다. 1998년도부터
전시를 시작했으니까 24년 정도 작업을 한 것
같습니다.

저는 1969년생이고 태어난 곳은 답십리라는
곳입니다. 제가 태어나고 자란 동네를 말씀드린 이유는
기자간담회에서 한 기자님께서 "왜 이런 마주하고 싶지
않은, 조금은 불편한 이야기들에 천착하면서 작업을
하는가?"라는 질문을 하셨어요. 그 질문에 제가 10대
때 자란 곳이 답십리였기 때문에 답십리의 환경, 자연
풍경과 이웃 그리고 부모님의 직업인 노동자로서의 삶,
주거 환경 등이 저에게 많은 영향을 주었던 것 같다고
답변을 드렸습니다.

한편으로는 어렸을 때 죽음을 본 것이 제가
죽음을 지속적으로 다루는 큰 이유 중 하나인 것 같아요.
답십리가 당시에는 산동네였는데, 산에서 젊은 남성이
나무에 목을 매고 자살을 했어요. 그 죽음 이미지가 많은
영향을 준 것 같습니다. 또 어렸을 때 동네에 반딧불이가
무척 많았어요. 어렸을 때 저는 유독 움직이는 것에
관심이 많았는데, 움직이는 것이 곤충이었고
자연이었어요. 그때는 단순히 곤충의 움직임이 좋았는데
그 움직임이 저에게 살아 있는 것으로 다가왔어요. 저는
생명, 살아 있는 것이 굉장히 중요하다고 생각하거든요.
그래서 그 움직임에서 죽음과 삶을 계속해서 떠올리는
것 같습니다. 어린 시절의 경험이 지금까지 남아 있는
것이 아닌가, 지금의 감수성이 그때 만들어지지 않았나
이런 생각을 하고 있습니다. 이제 이번 전시의 작품들에
대해 이야기해 보겠습니다.

1층에서 오메르 파스트의 작품을 보고 2층으로
올라가는 계단 아래에 〈내 사랑 지하〉(2000)라는
작품이 있어요. 이 작품은 저의 두 번째 영상
작품입니다. 이 작품에 그렇게 애착을 가지고 있지는
않았는데 계속 보니 중요한 지점이 있는 것 같더라고요.
〈내 사랑 지하〉가 저의 영상 작업의 원형에 가까운 것
같다는 생각이 들었습니다. 영상은 이사 전날 밤과 이사
당일에 촬영을 했습니다. 이걸 촬영하게 된 이유는 이사

전날, 작가 후배가 힘들어해서 제가 위로하는 차원에서
같이 술을 마시고 제가 어디선가 떨어졌어요. 그래서
팔을 다치게 되어 그다음 날 이사를 돕지 못하는 상황이
됐어요. 그래서 친구들과 제가 지켜보기만 할 수는
없으니까 카메라를 가지고 찍었어요. 그러니까 작업을
할 생각은 아니었고 그냥 습관처럼 스케치하듯이
촬영을 한 게 계기가 됐습니다. 그렇게 촬영을 하고
보니 어머니와 여동생은 계속 짐을 싸고 있는데
아버지는 술을 한잔 드시고 누워 계시거든요. 그러다
아버지를 밟아서 깨우게 되는 상황이에요. 어릴 적
보았던 산에서 목을 매 죽은 남성, 술에 취해 누워 있는
남성을 보게 되면서 저는 한국 사회의 남성은 누워
있거나 죽어 있는 등의 어떤 무기력한 모습을 하고
있다고 계속 이야기하게 된 것 같아요. 그렇지 않은
부분들도 있지만. 그리고 반대로 여성은 계속 일을 하고
움직이는 점들이 〈내 사랑 지하〉에서도 보였던 것
같아요. 그래서 이런 지점들이 자연스럽게 이어져
〈위로공단〉(2014/2015)에서 보이지 않는 곳에서
계속 어떠한 움직임을 만들며 일하는 여성들에 대한
이야기를 하지 않았나 생각합니다.

　　〈내 사랑 지하〉는 어떤 면에서는 가족이 지하에
작별인사를 하는 이야기이기도 하지만, 시간이 지나
생각해 보니 제 입장에서는 저와 가족과의 작별에 대한
이야기이기도 하다는 생각이 들었어요. 계속 같이
살기는 하지만 저 스스로 독립하는 의미도 들어 있지
않았나라는 생각을 하게 됐습니다. 그래서 작품 마지막
내레이션 "이제 너희는 가슴 아픈 사랑을 하지 말아야
한다"는 아버지의 입장에서 이 지하 공간에 대한
은유적인 표현인 것처럼 넣었는데, 저는 제 입장에서
'나는 아버지처럼 살고 싶지 않다. 살지 않을 거다'라는
개인의 의지가 또 다른 방식으로 표현된 것일 수도
있겠다는 생각이 한참 지나고 나서 들었어요.

　　〈숭시〉(2011)는 2011년도에 만든 작품입니다.
저에게 2009년도 제주도 작업이 하나의 기점이
되어서 그 전과 후가 많이 다릅니다. 초기부터
10년간은 좀 더 눈에 보이는 부분, 현실적인 부분을
많이 다루었어요. 그래서 보다 객관적이고 사실이나

자료를 기반으로 작업을 했는데 제주도 작업을 하면서
자연과 역사를 보게 됐고 그러면서 뭔가를 보는 시선도,
생각도, 이야기를 풀어내는 방식도 바뀐 것 같아요.
〈숭시〉 이전에는 눈에 보이는 현실, 그리고 현재
중심이었다면, 이후에는 눈에 보이지 않는 부분, 과거,
지나갔지만 지나가지 않은, 말을 하고 싶지만 말하지
못했던 부분, 죽어서 말하지 못하는 지점을 어떻게
작업으로 또는 예술로서 이야기를 할 수 있을까
고민하게 됐습니다. 그래서 〈내 사랑 지하〉를 비롯한
이전의 많은 작업이 다큐멘터리의 형식을 가지고
있다면, 이 작업을 하면서 다큐멘터리 형식을 취하되
어떤 식으로 내 색깔을 낼 수 있을까 이런 고민들을
많이 하면서 만든 작품입니다. 그러다가 이화여대
김은실 교수님이 진행한 4·3 심포지엄에 참석했어요.
김종민 선생님이 4·3 관련 이야기를 해 주셨는데 그때
'숭시'라는 단어를 지나가듯이 언급하시더라고요.
이 이야기가 너무 흥미롭고 재미있어서 작업으로 풀면
어떨까 하는 생각을 하게 됐거든요. 그래서 김종민
선생님께 짧은 자료 조사 보고서를 받았고, 그 안에
있는 열 가지 사례를 바탕으로 만든 작품입니다.
　　제가 이 작업을 할 당시 제주도에서 가장 많이
이야기됐던 게 강정마을 해군기지 문제였어요. 그래서
〈숭시〉가 4·3 사건이 일어나기 직전의 징후들을
다루기는 하지만, 어떤 면에서는 미래에 관해서도
고민을 해야 한다고 생각했어요. 해군기지가 건설된
이후에 일어날 문제들, 그리고 해군기지를 막지는
못하더라도 우리가 이 문제를 어떤 식으로 함께
생각하고 풀어낼 수 있을까와 같은 고민을 했어요.
단순히 과거의 어떤 징후를 가지고 과거의 이야기로
끝내는 게 아니라 과거의 어떤 징후를 가지고 현재로
또 미래로 풀어나갈 수 있을까 하는 고민들을 담았던
작품입니다.
　　〈교환일기〉(2015–2018)도 〈내 사랑 지하〉처럼
작업을 목적으로 찍은 것이 아니고 핸드폰이나
카메라를 들고 다니면서 습관처럼 계속 스케치한 것을
바탕으로 나온 작품입니다. 2015년도에 한일 국교
정상화 50주년을 기념으로 국립현대미술관과 일본

국립 신미술관이 공동으로 주최한 《아티스트 파일
2015: 동행》에 참여하게 됐어요. 전시에 참여한 일본
작가 중 영상 매체를 주요하게 다루는 모모세 아야
작가님께 공동으로 협업하여 작업하는 것이 어떠냐는
제안을 했습니다.

어떤 식으로 풀어 갈 수 있을까 함께 고민을
하다가 제가 평소에 촬영한 영상들을 보내 주면,
모모세 아야가 그걸 받아서 본인이 알아서 편집을 하고
내레이션을 입히는 방식으로 논의했습니다. 그다음에는
아야가 일본이나 해외에서 찍은 영상을 보내 주면 제가
편집을 하고 내레이션을 입히는 방식입니다. 그런데
이게 본 작업을 하기에 앞서 준비하면서 모았던 스케치
영상들이었기에 자투리 같은 느낌이 들었어요. 이
작품은 처음으로 제 목소리로 제가 하고자 한 이야기를
직접적으로 들려준 작품입니다.

그리고 당시에 하고 싶었는데 하지 못했던
이야기들이 무척 많았어요. 예를 들어 세월호 참사 같은
경우도 굉장히 가슴 아픈 일이고 이에 대해 예술이
뭘 할 수 있을까 등의 고민을 했지만 내가 할 수 있는
뭔가가 없었어요. 그런 게 힘들더라고요. 그런 힘든
심정과 상태, 상황이 조금이나마 노출된 작품이
〈교환일기〉입니다.

정제되지 않은 이야기들, 정리되지 않은 것들,
부스러기, 자투리 같은 걸 모아서 하고 싶은 이야기를
하다 보니까 기존에 했던 작업과는 또 다른 재미가
있더라고요. 그래서 2015년도에 두 편을 선보이고
2016년 17, 18년까지 열 편을 작업해 2019년도에는
전주영화제에서 상영도 하게 됐습니다.

그리고 이런 자투리를 가지고 만드는 게
어머니가 하시던 일과 비슷하다는 생각이 들었어요.
어머니가 40년 동안 공장에서 미싱사를 보조하는
'시다' 일을 하셨거든요. 공장을 다니기 시작할 때
당연히 누구나 미싱사가 되려고 열심히 일하지만
사실은 쉽지 않잖아요. 어머님도 시다 일을 하시다가
쉬는 시간에 재봉틀을 배우려고 하셨나 봐요. 그러다
다치고 겁이 나서 그 이후에 제대로 못 배우신
거예요. 그러다 보니까 40년 동안 계속 보조 일만

하시게 된 거죠. 어떻게 보면 계속 자투리를 모아서
나르는 지점들이 자연스럽게 어머니가 오래도록 하시던
일과 연결 지어볼 수도 있다는 생각을 했습니다.

〈형제봉 가는 길〉(2018) 등 남북 관련 작업은
2015년의 〈북한산〉(2015)이 초석이 됩니다.
2015년에 김근태 재단의 추모 전시에서 만난 박계리
큐레이터가 남북 관련 작업을 같이해 보면 좋겠다고
제안해 주셔서 북한에서 이주해 활동하고 계시는
분들을 많이 만났거든요. 그때 만났던 분이 김복주
씨였어요. 이분이 북한산에 올라가면서 아버지하고
북한에 있을 때 이야기, 중국에서 한국으로 이주해 오는
과정, 한국의 현실에 대해 독백을 하며 산행하는 장면을
담은 게 〈북한산〉이라는 작품입니다.

〈형제봉 가는 길〉은 〈북한산〉의 두 번째
버전이라고 할 수 있어요. 개성공단이 폐쇄된 이후
개성공단 업체 분들을 만나게 됐습니다. 개성공단이
폐쇄된 이후 국회 앞에서 장례 퍼포먼스를 하셨다고
이야기해 주시더라고요. 그래서 그 퍼포먼스를 다른
방식으로 재현하면 좋겠다는 생각을 했고, 그 업체
대표 분께 관을 메고 형제봉을 오르는 퍼포먼스를 하면
어떨까 제안을 드렸어요. 형제봉으로 정한 것은,
북한산은 제가 사는 동네인 부암동과 가까워 자주
오르기 때문이었어요. 형제봉 가는 길과 남북 관계가
잘 어울리는 것 같아서 대표님께 이야기를 드렸는데,
그 후 한 일주일 동안 떠넘기는 것은 아닌가 고민이
되더라고요. 자신이 전체 업체의 대표도 아니고 하니
약간 부담스러워하시는 측면도 있었어요. 그래서
고민하다가 이 작품을 만드는 한 예술가의 입장에서
하면 좋겠다 해서 제가 메고 올라가게 됐습니다.
화면을 앞뒤로 나눈 이유는 남북 관계를 연상하시면
됩니다. 어떻게 보면 가장 가까운 하나의 나라인데
가장 알 수 없는 나라가 돼 버렸죠. 등지고 있는 느낌과
비슷해서 스크린이 서로 등지고 있는 형식으로 공간
구성을 하게 됐습니다.

〈좋은 빛, 좋은 공기〉(2018) 이전에
〈비념〉(2012)이라는 작품이 있었습니다. 〈비념〉은
제주 4·3 사건과 강정마을 해군기지 문제를 다룬 저의

첫 장편 다큐멘터리 영화입니다. 2012년에 완성을
했고 2013년도에 개봉을 했습니다. 개봉한 다음에
지방마다 상영회를 하고 관객과의 대화를
진행했습니다. 광주에서 관객과의 대화를 했을 때 광주
분들이 광주 5·18도 이런 시선으로 알려지지 않은
소시민들의 이야기를 담았으면 좋겠다는 이야기를 해
주셨어요. 〈비념〉을 만들면서 힘든 부분이 있었기
때문에 광주 5·18 민주화운동을 작업으로 다룰 수
있을까 고민이 되었습니다. 〈비념〉은 아무래도 저의
파트너이자, 함께 작업을 하고 있는 프로듀서의
할머니의 이야기로 시작을 한 것이어서 또 다른 가족의
이야기이기도 하거든요. 광주 5·18 민주화운동은 제가
직접적으로 연관된 부분이 없어서 어떻게 다룰 수
있을까 고민을 많이 했어요. 2013년도부터 광주
트라우마 센터, 국립5·18민주묘지 등을 다니면서 여러
구상과 리서치를 진행했습니다. 그러던 중
〈위로공단〉이라는 작품을 본격적으로 촬영하게 돼서
잠시 중단했고 그 이후 다른 작품들을 만드느라
집중적으로 진행하지 못했어요.

 그러다가 2017년도에 아르헨티나한국문화원의
초대를 받아 아르헨티나 국립미술관에서 2인전을
하게 됐습니다. 아르헨티나 전시가 2017년도
11월에 있었는데, 비슷한 시기인 2018년도에
카네기인터내셔널의 초청을 받게 됐어요. 그곳 리즈 박
큐레이터가 저와 한강 소설가를 초대했습니다. 『소년이
온다』라는 5·18을 다룬 소설을 쓴 한강 작가님과
〈비념〉과 〈위로공단〉의 제가 같이 뭔가를 하면 좋겠다는
생각을 했다고 합니다. 제가 한강 작가님께
아르헨티나에 간다고 말씀을 드렸더니 작가님도
2013년도에 갔었다고 하시면서 5월 광장 어머님의
이야기를 해 주시고 한번 가 보라고 하셨어요. 그래서
사전에 아르헨티나의 역사를 찾아보았고 그곳에 가서
집회를 직접 목격했어요. 일종의 목요집회로 40년
넘게 해 오고 계셨어요. 이 집회를 보면서 광주
'오월어머니'를 떠올렸고 아르헨티나에서 다시 광주로
돌아와서 오월어머니집 관장님부터 인터뷰를
시작했는데 오월어머니집에 어머님들이 안 계신

거예요. 왜 안 계시는지 여쭤보니까 옛 전남도청 복원
문제로 시위를 하고 계신다고 해요. 그때 5·18을
여성의 문제로, 여성의 시선으로 풀어 가야겠다고
생각하고 자연스럽게 복원 문제라든가 발굴, 행불자 등
키워드를 중심으로 인터뷰나 리서치를 하면서 〈좋은 빛,
좋은 공기〉 작업을 본격적으로 하게 됐습니다.

〈고야〉(2021)는 〈북한산〉, 〈형제봉 가는 길〉에
이어 남북문제와 관련된 작품입니다. 이때도 박계리
큐레이터께서 민통선 DMZ 안의 장단 지역에 대한
소개를 해 주셨고 이 지역에 관한 이야기를 하면 어떨까
제안을 주셨습니다. 저도 사실은 이 지역이 어떤 곳인지
그때는 잘 몰랐거든요. 그래서 리서치를 위해 통일촌과
해마루촌에 2주간 거주하면서 지역주민과 지역에
사셨던 분들을 인터뷰하고 지역 풍경을 가지고 작업한
2채널 영상 작품입니다.

마지막으로 2층 끝에 신작 〈파도〉(2022)가
있습니다. 이 전시의 신작은 기존 작업들을 한번
정리하는 작업이 되면 좋겠다는 생각이 들었습니다.
그동안 해 온 작업과 연속성을 가지면서도 전환점을
마련할 수 있는 작업을 고민했습니다. 2004년부터
진행했던 베트남 참전군인 인터뷰 작업이 있었고,
2015년에 한국군에게 성폭력 피해를 입은 할머니들을
인터뷰한 작업이 있었습니다. 그 이후 이 문제를
풀어가는 게 여러모로 쉽지가 않아 더 이상 진행을 못
하고 있었어요. 여순항쟁, 세월호 참사는 〈교환일기〉에
일부 들어가 있지만, 제가 어떤 식으로 이야기할 수
있을까 고민하다가 더 진전하지 못하고 있었습니다.
그래서 이처럼 미완으로 남았던 주제들을 중심으로
작업을 진행하게 됐어요.

처음에는 베트남 전쟁에 집중하고 있었는데,
7월에 신문에서 김정희 선생님을 보게 됐습니다. 미술
교사셨고 저희도 미술을 하고 있기 때문에 이분을
통해서 세월호 이야기를 하면 너무 좋겠다는 생각을
했습니다. 7–8월에 여수를 방문할 기회가 있었고
여수를 기반으로 활동하는 큐레이터와 작가를 만나
온종일 답사를 하면서 여순항쟁 이야기도 할 수
있겠다는 생각이 들었습니다. 사실 2019년에 장편

영화 〈우리를 갈라놓는 것들〉(2019)을 개봉했을 때도
여순항쟁 관련자 분들이 오셔서 〈우리를 갈라놓는
것들〉처럼 여순항쟁도 다뤄 줬으면 좋겠다는 말씀을
하셨어요. 제주나 광주 같은 경우는 많이 알려져 있고
어느 정도 논의가 진행되고 있는데, 여순항쟁은
사람들이 너무 모르고 억울한 상황이다라고요.
그 억울하다는 말이 계속 좀 남아 있었어요. 그리고
실질적으로 제주 4·3 사건하고도 관련이 있기 때문에
여순항쟁을 새로운 이야기로 연결하면 어떨까 하는
생각을 했습니다.

그러나 당사자들을 만나는 게 어려웠습니다.
세월호 참사도 마찬가지고 베트남 전쟁 피해자 분들도
계속 만나서 상처를 드러내게 하는 부분이 불편하게 해
드리는 것 같아서 이번에는 매개자 역할을 하는 분들을
만나서 이야기를 듣는 것을 생각하게 됐습니다. 저도
어떻게 보면 매개자 역할에 가까운 작업들을 하고 있기
때문에 이분들의 이야기를 들으면서 이후 저의 작업의
향방 같은 것을 다시 만들어 보자는 생각으로 인터뷰를
진행했고 그것을 바탕으로 작품을 만들게 됐습니다.

인터뷰라는 형식이 정해지고 난 뒤에는 그 외
인서트 컷들은 처음부터 핸드폰으로 촬영하려고
계획했습니다. 저는 개인적으로 평소에 스케치하듯이
찍는 컷들이 일기처럼 느껴져서 매력적이라는 생각을
했어요. 그래서 이 세 사건과 세 사람을 염두에 두면서
계속 촬영을 했습니다. 그래서 이 세 분의 인터뷰가
전체 뼈대가 되고 나머지 컷은 살에 가까울 것 같아요.

제목은 버지니아 울프의 소설 『파도』에서
가져왔습니다. 제가 학교 수업에서 자서전을 만드는
프로젝트를 하고 있어요. 그래서 자서전 형식의 소설을
찾다가 버지니아 울프의 『파도』를 알게 됐습니다.
이 제목을 보는 순간 이 세 가지 사건이 하나로
연결되었습니다. 이 세 사건은 서로 다른 국가 폭력이
중심에 있지만 바다라는 것으로 하나로 연결돼 있다는
생각이 들었습니다. 세월호 참사는 당연히 그렇고,
여순항쟁도 바다 건너 동포의 학살을 거부해서 봉기한
사건이고, 베트남 전쟁도 부산항에서 출발해서
베트남을 향했거든요. 이 바다가 갖는 의미 중에서도

특히 파도에 주목했습니다. 파도는 바다 안에서
바람으로 인해 만들어지는 움직임인데, 태풍처럼
굉장히 큰 충격과 피해를 주기도 하지만 서핑 할 때처럼
물의 길이라든가 흐름을 알면 어떤 방향을 가지고 나갈
수 있게 합니다. 그래서 이런 역사적인 사건을 방향을
가지고 미래로 가져가는 작업을 하고자 하는 의지도
담겨 있다고 볼 수 있습니다.
 이제 시간이 너무 길어진 것 같아서 이 정도
설명드리고 나머지는 이나라 선생님과 이야기 나누면서
더 말씀드리겠습니다.

이나라: 임흥순 작가님의 작품에 대해 '듣기의 기술을
잘 보여준다'고 이야기되고는 합니다. 작가님께서도
제주도 작업에서부터 눈에 보이지는 않지만 이야기되지
않았던 것, 과거에 있었던 일을 듣고 기록하는 일로
관심사가 바뀐 것 같다는 말씀을 하셨어요. 그래서
그때부터 계속 듣는 사람의 입장에서 작업을 해
오셨습니다. 이번 신작 〈파도〉에서는 듣는 사람의
위치에 있는 매개자를 강조하면서 직접 역사의 희생자의
이야기를 듣는 것에서부터 역사의 희생자와 만나는
사람들, 희생자의 이야기를 들어 주는 사람들에 대한
이야기로 조금씩 바뀌는 작업을 보여 주고 있다는
생각이 들었습니다.
 그래서 듣기의 기술에 대해 질문을 드리고
싶은데요. '교환일기'를 썼던 작가들의 사례는 많지만,
임흥순 작가님의 〈교환일기〉가 특별한 점은 본인이
찍은 영상을 상대에게 전달하고 상대가 찍은 영상을
받아서 상대의 영상에 대해 자신의 일기를 썼다는
것입니다. 작가들은 자부심이 강하고 자신의 것을
완성하려는 의지가 강한 사람들이기에 그것을 다른
사람의 손에 쥐어 준다는 것은 결단이 필요한 일이죠.
저는 그것이 결단이기도 하지만, 다르게 생각하면
상대방의 이미지를 듣는 일이라는 생각도 합니다.
그러니까 임흥순 작가님의 많은 작업이 희생자의
이야기를 듣는 작업에서 출발을 했다면, 〈교환일기〉는
희생자의 이야기는 아니더라도 동료가 찍은 소리 없는
이미지, 말이 덧붙여지지 않는 이미지 속에서 말해지지
않은 것을 읽어 내는 작업이라는 생각이 듭니다. 여러

갈래의 듣기 작업이 있다는 생각이 들었어요. 그래서
작업 과정에서 듣는 일의 의미에 대해 여쭤보고
싶습니다.

 다음으로 '시적인 개입'에 대해 말씀을 드리고
싶습니다. 한 기자님께서 어렵고 힘든 이야기 혹은
가슴 아픈 이야기를 왜 자꾸 꺼내느냐고 질문을
하셨다고 했지만, 사실은 작품 자체로 굉장히
아름답기도 합니다. 본인이 어렸을 때부터 좋아했다고
하는 자연의 작은 생물, 건물, 쓰러져 가는 것의
사소하고 미묘한 아름다움을 잘 잡아내서, 그것과
가슴 아픈 사회적 참사를 경험한 희생자들의 이야기를
병치시키는 작업 방식을 보여 주고 계십니다. 우리가
과거로부터 현재의 은유를 읽어 낼 수 있다고 한다면,
현재를 하나의 시적인 개입을 통해서 읽어 내는 방식이
임흥순 작가님의 작품이라고 생각합니다. 우리가
지나간 시간을 현재에 읽을 수 있는 하나의 방식이
시적 개입을 통한 방식일 텐데요, 임흥순 작가님의
작품이 바로 그러한 시적 개입을 통해 역사를 다시 보는
작품의 사례가 아닌가 하는 생각이 듭니다.

임흥순: 송가현 큐레이터님이 오메르 파스트 작가와
저를 초대하면서, 저는 듣는 사람(listener)이고
오메르 파스트는 이야기하는 사람(storyteller)이라고
이야기하시더라고요. 저는 말하는 것보다 듣는 게
편하고, 이야기를 들을 때 상대방의 표정을 보면 제가
위로받는 부분도 생기는 것 같아요. 그래서 듣는 게
관계의 시작에 가깝다고 생각합니다. 학교 다닐 때도
대화를 하면서 후배들의 이야기를 많이 들어 줬던 것
같고 졸업 후에는 말하는 것뿐만 아니라 듣는 것도
하나의 표현이 될 수 있겠다는 생각을 해서 듣기에
가장 적합한 인터뷰, 그다음은 다큐멘터리 형식을
기반으로 나아갔던 것 같습니다. 듣기의 기술이 따로
있는 건 아니고 표현하는 데 있어서 저와 잘 맞는
방식인 것 같습니다.

이나라: 말하기와 듣기를 대조할 수도 있지만 임흥순의
듣기에 여러 차원이 있다는 생각을 하게 된 것이, 제가
〈교환일기〉에 관해 말씀드렸듯이 듣기가 곧 읽기의
작업이기도 하다는 생각이 들었습니다. 듣는 동시에

읽고 기록하는 것이죠. 여러 층위의 듣기가 함께 맞물려서 임흥순 작가님의 작업을 만든다는 생각을 했습니다.

특히 〈파도〉를 보면서 읽기로서의 듣기, 기록하기로서의 듣기에서 이제는 전달하기로서의 듣기에 많은 관심을 가지신다는 생각을 했어요. 그것이 24년의 일관된 작업 끝에 세계에 대한 특정한 책임감을 느끼는 연령대에 접어든 사람의 태도인가라는 생각이 들기도 했어요. 연결하고 전달하는 일, 더 많은 사람에게 전달하는 일, 〈좋은 빛, 좋은 공기〉처럼 지금 이곳의 이야기를 다른 곳에 전달하고 다른 곳의 이야기를 이곳에 가져오는 일에 많은 관심을 가지고 계시는 것이 보였습니다. 위안부 할머니들을 위시해, 많은 국가 폭력의 희생자들이 이제는 연로하셔서 점점 더 사라져 가고 있는 시점에서 그분들의 증언을 채취하는 것이 더는 작업의 조건으로 가능하지 않게 되었을 때 우리가 할 수 있는 일은 무엇일까라는 생각에 이르고, 그 때문에 어떠한 기록들을 후세대에게 전달하는 것의 중요성을 느끼는 게 아닐까라는 생각도 해 보았습니다.

임흥순: 이분들을 직접 만나서 이야기를 듣다 보면 말로 표현할 수 없는 부분들이 생기는 것 같아요. 대부분이 자기표현을 못 하는 분들, 안 하는 분들의 이야기를 들어 왔는데 그분들의 이야기를 듣다 보면 일종의 감동, 뭉클해지는 느낌 같은 것이 생겨요. 제가 배우고 성숙해 나간다는 느낌을 받게 돼요. 그게 단순히 희생자나 피해자라는 카테고리를 만든다기보다는 그 삶 안에서 전달해 줄 수 있는 핵심적인 부분들이 있다고 생각합니다. 제가 느끼는 어떠한 감동, 울림, 어쩌면 희망이나 살아가는 데 핵심이 되는 에너지일 수도 있는 것들을 다른 분들과 공유하고 나누면 어떨까 싶었어요.

이나라: 듣기에 여러 층위가 있는 것 같다고 했는데 말씀을 듣다 보니 여러 유형도 있는 것 같아요. 사실 오늘날 모두가 말을 하려고 하긴 하지만 여러 방식으로 듣는 사람들도 존재하죠. 정신분석의, 기자, 상담사, 친구, 부모, 또 예전에는 영매 같은 사람들도 이야기를 들어 주는 사람이었겠죠. 〈파도〉에 나오는 역사학자도

그런 사람일 텐데, 오늘날의 역사학에서는 예전보다
훨씬 더 감각적인 부분까지 기록하는 구술 작업이
이뤄지고 있죠. 하지만 이들이 정보, 역사적인 사실,
증언이 될 수 있는 것들을 기록하려고 한다면,
임흥순 작가님이 기록하고 읽으려고 하는 것들은
좀 다른 것이라는 생각이 들어요. 성숙해진다고
표현을 하셨는데 사실 흔히 하는 다른 표현으로는
공감이겠지요. 영매처럼 그 사람들의 감정을 고스란히
받아안는 것, 그래서 그것을 자신의 작업에 새겨 넣는
것이 임흥순 작가님의 작업이라는 생각도 듭니다.

　　　　무척 어려운 작업이기도 할 것 같아요. 사실은
감정이 텔레파시처럼 전달되는 것은 아니잖아요.
우리는 상대의 감정을 그냥 추측하는 것이지요. 그런데
그 추측을 통해서 엄청난 것에 감화되고 마치 내가
그 사람에게 들어가는 것처럼 느끼는 매우 놀라운
경험이 그런 만남 속에서 가능해지죠. 예술 작품은
그런 기회들을 마련해 주는 경험이니까요. 그런데
영상 매체를 사용하게 되고 작업 경력이 많아지고
노련해질수록 이 두 가지가 삐걱거리기도 할 것
같습니다. 최초에 어떤 사람의 이야기를 들을 때와
이런 작업들을 꾸준히 해 가면서 내가 어떤 것들을
잡아야 할지를 알게 될 때, 나는 노련한 듣는 이가
되어야 할 것인가 아니면 정말 100% 감동하는 듣는
이가 되어야 할 것인가 하는 갈등과 긴장의 순간들을
겪어 보시지는 않았는지 궁금하기도 합니다.

임흥순: 예전에 작업 초기에는 미술계 선배들한테
작업이 '멜랑콜리하다' '소박하다' 또는 '체념의
미학이냐' 같은 말을 듣기도 했어요. 그게 저도 틀리지
않다고 생각해서 10년은 좀 더 냉철하고 이성적이고
객관적인 방식의 작업을 했는데, 그게 좋은 면도 있지만
저한테 맞는 옷은 아닌 것 같았어요. 감정, 마음에 대한
기록의 측면도 있는 것 같고 또 어떤 부분에서 저는
소박한 게 좋거든요. 나중에 돌아보면 이 소박한 것들이
쌓여서 또 하나의 뭔가를 만들어 낼 수 있겠다는 생각을
했어요.

　　　　또 체념이 단순히 '못 하겠다' '포기한다'는
의미는 아니거든요. 한편으로는 긍정적인 측면이

있다고 생각해요. 체념은 어떤 의지를 만들어 내기도
합니다. 인내, 기다림, 양보의 의미가 내포되어 있기도
하거든요. 이런 것들이 쌓이면서 생기는 의지가 있다고
생각해요. 저는 부모님에게서나 노동자 분들을
만나면서 느꼈던 의지와 힘을 생각했던 것 같아요.
제 작업에서도 소박한 것들이 모이다 보니까, 넘든
안 넘든 그게 모이면 뭔가 큰 힘이 또 만들어지는구나
하는 생각이 들었습니다.

이나라: 〈교환일기〉를 말씀하시면서 자투리를 모아
무엇인가를 만드는 것을 좋아한다는 말씀을 하셨어요.
그처럼 자투리를 모으는 작업은 예술에서 아주 유구한
역사를 가지고 있을뿐더러 가장 예술적인 방식이기도
하죠. 논리 정연하게 순서를 매기고 우선순위를 정하고
조금의 오차도 없이 효율적으로 하루 일과를 짜는,
혹은 실수하지 않기 위해서 알고리즘이 추천해 주는
것을 따르는 것과는 다른 구성의 방식인 것 같은데,
요즘에는 그런 구성을 두고 '실뜨기의 작업'이라는
표현을 많이 쓰죠. 다른 것들이 만나서 관계를 맺는
것이 우리가 세계를 구성하는 방식이자 이야기하는
방식, 이 세계에서 생존하는 방식이 되어야 한다고
주장하는 것이죠. 도나 해러웨이가 실뜨기라는 개념을
이야기할 때는 인간과 인간 아닌 것처럼 다른 존재들이
모여서 형상을 짜낸다는 표현에 가깝습니다. 그런데
임흥순 작가님의 작품은 또 다른 측면에서 실뜨기인 것
같습니다. 작가님의 작품에는 역사를 읽는 것과 역사의
감정을 듣는 것, 과거의 이미지를 오늘날 다시 읽기
위해서 시적으로 개입하는 것 등이 분명히 존재하고요.
그러한 것들이 우리에게 과거와 들뜨게 혹은 가슴
아프게 만날 수 있는 계기를 제시하는 것 같아요.
최근에 있었던 일과 관련해서 한 가지 묻고 싶은
질문이 생겼습니다. 이태원에서 많은 젊은이가 죽었고
이 참사로 인해 많은 갈등 역시 일어났습니다. 갈등의
핵심 중 하나는 '이태원은 세월호인가'라는 문제인 것
같습니다. 갈등의 양편에 선 사람들이 '이태원은
세월호다' 혹은 '아니다'라고 이야기하면서 갈등을 빚고
있는 거죠. 그런데 이태원 참사는 세월호이기도 하고,
세월호가 당연히 아니기도 하죠. 이태원에서 죽은 한 명

한 명의 사람들은 세월호 참사로 죽은 한 명 한 명의
사람들과 다른 삶을 살았고 다른 역사를 가지고 있고
다른 이름을 가지고 있고 다른 삶에서 기쁨과 슬픔을
느꼈던 사람들이니까, 우리는 그들을 모두 같은
사람으로 부를 수도 그 참사를 같은 것으로 치부할 수도
없을 것입니다. 그런데 어떤 구조의 측면에서 같은 것은
있죠. 참사가 일어난 방식, 참사가 처리되는 방식,
참사가 우리에게 충격을 주는 방식 등에서 우리는
충분히 비유할 수 있겠죠. 이 두 가지가 충돌하는 것
같습니다. 그러니까 '파도'라는 모티프로 세 가지의
역사적인 사건을 엮으셨고, 작품에서 베트남 전쟁의
매개자인 통역사는 '바다 하면 어렸을 때 바다가
떠올라요'라는 말을 하기도 합니다. 그래서 '바다'
'파도'라는 이미지로 서로 다른 세 가지의 사건을
엮은 것이 무척 아름다우면서도 이태원에서 일어났던
참사가 떠올랐어요. 그러니까 서로 다른 사건을
하나로 이야기할 때 생겨날 수 있는 가능성, 또
이 때문에 우리가 놓치게 되는 것, 우리가 망각하게
되는 것 혹은 서로 다른 사람을 같은 사람으로 부르게
되는 것에 대한 고민이 있으신지 궁금합니다.

임흥순: 사실은 작품을 만드는 이유가 과거에 있었던
일들을 상기하면서 반복되지 않길, 망각하지 않길
바라는 것입니다. 〈위로공단〉 촬영이 끝날 무렵에
캄보디아에서 의류 노동자 시위에 군부대가 투입되어
유혈 사태가 일어났습니다. 한국 기업과 관련이 있어서
캄보디아에 가게 되었고 그 이야기를 〈위로공단〉에
담았습니다. 다 연결되는 지점이 있다고 생각했기
때문입니다. 그래서 과거의 이야기를 현재 일어나는
사건과 함께 다룰 때, 그러니까 그것을 조금 더 현재로
끌고 올 때, 사람들이 그냥 과거의 일이 아니라 현재의
일로 볼 수 있다고 생각합니다. 〈좋은 빛, 좋은 공기〉는
거의 편집까지 끝냈을 때 미얀마에서 쿠데타가
일어났어요. 그래서 어떤 식으로 이야기를 할 수 있을까
고민하다가 내용에는 담지 못했지만 마지막 엔딩
부분에서 #WhatisHappeningMyanmar,
#SaveMyanmar 같은 해시태그를 넣어서
함께하려고 했습니다.

그렇다고 단순히 현재에 일어났다고 바로바로 작업에서 다룰 수 있는 것 같지는 않아요. 2000년 초반에 외국인 이주 노동자와 프로젝트를 진행하면서 미얀마 분들을 많이 만났어요. 그때 그분들과 이야기하면서 한국 사회의 경제적인 발전, 민주화에 대한 동경과 부러움이 있고 배워야겠다는 생각이 있으신 게 느껴졌어요. 이후 20년이 지났고 그분들이 한국 사회에서 이주 노동을 하면서 느꼈던 것이 미얀마에 돌아가서 일정 부분 영향을 주었을 것이라고 생각을 하거든요. 그런 면에서 한국은 이제 더 이상 도움받는 나라가 아니라 도움을 줘야 할 위치에 있고, 특히 아시아에서 일어나는 여러 가지 문제에 앞장서야 한다고 생각해요. 그런 생각을 했기 때문에 해시태그라는 형식으로 이야기하게 된 거였어요.

그런데 말씀하신 것처럼 〈파도〉를 작업하면서 이태원 참사도 당연히 생각을 안 할 수가 없죠. 마음은 사실은 어떤 방식으로든지 이야기를 하고 싶었어요. 그런데 좀 더 고민해야 하는 부분이고 제가 하는 예술이 할 수 있는 것은 지금 당장 없지만 한참 지나서 할 수 있겠죠. 〈파도〉에 담지는 않았지만 어쨌든 이걸 보면서 그런 부분들을 느끼실 거라고 저는 생각해요.

이나라: 〈파도〉 직전에 만드신 〈고야〉는 동명의 시에서 제목을 가져온, '오래된 밤'이라는 뜻을 가진 아름다운 작품인데 한편으로는 〈숭시〉와 겹치는 지점이 있어요. 큰 차이라면 〈숭시〉는 무당의 이야기 같은 몇 마디 말을 제외하면 내레이션이 거의 없는, 인터뷰가 들어가지 않은 영상과 사운드만 있는 작품인 반면, 〈고야〉는 DMZ에서 가까운 파주의 한 마을 분들을 인터뷰하고 그곳의 여러 풍광과 함께 몽타주한 작품입니다. 그곳에 살고 있거나 살았던 사람들이 그곳에서 영향받은 것들에 대한 코멘트를 많이 합니다. 예를 들면 "예전에는 나가서 다 먹을 수 있었는데 지금은 농약 때문에 먹지 못해. 근데 농약을 쳐야 되는 이유는 기후나 환경이 바뀌었기 때문에…" 같은 말씀을 하세요. 우리가 눈여겨보지 않는 것을 읽어 내시는 분들인 것이죠. 또 하나의 리스너들이죠. 자연을 가장 잘 듣는 분들이 하는 코멘트와 인터뷰가 첨가되는 작품이죠.

제가 '시적인 개입'이라고 표현을 했는데, 작가님
작업 전반에서 인터뷰 장면 사이사이에 자연의 이미지,
어렸을 때부터 즐겨 보아 왔던 작은 미물들의 이미지를
많이 인서트 하시거든요. 그런데 〈고야〉에서는 자연의
변화를 적극적으로 읽어 내는 사람들이 그것들에
대해서 하는 이야기를 아주 세심하게 듣고 기록해서
편집한 것이 보입니다. 그래서 이전 작업에서의
자연 이미지와는 다른 면이 있는 것 같습니다.
어떤 비평가들은 그러한 이미지들이 흘러나오는 말과
의도적으로 어울리지 않는 이미지를 붙인 것이라고
하는데, 저는 그런 생각보다는 이야기하고 있는
사람들의 마음이나 깊은 내면을 표현하는 이미지라고
생각합니다. 그래서 이전 작품의 자연 이미지가 인간의
마음을 표현해 주기 위해서 존재했던 작업들이었다면,
〈고야〉는 자연이 하는 말을 인간이 표현해 주기 위해서
존재하는 작품인 것 같아요. 그러니까 인간이 자연을
코멘트하는 작품이에요. 자연의 이미지가 인간의
역사와 인간의 감정을 코멘트해 주는 것이 아니고,
이 이미지가 더는 말없이 코멘트해 줬던 자연의
이미지들이 아니라 이제는 인간이 그 이야기를
들으려고 하고 코멘트하는 작업이라고 생각을 했어요.
어렸을 때부터 그런 것들을 언제나 눈여겨보셨다고
했지만 최근에 자연에 좀 더 특별하게 관심을 가지고
계시는지, 또 자연과 관련해서 진행하는 작품이 있는지
궁금합니다.

임흥순: 움직이는 것들에 대한 관심은 어릴 적부터
시작해 쭉 이어졌는데, 〈숭시〉를 작업하면서 자연을 더
보게 됐던 것 같아요. 그때의 자연 이미지는 사람들의
이야기를 은유적으로 보여 주는 방식이었고 또 이렇게
하다 보니까 너무 자연을 표면적으로만, 이미지로만
사용하는 건 아닐까 이런 반성도 하면서 2010년
중·후반에 실제 자연의 현실이 눈에 더 들어오게 됐던
것 같아요. 그러던 와중에 여러 가지 전염병이 자연
파괴로 인해 생기기도 했고 자연의 목소리를 들어 보는
건 어떨까 이런 고민들을 좀 더 하게 되었습니다.
　　자연의 현실이 저희가 알고 있는 것과
다르더라고요. 예를 들어 우리가 흔히 DMZ의 자연은

무척 보존이 잘되어 있을 거라고 생각하지만 의외로
더 안 좋은 상황이기도 하거든요. 관리를 안 하니까
잘 보존되는 부분들도 있지만 더 안 좋아지는 부분들도
많이 생긴다고 하더라고요. 지뢰 때문에 장애를 갖는
동물들도 많고요. 그래서 이런 자연의 현실을 제대로
이야기하는 것도 중요하겠다는 고민을 하고 있습니다.
그걸 직접적으로 아직은 다루지 못하고 있지만, 어쨌든
자연의 목소리를 어떤 방식으로 이야기할 수 있을까
고민하고 있습니다.

Conversation with IM Heung-soon

Moderator: Lee Nara

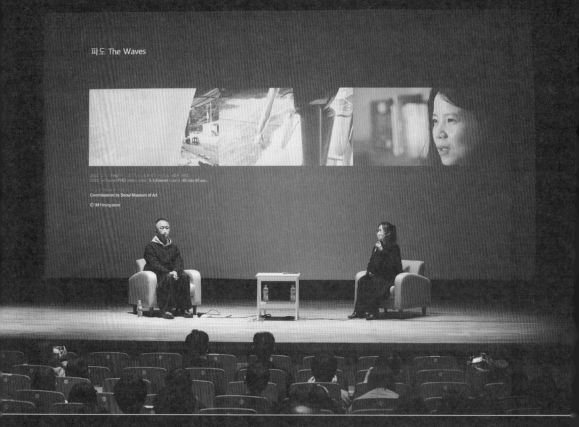

IM Heung-soon (IM): Good afternoon. It's good to see you all here. First, let me briefly introduce myself: I work as an artist and make documentary films. I started exhibiting in 1998, so I've been creating works for about twenty-four years now. I was born in 1969, in a place called Dapsimni. The reason why I tell you the neighborhood where I was born and raised is in response to a question from a reporter at the press conference for the exhibition: "Why do you create works focusing on uncomfortable stories that people don't want to face?" I responded that I grew up in Dapsimni when I was a teenager, so its environment, natural landscape, and neighbors, as well as my parents' jobs as workers and their living conditions had a great influence on me.

I think having witnessed death as a child is one of the main reasons why I continue to deal with death. Dapsimni was on hills then, and there was a young man who committed suicide by hanging himself in a tree in the mountains. That image of death seems to have influenced me a lot. Also, when I was a child, there were a lot of fireflies in the neighborhood. I was particularly interested in moving things, and I just liked the movement of insects, and that movement came to me as a living thing. Life, being alive, is very important. And I think of the cycle death and life over and over again. My early experiences have remained with me, and my sensibility was born at that time.

After you've seen Omer Fast's work on the first floor, there's a work called *Basement My Love* (2000) at the bottom of the stairs leading up to the second floor. It's my second video work. I wasn't really attached to this work, but as I re-watched it, I came to think that *Basement My Love* was close to the archetype of my video works. I filmed it on the day my family moved out of our rental basement, and the night before. The reason why I filmed the move was that I'd fallen the day before moving out. I'd been drinking with a younger artist who was going through difficulties. I hurt my arm, so I couldn't help

my family members move. I couldn't just watch people working, so I filmed with my camera. I didn't intend to create a work, but just started filming – I habitually sketch different scenes with my camera. While I was filming, my father was sleeping on the floor after having a drink, while my mother and sister were still packing their stuff. I happened to step on him and woke him up. It seems that having witnessed the man who hung himself on a mountain when I was a child connected with this drunken man lying on the floor, and I keep on showing the helplessness of men in Korean society when they lie down or when they're dead. But *Basement My Love* shows that women, on the other hand, keep on working and moving. So these points naturally led to the feature film *Factory Complex* (2014/2015), telling stories about marginalized working women.

 Basement My Love is a story about a family saying goodbye to their basement apartment, but I've come to think that it's also a story about the parting between my family and me. Although I was still with my family, the work also indicated that I'd become independent. So I included the final narration, "Now you shouldn't make heartbreaking love," as if it were a metaphorical expression about the basement apartment. But it could have meant, from my point of view, "I don't want to live like my father. I will not live like him." This thought occurred to me long after I created the work.

 Sung Si (Jeju Symptom and Sign) (2011) was created in 2011. The Jeju Island project in 2009 was a turning point for me: my practice was very different before that project. For the first decade of my work as an artist, I mainly dealt with visible reality and the present. I created works that were more objective and based on facts and documentation. But I came to observe nature and history while working on Jeju Island, which changed my view on things, how I think, and how I develop stories. After *Sung Si*, I started thinking about how I could tell

stories about what's invisible, the past, things that have and have not passed, and things that couldn't be said through my work or through art because of death. Therefore, many of my previous works, including *Basement My Love,* take the documentary format. But while working on *Sung Si* I thought about how to use the documentary format while also showing my own characteristics. I then attended the April 3 symposium hosted by Professor Kim Eunshil of Ewha Women's University. Kim Jongmin presented a story about the April 3 Incident [the uprising on Jeju Island of 1948–49], and he briefly mentioned the word 'Sungsi' [omen]. The story was so interesting and intriguing that I developed an idea to make a work about it. So I did a short research report about the incident, and I created a work out of ten instances from it.

When I was working on the production, the most talked-about issue on Jeju Island was the installation of a naval base at Gangjeong Village. So although *Sung Si* was about the symptoms before and after the April 3 Incident, I thought I should also refer to the future in some way. I thought about the problems that would occur after the construction of the naval base and how we could solve these problems together even if we couldn't stop the installation of the base. So it's a work that doesn't just tell a story from the past, but conveys concerns about how symptoms from the past can develop into the present and the future.

Just like *Basement My Love, Exchange Diary* (2015–2018) was created out of video sketches I habitually made with my cell phone or camera that I always carried with me. In 2015, I participated in *Artist File 2015: Next Doors,* an exhibition to commemorate the 50th anniversary of the normalization of diplomatic relations between Korea and Japan, jointly hosted by the National Museum of Modern and Contemporary Art, Korea, and the National Art Center, Tokyo. I proposed to MOMOSE Aya, the only artist working with video among the Japanese participants in the

exhibition, to collaborate with me. We thought together about how we could develop a work, and then we came up with an idea to send the videos I habitually took to MOMOSE Aya to be edited with her narration. Then, Aya would send me videos she took in Japan and overseas, which would then be edited by me with my narration. These were video sketches collected during the preparatory stage, so I felt as if they were leftovers. But it was the first work through which I directly told the story I wanted to tell with my own voice. And there were so many stories I wanted to tell but couldn't at the time. For example, the Sewol Ferry disaster was deeply saddening and I thought about what art could do about it. But there was nothing I could do. That made me feel really bad. *Exchange Diary* at least gave exposure to such difficult feelings, conditions, and situations.

I found a different kind of fun from in my previous works when narrating the stories I wanted to tell by collecting raw information, unorganized things, debris, and leftovers. This allowed us to present two iterations of the work in 2015 and ten more in the years 2016, 2017, and 2018. In 2019, we also screened them at the Jeonju International Film Festival.

It occurred to me that making a work with leftovers was similar to what my mother did. She worked as an assistant to a sewer at a factory for forty years. When people started working in the factories, they all wanted to become sewers, but it's not that easy. My mother wanted to learn how to use the sewing machine during her breaks at work, but she got hurt and then she was too scared to learn how to use it properly. As a result, she worked as an assistant for forty years. I thought that collecting leftovers and carrying them around could be linked to what my mother had been doing for a long time.

Works related to North and South Korea, such as *Brothers Peak* (2018), originate from my 2015 work titled *Bukhansan* (2015). I met curator Park Carey at the Kim Geun Tae Foundation's memorial exhibition in 2015, and she suggested that I could work on a piece

about North and South Korea. So I met many people who've defected from North to South Korea. I met Kim Bok-ju at that time. *Bukhansan* shows Kim climbing up Bukhansan Mountain, talking to herself about her time with her father in North Korea, the process of moving from China to Korea, and the reality of South Korea.

Brothers Peak can be considered the second version of *Bukhansan*. After the Gaeseong Industrial Complex was shut down, I had a chance to meet with people who had run businesses there. They told me that they did a performance in front of the National Assembly after the shutdown that took the form of a funeral for the GIC. I thought it would be good to represent that performance in a different way, so I suggested a company representative climb Brothers Peak with a coffin as a performance. I chose Brothers Peak because I often climbed it, since it was close to my neighborhood, Buam-dong. The path to Brothers Peak was similar to the relationship between North and South Korea, but I worried for over a week that I was delegating my responsibilities to this man. He also felt a bit burdened since he didn't want to be the representative of the entire business. After giving it much thought, I decided to carry the coffin myself, since I wanted to do it from the perspective of an artist creating an artwork. The reason for splitting the screen in two is that it's reminiscent of the relationship between North and South Korea. The two Koreas are one country in a way, but they've become unknown countries to each other. The two screens are on their backs in the space, since this reflects the two Koreas turning away from each other.

Before *Good Light, Good Air* (2018), I produced another work titled *Jeju Prayer* (2012). *Jeju Prayer* is my first feature documentary film about the Jeju April 3 Incident and the issues about the Gangjeong Naval Base. The film was completed in 2012 and released in 2013. Once it was released, I organized screenings in different regions and

held conversations with audiences. At a talk in Gwangju, I was told that it would be good to tell the story of the unknown citizens of the May 18 Democratic Movement in Gwangju. Since I had difficulties while creating *Jeju Prayer,* I was wondering if I could deal with the May 18 Democratic Movement as a subject of my work. *Jeju Prayer* began with the story of the grandmother of my partner, who's also my producer. So it's also a story of my family. I didn't have any direct relationship with the May 18 Democratic Movement, so I thought a lot about how I could deal with it. Since 2013, I've visited the Gwangju Trauma Center, the May 18th National Cemetery, and other places to develop ideas and do research. Meanwhile, I started shooting another film, titled *Factory Complex,* so I stopped the project for a while. I couldn't focus on it because of other projects.

Then, in 2017, I was invited by the Korean Cultural Center in Argentina for a two-person exhibition at the National Fine Arts Museum (Museo Nacional de Bellas Artes). The show in Argentina was held in November 2017, and I was also invited by Carnegie International around the same time – 2018. The show's curator, Liz Park, invited the novelist Han Kang and me. The curator thought that it would be good if Han and I did something together, because Han had written a novel about May 18 titled *Human Acts,* and I'd created *Jeju Prayer* and *Factory Complex.* I told Han that I was going to visit Argentina, and she told me the story of the Mothers of the Plaza de Mayo. She suggested that I visit the plaza. So I studied the history of Argentina before my visit, and I witnessed the rally there myself. It's a weekly protest on Thursdays that's been going on for over forty years. Watching the mothers' rally, I thought of the May Mothers in Gwangju. After returning from Argentina, I went to Gwangju to interview the director of the May Mothers group. But the Gwangju mothers weren't in the May Mothers' House. I asked why they weren't there, and I was told that they were

participating in a protest about the restoration of the former Jeonnam Provincial Office. I then decided that I should deal with May 18 as a women's issue and from the perspective of women. So I began working on *Good Light, Good Air* in earnest, doing interviews and research with the focus on issues and keywords like "restoration," "excavation," and "missing persons."

Old Night (2021) is another work related to the North-South Korea relationship, created after *Bukhansan* and *Brothers Peak*. Curator Park Carey told me about the Jangdan area and suggested that I create a work on it. I actually didn't know much about the area at the time. So I stayed in the Unification Village and Haemaru Village for two weeks to interview local resident and former resident of the area, creating a two-channel video work out of the landscape of the area.

Finally, there's a new work titled *The Waves* (2022) at the end of the gallery on the second floor. I thought it would be good to have a new work in the exhibition along with my previous works. I thought about a work that could establish a turning point while maintaining consistency with other works I've created. That's why I focused on topics that haven't been resolved in my previous works. I had an interview piece with Vietnam War veterans that I began in 2004, and there was another work in 2015 where I interviewed grandmothers who'd been sexually violated by the Korean military. But I wasn't able to proceed any further since it wasn't easy to deal with the issue for various reasons. The Yeosun Uprising and the Sewol Ferry disaster were partially included in *Exchange Diary*, but I was concerned about how to tell the story and hadn't been able to progress any further.

At first, I focused on the Vietnam War, but then I saw Kim Jeonghee in a newspaper in July 2022. Since she was an art teacher, and we were also doing art, I thought it would be good to talk about the Sewol Ferry disaster through her. I had a chance to visit Yeosu in July and August, and I decided I

could talk about the Yeosun Uprising during research visits with curators and artists in Yeosu. In fact, when I released a feature film titled *Things that Do Us Part* in 2019, people involved in the Yeosun Uprising told me that it would be good if the incident were examined in the film. They told me that Jeju and Gwangju were widely known through ongoing discussions, but to their dismay, the Yeosun Uprising was rarely known to people. The word "dismay" lingered in my mind for a while. And I thought about linking the Yeosun Uprising to a new story, since it was actually related to the Jeju April 3 Incident. However, it was difficult to meet people who were involved in the incident. I worried that I was making the victims of the Sewol Ferry disaster and the Vietnam War uncomfortable by keeping on meeting them and revealing their wounds, so I instead met people acting as mediators and listened to their stories. Since I was also creating works whose role was close to mediation in a way, I interviewed people with the idea of reinventing the direction of my work by listening to their stories, and creating a work based on that.

Once I decided on the interview format, I planned to film other inserts with a mobile phone. I personally thought the cuts I was taking every day were fascinating, since they felt like diary entries. So I kept filming with these three incidents and three people in mind. And the interviews with these three people create the skeleton, and the rest of the cuts are the flesh.

The title is taken from Virginia Woolf's novel of the same title. I was working on a project to create an autobiography for my class at the university and I came across Woolf's *The Waves* while I was looking for a novel in the form of an autobiography. The moment I saw this title, these three events were connected into one in my mind. Although the three incidents involved different kinds of state violence, I felt they were linked together by the sea. Obviously this applies to the Sewol Ferry disaster, but the Yeosun Uprising occurred when soldiers

refused to kill their fellow citizens across the sea, and the troops heading to Vietnam departed from Busan Port. I paid particular attention to the waves, as well as the different meanings of the sea. Waves are movements created by wind in the sea. They often cause great impact and damage like typhoons, but they allow us to navigate in any direction if we know the path or flow of the water, like when we surf. Therefore, we can compare waves to the intention to make a work that takes all these historical events into the future.

I think I've talked too much now, so I'll wrap up my explanations. I'll talk more about the works with Lee Nara.

Lee Nara (LEE): Thank you, good afternoon. Your work is often described as "showing the art of listening." You mentioned that after your work on Jeju Island, your interest seemed to have changed to listening and documenting what's invisible yet not talked about, which is what happened in the past. Since then, you've been working from the perspective of a listener. Your new work, *The Waves,* emphasizes mediators who are in the listener's position. So your work is gradually transitioning from hearing the stories of victims of history yourself, to listening to the stories of those who meet the victims. This leads to a question about the art of listening. There have been many examples of artists writing "exchange diaries," but *Exchange Diary* is special in that you sent the video you filmed to your counterpart, received the video filmed by your counterpart, and wrote a diary about that video. Artists are full of pride and have a strong will to complete their own work so putting their work in someone else's hands requires determination. But to think about it in a different way, it's also about listening to the images of others. So while many of your works began from listening to victims' stories, *Exchange Diary* is a work that reads soundless images taken by your peer, or what isn't said with words. So I realized that there are works that involve different types of listening. I'd like to ask about the meaning of

listening in your creative process.

Then, I want to talk about poetic intervention. You said a reporter asked you why you kept bringing up difficult and disturbing or heartbreaking stories, but your works are also very beautiful in their own right. Your way of working captures the trivial and subtle beauty of small creatures, buildings, and decaying things that you've loved since childhood, juxtaposed with stories of people who've experienced tragic social disasters. One way we can interpret time that has passed in the present is to make a poetic intervention, and I think that your work exemplifies revisiting history through such an intervention, creating metaphors of the present from the past.

IM: When curator Song Kahyun invited Omer Fast and me, she told me that I'm a listener and Omer is a storyteller. It's easier for me to listen than speak, and I feel comforted when I see the other person's expressions when I listen to a story. Listening creates the beginning of a relationship. I talked a lot with younger colleagues and listened to their stories when I was at art school. Once I graduated, I started working with the interview, since I thought listening could be a means of expression instead of speaking, and the interview was the most suitable form for listening. It's not that there's a particular art of listening, but it's a method that fits me well in terms of expression.

LEE: We could simply contrast speaking and listening in your work, but I think that your listening practice has different dimensions. As I mentioned while talking about *Exchange Diary,* listening is also a work of reading. It's reading and recording while listening at the same time. Various layers of listening are combined to make up your work. In particular, while watching *The Waves,* it occurred to me that you're now interested in listening as communication more than as reading or recording. I could see that you're very much interested in connecting and communicating, conveying stories to more people, delivering a story from one place to another, as in *Good*

Light, Good Air. This makes me think that after twenty-four consistent years of working, you might have reached an age where you feel a particular sense of responsibility for the world. I also wondered if you felt it was important to pass certain records on to future generations? Collecting the testimonies of grandmothers who were forced into sexual slavery is important because these victims of state violence are old and dying away.

IM: When I meet and listen to them in person, there are certain things that I can't express in words. And I've been mostly listening to stories of people who can't or don't express themselves. When I listen to their stories, I'm filled with emotion. It makes me feel like I'm learning and maturing. It's not about merely creating categories of victims or sufferers— there are essential things to be conveyed about their lives. I wanted to share with others the kinds of emotion, resonance, hope, or energy that's at the core of life that I feel.

LEE: I mentioned that there seem to be many layers of listening. Everyone wants to talk today, but there are people who still listen. Psychoanalysts, journalists, counselors, friends, and parents nowadays, as well as mediums in the past, are listeners. The historian in *The Waves* is that kind of person, and historical studies today involve oral historiography practices that document much more sensuous parts of history than before. And yet, while these people are trying to document information, historical facts, and things that can become testimonies, what you're trying to document and interpret is a little different. You mentioned you've matured, and we can say, in other words, it's empathy. I also think that your work is about embracing the feelings of these people and engraving them into your work.

This must be a very difficult task. Emotions aren't transmitted through telepathy. We just guess at other people's feelings. However, through that act of guessing, one can be inspired by something incredible. An amazing experience is possible through such an encounter, as if one has entered another

person. A work of art is an experience that establishes such opportunities. I suspect that these two things can run into difficulties for a video artist, as you build a career with more works, and become more skilled at it. I wonder whether you've experienced moments of conflict and tension between remaining a skilled listener who empathizes 100% when you listen to a person for the very first time, and the need to focus on certain aesthetic aspects in order to consistently follow up on your work?

IM: In the early days, I was often told by senior colleagues in the art world that my work was a bit "melancholic" and "simple," or was asked if it was an act of "aesthetic resignation." I didn't disagree, so I spent a decade working in a more sober, rational, and objective manner. There were some good points about it, but I didn't think it was the right fit for me. Documenting feelings and emotions seems to be an important aspect, and I like simplicity in some areas, too. As I looked back later, I thought that something else could be created by accumulating these simple things. And resignation doesn't just mean that one gives up on something. I think there's a positive aspect to it. Resignation can also create a certain determination. It means exercising patience and concession. I think there's a certain determination that's created through the accumulation of these things. I guess I thought about the will and strength of my parents and the workers that I met. I also thought that something great was created when simple things come together.

LEE: When you talked about *Exchange Diary,* you mentioned that you like to make things by collecting leftovers. Collecting leftovers has a long history in art, and it's also the most artistic method: it's a different method of configuration from setting a logical order, establishing priorities, and efficiently planning a daily routine without the slightest error or following what algorithms recommend in order not to make any mistakes. People like Donna Haraway describe that structure as "the work of making string figures," arguing

that the meeting of different things and the establishment of relationships will become the way we construct the world, the way we talk about it, and the way we survive in this world. When Haraway talks about the concept of string figures, she's describing disparately different beings, such as humans and non-humans, who come together to create certain figures. However, your work seems to build string figures in another sense. In your work, you read history and listen to the emotions of history, and you poetically intervene in the images of the past to reinterpret them. They seem to present us with opportunities to encounter the past with a sense of excitement or sadness.

But a question occurred to me in relation to something that happened recently. Many young people died in Itaewon, a tragedy that caused great conflict. One of the questions raised was, "Is the Itaewon incident another Sewol Ferry disaster?" There seem to be opposing views on this, since the Itaewon incident is like the Sewol Ferry disaster, and it's not like it, of course. Each and every person who died in Itaewon lived a different life from those who died in the Sewol Ferry disaster, had a different history, had a different name, and felt joy and sorrow in a different life. So we wouldn't be able to treat them as all the same people, nor can we treat the incidents as the same occasions. But there are certain things that are the same in terms of their structures. We can make analogies about the way these incidents happened, the way they were handled, and the way they shocked us. They collide with each other. So you linked three historical events with the motif of *The Waves*. And in the work, the interpreter, who's the mediator of atrocities in Vietnam, says that she's "reminded of the sea from her childhood when she hears the word." And you interwove three different incidents with the images of the sea and waves, and it was very beautiful and I was reminded of the disaster that happened in Itaewon. I wonder if you have any concerns about the possibilities that can arise

when we talk about different incidents as one, or lump different people together—what we can miss because of it, what we forget?

IM: In fact, the reason why I create my works is to remember what happened in the past and not forget, so that it won't be repeated. Around the time when the filming of *Factory Complex* was about to end, a violent incident happened when the military was deployed to suppress protests by garment workers in Cambodia. I visited the country, since it was related to a Korean company, and I included the story in *Factory Complex.* I did it because I thought there was a point where everything was linked to each other. In this sense, when I deal with the stories of the past together with current events, when I pull them a bit further into the present, people can see them not just as past events but as current ones. When I was almost done editing *Good Light, Good Air,* a military coup took place in Myanmar. I was thinking about how I could talk about it. Though I couldn't include it in the work, I tried to have it as hashtags, such as #WhatisHappeningMyanmar and #SaveMyanmar in the ending sequence.

However, I don't think I can deal with things in my work right away. I met a lot of people from Myanmar when I was working on a project with migrant workers in early 2000. While talking with them, I could see that they had admiration and envy for the economic development and democratization of Korea, and that they wanted to learn. Twenty years have passed since then, and I think what they felt while working as migrant workers in Korea may have had some influence when they returned to Myanmar. In this sense, Korea is no longer a country that needs to receive help, but is in a position to provide help to others. In particular, Korea should take the lead on various issues in Asia. That thought led me to talk through the form of hashtags.

But as you said, I couldn't help but think about the Itaewon incident while making *The Waves.* I actually wanted to talk about it. I wanted to do it in any possible way. But it's something I need to think about a little more.

There's almost nothing I can do at this very moment, but I'll be able to do something much later. And though I didn't put this in *The Waves*, I think you feel it by watching the work anyway.

LEE: *Old Night,* which you created just before *The Waves,* is a beautiful work whose title is borrowed from a poem of the same title. The work has some overlaps with *Sung Si.* While *Sung Si* is a work made up of video and sound with little narrative, except for a few words by a shaman, and without any interviews, *Old Night* is a montage piece that combines interviews with residents of a village near the DMZ and different landscapes. People who are living or lived there talk a lot about the impact of the place. For example, one person says, "Once I could go out and eat everything, but now I can't eat anything because of pesticides. I have to apply pesticides because the climate and environment have changed." They're the ones who read what we don't notice. They're also listeners. It's a workthat includes comments and interviews with people who listen to nature.

I used the term "poetic intervention" to describe they way you insert a lot of images of nature and small creatures you've enjoyed watching since your childhood between interview scenes. In *Old Night,* it's clear that you listened to people who actively figure out changes in nature, very carefully recording and editing their stories. In this sense, the images of nature in *Old Night* seem to be different from those images in your previous works. Some critics say that these images are intentionally arranged not to match the words appearing in the work, but I think that they express what's deep inside the minds of the people who speak. While in your previous works, the images of nature expressed the thoughts of humans, in *Old Night* humans seem to exist in order to express what nature says. In this sense, it's a work where nature comments through humans. The image of nature is not a comment on human history and emotions without words; instead, humans

make comments in order to listen to the stories told by nature. You already mentioned that you've always observed nature since childhood, but I wonder if you've become more interested in nature recently and if you're working on nature?

IM: It began with my interest in moving things in my childhood, and I started focusing more on nature while working on *Sung Si.* The images of nature at that time were a way to show people's stories through metaphors, but I asked myself if I was using nature too superficially or only as an image. In the mid-to-late 2010s, I came to focus more on the reality of nature. At this time, various infectious diseases were being caused by the destruction of nature, so I was more concerned about listening to the voice of nature.

And the reality of nature turned out to be different from our understanding of it. For example, we often think that nature in DMZ is preserved very well, but the situation is unexpectedly worse in some areas. I heard that there are areas that work well without human management, but there are also many areas that are worse without it. There are many animals that are crippled or disabled by landmines. So it's important to talk about the reality of nature. I haven't been able to deal directly with the issue yet, but I'm wondering how I can give nature a voice.

오메르 파스트와의 대화

모더레이터: 곽영빈

곽영빈: 오메르 파스트 작가님의 작품은 다큐멘터리나 픽션의 구분이 명확하게 잡히지 않는 것도 같고, 혹은 그것들을 벗어나는 것도 같습니다. 이 부분은 넓은 맥락에서 임흥순 작가님의 작업과 상통하는데, 두 작가의 작품을 병치한 이번 전시가 무척 재미있다고 생각합니다.

오메르 파스트 작가님께서 그동안 해 온 인터뷰를 보면, 자신의 작업에 대한 자의식, 작업에 대해서 '정답'까지는 아니지만 이런 지점이 중요한 것 같다고 반복해서 말씀해 주신 키워드들이 있습니다. 그중 하나가 '노동' 혹은 '작업'이라고 번역될 수 있는 'work'라는 단어입니다. 노동 혹은 노동자에 대한 그림, 초상으로서의 작품이라는 의미에서 '노동의 초상(portraits of work)' 혹은 '노동자의 초상(portraits of worker)'이라는 표현을 쓰시기도 하죠.

이번 전시 작품 중에도 〈카를라〉(2020)와 〈캐스팅〉(2007) 같은 작품이 이에 해당합니다. 〈카를라〉에는 유튜브 콘텐츠를 검토하는 노동자가 등장합니다. 유튜브에 올라오는 아주 끔찍한 장면이나 보기 쉽지 않은 영상을 하루에 여덟 시간 이상씩 계속 보고 검토하는 일을 해요. 한편 〈5,000피트가 최적이다〉(2011)의 드론 조종사는 전쟁 지역에 직접 가지 않고 카메라 앞에서, 그러니까 컴퓨터 앞에서 노동과 오락/게임이 기술적으로는 구분이 안 되는 차원에서 키보드로 사람을 죽입니다. 이처럼 어떤 경계선상에 있는 노동 혹은 노동자의 작업에 관심이 많으신 것 같습니다. 이러한 맥락에서 '경계적 존재들(liminal beings)'에 대한 관심을 종종 언급하시기도 했고요.

이제 핵심으로 들어가자면, 유튜브 콘텐츠 관리자가 보기 힘든 영상들, 플랫폼에 올릴 수 없는 영상들을 검토하고 관리한다고 했는데, 그러한 영상을 누군가는 봐야 하는 겁니다. 그걸 누군가가 계속 보고, 그래서 그걸 더 이상 참을 수 없을 때쯤 그 사람이 일을 그만두게 되는데, 이는 일종의 트라우마를 남깁니다. 작가님의 작업에서는 이처럼 넓은 의미의

트라우마가 많이 다뤄지죠. 이 지점에서 제가 짚고 싶은 것은, '트라우마가 의외로 사실적인 것보다는 허구적인 것과 내재적인 관계를 갖는다'는 점입니다. '믿을 수 없는 것'을 자신의 의지와 상관없이 보거나 겪게 된다는 차원에서요. '이런 일이 어떻게, 이렇게 벌어질 수 있는 걸까?' 싶다는 의미에서, 사실보다는 '허구'에 가까운 것이죠. 일반적인 의미의 '다큐멘터리'로 담을 수 없는 지점, 어떤 '임계점'에 다다르면 우리말 표현에도 '꿈인지 생시인지'가 있듯이, '허구적인 것'의 경계에 이르는 지점이 있다고 생각돼요. 저는 그것이 작가님의 작업이 단순히 '다큐멘터리적'이라고 말할 수도 없고 '허구적'이라고만 말할 수도 없는 점이라고 생각합니다. 대부분 '허구적'이라고 일컬어지는 것, 진짜가 아닌 '가짜'라고 이야기되는 것과 트라우마, 즉 '외상적인 것'의 관련성에 대해 어떻게 생각하시는지 궁금합니다.

오메르 파스트: 아주 예리한 생각입니다. 사실, 외상적인 것과 허구적인 것을 이렇게 연결 지을 수 있을 거라고 생각해 본 적이 없습니다. 보통은 그렇게 연결하는 게 비윤리적이기 때문에 연결 짓기를 거부하거든요. 우리의 윤리 의식과 충돌하는 건데, 요컨대 누군가 외상적인 경험을 하게 된다면 우리가 가장 먼저 해야 할 일은 적어도 그가 겪은 일이 실제였다고 믿어 주는 일입니다. 이것이 바로 윤리적 의무라는 겁니다. 우리는 외상적인 것이란 상상할 수 있는 끔찍한 상황을 넘어서는 어떤 것이라고 규정합니다. 오늘 아침에 실제로 칫솔을 떨어뜨려서 주우려다 시차 때문에 세면대에 머리를 부딪히고는 이랬습니다. '젠장, 머리를 박아 버렸네!' 외상적인 경험은 아니죠. 이 경험을 설명할 수 있고, 여러분은 고개를 끄덕입니다. 그러나 저나 다른 사람에게 일어난 외상적인 일에 관해 말씀드리면, 갑자기 이런 공감의 연결이 끊어지고 맙니다. 외상적인 경험은 저로부터 혹은 외상을 입은 사람으로부터 이야기를 듣는 여러분에게로 넘어갈 수 없기 때문이죠. 저는 바로 이 지점에서 허구라는 도구가 트라우마와 공존한다고 봅니다. 어떤 일이 발생했다고 믿기 어렵거나 이를

재현하기 어려울 땐 이를 다루기 위해 또 다른 도구
상자를 사용해야 하는데, 이것이 바로 허구라는
도구 상자일 때가 많습니다.

곽영빈: 이 관계에 대해서 생각을 안 해 보셨다는 게
흥미롭네요. 저는 이 지점이 작가님의 작업을
보는 데 있어서 무척 중요하다고 생각합니다. 한편
작가님의 작업이 전쟁 등 외상적인 것을 사실의
순서나 다큐멘터리 형식으로 그대로 보여 주어서
'재현(represent)'하는 게 아니라, '재공연(restage)'
또는 '재구성(reconstruct)'하는 식으로 're-'를
붙이는, 즉 '다시 한다'는 전제가 항상 있다는 논의가
많았습니다. 실제로 이와 관련해 작가님의 작업 중에
독일 나치와 관련된 작업들이 있죠. 이번 전시 작품
중에도 한두 작품이 관련이 됩니다. 독일의 나치
유니폼을 입은 사람들이 자꾸 등장하죠. 그런 면에서
최근에는 작가님 본인의 유대계 배경이 반영되는
것도 같고요.

　　　이와 관련해서 이야기해 볼 수 있는 지점이
소위 '역사 수정주의'라고 일컬어지는 입장입니다.
이를테면 '홀로코스트'라는 역사적 사건에 대해
그것이 안 일어났다고 이런저런 이야기하는 것을
이른바 '역사 수정주의'라고 하죠. '정말 600만 명이
죽었을까? 너무 많이 부풀린 거 아니야? 사진 같은
자료 있으면 가지고 와 봐'라는 식이죠. 우리나라의
경우에는 위안부와 관련된 논쟁이 그와 비슷한 점이
있어요. 일본에서 '정말 위안부가 있었어?'라고
주장하면 우리는 언제나 모든 증거 자료를 제시해야
하는 입장에 서게 되는데 그것이 사실상 불가능한
상황이죠. 그 부분에서 '외상적인 것'과 '허구적인
것'이 '외설적(obscene)'이라고 할 만한 관계를
가지면서, 동시에 이게 진짜인지 아닌지에 대한 부분이
문제가 되는 것이죠. 이런 차원에서는 '허구적'이라는
말을 꺼내는 것이 대단히 위험해지는 상황이 되는 것이
사실입니다. 그래서 그 맥락에서 자신의 유대계 배경과
관련된 자의식이랄지, 혹은 주로 베를린을 기반으로
활동하시는 과정 안에서 이 문제에 대한 생각을
최근 좀 더 하시게 된 것인지 궁금합니다.

오메르 파스트: 제 작업은 수정주의의 부상에 대응하는
것이 아닙니다. 하지만 외상적인 것과 허구적인 것의
병치라는 흥미로운 관계로 돌아가 보자면, 우리가
직접 경험하지 않은 것을 외상적인 것으로 인지할 때
혼돈이 일어납니다. 우리가 연극이나 영화에 대한
일종의 관객 노릇을 하라고 요청받았다는 불신을
타파하기 위해서 믿음의 도약을 하게 되거든요.
세상일이 얼마나 허구적인지에 대해 점점 더
민감해질수록, 예컨대 소셜미디어상의 음모론이
늘어나면서 권위와 제도가 망가지고 있습니다.
매우 포스트모던적인 현상이 상당히 부정적인 결과와
함께 늘어나고 있는 겁니다. 이런 현상이 일반 대중에게
널리 알려질수록, 외상적인 사건의 희생자들을 배우로
여기기 쉽다고 봅니다. 그들이 말하는 것이 진실이
아니라고 확신할 수 있는 신호를 찾는 겁니다. 말하자면
우리는 흥미로운 시대를 살고 있습니다. 관객들이
픽션을 만드는 모든 도구를 가지고 있고, 어떤 점에선
이를 남용하고 있습니다. 이와 더불어 우리에게 진실이
무엇인지를 밝혀 주는 제도가 무너지고 있고, 적어도
이에 대한 믿음과 신뢰가 함께 무너지고 있으니까요.
한때는 언론, 사법 제도, 무엇보다 정치가 이런 질문의
대답이었던 적이 있습니다.

곽영빈: 이야기를 조금 구체화하기 위해서 사례를
덧붙이면, 클로드 란즈만이라는 유대계 감독이 만든
〈쇼아〉(1985)라는 영화가 있습니다. 〈쇼아〉는
9시간이 넘는 긴 영화인데 재연 장면이나 아카이브
푸티지가 하나도 없어요. 살아남은 사람들의
인터뷰만으로 전부 이루어져 있는데, 그게 아이러니한
점이 '말만 하는데 어떻게 믿어요?'라는 질문이
가능하게 되는 겁니다. '아무 증거가 없는데 저 사람
이야기가 거짓말인지 어떻게 알아요?'라는 질문이
제기되는 거죠. 란즈만이 약간 도발적으로 했던
이야기를 요약해서 말하면, 쇼아라는 건 '재현이
불가능하다(unrepresentable)는 것'입니다.
이 말은 자기 영화는 유일한 예외라는 말이 되기도
하죠. 그리고 란즈만이 홀로코스트를 다룬 영화 중에서
유일하게 상찬했던 영화가 네메시 라슬로의 〈사울의

아들)(2015)인데, 이 영화는 일반적인 의미에서 '픽션 영화'예요. 저는 이 사례가 외상적인 사건을 다루는 데 있어서 허구의 역할이 얼마나 흥미로운지를 보여 준다는 생각이 듭니다.

그래서 질문을 조금 더 세공한다면, 지금 작가님께서도 지적해 주셨듯이 뉴스 푸티지 등의 자료를 적당히 편집해서 진짜인지 아닌지 애매모호한 영상이 유튜브에 넘치는 매체 환경에서 소위 '탈진실(post-truth)'이라는 차원의 논의가 가능해졌는데, 어떤 의미에서는 작가님의 작업이 그런 시대에 '포위'된 면이 있는 것 같아요. 일반적인 의미의 사실만을 드러내는 작업이 아니라 '허구적인 것'과 '외상적인 것'의 경계에 관해 아주 흥미로운 차원에서 작업을 해 오셨는데, 어떤 역사적 사실을 두고 '진짜인지 아닌지 어떻게 믿느냐'고 주장하는 대안우파적(alt-right)인 입장이 전 세계적으로 만연해진 지금의 상황에서 그에 대한 작가님의 작업의 대응 혹은 변화에 대한 생각을 해 보신 게 있는지 궁금합니다.

오메르 파스트: 저는 예술이, 혹은 적어도 제가 만든 예술이 할 수 있는, 해야만 하는 일을 역사적 진실과 같은 문제와 분리해야 한다고 봅니다. 말씀드리기 상당히 어렵긴 한데, 객관적 진실 같은 것이 존재하지 않는다고 여긴 적은 단 한 번도 없습니다. 그저 그것을 정확히 파악하는 것이 불가능하다고 생각할 뿐이죠. 마치 원자핵 주변을 도는 전자(電子)와 비슷합니다. 그것이 거기에 존재한다는 것도 알고, 이에 대한 거대한 이론도 존재하지만, 그 위치를 정확히 짚는 것은 절대 불가능합니다. 그래서 제도가 필요한 것이고요. 예술은 하나의 제도이고, 사법 제도는 또 다른 제도이며, 언론 역시 또 하나의 제도입니다. 제가 볼 때 이런 제도는 집단적인 것이고, 거기에는 규칙이 존재합니다. 모든 제도는 어떤 의미에서 허구적인 점을 공유하며, 최소한 연극적인 부분을 공유합니다. 사법 제도에 대한 생각을 말씀드리자면, 물론 법원을 통해 밝혀진 진실을 무너뜨리려는 건 아닙니다만, 적어도 목적론적으로 볼 때 사법 제도는 연극과 동일한 기원을 공유합니다.

법정에서 진실을 알게 되는 경험은 극장에 가는 경험과
매우 비슷하거든요. 결과나 결론을 통해 진리를
확립하는, 일종의 퍼포먼스가 벌어지는 겁니다. 관객은
하나의 집단으로 존재하고, 증인들은 배우와 같습니다.
판사, 변호사 등도 있고요. 제 작업은 객관적 진리를
확립하거나 전자의 위치를 파악하려는 게 아니라,
이러한 제도가 성립되는 방식을 가리키려는 것입니다.
제도라는 것은 분명 구축된 것이지만, 그렇다고 해서
아무것도 없는 허공에서 생겨난 것도 아닙니다.

〈카를라〉에서는 적어도 한 명의 사람을 통해
하나의 사례를 짚어 보려 했습니다. 우리 눈에 보이지
않는 어떤 인물, 우리 눈에 보이지 않거나 우리 사회가
무시하는 이미지와 내러티브, 언어와 매우 직접적이고
물리적이며 즉각적인 관계를 맺으며 일하는 어떤 사람
말입니다. '우리'라는 단어를 집합적으로 말씀드렸는데,
여기서 '우리'라는 것은 아주 거대한 가정입니다.
하지만 우리는 무언가를 보지 않기를 바랄 때 이를
가시적인 영역, 허용되는 영역에서 없애 버리곤 합니다.
이 작품에서 저는 이러한 개념, 가시적인 것으로서의
진실이라는 개념이 어떻게 구성되는지 탐구했습니다.
저는 이 둘이 상당히 많이 연관되어 있다고 봅니다.
진실을 알기 위해선 최소한 어느 정도의 가시성에
도달해야 하는데, 이것은 억제되어 있는 외상적인 것과
관련이 있습니다. 어떤 일이 눈에 보이지 않는다면 그
일은 일어나지 않은 것이나 마찬가지라는 겁니다. 눈에
보이게 되면, 그제야 그것이 얼마나 진실에 가까운지
이야기할 수 있습니다. 이것은 고도로 연극적인 과정을
통해서만 가시화될 수 있습니다. 인터뷰, 이야기,
스토리텔링, 촬영, 기록, 역사 쓰기, 법정 출두와 같은
모든 과정은 허구적인 것, 연극적인 것과 밀접하게
연결되어 있지요.

곽영빈: 방금 말씀해 주셨던 몇몇 용어와 키워드가
제가 관심 갖고 있는 지점과도 연관되는 것 같습니다.
작가님의 작업 중에 〈토크 쇼〉(2009)라는 작품이
있어요. 〈토크 쇼〉는 영어 표현으로는 '차이니스
위스퍼(Chinese whispers)'라고 하는, 앞사람이
뒷사람에게 귓속말로 이야기를 전달하는 놀이를

바탕으로 만들어진 작업입니다. 여기서 말이
전달되면서 내용이 약간 바뀌거나 이야기가 점점
변하면서 왜곡됩니다. 흥미로운 점은 이것이 일반적인
의미의 대화는 아니라는 거예요. 일대일 대응의
대화라기보다 누가 무엇인가를 묻고 거기에 대답을
하는, 좀 더 강력하게 말하자면 '취조'에 가까운
형식이 되겠죠. 작가님의 작업에서 취조, 인터뷰,
저널리즘, 리포팅 같은 형식은 어떤 사건, 범죄, 전쟁,
끔찍한 외상과 관련이 됩니다. 그러니까 이 경우는
궁금해서 묻고 그걸 어떻게 경험했는지 질문하는 것도
중요한 문제가 되지만, 그 안에서 일종의 재구성이
이미 들어가 있는 것 같아요. 회상 자체가 이미
관습적인 '사실의 차원'을 넘어선 것이니까요.
'대칭적인 대화'라기보다는 '취조'나 '인터뷰' 같은
비대칭적인, 혹은 번역이 계속 이상하게 되는 것에 대해
예전이나 혹은 근래에 해 보신 생각 혹은 관련된
에피소드가 있으신지 여쭤보고 싶습니다.

오메르 파스트: 제 작업은 정보가 전달되는 조건을
전면에 내세우는 경우가 많고, 이는 상당히 윤리적인
조건입니다. 상당히 미심쩍은 것이고, 아주 문제가
많은 겁니다. 또한 그러한 조건에는 주체성, 권력,
특권이 개입되어 있습니다. 저는 카메라 반대편에
앉아서 누군가 자신에게 일어난 경험, 실제로 일어난
경험을 이야기하는 것을 들을 때, 그런 조건을
명확하게 인지하고 있습니다. 저는 그 경험을
받아들이고, 흡혈귀처럼 빨아들입니다. 하지만 결국
그것을 소화하는 것이 제 일입니다. 다시 한번
숙고(re-expectorate)하고, 이를 하나의 진술로
형태를 바꾸면(re-form) 이제 공개적인 것이 됩니다.
제가 누군가를 기록한다고 해서 실제로 일대일의
기록이 일어났다고 말하기는 어렵습니다. 카메라의
존재나 청취자로서의 제 존재 혹은 상대방에게
무슨 일이 일어났는지 묻는 말과 같은 온갖 조건이
필연적으로 그러한 만남의 구조를 만들게 될
것이니까요. 그래서 저는 제 작업에서 상대방이
들려주는 이야기를 그러한 조건에 대한 정보와
평행하는 방식으로 어떤 구조 안에 끼워 넣으려 합니다.

이야기를 말하는 동안 무슨 일이 일어나는 걸까요? 카메라 뒤에 있는 사람은 대체 누구일까요? (그렇기 때문에 작품에는 배우가 연기하는 대역이 자주 등장합니다.) 본질적으로 알 수 없거나 표현할 수 없는 것은 대체 어떻게 표현할 수 있을까요? 이를 위한 적합한 언어는 무엇일까요? 결함이 있는 언어가 적합할 때가 아주 많습니다. 보시다시피 작업에 등장하는 배우들은 얼어붙거나 하지 말아야 할 일을 하고 있습니다. 이 모든 것이 대중, 즉 관객의 인식을 끌어올리는 신호를 줍니다. 그저 이야기로 전달 중인 내용에 공감하게 만드는 것이 아니라 이야기가 기록되고, 전달되고, 수용되는 조건을 인식하도록 유도하는 겁니다. 이것이 바로 진실이 존재하는 연결 고리입니다. 아시다시피 진실이란 존재하지 않거든요. 진실은 마치 전자처럼 공기 속 어딘가에 존재하며, 우리는 이를 보거나 만질 수 없습니다. 마치 램프의 요정을 병에서 꺼내듯 진실을 드러내는 순간, 우리는 이러한 구조들이 쉴 새 없이 움직이게 만들어야 합니다. 법원, 역사 기록, 언론, 진실을 유지하기 위한 글쓰기와 같은 제도적 구조이든 그렇지 않든, 사건의 진실을 유지하기 위해서죠. 여객선 참사가 되었든, 핼러윈에 일어난 군중 참사를 다루는 것이든, 어떤 나라의 선거 결과에 관한 것이든 상관없습니다. 우리는 계속해서 진실을 이야기(narrate)해야 합니다. 그렇기 때문에 어떤 것이 진실이라는 관념을 유지하기 위해서는 스토리텔링을 키워 내는 것이 매우 중요합니다. 진실이란 근본적으로, 즉각적으로, 항상 깨지기 쉬운 것이기 때문입니다.

곽영빈: 네, 중요한 논점을 다시 짚어주셨다는 생각이 듭니다. 법정에서 벌어지는 상황이 무척 '연극적'이라는 점입니다. 우리가 또 '연극적'이라고 하면 '가짜'라고 생각하지만 연극이라는 '형식'이 필요하다는 것이죠. 제가 종종 하는 이야기가, 진실은 '스스로 밝혀지는 것'이 아니라 누군가를 설득해야 도래하기 때문에 변호사와 검사가 있다는 거예요. 진실이 정말 스스로 밝혀진다면, 법조인들은 필요가 없겠죠. 이런 의미에서 '진실'이라고 하는 것은 언제나 이미 약간 깨지기 쉬운,

'취급 주의'가 필요한 것에 가깝다고 볼 수 있어요. 그것 자체가 스스로 '강력하다'기보다는 언제나 약간 깨지기 쉽기에, 그걸 겪었던 사람의 입장에서도 이걸 사람들이 믿어줄지 아닐지가 오히려 위태로운 것이죠. 라캉도 "진실은 허구의 구조를 갖고 있다(La vérité a la structure d'une fiction / Truth has the structure of a fiction)"라고 이야기한 적이 있어요. 그것이 '가짜'라는 것이 아니라 '그러한 구조를 갖고 있다는 것'이에요. 일반적인 표현으로 '언빌리버블'이라는 것이 '어떻게 그런 일을 겪었어?'도 되지만, 살짝 뒤집고 뉘앙스만 바꾸면 '이거 못 믿겠는데?'가 되잖아요.

그런데 이런 부분을 작가님이 작업으로 풀어 나갈 때, 형식 또는 기술적인 차원이 굉장히 중요한 역할을 합니다. 이번 전시에 포함된 작품 〈캐스팅〉은 4채널로 돼 있죠. 앞면의 스크린에서는 사운드로 증언이 나오고 보이는 이미지 둘은 사운드와 전혀 다르며, 그 스크린 뒤로 가면 또 전혀 다른 식의 것이 나오는, 이렇게 스크린 자체를 두 방향으로 씁니다. 혹은 〈연쇄된 CNN〉(2002)에서는 여러 사람이 말하는 뉴스 푸티지를 음절 단위로 다 쪼개고 뽑아내서 실뜨기하듯 엮습니다. 이 부분에서 구술성(orality)과 문자성(literacy)의 관계를 짚을 필요가 있어요. 둘 다 '언어'에 관한 것처럼 보이긴 하지만, 사실 말과 문자에는 차이가 있는데 말을 음절 단위로 파악해 재조립한다는 건 말을 문자처럼 다룬다는 것이거든요.

실제로 이번 전시에는 포함되지 않은 〈잘 익은 장소〉(2020)라는 작품에도 말을 문장 단위로 나누는 방식이 등장합니다. 여기서는 말을 문장 단위로 나눈 다음에 이를 검색어로 활용해 구글 검색을 할 때 나올 법한 영상과 병치합니다. 그런데 이 영상을 핸드폰 화면 세 개로 보여 주죠. 그래서 하나의 영상에서 우리가 듣는 소리가 있는데, 그것과 상응하는 이미지인 것 같지만 약간 차이가 있는 이미지들이 나옵니다. 'court'라는 단어는 '법정'을 뜻하지만 '테니스 코트'의 이미지가 나오는 식으로, 구글에 검색했을 때 나오는 검색어와 관련은 있지만 내가 원하지 않는 이상한

이미지들이 등장합니다. 그러니까 단어와 이미지의
상응과 괴리, 혹은 이미지에 적합한 언어의 문제가 앞서
이야기한 귓속말 놀이에서의 번안, 왜곡과도 관련되는
것 같은데요. 그 작품들에서 공통적으로 끔찍한 외상을
남기는 것과 형식에 대한 관심이 계속적으로 유지되는
것 같습니다. 이번에 포함된 〈아우구스트〉(2016)는
최초로 3D를 사용한 경우이기도 하고요. 다시 말해
이런 형식적인 것들, 개별적인 작업의 기술적인
요소들을 정하는 기준이 내용적인 것과 어떻게
관련되는지 궁금합니다.

오메르 파스트: 작품이 제시되는 방식은 작품의
주제를 묘사하지 않으면서 주제와 관계를 맺어야만
합니다. 이런 점이 어렵습니다. 유희적인 것을 해 볼 수
있는 여지는 있지요. 유희나 놀라움을 안겨 줄 여지가
있어야만 합니다. 그렇지 않으면 그저 스스로를
반복하거나 작업의 주제를 설명하는 어떤 것을
할 뿐입니다. 〈아우구스트〉는 당시 베를린에 있는
그로피우스 바우에서 전시 초청을 받으면서
시작됐습니다. 미술관 디렉터 분이 모든 전시 공간을
보여 주었는데, 일곱 개의 전시실이 나란히 연결되어
있더군요. 이런 느낌이 들었습니다. '정말 끔찍한걸!
모든 사람이 1번 전시실에서 2번, 3번, 4번으로
간 뒤에 다시 첫 번째 전시실로 가야 하겠군.' 그런데
디렉터 분이 "이 전시장에서 제가 처음 기획한 전시가
아우구스트 잔더에 관한 것이었답니다"라고 하더군요.
저는 "음, 그거 참 멋진데요"라고 답했습니다.
지루한 영상을 보여 주는 블랙박스를 만드는 대신,
영상은 하나만 보여 주고 조명을 친 공간에 아우구스트
잔더의 사진을 몇 장 배치하려 했지요. 벽에 드로잉을
해서 사진 속에 묘사되지 않은 부분을 확장할
생각이었습니다. 재현된 것을 그려서 확장하고,
재현되지 않은 것을 더하고, 보이지 않는 것을 사진의
프레임 주변으로 다시 가져오겠다는 아이디어였던
건데요. 하지만 이런 질문을 하게 되었습니다.
'3차원으로 확장되는 3D 영화라는 영화적 장치를
쓸 수 있는데 왜 이미지를 2차원적으로 확장해야 하는
거지?' 그 즉시 아우구스트 잔더의 사진과 사진을

촬영하는 행위를 다시 연출해서 보여 주겠다고
생각하게 되었습니다.
　　　사진을 촬영하는 행위는 19세기 중반 이후
우리에게 진실이라는 개념과 관련해서 매우 중요한
행위로 존재하고 있습니다. 카메라는 100년이라는
아주 긴 시간 동안 진실을 결정하는 존재였습니다.
카메라는 진실에 대한 우리의 의구심과 불안을
아웃소싱하는 보철 장치였습니다. 만약 어떤 것이
사진으로 촬영되었다면 진실이라고 여겨졌습니다.
왜일까요? '카메라'는 '방'을 가리키는 라틴어 단어에서
유래한 것입니다. 하나의 작은 공간, 작은 그릇과 같은
곳에 빛이 들어오는 겁니다. 그리고 어느 순간,
이 공간이 닫히게 되죠. 그럼, 그 안에 무엇이 들어
있을까요? 그 안에 붙잡힌 건 바로 진실입니다.
빛이 들어가 있는 것인데, 그 빛을 정확히 짚을 순
없습니다. 마치 전자와도 같죠. 붙잡을 수는 없지만,
어떤 공간에 가둘 수는 있습니다. 그런 다음에 다른
곳으로 옮길 수 있습니다. 우리가 '암실'이라고 부르는
곳이죠. 글쎄요, 암실은 마법사와 연금술사가 암약하는
공간이니, 아주 무시무시하죠. 괴물과 동화의 공간이나
다름없습니다. 그런 암실에서는 대체 무슨 일이
벌어질까요? 암실에서는 사진이 인화됩니다. 그리고
사진이란 그림자입니다. 사진은 사진이라는 증거가
있기 때문에 세상 어딘가에서 반드시 실제로
일어났음이 분명한 어떤 사건을 반영한 것입니다.
사진은 아주 기독교적이기도 합니다. 예수의 얼굴이
찍힌 수의를 한번 생각해 보세요. 라스코 동굴의 벽화와
그것을 그린 예술가의 손이 존재합니다. 진실과 우리가
맺고 있는 관계는 흔적을 남기는 행위와 우리가 맺는
관계와도 아주 유사합니다. 카메라는 이러한 진화의
또 다른 한 단계에 불과합니다. 하지만 이제 우리는
그런 시점을 넘어섰습니다. 우리는 진실을 있는 그대로
기록하는 카메라에 대한 믿음을 잃어버렸습니다.
여전히 진실의 자리에 대한 집단적 불안을 아웃소싱할
보철 장치를 찾고 있지만, 아직 찾아내지 못하고 있죠.
이것이 우리 시대가 직면한 문제 가운데 하나입니다.
　　　〈아우구스트〉에 대해 다시 이야기해 보자면,

아우구스트 잔더가 사진을 촬영했을 때 상실한 어떤
것을 재현해 보겠다는 아이디어가 떠올랐습니다.
카메라 앞에서 무슨 일이 벌어지고 있었는지, 카메라
주변에서 어떤 일이 일어났는지 말입니다. 그런 뒤,
여기에 관련한 내러티브를 엮어 내겠다고
결정했습니다. 따라서 이 작업은 카메라 앞에서 상실된
순간뿐 아니라 아우구스트 잔더가 상실한 아들에 관한
것이기도 합니다. 잔더에게는 정치 활동을 하다 목숨을
잃은 아들이 있습니다. 그는 감옥에 구금된 상태에서
급성 맹장염을 치료받지 못해 죽고 말았습니다.
이 작업은 어쩌면 제가 설명하는 데 걸리는 시간보다
길이가 더 짧을 수도 있습니다만, 노년에 접어든 작가가
사진을 찍는 행위, 아들과 함께 사진을 찍던 것을
기억하는 내용입니다. 그리고 그는 자신의 집에 찾아온
아들의 유령과 만나게 됩니다. 제 작업에서는 유령적인
것, 사진적인 것, 진실에 관한 것이 대화를 나눕니다.
〈세상은 골렘이다〉(2019)라는 또 다른 작품도 있는데,
여기서도 유령이 누군가를 찾아옵니다. 나이가 들수록
점점 더 미신적이게 되는 것 같기도 하고요.

곽영빈: "나이 들수록 점점 미신적이게 된다"는
말씀이 재미있다는 생각이 듭니다. 방금 언급하신
〈세상은 골렘이다〉라는 작품에도 포함되어 있지만
그에 앞서 이번에 전시되지 않은 단편 작품 〈보이지
않는 손〉(2018)에도 유대 설화가 들어가 있어요.
우화(fable), 신화(myth), 허구(fiction)가
서양에서는 모두 같은 어원을 가졌어요. 그것이
'미신적'이 되어 가는 작품들과 관련된 것이기도 하고,
'진리(Truth)' 혹은 '진실'과 일종의 상충 관계,
긴장 관계를 계속 갖는다는 생각이 듭니다.
 아우구스트 잔더에 관해 질문을 덧붙이자면,
그 작품에서 '부드러운 경험주의(tender
empiricism)'라는 표현이 나옵니다. 아우구스트
잔더라는 사진작가는 굉장히 '정직하다'고 할 수 있을
만한 인물 사진을 찍어요. 주로 직업이나 인종 같은
특징을 잘 포착한, '이 사람은 정말 푸줏간 주인처럼
생겼다' 이런 느낌이 드는 사진이에요. 그런데 그것이
약간 엇나가면 '이 사람은 진짜 유대인처럼 생겼네'가

될 수 있는 거죠. 그렇게 되면 그 당시 나치 상황에서는
프로파일링처럼 특정 인종이나 사람을 범주화하는 데
쓰일 수 있는 거예요. 그래서 우리는 대부분 사실이
허구보다는 위험이 덜하다고 생각하지만, 잔더의
사진은 꼭 그렇지 않다는 것을 보여 주죠.
　　그런 면에서 〈아우구스트〉에는 사실이 오히려
갖는 위험에 대한 자의식이 있는 것 같아요.
사실적인 것을 그대로 드러낸다는 것에 대한 어떤
긴장 관계, 위험 같은 것에 대한 자의식이 있다는
생각이 듭니다. 다시 덧붙여서, 아까 말씀해 주시기는
했지만 일반적인 사람들이 이야기하는 차원에서
'정말 진짜다' '이것이 정말 사실이다'라고 하는 것에
대한 입장의 변화 같은 게 있으신지 말씀 부탁드립니다.
또 "점점 미신적이게 되어 간다"는 언급이 사실과
사실이 아닌 것, 미신과 미신 아닌 것의 구분에 대한
위기 의식과 관련이 있는지도 궁금합니다. 내가 점점
미신적이게 되어 가는데 다른 사람들도 사실과 사실이
아닌 것을 구분하지 못하는 상황에서 내 작품이 어떻게
수용될지 생각해 보셨는지 궁금합니다. 만약 한 관객이
'어차피 사실이나 사실 아닌 것을 구분 못 하겠는데,
당신 작품이 그런 부분을 적절히 이야기해 주고 있어서
나도 동의한다. 진실은 없다고 생각한다' 같은 반응을
보인다면 어떨까요? 이렇게 약간 우회적인 질문을
다시 한번 드려 보고 싶습니다.

오메르 파스트: 그런 부분에 대해서 상당히 크게
불안해하고 있습니다. 저는 불안이 많은 사람으로
태어났고, 점점 더 불안감이 크고 미신적인 사람으로
변하고 있습니다. 우리가 진리라고 생각하는 것이
무엇인지, 이른바 탈진실의 시대에 진실이라는
개념을 어떻게 유지할 수 있을지에 대해서 말이죠.
제게는 이 질문에 대한 답이 없습니다. 저는 이론가가
아니고 예술가입니다. 그리고 제가 경험하거나
인식하는 현실을 나타내는 구조를 만들기 위해
애씁니다. 현실은 꽤나 분열되어 있고 문제가 많은데,
이런 점이 제 작업에 반영되어 있다고 봅니다.
　　말씀해주신 퍼포먼스 작업 〈토크 쇼〉는
2009년에 극장에서 진행했던 공연입니다.

사흘 밤 동안 세 명의 손님을 모셨는데, 이들 모두
가까운 사람이 정치 활동에 연루되어 목숨을 잃은
분들이었습니다. 첫째 날의 손님은 빌
아이어스였습니다. 아이어스는 1960–70년대에
급진적으로 변한 '웨더 언더그라운드'의
일원이었는데요. 그들은 미국 곳곳의 군사 기지에
폭탄을 설치했고, 당시 그의 파트너는 폭탄을 제조하다
목숨을 잃었습니다. 둘째 날에는 미술평론가를
남편으로 둔 한 여성이 나왔습니다. 그녀의 남편은
2003년 이라크 전쟁이 발발하자 기자가 되기로
결심했고, 결국 이라크에서 목숨을 잃고 말았습니다.
셋째 날에는 유나바머(Unabomber)라는 이름으로
알려진 폭탄 테러리스트 시어도어 카진스키의 동생이
왔습니다. 카진스키는 대학교수였고, 정치적 지향으로
인해 급진화되어 여러 과학자, 대학교, 광고회사에
폭탄을 보냈습니다. 초대받은 손님들은 각자 자신의
실제 이야기를 관객에게 들려주었습니다. 관객은
그 이야기를 처음 듣는 것이었고요. 그리고 초대
손님의 옆에 앉은 배우 역시 그 이야기를 처음으로
접했습니다. 이야기가 끝나면 또 다른 배우가 등장했고,
그렇게 등장한 이들에게 방금 들은 이야기를 기억에
의존해서 다시 들려주었습니다. 무대에는 신호등을
설치했습니다. 관객에게는 보이지 않았지만, 배우들은
녹색 불이 들어와 있는 동안 이야기를 이어 나가야
했고, 처음 이야기를 한 사람이 걸렸던 시간만큼
이야기를 다시 떠올려야만 했습니다. 이들은 우리가
기억할 때 하듯이 압축해서 말할 수 없었습니다.
우리의 정신에는 한계가 있기에, 우리는 기억을
압축합니다. 저의 정신도 극도로 제한적이기에 경험을
압축할 수밖에 없습니다. 제게 일어난 모든 사소한
일을 빠짐없이 기억하지는 않으니까요. 모든 걸 다
기록하지는 않지만, 간략한 챕터별 하이라이트를
만듭니다. 거기서 흥미로운 것이 있다면 기록할 수도
있고요. 그렇지 않을 때는 쓸모없는 것들을 통째로
버리게 됩니다. 그런데 이 배우들은 그렇게 쓸모없는
것들을 버릴 수가 없었습니다. 하지만 모든 것을 다
기억할 수는 없었고요. 그렇다면 대체 어떻게 했어야

할까요? 픽션이라는 도구 상자에 기대야만 했습니다.
관객 앞에서 이야기에 세부 사항을 덧붙여 시간을 채워
넣어야 했습니다. 이는 인위적으로 구성된 것이었고,
가짜로 만들어진 것에 불과했습니다. 하지만 매일 밤
이런 일이 대여섯 번 넘게 벌어졌습니다. 이야기가
완전히 다른 것으로 변할 때까지 말입니다. 처음
이야기한 사람은 그 일을 실제로 경험했기에, 우리가
'진실'이라고 부를 수 있는 낱알 하나만큼의
이야기로부터 자라난 것입니다. 그런 뒤 이 이야기는
마치 바이러스나 동화, 소문, 가십, 구전과 같이
사람들의 몸을 오갔습니다. 다른 형태가 될 때까지,
몸에서 몸으로 이동했지요. 그날 밤 관객으로 온
사람들은 자신이 올림포스의 신이나 다름없다는 걸
경험할 수 있었습니다. 그들은 객석 아래 있는 무대에서
어리석은 인간들이 역사를 다루고, 시간을 다루고,
경험을 다루고, 진실을 다루면서 기억에 대한 진정한
경험을 몸에서 몸으로 전달하는 모습을
바라보았습니다. 그런 식의 전달로 인해 우리가 허구
혹은 거짓이라고 부를 수 있는 잉여적인 디테일이
만들어집니다. 우리가 합의만 한다면, 이 잉여적일
디테일을 결국 진실이라고 부를 수도 있을 것입니다.

 구조적인 부분을 말씀드리자면, 제가 하려는
일은 진실이 만들어지는 역학, 메커니즘을 탐구하는
겁니다. 이는 진실이란 존재하지 않는다고 말하는
것과는 다릅니다. 이런 점을 어떻게 한다는 것은 정말
어려운 일입니다. 윤리적으로는 진리라는 개념이
필요하니까요. 하지만 예술적으로는 그것을 재현할 수
없습니다. 만약 이것이 재현될 수 있는 어떤 것이라면,
재현이란 곧 이를 유지하기 위해 끊임없이 흐름을
유지해야 하는 온갖 쓸모없는 것, 모든 전달, 모든 몸을
통해서만 이뤄질 수 있습니다. 여기에 대한 저의 접근
방식도 그간 변화했는데, 지난 20년 동안 진실이라는
개념이 점점 더 공격받거나 망가지고 있다고 보기
때문입니다. 2000년에 대학을 졸업한 뒤부터 작업을
하고 있으니 22년 동안 창작에 임하고 있는 셈인데,
한 사람의 인간, 부모, 작가, 민주주의 시민으로서 이런
개념, 제도가 망가지는 모습을 힘들게 지켜봤습니다.

특히나 카메라에 진실을 아웃소싱하는 것처럼, 우리가
진실의 생산을 이런 제도에 아웃소싱하는 모습을
봤고요. 지금은 이런 제도들이 무너지고 있습니다.
공격받고 있는 겁니다. 여기에 대한 좋은 대안이
없고, 어떻게든 이런 제도를 다시 강화하고 보강해야
합니다. 다른 선택지가 없으니까요. 미술관, 갤러리,
예술은 그런 점을 반추할 수 있습니다. 하지만 진실을
추구할 때 바라볼 곳은 아닙니다. 제가 볼 때는 이런
점도 문제이지만, 거기까지 말씀드리지는 않겠습니다.

곽영빈: 이와 관련해 조금 나아가서 〈아우구스트〉를
보면, 이 작품에는 아우구스트 잔더라는 사진 역사에서
무척 중요한 사람이 언급됩니다. 이처럼 작가님의
작업에 미술사, 사진사, 영화사의 어딘가에서 본 듯싶은
작품이 환기되는 경우가 많아요. 〈아우구스트〉가
사진의 경우라고 하면 〈카를라〉는 미술의 경우일 것
같아요. 〈카를라〉에 계속 변형되는 얼굴들이 나오는데,
독일 표현주의의 화가였던 막스 베크만의 초상이
직접적으로 베크만이라고 언급되지 않으면서 계속
변주됩니다. 또 〈연속성〉(2012)에는 제프 월의 사진
작품을 참조점으로 삼는 것이 분명히 드러나는 장면도
있습니다. 〈세상은 골렘이다〉에도 명확한 이미지는
아니지만 유대인의 역사에서 신화적인 괴물인 골렘에
대한 1920년대식의 묘사가 환기됩니다. 신상옥 감독이
북한에서 영화로 만든 한국의 '불가사리' 신화와도
유사한데, 골렘은 소설 『프랑켄슈타인』의 원천이 되는
괴물이기도 하고, 파울 베게너 감독의 영화 〈골렘〉도
관련되죠. 작가님께서 이런 과거 예술을 항상 염두에
두고 작업을 하시는 것인지 궁금합니다. 이런 넓은
의미의 20세기 혹은 그보다 앞선 예술사의 참조점들
같은 것을 가져와서 약간 변형하는 자의식 같은 걸
가지고 계시는지, 그러한 참조점들과 자신의 작업과의
관계에서 어떤 생각을 가지고 계신지 궁금합니다.

오메르 파스트: 네, 절대적으로 그렇습니다. 모든
작품에는 참조점이 존재하죠. 아주 간단한 예를 몇 가지
들어 볼 수 있습니다. 〈연속성〉은 대본을 쓰기 전부터
이미 제프 월의 사진을 참조점으로 삼을 거라는 사실을
알고 있었습니다. 캐나다 사진작가 제프 월의 사진

작업인 〈죽은 병사들의 대화〉(1992)에서는 죽은
소비에트 병사들이 서로 이야기를 나눕니다.
아프가니스탄에서 무자히딘의 기습으로 목숨을 잃은
소비에트 병사들이 좀비처럼 죽음 이후의 상태에 놓인
모습이죠. 그들은 죽지도 않고, 살아 있지도 않습니다.
한 병사는 자신의 살점을 다른 병사 앞에 매달아 놓고
있습니다. 다른 병사는 생각하는 듯한 모습이기도
합니다. 이 작업은 매우 민감한 순간, 즉 한순간에서
다음 순간으로 가는 통로를, 삶에서 죽음으로 이동하는
순간을 희극적이면서도 비극적으로 묘사한 것입니다.
〈연속성〉에서 이런 점을 활용하게 될 거라는 걸
알았습니다. 이 작업은 반복, 회귀에 관한 것이거든요.
이 작업은 한 명 혹은 여러 명의 아들이 귀환하는 것,
또 다른 권력, 또 다른 제국주의적 권력이
아프가니스탄의 힌두쿠시산맥으로 돌아오는 것에
관한 내용입니다. 구체적으로는 독일이 아프가니스탄
국제안보지원군(ISAF)에 참여한 사실을 다루는
것이고요.
　　　〈차고 세일〉(2022)에서는 참조 지점이
명확합니다. 얀 반 에이크가 1434년에 그린
〈아르놀피니 부부의 초상〉이라는 작품입니다. 저는
제가 이 그림을 활용하고 싶다는 걸 알고 있었지만,
리들리 스콧의 〈블레이드 러너〉(1982)를 몰래
차용하고 싶었다는 것은 작품을 보셔도 알아채지 못할
수 있습니다. 이 영화에는 아주 유명한 장면이
있습니다. 해리슨 포드가 레플리컨트를 쫓다가 한 장의
사진, 즉 진리를 찾아냅니다. 그러고는 이 사진을
기계에 넣고 스캔합니다. 그는 기계를 지시하고
조작하면서 "3에서 13까지 확대 실행" 같은 말을
합니다. 기계가 그의 말을 따르며 사진 깊숙이 들어가는
동안, 인간과 기계의 상호작용이 또 다른 사진을 만들어
냅니다. 이는 진실은 아닐지언정 적어도 단서는 됩니다.
그리고 이를 통해 또 다른 레플리컨트를 사냥하게
되고요. 진실을 찾는 동안 이뤄지는 이런 식의 '찰칵,
찰칵' 하는 효과와 사진적인 탐색에 대한 이런 식의
움직임을 활용하고 싶었습니다. 제가 창작하는 모든
작업은 제가 인지하고 있기도 하고 일부는 모르기도

하는 미술사적 참조점들로 인해서 오염되고,
풍부해지고, 비옥해집니다.

곽영빈: 마지막에 이야기해 주셨듯이 무언가가
회귀(return)하고 아이가, 혹은 죽은 사람이
되돌아오는 장면이 많이 등장합니다. 영어로는
'haunt(귀신이 출몰하다)'라고 하는데 내가 떨쳐
버리려고 해도 기억이 끊임없이 나를 따라다니는 것과
비슷하죠. 가끔 쓰시는 '좀비 과거'라는 표현과도
관련지을 수 있을 것 같아요. 마치 끓어오르는
냄비처럼, 과거가 아무리 눌러 닫으려고 해도 계속
솟아오른다는 거죠. 끝났다고 생각했는데 계속
살아나서 작업에 되돌아오고 재등장합니다. 접사
're-(재)'가 붙는 단어들—'reconstruct(재구성)'
'restage(재공연)' 'return(재귀)'—이야기도
앞서 나눴잖아요. 그중에 'rehearsal(리허설)'이라는
단어도 생각해 볼 필요가 있는데, 이 단어는 무대를
'준비한다'는 의미와 함께 '반복한다'는 의미도
갖고 있어요. 무대에서 할 것을 미리 하는 것이니,
결국 미래에 이뤄질 것을 '반복'한다는 거죠.
 이런 차원이 이전에 참여하셨던 기획전
《강박²》(2019)과 관련하여 어떤 실마리가 있지
않을까 싶습니다. 그 전시는 이번 전시를 기획한 송가현
큐레이터가 기획했던 전시로, 이번 전시의 전초전처럼
느껴지기도 합니다. '강박(compulsion to
repeat)'이라는 전시 제목 자체가 정신분석학적으로
보면 내가 일부러 하는 게 아니라 주체의 의도와
상관없이 반복하는 것, 혹은 반복되는 것을 의미합니다.
작가님께서 전쟁이나 외상적 기억 등을 포함해 비슷한
주제를 반복해서 다루는 것과 연동해서, 무엇인가가
자꾸 되돌아오는 것처럼 내 의도와 상관없이 나를
따라다니는 것과 관련된 것은 아닐까요? 이런 부분을
생각해 보셨는지, 비슷한 질문을 받아 보셨는지
궁금합니다. 떨쳐 버리려고 했는데도 의지와 상관없이
이런 걸 또 다루고 있다는 생각, 혹은 이번에는 전혀
다른 소재라고 생각했는데 하고 보니 또 같은 것을 하고
있다는 생각을 하신 적이 있는지 궁금합니다.

오메르 파스트: 반복이라는 개념은 우리가 논의 중인

내용과 흥미로운 방식으로 연관되기도 합니다. 물론,
우리는 트라우마적인 것이 현재에 다시 나타나는
어떤 것이라고 생각합니다. 트라우마적인 것은 원치
않은, 초대받지 않은, 요청되지 않은 것일 때가
많습니다. 하지만 이것은 결국 다시 나타나며, 우리는
이에 맞서야 합니다. 그리고 이런 대립 속에서
트라우마적인 것의 영역이 열립니다. 이것은 현재를
무너뜨립니다. 과거에 머무르기를 거부하는 것은 바로
과거 그 자체이기 때문입니다. 과거는 계속해서 현재에
다시 등장하는데, 만약 과거가 과거에 머무르기를
거부한다면 우리는 과거를 지날 수도, 현재를 경험하고
미래에 이를 수도 없습니다. 이것이 바로 트라우마적인
것입니다.

이보다 더 흥미로운 점은 진실이란 매우
연약하고 수행적이면서 합의에 기반한 것인데,
제가 볼 때 우리가 진실에 관해서 설명하려는 개념은
반복에 대한 강박과 매우 밀접하게 연관되어 있습니다.
즉 우리가 제도를 통해 하는 일, 법원이나 언론을 통해,
인터뷰나 질문을 하는 일은 곧 사람들에게 일어난
일을 기록할 수 있도록 이를 반복해 달라고 요청하는
것입니다. 기록은 곧 반복입니다. 기록된 문서는
무언가를 복제한 것이기도 하죠. 한 번 일어난 일은
결코 반복될 수 없습니다. 사건은 항상 손실되고 말죠.
그렇기 때문에 과거가 되는 거고요. 그렇기 때문에
하나의 사건은 사건이 되고, 어떤 사건이 벌어졌다는
사실을 입증하기 위한 도구는 본질적으로 오락적이며
재현적이기도 합니다. 사건의 사실성과 진실을, 그것이
일어났다는 사실을 입증하기 위해서는 어떤 것을
수행하거나, 쓰거나, 그리거나, 사진을 찍거나,
기록함으로써 이를 반복해야만 합니다. 이것이 바로
수행적인 것, 허구적인 것, 연극적인 것, 예술적인 것,
윤리적인 것, 진실된 것 사이에 존재하는 역동이고요.
하나의 사회로 기능하기 위해 우리에겐 제도적,
정치적, 사회적인 것이 필요합니다. 그렇기 때문에
제 작업에서는 반복이 아주 중요합니다.

리허설이라는 개념에 대해서 다시 말씀드리자면,
사람들은 보통 재연(re-enactment)에 대해서 계속

이야기하곤 합니다. 리허설 역시 재연만큼이나
흥미롭습니다. 왜냐하면, 리허설이라는 것은 대체
무엇일까요? 만약 이 자리에 여러분 없이 토크를
진행한다면, 이 토크는 정말로 일어나고 있는
것일까요? 이 토크를 통해서 대체 무엇을 하는 걸까요?
우리는 진정한 순간을 이루기 위해 이 토크를 준비하고
있었습니다. 그리고 진정한 순간이란 여러분 모두가
여기 존재하는 바로 그 순간입니다. 이 순간을 현실로
만드는 것은 바로 이곳에서 저희와 함께하는 여러분의
존재이며, 진정한 아티스트 토크이기 때문입니다.
여러분이 없다면 이 토크는 아저씨 두 사람이 술집에서
수다를 떠는 것이나 다를 바 없을 겁니다. 따라서
진실을 예견하는 것으로서의 리허설 역시 굉장히
흥미로운 일인데, 그 부분은 생각지도 못했습니다.
머지않은 미래에는 제 작품에 등장할 수도 있을 것
같고요.

곽영빈: 오늘 나눈 여러 가지 이야기가 전시를 더욱
풍부하게 해석하고 향유할 수 있는 지점들을 만들어
준 것 같습니다. 긴 시간 동안 흥미로운 여러 이야기를
진지하게, 혹은 재미있게 나눠 주신 작가님께 다시 한번
감사드리며 이만 마치도록 하겠습니다.

Conversation with Omer Fast

Moderator: Kwak Yung Bin

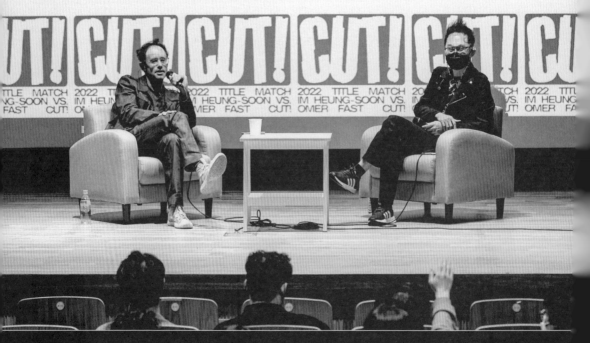

The Waves and a Garage Sale

Kwak Yung Bin (KWAK): It seems as if the distinction between documentary and fiction isn't clear in your work, or your work deviates from them. This is also in line with IM Heung-soon's work in a broad context, and I think this exhibition is interesting in juxtaposing your works.

In previous interviews you have done, I can see that there are repeated keywords that seem important to you, although these do not represent your self-consciousness and they are not the 'right answers.' One of them is the word 'work,' which can be translated into Korean as signifying 'labor' or 'task.' You also use expressions like 'portraits of work' or 'portraits of worker' to imply that a work of art is a kind of picture or portrait of work or a worker.

Among the works presented in the exhibition, *Karla* (2020) and *The Casting* (2007) are ones that fall into that type. *Karla* features a worker who reviews YouTube content. She/he spends more than 8 hours every day to watch and review some of the most horrific scenes and disturbing videos that are not easy to watch on YouTube. Meanwhile, *5,000 Feet is the Best* (2011) features a drone pilot who kills people without going directly to a war zone, sitting in front of a camera or a computer in a dimension where work and entertainment/games are technically indistinguishable. As such, you seem to be interested in the work or labor of workers that are on a borderline. In this context, you often mentioned your interest in 'liminal beings.'

Let me get to the point now. You said YouTube content managers review and manage disturbing videos and videos that cannot be uploaded on the platform. This means that someone has to watch those videos, and by the time they can't stand them anymore, they quit their jobs. This leaves a kind of trauma. Your work deals a lot with trauma in such a broad sense. I want to point out at this point that 'trauma unexpectedly has an inherent relationship with the fictional rather than the realistic.' It is in the sense that

one witnesses or experiences the 'unbelievable' against one's will. It's more of a 'fiction' than fact in a way that one feels 'how could this happen?' When something reaches a critical point that cannot be captured in a 'documentary' in the general sense, it arrives at a boundary of 'the fictional.' I think that's why your work can't be just called 'documentary' or 'fictional.' I wonder what you think about the connection between things that are mostly called 'fictional,' which are deemed not real but 'fake,' and trauma, which are 'things that are traumatic.'

Omer Fast (FAST): It's very smart and I actually never thought of this: to link the traumatic and the fictional. We want to reject that linking because it's deemed unethical. It collides with our sense of ethics, namely if somebody has gone through a traumatic experience, the first thing that we accord that person is at least the respect of believing that their experience was real. This is an ethical imperative, right? We characterize the traumatic as something that is beyond what we can imagine, something horrific. If I dropped my toothbrush this morning, and it actually happened, and I tried to pick it up, and I bumped my head on the sink, which happened because I was jet-lagged and I went, 'Oh fuck, I bumped my head!' It's not a traumatic experience. I can describe this experience to you and everybody nods. You laugh, but if I describe something else that happened to me, which is traumatic, then all of the sudden this kind of connection of understanding is severed because the traumatic experience cannot leap from me or from the traumatized person to an audience. This is where I think the tools of fiction coexist with the traumatic: When we cannot believe that something has happened or we have a hard time representing it, we need to use another toolbox in order to address those things. And very often that toolbox is, in fact, the toolbox of fiction.

KWAK: It's interesting that you haven't had thoughts about the relationship. I've been

thinking for a long time that this is a very important point for understanding your work.

On the other hand, your work has often been characterized as involving actions with the prefix 're.' It does not 'represent' traumatic things such as war in the order of facts or in a documentary form, but 'restage' or 'reconstruct' them. In fact, some of your work deals with Nazi Germany. There are a few works in this exhibition that also deal with this issue. They frequently feature people in Nazi uniforms. In that sense, your recent works seem to reflect your own experience as a person of Jewish origin.

An issue to discuss regarding this is the so-called 'historical revisionism.' For example, if someone claims that the historical event of the Holocaust did not happen, it is 'historical revisionism.' 'Did six million people really lose their lives? Isn't it exaggerated? Show us photographic evidence if there's any.' It's similar to the debate over the issue of sexual slavery by the Japanese military in Korea. Koreans are always in a position where we have to present the evidence if the Japanese government insists, 'Have there really been sexual slaves?' It's virtually impossible. That's where the 'traumatic' and the 'fictional' establish a relationship that can be called 'obscene.' But at the same time, the question of whether it is real or not becomes problematic. In fact, it is very dangerous to mention the word 'fictional' on this level. I'm curious to know if you have been developing ideas about this issue a bit more in recent years out of certain self-consciousness as a person of Jewish origin or in the course of your career that's mainly based in Berlin, Germany.

FAST: My work is not a response to a perceived rise in revisionism. But if we go back to this very interesting juxtaposition between the traumatic and the fictional, the confusion happens when we perceive the traumatic not as something that we experienced directly, we are asked to make the same leap of faith—to suspend the disbelief—that we are asked to perform as an

audience to a fictional production, whether it be theater or film. I think that we are increasingly sensitized to how fictional things are, for example the rise in social media conspiracy theories, undermining authorities and institutions. That is a very postmodern phenomenon with a very negative outcome. The more these phenomena gain currency within a public, the more we are likely to treat the victims of a traumatic event as actors, to confuse them and to search for the cues in those people that would convince us that what they're telling us is not true. And we're living in interesting times where the audience has all the tools of fiction and is misapplying those tools. There's also a parallel breakdown in institutions, or at least in the faith and the trust in institutions that are supposed to establish what is the truth for us, and that the press, the system of justice, and of course our politics are not the answer to the question.

KWAK: To elaborate a bit more, there's a film called *Shoah* (1985), directed by Claude Lanzmann, a filmmaker of Jewish origin. It is a long film that runs more than nine hours, but there's not a single scene that shows reenactment or archival footage. It is entirely composed of interviews with survivors, but the irony here is that it enables this question, 'How can I believe it when it's just people saying things?' Some might ask, 'How can I know if that person is telling the truth when there is no evidence?' To summarize Lanzmann's rather provocative proposition, Shoah is 'unrepresentable.' This also means that his film is the only exception. Lanzmann praised only one film about the Holocaust, which is *Son of Saul* (2015) by László Nemes. It is a 'fiction film' in the general sense.

I think it shows how interesting the role of fiction is in dealing with a traumatic event. To elaborate the question even more, as you just have pointed out, we can now discuss the so-called 'post-truth' dimension in a media environment where there is an overflow of obscure videos on YouTube that half-heartedly mix different materials such as

news footage. In a sense, your work is 'surrounded' by such an era. You've been working on a very interesting dimension on the boundaries between the 'fictional' and the 'traumatic,' not just revealing facts in the general sense. I wonder how you are responding to or thinking about the current situation where the alt-right positions are prevalent around the world, casting doubt on certain historical facts, 'How can we believe they are real or not?'

FAST: I suppose we have to separate what art, or at least my art, can and should do, related to issues like historical truth. These are very difficult things to talk about, but I never ever think that there isn't something like an objective truth. I just think that it's impossible to pin it down. It's almost like the electrons around the nucleus. We know that they are there, and we have very big theories about them, but we can never point the exact position of where they are. This is why we need institutions. Art is one institution, the justice system is another institution, the press is yet another institution. These institutions to me are collective. They have rules, and for me, they all share something with the fictional, or at least with the theatrical. What I think of the justice system is, and I'm not saying this in order to undermine the truth that has worked out through courts, that at least teleologically, it shares an origin with theater. The experience of getting to the truth in a court of law to me is very similar to the experience of going to a theater. There is a performance taking place in which the result or the conclusion will be the establishment of truth. The audience is a collective and the actors are the witnesses, the judges, the attorneys, and so on. And my work is not trying to establish the objective truth, to pin down the electron, but rather to point to the way that these institutions are established. These institutions are obviously constructed and they've obviously not come out of the ether.

In my work *Karla*, I tried to point to at least one example of a person, an invisible person who is actually working in a very

direct physical and immediate relationship to
the images, the narratives and the language
that we as a society ignore. I'm saying 'we'
collectively, and it's a huge assumption.
But when we do not want to see something,
we banish it from the field of the visible, from
the field of the permissible. What I tried to do
in the work is to explore how this notion of
truth as the visible is constructed. And for
me, they're very much related. In order to
have a truth, you have to reach a degree of
visibility, and this relates it to the traumatic,
which is suppressed. If it's invisible, it didn't
happen. If it becomes visible, then we can
begin to talk about how true it is. And it can
only be visible through processes that are
highly theatrical: interviewing, talking,
storytelling, filming, documenting, writing a
history, going to court, all of these processes
are very much linked to the fictional and the
theatrical.

KWAK: Some of the terms and keywords you
just mentioned seem to relate to the points
I'm interested in. There is a work titled *Talk
Show* (2009). It is based on a game called
'Chinese Whispers' in which a person
whispers a story to another person behind
him. Here, as the words are told, they are
distorted as details slightly change and the
story gradually changes. What's interesting is
that this isn't a conversation in the usual
sense. It's not really a one-on-one
conversation but more of an 'interrogation'
where a person asks something and someone
answers the questions. In your work, forms
such as interrogation, interviews, journalism,
and reporting are related to certain events,
crimes, wars, and horrific traumas. So, while
it's important to ask how others experience
certain things, there is already a kind of
reconstruction involved because recollections
are already beyond the conventional
'dimension of fact.' I'd like to ask if you have
thoughts or some anecdotes about your
interest in these asymmetrical 'interrogation'
or 'interviews' that are not 'symmetrical
conversations' or things that are constantly
mistranslated.

FAST: My work very often tries to foreground the conditions in which information is transferred, and these conditions are highly ethical. They are highly suspicious. They are highly problematic. And they involve agency, power and privilege. That's something I am highly aware of when I'm sitting on the other side of a camera when somebody's telling me about an experience that happened to them and that experience is real. And I'm taking that experience and I'm sucking it like a vampire. But in the end, what I do with it is to digest it. I re-expectorate. I re-form it into a statement which then becomes public. I have a problem saying that if I'm going to record somebody, that that recording is one-to-one what has happened. The very presence of the camera, of myself as a listener, or the kind of questions that I ask, all these millions of conditions will inevitably structure that encounter and the resulting testimony that comes up. What I often try to do in my work is to fold the story that the person is telling me into a structure that relates information in a parallel way about what these conditions are: What is happening while the story is being told? Who is the other person behind the camera? (That's why there are very often doubles who appear and they are actors.) How do we represent something that is inherently unknowable or unrepresentable? What language is the right language for it? And very often it's a faulty language. You know, the actors are frozen or they're doing something that they're not supposed to be doing. All that is meant to cue the public, the audience, into a heightened sense of awareness: not just empathizing with the story that's being told but being aware of the conditions in which the story is recorded, transmitted, and received. And this is the nexus in which truth exists. You know, truth exists somewhere out there in the ether like the electrons, and we cannot ever see it nor touch it. The moment that we pull it out of the bottle, like the genie, we have to constantly keep these structures moving around it— whether it's institutional structures like the

court, like history-writing, like the press—in order to sustain the truth of the event. If it's a ferry accident. If it's a crowd crush on Halloween. If it's an election result in some country. We have to constantly narrate this truth. This is why storytelling is so important: in order to nurture, to sustain this notion that something is true. Because the truth is inherently, imminently, and always fragile.

KWAK: Yes, I think you've reiterated an important point. When we say that a legal defense or what's happening in a court is 'theatrical,' we might think that it implies that something is 'fake.' But we need a 'form' that is theatrical. What I often say is that there are lawyers and prosecutors because the truth 'does not expose itself,' but because it occurs when someone is persuaded. If the truth is revealed on its own, there is no need for legal professionals. In this sense, 'truth' is always a bit fragile and requires the message, 'handle with care.' Since it is not 'powerful' itself but always a bit fragile, whether people will believe it or not is rather precarious even for those who have experienced it. Lacan once said, "La vérité a la structure d'une fiction" (Truth has the structure of a fiction). It does not mean that truth is 'fake' but it 'has such a structure.' In general terms, 'unbelievable' can mean 'How could one experience such a thing?' But if we flip the question just a little bit and change the nuances, it can become 'Well, how can I believe this?'

Yet, when you resolve this through your work, the formal or technical dimension plays a very important role. *The Casting*, which is included in the exhibition, is created in four channels. On the screens in front, the testimony is heard through sound while the images on them do not match the testimony. On the backside, there are totally different things on display. So, the screens are applied in two directions. Or we can say that the work breaks down what people say into syllables, pulls them out, and weaves them together like a thread, as in *CNN Concatenated* where different people appearing in news footage are appropriated in such a way. At this point,

we need to point out the relationship between orality and literacy. Both seem to be about 'language,' but there is actually a difference between speech and letters, because reassembling spoken words on syllables is to treat them like written letters. In fact, the breakdown of speech into syllables appears in *A Place Which Is Ripe* (2020), which is not included in the current exhibition. In the work, you divide speech into sentences and then juxtapose them with videos that might appear when one uses these sentences as search terms on Google. But you show the video on three cell phone screens. In one video, there are sounds we hear but we see images that seem to correspond to them while they are slightly different. For example, the word 'court' means a 'tribunal,' but the image we see is that of a 'tennis court.' It's related to the search terms that comes up on Google, but it's a strange image that one does not want to see. So, the issue of correspondence and disparity between words and images, or the issue of the appropriate language for images, is also related to the adaptation and distortion in the aforementioned Chinese Whispers game. There seems to be a continuing interest in things that weave horrific trauma and artistic forms. *August* (2016), for example, was the first work to employ 3D.

In other words, I'm curious as to how the criteria that define these formal elements or technical elements of individual works are related to their content.

FAST: The way that a work is presented has to have a relationship to the subject of the work without illustrating its subject. This is the challenge. There is room for play. There has to be room for play or surprise. Otherwise, I'm just repeating myself or doing something which illustrates the subject of the work. With August, I was invited to do a show at the Gropius Bau in Berlin. The director of the institution showed me the spaces. There were seven galleries that were all connected to one another. And I had this sinking feeling, 'What a nightmare! Everybody is going to

have to go from room to room and then go all the way back to at the end.' And then, the director told me, 'Oh, you know, Herr Fast, my first exhibition at this very gallery was dedicated to August Sander.' And I said, 'Well, that is great.' Instead of making all these black boxes with all these boring movies, I would show one movie and then I would have a lighted space with a few photographs by August Sander. I would just draw on the wall and extend what's not depicted in the photographs. The idea would be to draw and to extend what is represented, to add what is not represented, what is invisible, again, around the frame of the photograph. But then I asked, 'Why should I extend images two dimensionally when I can use a cinematic device like 3D film to extend them three dimensionally?' I became immediately more interested in restaging Sander's photographs. The act of photographing something has been very important to us since the mid-19th century in relation to the notion of truth. The camera, for a very long time, for 100 years, has been our arbiter of truth. It was the prosthetic device to which we outsourced our doubts and insecurities about truth. If something was photographed, it was true. Why? I think the word 'camera' comes from the Latin word for room. It's a little space, a little container in which light enters and then at some point that container closes. And what's inside that container? What's trapped in there is the truth. It's light, but we can't pin it down. It's like the electrons. We can't hold them down, but we can trap them inside a space. And then we can bring that little room into another room called a dark room. Well, it's very scary since it's a dark room where magicians and alchemists lurk. It's almost the space of monsters and fairy tales. And what happens in that dark room? A photo is developed. And the photo is the shadow. It's the reflection of that true thing that happened somewhere out there in the world, which must have been true because here's the proof. It's also very Christian, you know. You think about the shroud and the imprint of

Christ's face. We have the caves in Lascaux and the hand of the artist. Our relationship to the truth is very much related to our relationship to mark making. And the camera is just another step in that evolution. But now we have passed that point. We have lost faith in the camera as something which is an honest recorder of the truth. And we're still looking for another prosthetic in order to outsource, in order to invest our collective anxiety about where the truth is. And we're not finding it. That's one of the problems of our age, I think. So this is a very long tangent. But, going back to *August*, the idea was to represent something which was lost when Sander made the photo, namely what was happening in front of the camera and what was happening around it. And then I decided to weave a narrative into that. A narrative about loss. So it's not just about the moment in front of the camera that was lost but also about the artist's son who was lost. August Sander had a son who was politically active and died because of his politics. He was arrested and died in prison because of an untreated ruptured appendix. It's a short work, probably shorter than the time that I'm taking to describe it. But it shows the artist in old age remembering the act of photographing, remembering photographing with his son, and being revisited by the ghost of his son at his home. The ghostly and the photographic and the true are very much in dialogue in my work. There's also another work called *De Oylem iz a Goylem (The World is a Golem, 2019)* where someone is visited by ghosts. I'm increasingly becoming superstitious as I get older.

KWAK: I think it's interesting that you said, "I'm increasingly becoming superstitious as I get older." A Jewish fable is included in the work you just mentioned, *The World is a Golem*. But it's also included in your short film, *The Invisible Hand* (2018), which is not included in the exhibition. Fable, myth, and fiction all have the same etymology in the West. This is related to the works that are increasingly becoming 'superstitious,' and

they continue to engage with a kind of contradiction or tension with 'truth' or the 'true.'

To add to the question about August Sander that you just mentioned, there appears an English term 'tender empiricism' in your work about him. As a photographer, Sander took portraits that can be described as very 'honest.' These were pictures that captured certain traits such as occupation and race. It was like, 'This guy really looks like a butcher.' But if you go a little ambiguous, it could be also like this: 'This guy looks like a real Jew.' Then, it could be used to categorize certain races or certain type of people like profiling in the Nazi times. In such a way, while most of us think that fact is less dangerous than fiction, Sander's photographs show that this is not necessarily the case.

I think there is a sense of self-awareness about the danger of facts in *August*. I think there is a certain awareness of tension or danger about revealing something factual as it is. Again, you explained it earlier in the talk, but tell us if there has been any change in your view on what people generally consider as 'really true' or 'truly true.' I also wonder if your statement, "I'm increasingly becoming superstitious" has something to do with a sense of crisis about how to distinguish the true and untrue as well as superstitions and non-superstitions. I want to know if you have thought about how your work would be perceived when you become more superstitious while others are increasingly unable to tell the difference between what is true and what is not true. Let's say there is an audience who says, 'I cannot tell the difference between what is true and what is not true, and your work is about this impossibility of distinction. So, I agree with you. I don't think there's any truth.' Then I want to ask once again in a slightly indirect way.

FAST: I'm extremely anxious about it. I was born anxious and I'm becoming more anxious and more superstitious about what we think of as truth and how we sustain this notion of

truth in the so-called post-truth era. I don't have an answer. I'm not a theorist, I'm an artist. And I try to create structures that represent the reality I experience or perceive, and that reality is highly fractured and highly problematic, which is reflected, I think, in my work.

In the performance that you mentioned, *Talk Show*, which was done in a theater in 2009, three guests were invited over three nights. And these guests lost a loved person close to them because of their engagement with political activities. On the first night, it was Bill Ayers. He was a member of the Weather Underground, which was a group in the 60s and 70s that was radicalized. They prepared bombs that they placed in military bases in the US. His partner at the time died while making a bomb. On the second night, it was a woman whose husband was an arts writer. And he decided, when the Iraq War broke out in 2003, to become a journalist. He lost his life there. And on the third night, it was a brother of Ted Kaczynski, the Unabomber, who became radicalized. He was a college professor and then his politics radicalized him to an extent that he also sent bombs to various scientists, universities and advertising agencies. Each guest would tell a story to an audience: The story of their loss, a true story. And the audience would hear it for the first time. And a person sitting next to the guest on the stage, an actress or an actor, would also hear the story for the first time. And when the story was finished, another actor or actress would come and the person who just heard the story would have to repeat it from memory to that person. We placed traffic lights on the stage. They were not visible to the audience, but as long as the light was green, they would have to talk. They would have to recall that experience as long as it took the original person to tell it. They couldn't compress because that's what we do when we remember things. We compress things because we have a limited mind. My mind is extremely limited and I have to compress my experience because I don't

remember every little detail that happened to me all the time. So we don't register everything but we make little chapter highlights. If something is interesting, we might register it. But otherwise, we throw away a whole bunch junk. So, these actors and actresses were not able to throw away the junk. But they could not remember everything, so what did they have to do? Again, they had to resort to this toolbox of fiction. They had to fill in the time in front of this live audience by adding details to the story in order to fill up the time. It was a construct, it was a fake construct. And this happened each night, six or seven times, until the story was completely mutated. It evolved from a kernel, which we can call 'the true' because the original person telling it experienced that event. And then it traveled between bodies like a virus or like a fairy tale or like a rumor, gossip, or oral tradition. It traveled from body to body until it reached a different form. And what the audience could experience in that night was that they were like the gods of Olympus. They were watching the silly humans on the stage below, dealing with history, dealing with time, dealing with experience, and dealing with truth: passing along a true experience of memory from body to body. That passage, that transmission introduces junk. It introduces surplus detail, which we can call fiction, which we can call lies. And if we build a consensus surround it, we can also call it the truth at the end of the day.

Again, structurally, what I'm trying to do is to examine the dynamics, the mechanisms in which truth is produced. This is not the same as saying there is no truth. This is a very difficult thing to juggle, because ethically we need to have a concept of truth. But, artistically, that concept is not representable. And if is to be represented, it can be done only through the introduction of all this junk, all this transmission, all these bodies that have to be in constant flux in order to sustain it. My approach to this subject has changed, because I think the concept of truth has been

increasingly under attack or has been
increasingly undermined in the last 20 years.
I've been working since I graduated in 2000,
so I have been working for 22 years now.
And I watch with great distress as a human
being, as a parent, as an artist, and as a
citizen of a democracy that these concepts,
these notions, and especially the institutions
to which we've outsourced the truth—like
we outsourced the truth to the camera, we
outsourced the truth production to these
institutions—and now they're crumbling.
They're under attack. And we don't have a
good alternative. Or we need to somehow
restrengthen, reinforce these institutions,
because we don't have other options. The
museum, the gallery, art can reflect on that.
But it's not the place to look for when you're
looking for truth. This is also a problem
I think, but I'm not going to get into it⋯.

KWAK: Let's examine *August* in relation to the
discussion. The work mentions August
Sander, a very important figure in the history
of photography. As such, your work often
evokes other works that we might have seen
somewhere in the history of art, photography,
and film. While *August* evokes the history of
photography, *Karla* summons that of art
history. There are certain faces that are
constantly transformed. A portrait resembling
the face of the German Expressionist painter
Max Beckmann keeps appearing in variation
without directly mentioning his name.
Continuity (2012) also features a scene that
makes a clear reference to a photo by Jeff
Wall. *The World is a Golem* also evokes a
figure of golem from the 1920s, which is a
mythical monster in Jewish history. It's also
similar to the Korean myth of a metal-eating
creature called Bulgasari, which was made
into a film by director Shin Sang-ok in North
Korea. Golem inspired the novel *Frankenstein*,
and it is related to Paul Wegener's film *Golem*.
I wonder if you always consider these art of
the past in mind while creating your work. I'm
curious to know if you consciously borrow
and slightly twist reference points from the
20th-century in a broad sense or from even

earlier, and I want to know your thoughts on the relationship between these reference points and your work.

FAST: Yes, absolutely. Every artwork has its field of references. I can give a couple of very brief examples. Regarding *Continuity*, I knew even before I had written the script for the work that I would use Jeff Wall's photograph as a point of reference. Canadian photographer Jeff Wall made this mural called *Dead Troops Talk* (1992) in which you see dead Soviet soldiers after being ambushed in Afghanistan by Mujahideen, in this kind of zombie-like, limbic post-death state. They're not dead, they're not alive. They're doing stuff. One is dangling a piece of his flesh in front of another. Another one is thinking and what not. It's a tragicomic depiction of a very sensitive moment, a moment of passage from one realm to the next, from the living to the dead. I knew in *Continuity* that I was going to use this, because the work is about a loop and it's about the return. It's about the return to home of a son or several sons, and the return of yet another power, another imperial power, into the landscape and into the mountains of the Hindu Kush of Afghanistan, in this case the German participation in ISAF, the International Security Assistance Force for Afghanistan. In *Garage Sale* (2022), the references are obvious. There's the Arnolfini Wedding Portrait, which was painted by Jan van Eyck in 1434. I knew that I wanted to use that picture, but what you may not know if you look at the work is that I also wanted to steal from Ridley Scott's *Blade Runner* (1982). There's a very famous scene in which Harrison Ford—he's hunting replicants and finds a photograph, the truth! And he feeds this photo into a machine and then he tells the machine something like "Zoom in sector three to thirteen." The machine does this, and as the machine zooms ever deeper into the photo, this human-machine interaction produces another photo, which is at least a clue if not the truth, which leads him to hunt this other replicant. I knew I wanted to use

the 'click, click, click' and this kind of
engagement with the photographic in search
of the truth. Every work I create is always
contaminated, polluted, enriched, and
fertilized by these references, these art-
historical references, most of which
I'm aware of and some of which I'm not.

KWAK: As you mentioned at the end, there
are many scenes where something returns.
A child or a dead person might return.
Or a ghost would return. In English, it can
also be described as something that 'haunts.'
It's like certain memories constantly following
a person even if she or he tries to shake them
off. It could also be related to the expression
'zombie past' that you sometimes use. It's like
a boiling pot where the past keeps occurring
no matter how hard one tries to suppress it.
One thinks it is over, but it keeps coming back
and reappearing. We talked about words
with the prefix 're-,' such as to 'reconstruct,'
'restage,' and 'return.' We also need to think
about the word 'rehearsal,' which means to
'prepare' a stage and also to 'repeat' it. One
does what one would do on stage in advance,
so it's ultimately to 'repeat' something that
will be done in the future.

I wonder if this aspect can provide some
clues about the exhibition *Compulsion to
Repeat* (2019) that you participated earlier.
The exhibition was curated by Song Kahyun,
who curated this current exhibition, and it
feels like its precursor. The title of the
exhibition, *Compulsion to Repeat*, itself
implies something that is repeated regardless
of a subject's intentions. Could it be that it is
related to something that follows a person
regardless of his or her intentions, as if
something keeps returning as you repeat to
examine similar subjects such as the war
and traumatic memories? I'd like to know if
you have thought about this, or if you have
been asked similar questions. I'm curious if
you have ever thought that you were dealing
with something once again even though you
intended not to do it or if you discovered
yourself investigating the same subject
when you had thought you were working on

a different subject.

FAST: I think the notion of repetition connects in interesting ways to things that we're talking about. Of course, regarding the traumatic, we think of the traumatic as something which is reappearing in the present. It is often unwished for, uninvited, and uncalled for. Nevertheless, it reappears, and we have to confront it. And in that confrontation, the traumatic field opens. It disrupts the present because it's the past that refuses to stay in the past. It keeps reappearing in the present, and we cannot move past the past and experience the present and arrive at a future if the past refuses to be in the past. That's the traumatic.

More interestingly, I think that the notion that we're trying to sketch here about the truth, which is a very fragile and very much performative and consensus-based, is very closely linked to the compulsion to repeat. Namely, what we do in our institutions, in the courts, in the press, when we interview, when we ask questions is, we are asking people to repeat what it is that's happened to them so that we can document it. Documentation is repetition. A document is a copy of something, right? That thing that happened can never be repeated. An event is always lost. That's what makes it past. That's what makes it an event. And so the tools that we have in order to establish that it has happened are inherently recreational and representational. We have to repeat something either by performing it, writing it, drawing it, photographing it, documenting it in order to establish its realism, its truth, and the fact that it has happened. This is the dynamic between the performative, the fictional, the theatrical, the artistic, and the ethical, the true. The institutional, the political, and the social—We need them in order to function as a society, and that's why repetition is such an important thing in the work. Regarding the notion of rehearsal, again, people usually talk about re-enactment over and over again. Rehearsal is just as interesting because—What is a rehearsal?

Rehearsal is, if we're doing this talk without you people here, is the talk really happening? What are we doing with this talk? We're actually preparing it for a true moment, and the true moment is when you are all here. Because your presence here with us is what makes this a real and true artist talk. Otherwise, it is just like two guys at a bar or something like that. So, rehearsal as something anticipating the truth is also highly interesting, which I didn't think about. It might appear in a work sometime in the near future.

KWAK: I think what we shared today have created certain points to enrich how we interpret and appreciate the exhibition. Let me close the talk by thanking the artist one again for sharing a lot of interesting stories through the talk with both senses of seriousness and entertainment.

글쓴이 소개

곽영빈

미술평론가이자 연세대학교 커뮤니케이션 대학원 객원교수로, 미국 아이오와 대학에서 「한국 비애극의 기원」이란 논문으로 박사학위를 받았다. 2015년 서울시립미술관이 제정한 최초의 국공립 미술관 평론상인 제1회 SeMA-하나 비평상을 수상했고, 2016 서울국제실험영화페스티벌과 2017년 제17회 송은미술대상전 심사 등을 맡았다. 논문으로 「애도의 우울증적 반복강박과 흩어진 사지의 므네모시네: 5·18, 사면, 그리고 아비 바르부르크」, 「〈다다익선〉의 오래된 미래: 쓸모없는 뉴미디어의 '시차적 당대성'」 등이, 저서로는 『미술관은 무엇을 연결하는가』(공저, 2022), 『한류-테크놀로지-문화』(공저, 2022), 『초연결시대 인간-미디어-문화』(공저, 2021), 『블레이드 러너 깊이 읽기』(공저, 2021), 『이미지의 막다른 길』(공저, 2017) 등이 있다.

김지훈

영화미디어 학자이자 중앙대 교수로 *Documentary's Expanded Fields: New Media and the Twenty-First-Century Documentary* (Oxford University Press, 2022)와 *Between Film, Video, and the Digital: Hybrid Moving Images in the Post-Media Age* (Bloomsbury Academic, 2018/2016)의 저자다. 현재 1980년대부터 2020년대 초까지의 사적, 독립영화 제작 영역의 논픽션 필름 및 비디오에 대한 최초의 영문 연구서인 *Activism and Post-activism: Korean Documentary Cinema, 1981-2022*을 마무리 중이다.

남수영

한국예술종합학교 영상이론과 교수로, 서울대, 워싱턴주립대, 시카고 대학교 등에서 수학했고, 뉴욕 대학교에서 비교문학으로 박사학위를 받았다. 영화이론과 미디어 분야에서 비평이론과 시지각의 현상학에 관심을 두고 연구해 오고 있다. 저서 『이미지 시대의 역사 기억: 다큐멘터리, 전복을 위한 반복』은

2010년 대한민국 학술원 우수학술도서로 선정된 바 있으며, 2017년에는 우호인문학상을 수상하기도 하였다. 최근 연구로 「정동이미지의 문화적 출현」, 「매체 예술에서 서사와 담론의 구조들」, 그리고 "Theorizing the Invisible for the Media Industry: Cryptology and the Unknown Inequality" 등이 있다.

이나라

이미지문화 연구자. 영화, 무빙 이미지, 재난 이미지, 인류학적 이미지에 대한 동시대 미학 이론을 연구하고, 동시대 이미지 작업에 대한 비평적 글쓰기를 시도한다. 쓴 책으로는 『유럽 영화 운동』(2015), 『알렉산드르 소쿠로프』(공저, 2015), 『하룬 파로키 : 우리는 무엇으로 사는가?』(공저, 2018), 『풍경의 감각』(공저, 2017) 등이 있고, 옮긴 책으로는 『어둠에서 벗어나기』(역서, 2016), 『색채 속을 걷는 사람』(역서, 2019) 등이 있다. 현재 동의대 영화 트랜스미디어 연구소 전임연구원이다.

톰 매카시

소설가. 그의 소설은 20개 이상의 언어로 번역되고 영화, 연극, 라디오 프로그램으로도 각색되었다. 첫 소설 『찌꺼기』로 빌리버 북 상을 수상했고, 세 번째 소설 *C*로 2010년에 부커상 최종 후보에 올랐으며, 네 번째 소설 *Satin Island*로 2015년에 부커상을 수상했다. 2021년에 최근작 *The Making of Incarnation*을 발표했고, 소설 외에 연구서 *Tintin and the Secret of Literature*, 에세이집 *Typewriters, Bombs, Jellyfish* 등도 썼다. 런던 왕립예술학교, 뉴욕 컬럼비아 대학교, 프랑크푸르트 슈테델슐레에서 방문교수직을 역임했으며, 현재 뉴멕시코 샌타페이 연구소의 밀러 장학생이다. 2019년에는 런던 화이트채플 갤러리에서 전시 *Empty House of the Stare*를 객원큐레이팅했으며, 2022년에는 오슬로 예술가의 집의 초청으로 전시 *Holding Pattern*을 기획했다.

Contributors

Kwak Yung Bin

Art critic, Visiting Professor at Yonsei University, with PhD (diss. The Origin of Korean Trauerspiel) from the University of Iowa. Winner of the 1st SeMA-Hana Art Criticism Award in 2015, he served as a juror at 2016 EXiS (Experimental Film and Video Festival in Seoul), and the SongEun Art Award competition in 2017. Publications include "Melancholic Repetition Compulsion of Mourning and Mnemosyne of Disjecta Membra: May 18, Amnesty and Aby Warburg," "Ancient Futures of ⟨The More, the Better⟩: Obsolete New Media's 'Parallax Contemporaneity,'" along with *What Do Museums Connect?* (2022), *Hallyu-Technology-Culture* (2022), *Human-Media-Culture in the Age of Hyperconnectivity* (2021), *Reading Blade Runner in Depth* (2021), and *Dead-End of Image* (2017).

Kim Jihoon

Professor of Cinema and Media Studies at Chung-ang University. He is the author of *Documentary's Expanded Fields: New Media and the Twenty-First-Century Documentary* (Oxford University Press, 2022) and *Between Film, Video, and the Digital: Hybrid Moving Images in the Post-Media Age* (New York: Bloomsbury Academic, 2018/2016). He is currently completing *Activism and Post-activism: Korean Documentary Cinema, 1981-2022,* the first-ever English-written scholarly book on the Korean nonfiction film and video in the private sectors since the 1980s.

NAM Soo-young

Professor of Cinema Studies at the Korea National University of Arts. She studied at Seoul National University, University of Washington (BA) and Chicago University (MA), and received a Ph.D. in Comparative Literature at New York University. Her academic interests have been critical theories and phenomenology of visual perception in film and media studies. Her book *Historical Memory in the Age of Images: Documentary, Repetition for Subversion* won an excellent academic book award of 2010 by the Korean Academy of Sciences. In 2017 she was awarded a prize as an Outstanding Scholar in Humanities by Wooho Foundation for Humanities Development. Her recent publications are: "Cultural Emergence of Affective Images," "Structures of Narrative and Discourse in Media Arts" and "Theorizing the Invisible for the Media Industry: Cryptology and the Unknown Inequality" to name a few.

Lee Nara

Image culture researcher, who studies contemporary aesthetics of film and moving image, catastrophe and representation, and anthropological image. She writes academic articles, books, and critical essays on contemporary image works. She is the author of *European Film Movements* (2015), a co-author of *Alexander Sokurov* (2015), *Harun Farocki : What Ought to Be Done?* (2018), *The Sense of the Landscape* (2017), and has translated *Out of the Dark* (Georges Didi-Huberman, 2016) and *The Man Who Walked in Color* (Georges Didi-Huberman, 2019). Currently, she is a senior researcher at Dong-Eui University's Cinema and Transmedia Institute.

Tom McCarthy

Novelist. His work has been translated into more than twenty languages and adapted for cinema, theatre and radio. His first novel, *Remainder,* won the 2008 Believer Book Award; his third, *C,* was a 2010 Booker Prize finalist, as was his fourth, *Satin Island,* in 2015. McCarthy is also author of the study *Tintin and the Secret of Literature,* and of the essay collection *Typewriters, Bombs, Jellyfish.* His latest novel, *The Making of Incarnation,* was published in 2021. McCarthy has held Visiting Professorships at the Royal College of Art London, Columbia University New York and Städelschule Frankfurt. He is the current Miller Scholar at the Santa Fe Institute New Mexico. In 2019 he guest-curated the exhibition *Empty House of the Stare* at London's Whitechapel Gallery, and in 2022 a major exhibition, *Holding Pattern,* in Kunstnernes Hus Oslo, responding to the art institute's invitation to explore the themes and motifs of his work.

전시

2022 타이틀 매치: 임흥순 vs. 오메르 파스트 《컷!》
2022. 11. 17. – 2023. 4. 2.
서울시립 북서울미술관

주최
서울시립미술관

총괄
백기영 운영부장

학예 총괄
서주영 학예과장

전시 기획
송가현 학예연구사

전시 보조
우지현, 박이주,
임나영 전시 코디네이터

교육
유한나 학예연구사
배윤주, 반지현 교육 코디네이터

홍보
오소연 주무관,
유수경 학예연구사,
모예진 홍보 코디네이터

행정
문덕기, 조종숙 주무관

자료 지원
서지선 주무관

운영 총괄
오근 운영과장

보안
정재훈 주무관

건축
신종진 주무관

기계
김영현, 김성준, 한현재 주무관

전기
박근배 주무관

통신
서영렬 주무관

문화 행사
이창희 주무관

운영 지원
김해정 주무관,
이윤희 어시스턴트

미술관 홈페이지 운영 및 관리
장미경, 김은영 주무관

전시 텍스트 편집
권정현

번역
박재용(서울리딩룸),
고아침

통역
박재용, 최유진(서울리딩룸)

그래픽 디자인
MHTL

공간 디자인
이수성

공간 조성
새로움아이

영상 장비
멀티텍

전시장 음향 설계
박성환

홍보물 제작설치
남이디자인

인쇄
으뜸프로세스

사진
김상태

홍보영상 제작
PROJECT 402
기노 영상제작소

전시장 관리
김태흥

후원

if
outset.
COSWEAL Creation Of Space on Weal

협찬

LG 디지털 사이니지

감사한 분들
민승기
송상희
오드리 홀만
라덱 파테르
맷 디슨
이현인
이지민
차재민
김민경

EXHIBITION

2022 Title Match: IM Heung-soon vs. Omer Fast "Cut!"
Nov 17, 2022 – Apr 2, 2023
SeMA, Buk-Seoul Museum of Art

Organized by
Seoul Museum of Art

Supervisor
Peik Kiyoung

Curatorial Supervisor
Seo Jooyoung

Curator
Song Kahyun

Exhibition Coordinators
Woo Jihyun, Park Yijoo,
Yim Nayoung

Education
Hanna L. Yoo

Education Coordinators
Bae Yun Ju, Ban Ji Hyeon

PR
Oh Soyeon,
Yu Sukyung

PR Coordinator
Mo Yejin

Administration
Moon Deok Gi,
Cho Jongsug

Research Support
Seo Jisun

Operation Supervisor
Oh Keun

Secutiry
Jeong Jaehoon

Architectural Engineering
Shin Jongjin

Mechanical Engineering
Kim Young Hyun,
Kim Sung Jun,
Han Hyeon Jae

Electrical Engineering
Park Keunbae

Communication Facilities
Seo Young Ryeol

Cultural Events
Lee Changhee

Operation Division Support
Kim Haejeong,
Lee Younhee

SeMA Website
Maintenance
Jang Meekyung,
Kim Eunyoung

Text Editing
Kwon Junghyun

Translation
Park Jaeyong
(Seoul Reading Room),
Koh Achim

Interpretation
Park Jaeyong,
Choi Yujin (Seoul Reading
Room)

Graphic Design
MHTL

Exhibition Space Design
Lee Soosung

Exhibition Space
Construction
Saeroum Innovation

A/V Tech
Multi-tech

Exhibition Hall Acoustic
Design
jungsang-in

PR Material Production
Nami Ad

Printing
TOP Process

Photography
Kim Sangtae

Promotional Video
PROJECT 402
KINO Production

Exhibition Hall
Maintenance
Kim Taeheung

Supported by

if**e**

outset.

COSWEAL Creation Of Space on Weal

Sponsored by
LG 디지털사이니지

Special Thanks to
Min Seung Ki
Song Sanghee
Audrey Hörmann
Radek Pater
Matt Dissen
Lee Hyunin
Lee Jimin
Cha Jeamin
KIM Min-kyung (mk)

출판
파도와 차고 세일
임흥순과 오메르 파스트의
예술 세계

PUBLICATION

The Waves and a Garage Sale
The World of IM Heung-soon
and Omer Fast

펴낸날
제1판 제1쇄
2023년 5월 31일

Publication Date
1st edition 1st printing
May 31, 2023

펴낸곳
서울시립미술관, (주)문학과지성사

Published by
Seoul Museum of Art, Moonji Publishing Co., Ltd.

펴낸이
최은주, 이광호

Publisher
Choi Eunju, Lee Kwang Ho

글
곽영빈, 김지훈,
남수영, 송가현, 이나라,
톰 매카시

Contributors
Kwak Yung Bin, Kim Jihoon,
NAM Soo-young, Song Kahyun,
Lee Nara, Tom McCarthy

기획총괄
송가현

General Planning
Song Kahyun

주간
이근혜

Chief Manager
Lee Kuen Hye

편집
권정현, 박지현, 홍근철

Editing
Kwon Junghyun, Park Jihyun, Hong Geuncheol

번역
곽영빈, 김지훈, 김현경,
박재용(서울리딩룸),
이재희, 콜린 모엣

Translation
Kwak Yung Bin, Kim Jihoon, Kim Hyunkyung,
Park Jaeyong(Seoul Reading Room),
Yi Jaehee, Colin Mouat

감수
멀리사 라너
리차드 해리스
윌스 베이커

Copy-editing and Proofreading
Melissa Larner,
Richard Harris,
Wills Baker

사진
김상태

Photography
Kim Sangtae

디자인
MHTL, 금종각

Design
MHTL, Golden Bell Temple

마케팅
이가은, 최지애, 허황,
남미리, 맹정현

Marketing
Lee Kaeun, Choi Jiae,
Heo Hwang, Nam Mi Ri, Maeng Jung Hyeon

제작
강병석

Production Manager
Kang Byoung-suk

서울시립미술관
SEOUL MUSEUM
OF ART

ISBN 978-89-320-4150-6
93600

ISBN 978-89-320-4150-6
93600

(주)문학과지성사